© La Documentation française, Paris, 1998
© Musée du Louvre, Paris, 1998
ISBN : 2-11-004092-0

LOUVRE

conférences
et colloques

Pisanello

Tome I

Actes du colloque
organisé au musée du Louvre
par le Service culturel
les 26, 27 et 28 juin 1996

Établis par Dominique Cordellier,
conservateur au département
des Arts graphiques,
et Bernadette Py, chargée de mission
au département des Arts graphiques

La **documentation** Française

Direction de la collection

Jean GALARD, Service culturel du musée du Louvre

Direction de l'ouvrage

Dominique CORDELLIER et Bernadette PY, département
des Arts graphiques, musée du Louvre

Coordination

Violaine BOUVET-LANSELLE, Service culturel du musée du Louvre

Réalisation

Fabrice DOUAR, Service culturel du musée du Louvre

Mise en page et relecture

Lucien CHAMBADAL

Index

Bernadette PY, département des Arts graphiques, musée du Louvre

Maquette

Service graphique de la Documentation française

Couverture

Frédéric BALOURDET, musée du Louvre

Sommaire

Tome I

Tome II

Pisanello et l'enluminure

Avant-propos

Les visiteurs de notre musée se souviennent sans doute de l'exposition qui, en 1996, présentait au Louvre l'œuvre de Pisanello. Peut-être ont-ils encore à l'esprit non seulement l'abondance mais l'excellence des dessins, non seulement le grand nombre mais aussi la perfection des médailles, non seulement l'extrême rareté mais aussi la maîtrise des peintures. Pareille réunion de chefs-d'œuvre de l'artiste ne s'était plus vue depuis près de soixante-cinq ans, et, selon toutes les apparences, elle surpassait même la grande exposition *Pisanello* organisée par Jean Babelon à la Bibliothèque nationale en 1932. Il est exceptionnel de conserver, de pouvoir étudier et présenter autant d'œuvres d'un artiste italien du XV^e siècle. Exceptionnel aussi, pour des époques si reculées, de pouvoir offrir au visiteur la perception de la complexité d'une création, des divers cheminements de celle-ci ou de ses multiples facettes, alors même que la plupart des œuvres achevées sont perdues. Sans doute l'exposition était-elle difficile de ce fait. Comme serait difficile l'appréciation d'un écrivain dont on connaîtrait des notes ou des pages éparses de brouillons manuscrits sans disposer d'aucun grand texte imprimé. C'est là que l'historien de l'art intervient. Il essaye de remédier aux pertes, d'effacer les oublis, de raccommoder le récit de l'œuvre, poussant parfois la mélancolie du regret jusqu'à ce qu'Antonio Tabucchi appelle, à l'orée de ses *Sogni di sogni*, de «pauvres suppositions, de pâles illusions, d'improbables prothèses». Il le fait par le biais du catalogue bien sûr, mais aussi au moyen de colloques savants où chacun peut apporter sa touche à l'intelligence d'un art. La compréhension en sort, au pire, éclatée, au mieux, démul-

tipliée. Les chercheurs invités par Michel Laclotte pour étudier Pisanello comme peintre et médailleur, comme modèle des enlumineurs et maître d'un atelier jusqu'alors sousestimé ont, croyons-nous, tenu cette seconde voie. Les actes établis par Dominique Cordellier, avec le concours de Bernadette Py, sous les auspices du Service culturel, en témoignent mieux qu'aucune déclaration liminaire.

Pierre Rosenberg,
de l'Académie française,
Président-directeur du musée du Louvre

Introduction

En 1996, le musée du Louvre organisait une exposition de dessins, de peintures et de médailles de Pisanello. Le musée de Castelvecchio de Vérone devait bientôt prendre le relais en offrant une seconde présentation d'œuvres de l'artiste et de certains de ses contemporains, autour de la fresque de *Saint Georges et la princesse* venue de Sant'Anastasia. L'exposition offrait l'occasion d'un colloque international qui, réuni à Paris grâce aux soins du Service culturel du musée du Louvre et du Laboratoire de recherches des musées de France, devait se poursuivre lui aussi à Vérone dans le cadre des journées d'études organisées par l'École du Louvre. Ce sont les fruits de ces réunions savantes qui sont recueillis ici[1]. On y trouvera ce qui justifie l'organisation de ces rencontres internationales, et ce qu'il en demeure après les débats : des textes de spécialistes qui éclairent de diverses manières, et souvent d'un jour nouveau, un sujet complexe et riche en problèmes. Il y a ces documents inédits sans lesquels l'histoire ne serait *positivement* pas crédible, ces observations qui permettent l'étude, en amont et en aval, du cheminement créateur de l'artiste analysé dans son contexte, cette lecture de la médaille comme science et système d'un portrait chargé de sens, ces regards portés sur l'enluminure, pour retrouver ce que Carlo da San Giorgio (?), avant même la fin du XVe siècle, appelait les *carte miniate* de Pisanello. Et pour finir, quelques constats matériels (ni plus ni moins objectifs que les autres) sur la technique des œuvres, leurs matériaux, leur état. On sait depuis une trentaine d'années qu'il n'est plus possible d'apprécier l'art et le rayonnement des grands maîtres encore «courtois» de la première Renaissance du

Nord (Rogier, Barthélemy d'Eyck, Fouquet), sans explorer tous les domaines (enluminure et dessin, tapisserie et broderie, vitrail et émail, peinture murale, etc.) qu'ils ont pu fréquenter. Pisanello n'est-il pas un cousin italien de ces artistes aux multiples ressources?

Au terme du volume, le lecteur aura gagné de nouvelles certitudes et pris connaissance d'hypothèses insoupçonnées jusqu'alors, prudentes, hardies ou insolites. Il aura ainsi relevé, ici ou là, des conflits de méthode ou d'opinion entre les savants. Ces contradictions ne portent pas toutes sur des détails d'érudition ou d'analyse, mais concernent parfois des œuvres capitales (la *Madone à la caille*) ou des pans entiers de l'œuvre attribué à l'artiste (certains des plus célèbres dessins d'animaux). Elles disent à elles seules que, loin d'être un discours normatif ou un dogme sclérosé qui s'impose, l'histoire de l'art pisanellien reste ouverte à d'autres interprétations, à d'autres découvertes documentaires, à d'autres désaccords. Mais n'est-ce pas le propre d'une histoire de l'art vivante?

Michel Laclotte
Président-directeur honoraire du musée du Louvre

1. Pratiquement toutes les communications du colloque qui s'est tenu à Paris, à l'exception de celles de Michel Pastoureau, d'Aldo Cicinelli et de Hans Joachim Eberhart, qui ont été publiées par ailleurs. Voir M. Pastoureau, «Un peintre italien en son temps: nordique, héraldique, mélancolique», dans cat. exp. *Pisanello*, Paris, 1996, p. 19-24; A. Cicinelli, «Pisanello a Mantova: nuovi studi», *Studi di Storia dell'arte*, n° 5-6, 1994-1995, p. 55-92 et «Nuove indagini e risultati per la Sala del Pisanello a Mantova», cat. exp. *Pisanello*, Vérone, 1996, p. 479-485 et H. Joachim Eberhart, «Sulle tracce degli affreschi scomparsi di Sant'Anastasia», cat. exp., Vérone, 1996, p. 165-182. Les articles de Sergio Marinelli et de Federica Toniolo sont issus de conférences prononcées à l'occasion des Semaines italiennes organisées à Vérone, Mantoue et Padoue par l'École du Louvre à l'initiative de Gennaro Toscano. Je remercie par ailleurs Stefano Tumidei et Gianni Peretti de nous avoir confié leurs publications de documents inédits qui complètent exemplairement les actes de ce colloque.

NOUVEAUX DOCUMENTS
SUR PISANELLO

Un tableau perdu de Pisanello pour l'empereur Sigismond

Stefano Tumidei
Conservateur au Museo Civico Medioevale, Bologne

Traduit de l'italien par Gennaro Toscano

Pisanello, Actes du colloque, musée du Louvre/1996,
La documentation Française-musée du Louvre, Paris, 1998

Aux documents, aux correspondances de cour, aux
compositions poétiques concernant Pisanello, déjà connus et
récemment répertoriés sous la direction de Dominique
Cordellier[1], il faudra ajouter un témoignage littéraire jus-
qu'ici échappé à l'attention de la critique. Retrouvé dans un
contexte tout à fait périphérique par rapport aux lieux et aux
fréquentations de Pisanello (et, par conséquent aux études
pisanelliennes), ce témoignage est en mesure, je crois, d'évo-
quer de façon exemplaire le *flatus vocis* (totalement digne de
foi et circonstancié, comme on le verra) d'une renommée qui
dépassa, parmi ses contemporains, le cadre régional. À
l'époque, ce témoignage ne s'inscrivit pas dans les mêmes
canaux d'informations humanistes et de cour où affluaient
les épigrammes, les compositions littéraires, les éloges déjà
connus en partie par Vasari et redécouverts progressivement
jusqu'à nos jours.

Il s'agit d'une chronique que le peintre Giovanni di
Mastro Pedrino rédigea à Forlì de sa propre main et en bonne
connaissance des choses vues et entendues entre 1411
et 1464 (ce sont les extraits chronologiques documentés de
son existence qui le confirment). Le texte n'a rien d'inédit : sa
publication, dépourvue d'index analytiques, date au contraire
des années 1930 et elle est paru dans la prestigieuse collec-
tion des « Studi e Testi » de la Biblioteca Apostolica Vaticana[2].
Une réhabilitation néanmoins tardive pour un texte qui,
connu à travers une rédaction corrigée et incomplète, et
transmis par un manuscrit de la Biblioteca Comunale de
Forlì, avait attiré l'attention des érudits du XIXe siècle, à
l'époque des premières « Deputazioni di Storia Patria ». La
chronique de Giovanni di Mastro Pedrino n'avait pas trouvé sa
juste place dans cet effort, vaste et enthousiaste, d'inventorier
et d'éditer les sources anciennes, élan qui allait refonder la

tradition des *Rerum Italicarum Scriptores*[3] en se donnant pour fondement spécificité historique et territoriale. En 1874, Giosué Carducci mentor, on préféra à cette chronique les *Cronache forlivesi dalla fondazione della città sino all'anno 1498* de Leone Cobelli, œuvre qui, par son vaste cadre chronologique et par ses prétentions importantes de compilations exhaustives (exception faite pour la partie où l'information redevient de première main, c'est-à-dire quand la voix de Giovanni di Mastro Pedrino vint à manquer), dut apparaître plus opportune et plus emblématique. En outre, les *Cronache forlivesi* s'assimilaient mieux au mythe et au roman historique à la mode depuis quelque temps : les turbulentes seigneuries de Romagne à la Renaissance et en particulier celles de Caterina Sforza. Il semble donc que le texte de Cobelli contenait en substance tout ce que Giovanni avait déjà rapporté. À l'évidence, ce n'était pas le cas et, dès l'intitulé, la vision locale du premier, centrée uniquement autour des événements de la ville de Forlì, réduisait considérablement l'espace d'observation et la variété des intérêts *extra moenia*, qui étaient ceux du second. De fait, la chronique de Giovanni di Mastro Pedrino, par certains de ses renseignements dépassant la ville de Forlì, n'échappa pas à l'attention de Ludovico Pastor à l'époque de la rédaction du premier volume de son *Histoire des papes*[4]. Depuis, et surtout après sa publication, ce texte appartient de droit au nombre des sources de l'histoire de la Romagne. Il n'en va pas de même pour la partie concernant les événements d'Italie, que son premier éditeur estimait déjà dense «de circonstances et d'éclaircissements très précieux et de documents très rares»[5]. Du reste, c'est seulement depuis peu que les études ont commencé à considérer le caractère absolument exceptionnel dans le panorama italien d'une ville telle que Forlì qui, tout en étant substantiellement dépourvue jusqu'à la fin de XVe siècle d'une tradition artistique propre et spécifique, avait été cependant fort précoce pour confier aux artistes – Giovanni di Mastro Pedrino, Leone Cobelli lui aussi peintre documenté et, pour la seconde moitié du XVIe siècle, Sebastiano Menzocchi, fils du plus connu Francesco et artiste d'une bien moindre importance – le rôle de conscience critique et de mémoire historique collective, privilège ailleurs exclusif des moines, notaires et hommes de lettres[6].

À l'ombre du clocher, les ambitions «italiennes» de Giovanni ne transcendent pas le standard, usuel dans les chroniques, de l'anecdote ordinaire rythmée par l'écoulement quotidien des événements. Toutefois, je ne connais pas beau-

coup de textes de la vallée du Pô à la même époque dans lesquels affleurent avec autant d'acuité et de variété les formes de l'espace, du temps, des renseignements du Moyen Âge finissant liés à la vie de la Commune, suivant le tracé de la *Via Emilia*. On ne juge pas, il est évident, le résultat historiographique qui montre de «très fortes veinures teintées de provincialisme»[7]; mais l'horizon composite – d'événements, de témoignages oculaires, de voix du peuple, de lettres et dépêches diplomatiques, de renseignements empruntés aux voyageurs de passage, à travers lesquels Giovanni, depuis la place principale de Forlì où il tient son atelier et règle ses affaires parfois en tant que représentant officiel de la collectivité, a la possibilité de se faire une idée de «ses temps» – pourrait paraître exemplaire à une recherche plus vaste.

Comme il s'agit non seulement d'un chroniqueur mais aussi d'un peintre (hors d'atteinte pour nous, il est vrai)[8], il faudrait s'interroger sur le paramètre effectif de réceptivité sous-jacent à l'exigence impérieuse d'annoter, entre autre, l'apparition d'un curieux étendard anti-Visconti peint à l'occasion de la Saint-Jean à Florence (1433); où l'écho des traverses de Matteo de' Pasti «*Oreffexe veronexe, famiglo in Arimino del signor Gismondo*» («orfèvre véronais, familier du seigneur Sigismond à Rimini») et de son malheureux voyage auprès du Turc (1461)[9]. En direction de Rome, celle privilégiée par le chroniqueur, il vaut la peine de rappeler l'anecdote très vivante du passage à Forlì de Stefano Porcari (1453) qui semble acquérir une nouvelle importance uniquement au moment où se propage la nouvelle de la conjuration contre Nicolas V, rapportée «*da persone digne ch'erano a Romma e veddo la cosa*»[10] («par des personnes dignes qui étaient à Rome et qui virent la chose»).

Par l'intermédiaire de ces «*persone digne ch'erano a Roma*» («personnes dignes qui étaient à Rome»), Giovanni di Mastro Pedrino exhuma aussi le souvenir de l'Empereur Sigismond et du Pape Eugène IV qui dans l'édition imprimée de la chronique constitue le paragraphe 662. Il vaut la peine de le rapporter en entier afin que, dans ce contexte, on puisse tirer des éléments et des indices utiles pour rendre compte de la mention pisanellienne qui apparaît justement à la fin du texte:

«*1432. Modo de la paxe intra 'l nostro signor papa Ogenio e l'enperadore, siando in Siena l'enperadore. Del mexe d'otovro çircha la fine, nel mile quatrocento trenta dui, siando persona de l'enperadore dentro da*

Siena e tuta Italia in guerra, fo per alcuno spaçio de tenpo trattado paxe infra 'l papa Ogenio e 'l ditto inperatore, benchè scoverta nemistade non gle pareva; ma perchè uno grande aparechio era in Lamagnia de conçilio... e per la venuda del ditto inperatore in Italia, molto parea a tuti i Taliani che fosse con començare guerra inseme. Benechè io credo che ognuno se pensava i[n]ogne modo avançare el conpagnio, ma pure per publicha voxe i romane aspettava con alegreçça l'andada de l'enperadore in Roma. E pertanto per più valentissimi homini de cortixani del papa Ogenio in Siena aviando più volte praticado conchluxeno bona paxe e bona concordia. E pertanto el nostro signor, çiò el ditto papa Ogenio, fa aparechiare dentro da Roma bellissimo palaçço per suo alogamento, e aparechia alcune nobile goye a donargle, tra le quale gl'a fatto dipingere una nobilissima taoletta de mano d'uno m. E pixano, che lavorava a Roma, che non se trova miglore m. E, in la quale era depinta la Nostra Donna e santo Zirolamo. E per piùtosto condurlo a la ditta concordia, segondo che la più parte de cui discorre tale materia, se dixe che i romani gle dàno per parte de le spexe che lui à fatto per lo tenpo che lui è stato in Italia çinque milia fiorini d'oro; e como lui sarà in Roma gle dino dare çinque milia ducati al mexe deprovisione: e questo patto mostra che sia tra el Santo Padre ditto e romani e lui, etc.

Se la cosa averà bono efetto, come se crede, ne farò memoria a tenpo» [11].

(«1432 – De la paix entre notre seigneur le pape Eugène et l'empereur, celui-ci demeurant à Sienne.

Vers la fin du mois d'octobre quatorze cent trente deux, la personne de l'empereur étant dans la cité de Sienne et toute l'Italie en guerre, pendant quelques temps la paix entre le pape et ledit empereur fut traitée, alors que l'hostilité ne semblait pas déclarée; mais à cause du grand Concile préparé en Allemagne... et pour la venue du dit empereur en Italie, il semblait évident à tous les Italiens que la guerre allait commencer entre-eux. Bien que je crois que chacun pensait devancer par toutes sortes de manière son compagnon, pourtant, selon la rumeur publique, les Romains attendaient avec allégresse la venue de l'empereur à Rome. Cependant, parmi les courtisans

du pape Eugène, les hommes les plus vaillants qui s'étaient rendus plusieurs fois à Sienne conclurent une bonne paix et une bonne concorde. Par conséquent notre seigneur, c'est-à-dire ledit pape Eugène, fit préparer dans la ville de Rome un très beau palais pour loger l'empereur et prépara certains nobles joyaux pour lui offrir, parmi lesquels il a fait peindre un très noble panneau par la main d'un maître pisan qui travaillait à Rome où l'on ne trouvait pas meilleur maître. Sur le panneau était peint Notre-Dame et saint Jérôme. Pour l'amener au plus tôt à ladite concorde, selon la plupart des gens qui discutaient autour de ce sujet, on dit que les Romains lui offrirent cinq mille florins d'or comme participation aux dépenses qu'il avait faites pendant le temps qu'il était resté en Italie. Et pour le temps qu'il passera à Rome, on doit lui offrir cinq mille ducats de provision par mois : ceci montre qu'un pacte a été fait entre ledit Saint-Père, les Romains et lui, etc. Si la chose aura un bon effet, comme on le croit, j'en ferai mention à ce moment-là ».)

Sigismond avait fait son apparition dans la chronique avec un témoignage relatif au mois de février de la même année, au moment où était passé, à Forlì, *uno ambasadore del papa che andava a l'emperadore* (« un ambassadeur du pape qui se rendait auprès de l'empereur »), alors à Plaisance. Quant aux mises à jour ultérieures sur le voyage de l'empereur vers Rome, de Parme à Lucques et à Sienne, Giovanni avait bénéficié des nouvelles provenant de Ferrare [par. 610, 619, 629, 645]. Mais la mention du mois d'octobre 1432 est trop détaillé pour ne pas faire pendant avec le compte rendu du couronnement qui eut lieu le jour de Pâques de l'année suivante : compte rendu qui n'est dans la chronique que la fidèle transcription d'une longue lettre rédigée à Rome par un correspondant anonyme le jour de l'Ascension de 1433 (par. 731). Nous ne savons ni de qui il s'agit, ni si la lettre a été effectivement adressée à Giovanni (comme le laisserait à penser le fait que celui-ci la transcrivit dès l'*incipit*, en soulignant ainsi la relation d'amitié et de familiarité réciproque entre l'expéditeur et le destinataire). Le nombre de renseignements de première main de cette « chronique dans la chronique » concernant le couronnement et l'attention qui y est portée à chaque aspect du protocole cérémonial mériteraient peut-être un commentaire spécifique :

le témoignage dépasse amplement celui du chroniqueur Infessura, qu'on a l'habitude d'utiliser à ce propos[12]. Mais il suffira de porter l'attention sur la façon dont, dans le *zibaldone* de Giovanni, les renseignements s'accumulent et se chevauchent presque selon le réel et très partiel déroulement des événements et, dans ce cas spécifique, suivant les traces de témoignages oculaires.

Il n'y a ainsi aucun doute que la déclaration faite un peu avant, durant les derniers jours d'octobre 1432, pour raconter l'impasse siennoise dans laquelle se trouvait le voyage impérial, puisse valoir autant pour les événements que pour leur description opportune.

En effet, à cette date et jusqu'au mois d'octobre suivant, plus que d'événements, il fallait parler d'incertitudes, de tractations et d'un halo diffus de suspicions qui, au moins parmi les plus importants états de la Péninsule, avaient entouré dès le début le transfert italien de cet hôte tout aussi encombrant qu'indésirable. Un hôte tel que Sigismond était en mesure par sa seule présence de renverser les alliances et les équilibres difficiles des guerres en cours[13]. Même à cette occasion, la fiabilité des renseignements dont disposent Giovanni di Mastro Pedrino peut-être facilement contrôlée en recourant, par exemple, aux chroniques siennoises et romaines[14] mais aussi aux correspondances diplomatiques de l'époque tant siennoises que celles du parti antagoniste, la République florentine. Celle-ci, début novembre 1432, essayait par tous les moyens de détourner le souverain pontife d'un accord avec un empereur manifestement «*senza denari e senza genti*» («sans deniers et sans hommes»)[15], et en outre hôte de Sienne, alors ennemie. Mais aucune autre source de l'époque – chroniques, correspondances diplomatiques, témoignages humanistes – ni les biographies plus tardives que Platina et Vespasiano da Bisticci[16] ont consacrées à Eugène IV, ne mentionnent ces préparatifs du pape pour la venue de Sigismond ou la commande au «*maestro Pixano che lavorava a Roma*» («Maître Pisan qui travaillait à Rome»). Nous parlerons du tableau, pour le peu que l'on peut légitimement déduire à son propos des références de la chronique de Forlì, mais il convient davantage de considérer comment, à la date du 26 juillet 1432 – c'est-à-dire celle du célèbre sauf-conduit remis par Eugène IV à Pisanello et à ses «*socii et familiares*» au départ de Rome[17] –, le couronnement de Sigismond à Rome était encore une énigme loin d'être résolue. Ainsi en était-il, au moins selon la voix du chroniqueur de Forlì, jusqu'au mois d'octobre de cette année-là.

Dans la biographie politique d'Eugène IV, la mémoire de l'événement méritera seulement de figurer avec un discernement *a posteriori*, une fois les années de l'exil passées ; son insertion dans la porte d'argent de Filarete à Saint-Pierre, avec les autres épisodes remarquables de son pontificat, remonte à une phase déjà avancée des travaux, commencés en 1434 mais achevés seulement en 1445 [18]. Il n'y a aucun doute, au contraire, qu'en 1432 au moment où le concile de Bâle était réuni sous la protection de Sigismond, avec une «*restauratio potestatis*» encore instable par rapport à l'autonomie des Communes et aux grandes familles féodales (comme le soulèvement «du peuple» en 1434 n'allait pas tarder à le montrer) [19] que l'éventuel accueil de l'empereur à Rome et son couronnement en tant que roi des Romains étaient pour Eugène IV des engagements importuns et plein d'inconnus, à assumer pour tout le moins, sur la base des garanties préventives qu'une épuisante médiation diplomatique tentait d'obtenir durant ces mois. Il faut seulement rappeler que la paix du 29 avril 1433, en mettant fin à la guerre qui opposait Florence à Sienne, ouvrait la route de Rome à Sigismond [20].

L'ensemble des événements rappelés est peut-être excessif si on le rapporte à la question qui nous tient à coeur : la chronologie de l'activité de Pisanello et de ses déplacements après son engagement documenté à Saint-Jean de Latran – d'avril 1431 à février 1432 – et au sauf-conduit du mois de juillet suivant [21]. Mais s'il est vraisemblable de croire qu'on a commencé à penser concrètement au couronnement de Sigismond seulement à l'automne, et si Eugène IV n'a pas alors décidé de destiner à l'empereur un tableau de l'artiste déjà en sa possession (il faut se demander cependant si, en ce cas, l'écho du don, qui est également l'écho d'une commande précise, aurait pu se propager avec autant de références circonscrites), on devra alors conclure que Pisanello avait encore la charge de peintre du pape jusqu'à la fin de l'année ; tout cela en dépit de ses nombreuses absences de Rome, certifiées non seulement par le sauf-conduit mais aussi par la lettre connue de Leonello d'Este à Meliaduse (janvier 1432 ?) [22]. Par conséquent, le même sauf-conduit sera évalué pour ce qu'il est effectivement : non pas le congé de la cour romaine, mais seulement une concession temporaire du souverain pontife afin que son peintre («*familiaris noster*») puisse s'absenter pour une courte période «*pro diversis negociis*» («pour diverses affaires»), devant se rendre «*ad diversas Ytalie partes*» («dans divers lieux d'Italie»). Cela est indiqué de façon évidente : la

validité du document, dans les territoires assujettis à la juridiction pontificale, devait recouvrir tant le voyage d'aller que celui du retour («*in eundo, stando et redeundo*»). Le cas échéant, parmi les documents romains que nous connaissons, celui qui certifie effectivement l'éloignement définitif du peintre de Rome est la note de vente par le Chapitre du Latran des «*supellectiles*» («objets domestiques») qui de Gentile avaient été transmises à Pisanello : vente qui, de fait, fut repoussée jusqu'au mois d'avril 1433 [23].

Au mois de mai suivant, c'était justement dans le palais du Latran que Sigismond se trouvait hébergé [24]. Nous ne savons ni quand, ni si le tableau représentant la Vierge et saint Jérôme lui a été remis : mais, étant donné la renommée déjà grande de l'artiste, ce ne fut peut-être pas non plus une coïncidence due au hasard que l'on offrit à l'empereur, premier visiteur illustre des fresques de Saint-Jean du Latran (Pisanello l'aurait rencontré personnellement seulement plus tard, à Ferrare ou à Mantoue) [25], un exemple en petit de cette peinture précieuse et sophistiquée. En tout cas, un tableau curieux pour lequel nous ne saurions pas indiquer d'équivalents iconographiques, ni si vraiment il représentait seulement, comme le dit le chroniqueur, la Vierge (à l'Enfant) et saint Jérôme. De même, la célèbre description du *Saint Jérôme* ayant appartenu à Guarino de Vérone (qui est peut-être le même que celui auquel Bartolomeo Facio fait allusion) nous aide peu, car dans le tableau romain le saint devait, vraisemblablement, figurer non pas en pénitent mais en docteur de l'Église [26]. On ne reconnaît aucune allusion évidente à l'invention, peut-être devenue tôt inaccessible, dans le corpus graphique pisanellien, pourtant dense, à commencer par les feuillets du «carnet de voyage» où, assez souvent, on retrouve la trace de souvenirs figuratifs romains. Mais on pourra au moins remarquer que le schéma iconographique, qui situe la Vierge sans doute pas au centre de la composition (où elle aurait été accompagnée par deux saints ou plus) mais plutôt en position latérale afin de laisser imaginer son colloque muet avec l'autre figure protagoniste, évoque de préférence, dans ces mêmes dessins, un contexte de *Paradiesgärtlein*, de Sainte Conversation dans un jardin. Ce schéma s'accompagne plusieurs fois de variantes iconographiques du type de la Vierge de l'Humilité. Ce thème atteint déjà son plein développement dans le feuillet (non autographe) Inv. RF 518 du Louvre faisant partie de l'«Album rouge» [27]. Les deux saints, qui soutiennent des phylactères disproportionnés, y sont placés à la droite de la Vierge, à l'intérieur d'un *hortus*

curieusement *conclusus* par une clôture que les historiens du paysage champêtre pourrait définir comme la variante d'une haie constituée d'arbres et composée encore par la plus traditionnelle bordure à treillage. Parmi les dessins de l'Ambrosiana plus proches du «carnet de voyage», on pourrait aussi signaler l'esquisse du feuillet F. 214 inf. 12v (la Vierge, vue de face, apparaît penchée de façon exagérée vers un visiteur invisible qui l'approcherait sur sa gauche), ou ceux présents sur deux côtés du feuillet 22 (même si, sur le verso, l'image de la Vierge avec un livre et sans Enfant semble mieux convenir à une *Annonciation*) et jusqu'au verso du dessin du Louvre Inv. 2634 [28]. Dans ce dernier cas, il semblerait finalement possible de remonter à une invention précise et documentée de Pisanello, c'est-à-dire à l'étude de la Vierge de profil de l'Ambrosiana (F. 214 inf. 8) que Brigit Blass-Simmen a récemment proposé d'attribuer aux années romaines de l'artiste [29]. Il est difficile d'imaginer qu'une telle invention ait jamais pu sortir des feuillets d'étude personnels et aboutir à un tableau, même à destination privée, car l'étude partage le feuillet avec une autre variante moins importante mais aussi significative. Toutefois, une fois considérée l'activité ludique dans laquelle sont surpris la Vierge et l'Enfant occupés à nourrir un petit oiseau, reste le doute que le dessin puisse être réuni à un autre, également autographe, qui le précède immédiatement dans le recueil de l'Ambrosiana (F. 214 inf. 7). Dans ce dernier, même si l'orientation des figures est inversée, l'organisation de la composition est complétée par l'adjonction d'un seul saint à gauche, peut-être un évangéliste.

Notes

1. Cordellier, 1995; auparavant, voir au moins Venturi, 1896 et Baxandall, 1971.

2. Giovanni di Mastro Pedrino, éd. 1929-1934. Du même auteur nous avons également un développement plus bref et synthétique des événements de la Romagne de 1347 à 1395, publié en annexe au vol. II de la chronique. Pour un index raisonné de l'œuvre voir Missirini, 1989.

3. Sur l'édition des sources locales publiées par la *Deputazione di Storia Patria per le Romagne*, voir la liste chronologique et détaillée dans Plessi, 1989, particulièrement p. 61.

4. Pastor, éd. 1925, p. 344, 512, 709.

5. Pasini, 1929, p. 50.

6. Sur les chroniques de Forlì, voir Ortalli, 1973, p. 349-387; 1976-1977, p. 279-386; Vasina, 1972 et 1976; Mettica, 1983 et 1990.

7. Ortalli, 1976-1977, p. 321.

8. Sur quelques argumentations concernant l'attribution à Giovanni de la plus ancienne représentation connue du miracle de la *Madonna del Fuoco*, conservée à la cathédrale de Forlì, voir Pasini, 1929, p. 72-75. Voir également Viroli, 1994, p. 67-68

9. Giovanni di Mastro Pedrino, 1929-1934, I, p. 407-408, par. 737; II, p. 370 par. 1873. Pour les mésaventures de Matteo de' Pasti, voir aussi Soranzo, 1909, 1910; Ricci, 1924, éd. 1974, p. 41-42.

10. Giovanni di Mastro Pedrino, 1929-1934, II, p. 271-272, par. 1680. La nouvelle concernant Stefano Porcari contenue dans la chronique avait été déjà signalée par Pastor, éd. 1925, p. 512.

11. Giovanni di Mastro Pedrino, 1929-1934, I, p. 366-367.

12. Giovanni di Mastro Pedrino, 1929-1934, I, p. 402-403.

13. Cognasso, 1955, p. 279-284; parmi les nombreux témoignages voir également celui de la chronique universelle du prélat de Pistoia, Sozzomeno (éd. 1908), p. 20: «*Ob Sigismundi imperatoris adventum Italie civitates erectis animis vel timore vel spe suspense perstabant, magnum profecto aliquid moliture.*» («À cause de l'arrivée de l'empereur Sigismond, les villes d'Italie restaient dans l'incertitude, l'âme en alerte ou de crainte ou d'espérance; on en attendait quelque chose de grand.»).

14. Malavolti, 1595, éd. 1968, en particulier, III, p. 27, mais voir aussi la *Cronaca senese* de Tommaso Fecini (*Rerum Italicarum Scriptores*, n.s. XV, p. VI), Bologne, 1939, fasc. 10, p. 843, 847-848; Infessura, éd. 1890.

15. Voir Beck, 1968, p. 316.

16. Platina [Bartolomeo Sacchi], éd. 1913-1923, p. 315 (pour la rencontre d'Eugène IV et de l'empereur Sigismond). Vespasiano da Bisticci, éd. 1859, p. 6-20 (même le souvenir du couronnement de l'empereur ne trouve pas sa place dans une narration complètement tournée vers le séjour florentin du souverain pontife et sur le concile).

17. Gnoli, 1890, p. 402-403 (voir Cordellier, 1995, p. 48-50, n° 15).

18. Seymour Jr., 1966, p. 115 *sq.*; Spencer, 1978; Niglen, 1978; Westfall, éd. 1984, p. 61-64.

19. Voir Hay, 1993, p. 496-502.

20. Beck, 1968.

21. Corbo, 1969, p. 46-47; Cordellier, 1995, p. 45-46, n° 13.

22. Cordellier, 1995, p. 50-52, n° 16.

23. *Ibidem*, p. 55, n° 18.

24. Infessura, éd. 1890, p. 30; Westfall, 1984, p. 63.

25. L'évidence d'une rencontre entre Pisanello et l'empereur est, comme on le sait, confirmée par deux dessins célèbres du Louvre (Inv. 2339 et 2479) représentant les traits de Sigismond: voir Cordellier, 1996 (3), p. 360-363, n. 73-74. Et, comme l'avait déjà rappelée Fischer (1933, p. 5-8), la rencontre ne put avoir lieu, selon les déplacements de Sigismond, qu'à Ferrare ou à Mantoue, en septembre 1433. Quant à Rome, même le témoignage de Giovanni di Mastro Pedrino n'aide pas à combler l'écart temporel évident entre le départ de l'artiste et l'arrivée de l'empereur, le 21 mai; Infessura, éd. 1890, p. 30. De même, on considère que le feuillet avec trois cavaliers (Londres, British Museum, inv. 1846-5-9-143), aux traits et aux costumes nordiques sans équivoque, fait allusion à ces circonstances; Cordellier, 1996 (3) p. 238-239. Sur l'iconographie de Sigismond de Hongrie et sur le portrait, auparavant attribué à Pisanello (Vienne, Kunsthistorisches Museum) voir Franco, 1996 (3), p.129, avec bibliographie précédente (à laquelle il faudrait ajouter Frinta, 1964, p. 306, pour une proposition d'une attribution à l'école de Bohême); Szabò, 1967; Beck, 1968; Kéry, 1972.

26. À propos du tableau perdu décrit par Guarino de Vérone, voir Baxandall, 1971, éd. 1994, p. 211; Cordellier, 1995, p. 36-42, n° 10, avec liste bibliographique, à laquelle il faut ajouter Molteni, 1996, p. 98. Pour les œuvres de Bono da Ferrara (Londres, National Gallery), du «Maestro dei Gesuati» (Turin, Gallino), de Jacopo Bellini (Vérone, Museo di Castelvecchio), régulièrement mises en relation par la critique avec le modèle perdu de Pisanello: voir Longhi [1934] 1968, p. 16; Natale, 1991, p. 20; Benati, 1991, II, p. 281; Franco, 1996 (3), p. 117-118.

27. Fossi Todorow, 1966, p. 142, n° 216; Cordellier, 1996 (2), p. 63-64 n° 25 (repr. p. 58).

28. Fossi Todorow, 1966, p. 128-129 n° 184v; Bellosi, 1978, p. XXIII; Schmitt, 1995, p. 260, p. 233, fig. 248, p. 235, fig. 253 (avec l'attribution à Bono da Ferrara); Cordellier, 1996 (2), p. 64 n° 25, p. 166, n° 90.

29. Fossi Todorow, 1966, n°s 210, 211; Blass-Simmen, 1995, p. 112. L'autographie du dessin F. 214 inf. 7 est également admise par Cordellier, 1996 (2), p. 64, alors qu'il considère que le dessin F. 241 inf. 17 comme une copie d'atelier.

Pisanello à Marmirolo
Un document inédit

Gianni PERETTI
Historien de l'art, Vérone

Traduit de l'italien par Dominique Cordellier

Pisanello, Actes du colloque, musée du Louvre/1996,
La documentation Française-musée du Louvre, Paris, 1998

Le hasard n'a que faire des anniversaires. Le document pisanellien publié ici en annexe a été découvert à la fin d'octobre 1997, trop tard pour servir aux nombreuses études que le sixième centenaire de la naissance de l'artiste a suscité. Dominique Cordellier m'offre ici l'occasion de le faire connaître et de livrer brièvement et par avance les résultats d'une recherche encore en cours.

L'Archivio Borromeo d'Isola Bella (Verbania) conserve une lettre de Pisanello à Francesco Sforza écrite de Mantoue le 6 mars 1440 [1] (fig. 1 et 2). Sforza était alors le capitaine général de la ligue constituée en février 1439 par Venise, Florence, Gênes, le pape Eugène IV (le Vénitien Gabriele Condulmer) et le marquis Nicolò III d'Este. Cette alliance avait été passée pour faire obstacle militairement à la politique agressive et déstabilisatrice de Filippo Maria Visconti, duc de Milan, qui avait depuis peu trouvé un allié dans le marquis de Mantoue, Gianfrancesco Gonzaga. C'est dans ce contexte belliqueux que prend place la lettre.

Pisanello demande à Francesco Sforza un sauf-conduit pour ses déplacements (voir annexe). Cette demande laisserait présumer que, résidant à Mantoue et peut-être encore au service des Gonzague, ennemi de la Sérénissime, Pisanello ait eu l'intention de se rendre dans un lieu contrôlé par les Vénitiens ou leurs alliés. Mais la dislocation des frontières traditionnelles jointes à une situation militaire extrêmement instable empêche de mieux préciser cette hypothèse. Peut-être Pisanello voulait-il seulement se prémunir prudemment de toute évolution de la situation. Il n'avait certainement pas besoin d'un sauf-conduit pour se rendre à Milan, où, le 11 mai 1440, il apparaît comme témoin dans un acte notarié dressé par la chancellerie ducale (doc. 30) [2]. Mais à Ferrare, où il se trouve durant le premier

semestre de l'année suivante, au moment où il exécute, en compétition avec Jacopo Bellini, le portrait de Leonello d'Este, la situation était différente. Le marquis Nicolò avait tout d'abord favorisé le rapprochement de Filippo Maria Visconti et de Gianfrancesco Gonzaga et promis de rester neutre en cas de conflit, tout en assurant qu'il empêcherait la flotte vénitienne de remonter le Pô pour frapper directement le territoire mantouan. Mais, par la suite, les pressions de Venise, voisine trop puissante, l'avaient contraint à renier ses engagements et à se joindre à la ligue contre Visconti. Le fait que Pisanello ait demandé un sauf-conduit valable au moins pendant un an donne à penser que dès mars 1440 il envisageait de gagner la cour des Este.

Dans la lettre, Pisanello rappelle à Francesco Sforza une demande analogue formulée lors de leur précédente rencontre à Vérone, demande qui, croit-on comprendre, avait été accueillie favorablement. Le sauf-conduit lui avait servi à cette occasion pour pouvoir continuer une œuvre entreprise dans une chapelle à Marmirolo, petit bourg situé à cinq milles au nord de Mantoue. En effet, la ligne de front, fort fluctuante, s'étendait entre Vérone et Marmirolo. Cette indication est sans aucun doute la nouveauté la plus intéressante qu'offre le document. Malheureusement elle ne fait qu'ajouter un numéro au catalogue déjà bien long des œuvres perdues. Comme on le sait, les palais des Gonzague à Marmirolo, dévastés en 1702 par l'armée impériale que conduisait le prince Eugène de Savoie, et abandonnés à leur sort tout le siècle, furent définitivement abattus à ras de terre en 1798[3].

La lettre ne donne pas davantage d'informations sur l'œuvre que Pisanello devait achever. Il s'agissait probablement d'une fresque, ou d'un cycle de fresques, puisqu'elle réclamait la présence du peintre sur place. Elle était «*principata*» («commencée») au moment de la rencontre avec Sforza à Vérone : il est par suite essentiel pour sa situation chronologique d'établir à quel moment cette rencontre a pu avoir lieu.

Francesco Sforza s'était déjà retiré du théâtre de la vallée du Pô depuis quelques années. Dès 1433, c'est l'Italie centrale qui devient la scène de ses entreprises. Il y descend pour défendre et étendre ses possessions dans les Abruzzes et enlève au pape la Marche d'Ancône. À partir de 1435, il passe à la solde des Florentins, guerroyant contre la République de Lucques. En février 1439, il accepte d'être le condottiere de la ligue. Sollicité par le gouvernement vénitien, que l'évolution de la guerre préoccupe, il franchit le Pô en juin 1439. Après

avoir contourné l'armée de Piccinino postée à Soave, il n'atteint Vérone qu'à la fin juillet. Puis, après une incursion vers le lac de Garde, pour tenter vainement de conquérir Bardolino, il se replie à Zevio, centre important de l'arrière-pays véronais (septembre-octobre). Au début de novembre, il part, en passant par le Trentin, pour tenter de libérer Brescia épuisée par le siège de Visconti. À Tenno, il défait Piccinino, mais, son adversaire, lui échappant habilement des mains, réussit avec Gianfrancesco Gonzaga à s'emparer de la place de Vérone, alors dégarnie (17 novembre). Sforza revient précipitamment sur ses pas et reconquiert la ville (20 novembre)[4].

Durant la brève occupation de Vérone, Pisanello est aux côtés du marquis de Mantoue : *«vene e tornò indriedo con el marchexe»* («il vint et s'en retourna avec le marquis»; doc. 32). Nous ne savons pas pourquoi le peintre n'a pas obéi à l'intimation faite par Venise aux réfugiés véronais de rentrer immédiatement dans leur pays, au début des hostilités, ni avec quelle intention il a suivi son seigneur dans la prise de Vérone et la retraite qui en découla. Nous ne savons pas davantage quel fut son comportement durant ces journées, ni sur quoi se fonde l'accusation d'avoir *«male operato»* («mal agi») qui le frappa (doc. 34). Qu'il ait conservé les meilleures relations avec le capitaine de la ligue signifie qu'il n'aurait pas adopté une attitude *a priori* hostile envers Venise. Son attitude ne semble pas un choix partisan, mais une tentative pour défendre sa position et ses intérêts en se maintenant au-dessus des parties. Pisanello comptait des amis et des mécènes dans l'une et l'autre des coalitions.

L'hypothèse la plus probable est donc que la rencontre ait eu lieu durant l'été 1439. Les opérations militaires conduisent Sforza dans le territoire véronais. Pisanello, pour sa part, aurait eu tout le temps de revenir de Florence, où, selon une indication de Paolo Giovio, il aurait modelé une médaille à l'effigie de l'empereur d'Orient Jean VIII Paléologue (doc. 102), durant la seconde session du concile de l'Union (16 janvier - 5 juillet 1439). Mais on ne peut exclure tout à fait une seconde hypothèse, plus intrigante, selon laquelle Pisanello aurait été à Vérone après l'occupation de novembre 1439, mais évidemment avant que la machine judiciaire ne se mette en marche contre lui. Ce n'est qu'en décembre 1440, en effet, que le peintre fut déclaré rebelle par le Conseil des Dix et que ses biens furent confisqués. Quant à Francesco Sforza, après une autre incursion dans le Trentin, il retourna à Vérone à Noël 1439, pour y prendre ses quartiers d'hiver avec ses hommes et il y demeura jusqu'en mai de

l'année suivante. Cette hypothèse est corroborée par l'inter-
prétation que l'on peut donner à l'adverbe «*novamente*», qui
signifie *une autre fois* ou *la première fois*, soit encore, selon
une acception tout à fait commune en italien ancien, *récem-
ment*, *il y a peu de temps*.

En tout cas, il n'est pas inconsidéré de penser que
l'œuvre de Marmirolo ait été commencée dès 1438 et qu'elle
ait été laissée inachevée à cause du séjour à Florence. Un
document du 12 mai 1439 se rapporte à ce chantier. Le tréso-
rier Uberto Strozzi avise Paola Malatesta, femme de
Gianfrancesco Gonzaga, que par ordre du marquis il faut que
le recteur (officier de la cour) promette à l'artiste 80 ducats
(doc. 28). La somme correspond au paiement d'environ trois
mois de travail d'un peintre de la renommée de Gentile da
Fabriano ou de Pisanello [5]. Trois mois de travail, employés à
la décoration d'une chapelle, constituent effectivement une
«*opera principiata*» («œuvre commencée»). On peut peut-être
aussi saisir une allusion à ces peintures dans un passage de
la biographie de Pisanello écrite en 1456 par Bartolomeo
Facio : «*Mantuae aediculam pinxit, et tabulas valde
laudatas*» («Il peignit à Mantoue une chapelle et des pan-
neaux qui sont fort loués»; traduction de Maurice Brock; doc.
75). La proximité de Marmirolo et de Mantoue, jointe à l'éloi-
gnement de Naples où l'humaniste rédigeait son *De viris
illustribus*, justifient cette interprétation large du terme
«*Mantuae*». Mais la présence de Pisanello à Mantoue est
attestée par les documents dès 1422, et l'on ne peut exclure
qu'il y ait travaillé à d'autres «*aediculae*», comme, par
exemple, l'église palatine de Santa Croce in Corte Vecchia [6].

Les Gonzague étaient seigneurs de Marmirolo
depuis le XIIIe siècle. Ils y possédaient un château et de vastes
domaines. Vers 1435, le marquis Gianfrancesco fit construire
un palais «*prope et extra castrum Marmiroli*», le long d'un
cours d'eau dénommé le «*re de fosso*» [7]. On peut le recon-
naître dans un édifice de plan rectangulaire très allongé,
avec un *cortile* central et un prolongement à angle droit vers
le ruisseau, sur un relevé planimétrique sommaire du XVIIIe
siècle [8]. Cette nouvelle demeure devait être achevée en 1438,
quand le marquis y accueillit, le 18 août, le comte Alvise Dal
Verme, porteur de messages importants de la part du duc de
Milan [9]. La correspondance des dates permet de supposer
avec vraisemblance que la chapelle à laquelle Pisanello se
consacrait quelques années plus tard se trouvait justement
dans ce palais plutôt que dans l'ancien château médiéval [10].

Malheureusement, les pièces d'archives relatives à

cette première construction du XVe siècle sont perdues. La série des lettres des régisseurs et des intendants de Marmirolo à la cour de Mantoue est extrêmement lacunaire pour la première moitié du siècle et les registres de copies de la correspondance des Gonzague font totalement défaut de 1401 à 1443. Les plus anciennes indications que l'on peut repérer remontent aux années 1463-1464, au moment où le palais abrite le cardinal Francesco Gonzaga et sa nombreuse famille[11]. Quelques artistes y habitent aussi : les peintres Luca et Samuello (probablement Samuele da Tradate, l'ami de Mantegna et de Feliciano) et l'enlumineur Giacomo Bellanti, qui devait décorer un manuscrit de la *Divine Comédie* pour le marquis Ludovico. En 1473, le cardinal Francesco demanda à Luca Fancelli de *«reconzare quello coperto del palazo»* («restaurer cette couverture du palais») qui, délabrée, menaçait ruine[12]. En 1480, le marquis Federico entreprit la construction d'un nouvel édifice, plus moderne, et Francesco Mantegna, Francesco Bonsignori, Luca Liombeni et d'autres encore travaillèrent à sa décoration. Sur la chapelle, les archives restent obstinément silencieuses. Les recherches continuent cependant, et il serait pour le moins important de connaître son vocable. Les descriptions des lettrés et des voyageurs, qui s'en tiennent à mentionner avec émerveillement les jardins, les viviers, les jeux d'eau, les battues de chasse qui avaient lieu non loin de là dans le bois «della Fontana», ne nous sont d'aucune aide.

La lettre de Pisanello s'achève sur sa promesse de mener à terme et d'envoyer aussitôt l'image de Francesco Sforza et son cimier. Le mot *«imagine»* (de même que le verbe *«fornire»*) est tout à fait général et peut se rapporter aussi bien à une médaille qu'à une peinture sur panneau ou sur un autre support. Parmi les médailles de Pisanello parvenues jusqu'à nous, il y en a précisément une qui est consacrée à Sforza[13] (voir fig. 16, p. 419), mais elle est généralement datée après 1441. Le condottiere s'y honore en effet du titre de seigneur de Crémone, cité qu'il ne reçut qu'en octobre de cette année là, en dot de Bianca Maria Visconti, fille naturelle du duc de Milan, comme sceau de la paix rétablie. On ne peut évidemment exclure que Pisanello ait portraituré Francesco Sforza dans une peinture perdue. Peut-être en reste-t-il un écho dans le poème de Basinio de Parme, où est mentionnée l'image du guerrier *«saevis [...] in armis/ut premit armatos, Marte tonante, viros»* (doc. 61). Je crois cependant que l'on ne doit pas écarter, en dépit du hiatus chronologique, l'hypothèse selon laquelle la lettre se rapporterait en propre à la médaille que nous connaissons.

S'il en est ainsi, c'est à Vérone que Pisanello en a été

chargé et il a dû profiter de sa rencontre avec Francesco Sforza pour en fixer les traits dans une suite d'observations graphiques qui ne nous sont malheureusement pas parvenues. Plus tard, à Mantoue, il aurait bien difficilement pu modeler et fondre une médaille dédiée au capitaine adverse dont Gianfrancesco Gonzaga avait fait saccager les biens lors de l'occupation de Vérone. La situation politique et militaire, toujours plus confuse, conseillait sans doute d'en renvoyer l'exécution à des temps plus propices. Nous savons par ailleurs que la lenteur et le perfectionnisme de l'artiste étaient proverbiaux. *«Tandem evellimus a manibus Pisani pictoris numisma vultus tui»* («Nous avons enfin arraché des mains du peintre Pisano la médaille à ton image») s'exclame Leonello d'Este quand, en août 1448, il envoie à Pier Candido Decembrio la médaille à l'effigie de l'humaniste commandée l'année précédente (doc. 65).

On se souvient aussi que, dès le 7 octobre 1440, Filippo Maria Visconti avait donné procuration à ses agents d'accorder sa fille Bianca Maria à Sforza et de lui donner en dot les fiefs de Crémone et de Pontremoli contre son serment de fidélité (même si l'on se doit d'ajouter que les mêmes agents avaient reçu le même jour procuration du duc pour donner Bianca Maria comme épouse à Leonello d'Este)[14]. Ces tractations confidentielles (mais non absolument secrètes) se poursuivirent jusqu'à la fin des hostilités. De cette manière, en usant alternativement de promesses et de menaces, en offrant et en refusant tour à tour sa fille, le duc cherchait à influer sur l'action de son gendre. En effet, Francesco Sforza avait déjà épousé Bianca Maria par un mariage célébré en février 1432 mais non consommé et obtenu à l'occasion le droit de se parer du nom de Visconti, *«Vicecomes»*, comme on peut le lire sur l'exergue de la médaille.

Enfin, il n'est pas surprenant outre mesure que Pisanello se soit employé à réaliser un cimier pour Francesco Sforza. Comme tout artiste de cour, il lui fallait faire face, grâce à une capacité d'invention profuse et diversifiée, aux nombreuses demandes de ses commanditaires. Pisanello nous a laissé des études pour des tissus, des habits, des devises, des objets d'orfèvrerie, des fûts de canon, qui remontent pour la plupart à la période napolitaine passée au service d'Alphonse V d'Aragon (1448-1449). Contrairement aux armes, dont la réalisation était confiée à des artisans spécialisés, les cimiers relevaient des compétences, y compris artisanale, des artistes gothiques et étaient produits par leurs propres ateliers. Dans son *Libro dell'Arte*, écrit à peine

quelques décennies plus tôt, Cennino Cennini fournit à ses pairs des instructions précises pour «*fare alcuno cimieri o elmo da torniero, o da rettori che abbino andare in signoria*» («faire quelque cimier ou casque pour des tournois ou pour des gouverneurs qui doivent prendre possession de leur charge») en utilisant des formes de cuir enduites de plâtre à l'extérieur (chap. CLXIX).

Les revers des médailles de Pisanello et les peintures murales de Mantoue offrent un vaste répertoire de tels objets. Deux dessins du Louvre portent des études de casques qui utilisent certaines devises du souverain aragonais comme cimier : le trône ardent et la chauve-souris [15]. Le cimier de la Maison des Sforza consistait en une figure de dragon ailé terminé par une tête d'homme. Ce dragon serrait dans ses griffes un anneau ayant pour chaton un diamant taillé en pointe, devise que Nicolò III d'Este avait accordée en 1409 à Muzio Attendolo Sforza, père de Francesco, en raison des services rendus lors de la guerre contre Ottobono Terzi, seigneur de Parme et de Reggio [16].

Cette lettre – la seule écrite par Pisanello que nous connaissions jusqu'à présent, puisque celle adressée à Filippo Maria Visconti, autrefois dans la collection de Benjamin Fillon, est aujourd'hui perdue (doc. 14) – peut également offrir quelques indices pour une meilleure connaissance de l'homme dont nous savons si peu de choses. Obséquieux (la formule «*excellentia*» ou «*signoria vostra*» revient bien sept fois en quelques lignes) et extrêmement déterminé en même temps, au point de se permettre d'envoyer au capitaine de la ligue une minute du sauf-conduit qu'il désirait obtenir pour lui-même (il n'est pas question ici de «*socii et familiares*» comme dans le document du même genre délivré par le pape Eugène IV en 1432, mais peut-être leur présence était-elle sous-entendue) et même d'en suggérer la durée de validité. Nous ne pouvons savoir quels étaient ses projets en ce mois de mars 1440. L'impression que l'on retire de la lettre, c'est qu'il avait en tête bien autre chose que l'achèvement de la médaille ou du cimier promis à Sforza, même s'il s'affirmait son serviteur. Et ce mot même de «*servitor*», sous sa forme abrégée, est très probablement à l'origine de l'équivoque qui entoura le nom de baptême du peintre, que Giovio et Vasari au XVIᵉ siècle, et tous les auteurs après eux jusqu'au début de notre siècle, appelèrent Vittore. Le signe d'abréviation une fois enlevé, ce qui dut être rapidement la conséquence d'une lecture ardue, on pouvait lire en effet au bas de la lettre : «*vitor pisanus pictor*».

Notes

1. Archivio Borromeo d'Isola Bella (Verbania), désormais cité : ABIB, Acquisizioni Diverse, P : Pisanello, Vittore. Je désire remercier la princesse Bona Borromeo Arese d'avoir répondu à mes demandes. Cet autographe a presque certainement été acquis, comme les autres de la collection, par Giberto Borromeo (1815-1885), qui était un bon graveur en eau-forte et peintre de paysage, mais qui étudiait aussi l'art antique et projetait d'écrire une histoire documentée de la peinture italienne. La lettre est répertoriée dans P. O. Kristeller, *Iter Italicum*, VI, Londres et Leyde, 1992, p. 15.

2. L'abréviation «doc.» suivie d'un numéro renvoie à *Documenti e Fonti...*, éd. par Cordellier, 1995.

3. Davari, 1890, p. 12-15.

4. On manque d'une biographie moderne sur Francesco Sforza. Pour les événement cités, nous avons consulté les *Res gestae* de Pier Candido Decembrio (avec des notes très détaillées de F. Fossati, *Rerum Italicarum Scriptores²*, XX, I, p. 738-755) et de Giovanni Simonetta (éd. par G. Soranzo, *Rerum Italicarum Scriptores²*, XXI, II, p. 84-90); la *Cronaca* de Cristoforo Da Soldo (éd. par G. Brizzolara, *Rerum Italicarum Scriptores²*, XXI, III, p. 33-42; les *Vite dei Dogi* de Marino Sanuto (éd. par L. A. Muratori, *Rerum Italicarum Scriptores¹*, XXII, col. 1078-1086); l'*Istoria di Verona* de Girolamo Dalla Corte, II, Vérone, 1592, p. 340-358.

5. Degenhart, 1972, p. 198, 208, note 16.

6. Bazzotti, 1993, p. 252. Cordellier, 1996 (2), n° 77-78, Louvre Inv. 2594 et 2595, a émis une hypothèse sur la décoration possible de l'église, hypothèse qui ne perd ni intérêt ni vraisemblance si elle est reportée à la chapelle de Marmirolo.

7. Davari, 1890, p. 5 (et Archivio di Stato di Mantova, *Schede Davari*, *busta* 10, *carta* 554). La littérature qui existe sur le premier palais des Gonzague, dit ensuite «*palazo vechio*» pour le distinguer des nouvelles constructions, se réduit à : A. Belluzzi, W. Capezzali, *Il palazzo dei lucidi inganni. Palazzo Te a Mantova*, Florence, 1976, p. 44-48; D. A. Franchini, R. Margonari, G. Olmi, R. Signorini, A. Zanca, C. Tellini Perina, *La scienza a corte. Collezionismo eclettico, natura e immagine a Mantova fra Rinascimento e Manierismo*, Rome, 1979, p. 194-201; C. Vasić Vatovec, *Luca Fancelli architetto. Epistolario gonzaghesco*, Florence, 1979, p. 375-380; A. Belluzzi, dans *Giulio Romano*, cat. exp., Mantoue, 1989, p. 520-521; D. Ferrari, «L'inventario dei beni dei Gonzaga (1540-1542)», *Quaderni di Palazzo Te*, 3, 1996, p. 84-95. Cet inventaire, rédigé à la mort du duc Federico II, enregistre dans le Palazzo vecchio pas moins de cinquante pièces indiquées avec le nom des devises des Gonzague qui y étaient peintes, mais ne mentionne aucune chapelle. Un inventaire ultérieur, rédigé en 1665 à la mort de Charles II de Nevers, signale une «*capellina*» réduite à un dépôt poussiéreux de marbres, plâtres et de terres cuites, les «*quatro vetriate la maggior parte rote*» («quatre verrières, la plus grande partie cassée»), voir Archivio di Stato di Mantova, Archivio Gonzaga, *busta* 331, f° 349r et v.

8. Archivio di Stato di Mantova, Archivio Gonzaga, *busta* 3169 (carte de 1755). Voir aussi, Archivio di Stato di Mantova, *Mappe e disegni riguardanti acque...*, *carta* 772 de 1757.

9. F. Tarducci, «Alleanza Visconti-Gonzaga del 1438 contro la Repubblica di Venezia», *Archivio Storico Lombardo*, XXVI, juin 1899, p. 294.

10. Sur le château de Marmirolo, dont il ne reste qu'une porte et une

tour, voir M.R. Palvarini, C. Perogalli, *Castelli dei Gonzaga*, Milan, 1983, p. 30.

11. Archivio di Stato di Mantova, Archivio Gonzaga, *buste* 2399, 2402.

12. Vasić Vatovec, *op. cit.* (n. 7), p. 377.

13. Hill, 1930, n° 23.

14. *Documenti diplomatici tratti dagli Archivj milanesi e coordinati per cura di Luigi Osio*, III, Milan, 1872, p. 214-220, doc. CCXVII, CCXVIII.

15. Inv. 2295, 2307, voir Cordellier, 1996 (2), n° 293, 301.

16. P. Litta, *Famiglie celebri di Italia*, I, Milan, 1819, pl. 1.

ANNEXE

Illustris et excellens domine domine mi honorandissime. Havendo richeduto a la excellentia vostra novamente quando me trovai a Verona uno salvoconducto da posser proseguir a la opera principiata a la capella de Marmirolo la illustre signoria vostra per soa gratia se dignoe de esser contenta. Onde io ho facto notare esso salvoconducto come porà vedere la signoria vostra per la copia alligata, el quale piacendo in quella forma a la signoria vostra pregho e supplico a quella se digne farmelo fare e mandare duraturo per uno anno o per quello più tempo vorà la signoria vostra.

La imagine de la signoria vostra e così el cimero quanto piu presto me serà possibele fornirò e mandarò incontinente a la illustre signoria vostra, a la qual sempre me ricomando.

Data Mantue vi Martii 1440.

Illustris dominationis vestre servitor Pisanus pictor.

Au verso:

Illustri et excellenti domino Francisco [S]forcie Vicecomiti Ariani et Cotignole comiti marchie Anconetane marchioni sanctissimi domini nostri pape sancteque Romane Ecclesie confalonerio ac illustrium dominorum lige capitaneo generali domino meo honorandissimo.

ABIB, AD, P:Pisanello, Vittore

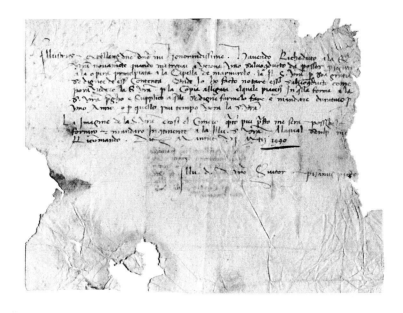

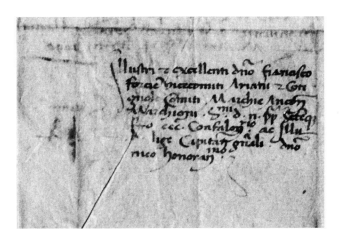

Fig. 1 et 2
Lettre de Pisanello à Francesco Sforza du 6 mars 1440
Isola Bella, Archivio Borromeo

LA PEINTURE DE PISANELLO: PRÉCÉDENTS, PARALLÈLES ET POSTÉRITÉ

Pisanello et la culture du XIVe siècle

Serena Skerl Del Conte
Maître de conférences à l'université de Trieste

Traduit de l'italien par Lorenzo Pericolo

Pisanello, Actes du colloque, musée du Louvre/1996,
La documentation Française-musée du Louvre, Paris, 1998

Pisanello, *pictor egregius* («peintre excellent»)[1], tout en étant actif durant la première moitié du XV^e siècle, fut en réalité tout à fait lié à la culture du Trecento et en particulier à celle qui s'était développée dans les différentes cours de l'Italie septentrionale, à l'époque où, entre 1350 et 1374, Pétrarque, grand poète mais surtout grand humaniste, avait répandu le goût pour l'antique. Pisanello a donc été d'abord un artiste de cour, comme l'avait été avant lui son compatriote, Altichiero auprès des Scala, à Vérone, et auprès des Carrara, à Padoue. Durant les années de sa jeunesse, qu'il passa évidemment à Vérone, il put voir et apprécier autant ce qu'Altichiero y avait produit et laissé, que, lors de son séjour à Venise, ce qui demeurait des œuvres que Guariento et Jacopo Avanzi avaient réalisées au Palazzo Ducale. Il faut donc tenir compte dans sa formation de l'héritage d'un passé, pas vraiment éloigné, auquel il fera référence constamment tout au long de sa vie[2].

À ce propos, il suffirait de comparer les architectures représentées dans les fresques de l'*Histoire de saint Georges* que Pisanello peignit dans l'église de Sant'Anastasia à Vérone avec celles peintes par Altichiero dans l'oratoire de San Giorgio à Padoue, en particulier la scène de l'*Épiphanie*, pour se rendre compte immédiatement que sans l'antécédent d'Altichiero les solutions picturales retenues par Pisanello auraient sans doute été différentes.

Andrea De Marchi[3] a par ailleurs montré comment les tours de force tridimensionnels dont fait preuve Pisanello dans les raccourcis angulaires des édifices tant du *Monument Brenzoni* que dans le palais à l'arrière-plan du tournoi peint à fresque au Palazzo Ducale de Mantoue, se rattachent étroitement à la formule architecturale expérimentée antérieurement par Guariento au Palazzo Ducale de Venise. Il est évident, en effet, que Pisanello doit avoir connu les solutions picturales adoptées

par Guariento au Palazzo Ducale, car, en 1408 ou en 1409, il y fut appelé avec Gentile da Fabriano pour restaurer et compléter le cycle de fresques commencées par celui-ci en 1365 et qui comprenait un *Couronnement de la Vierge* et des scènes de l'*Histoire d'Alexandre III*. On ne sait pas exactement combien de compositions avaient été effectivement réalisées par Guariento et son équipe : en plus du très célèbre *Couronnement de la Vierge*, il devait sans doute figurer la *Bataille de Spolète* (perdue), à propos de laquelle Marcantonio Michiel affirme qu'elle avait été peinte par l'artiste qui avait décoré la Salle Thébaine dans le palais des Carrara à Padoue, et qui était «*molto abile nel fare cavalli*» («fort habile à peindre les chevaux»)[4]. Toutefois Guariento ne fut sûrement pas «*abile nel fare cavalli*» et Marcantonio Michiel n'aurait certainement pas laissé quelques points de suspension à l'endroit où il parle de l'auteur de la *Bataille de Spolète* et des fresques pour la Salle Thébaine, si cet artiste avait été Guariento, car il connaissait très bien ce dernier. Étant donné que, dans une autre étude[5], j'ai déjà avancé l'hypothèse que Jacopo Avanzi avait collaboré avec Guariento, il m'a semblé possible de proposer, tout au moins comme hypothèse de travail, que Jacopo Avanzi s'était rendu avec Guariento, en 1363-1365, au Palazzo Ducale de Venise et que là, ils auraient collaboré, comme ils l'avaient déjà fait à Padoue dans la «*Sala degli uomini illustri*» et dans la «*Sala Tebana*» (comme ils devaient continuer de le faire par la suite). Malheureusement, il ne reste rien non plus des deux cycles picturaux que Guariento et Avanzi exécutèrent à Padoue, à l'exception des dessins monochromes qui en ont été tirés dans des manuscrits d'origine padouane, conservés respectivement à Darmstadt et Dublin. Les sources ne mentionnent pas explicitement l'activité de Jacopo Avanzi à Venise, probablement parce que la commande avait été passée à Guariento. Et aussi parce que, en dépit du talent indéniable de Jacopo Avanzi pour mettre en scène une bataille où figuraient autant de chevaux, le sujet principal de ce cycle devait être la fresque représentant le *Couronnement de la Vierge*, placée sur le mur du fond de la salle, au-dessus du siège du doge, et qui était due à Guariento. Je crois qu'on peut retrouver un souvenir de la *Bataille de Spolète* (fig. 1), probablement peinte par Jacopo Avanzi et d'*Othon suppliant son père, Frédéric Barberousse* (fig. 2) dans le dessin Sloane 5226-57, conservé au British Museum. Il a souvent été rattaché à l'œuvre de Pisanello et il pourrait bien être, à mon sens, le premier témoignage graphique du peintre[6]. Dans le feuillet de Londres, on peut en effet identifier ces deux sujets tels que les mentionne une source de 1425 relative au Palazzo ducale, et tels que les décrit Bartolomeo Facio en 1456 dans son *De viris illustribus*[7].

Malheureusement, il ne reste rien de l'activité de jeunesse de Pisanello dans la Sala del Maggior Consiglio au Palazzo Ducale de Venise dans la mesure où, comme on le sait, les peintures furent totalement détruites dans le célèbre incendie de 1577. C'est pourquoi le dessin 5226-57 du British Museum, mentionné ci-dessus, a une très grande valeur à nos yeux. Il a été attribué un temps à Pisanello par Colvin et par Müntz[8], mais par la suite George Francis Hill et nombre d'autres historiens[9] l'ont rejeté du catalogue pisanellien, dans la mesure où le type de la composition, rappelant selon eux les œuvres du cercle d'Altichiero et d'Avanzi, révélerait une dérivation exécutée au XV° siècle d'après une œuvre de la fin du siècle précédent. Bernhard Degenhart et Annegrit Schmitt, par ailleurs, estimaient aussi, dans un ouvrage paru en 1980[10], que le recto du dessin Sloane 5226-57 était une copie du début du XV° siècle d'après le décor réalisé par Guariento et son atelier, en 1365, dans la Sala del Maggior Consiglio, et que Pisanello en avait respecté les sujets lors de ses travaux de restauration.

Mis à part cette dernière interprétation, les critiques ont considéré les dessins de la feuille du British Museum suivant deux points de vue essentiels. Certains, comme Mellini, Paccagnini, Pasini et Benati, pensent qu'il s'agit d'un dessin préparatoire pour des fresques peintes par Jacopo Avanzi ou Altichiero[11] durant dans le troisième quart du XIV° siècle; d'autres, comme Terisio Pignatti[12], croient qu'il s'agit d'une reproduction de la fresque peinte par Pisanello au Palazzo Ducale et qu'il serait dû à un maître anonyme du milieu du XV° siècle.

Puisque la description que Bartolomeo Facio[13] donna en 1456 de la composition où Pisanello avait représenté *Othon suppliant son père, Frédéric Barberousse*, correspond à l'épisode reproduit dans le dessin de Londres – sauf pour le prêtre déformant sa bouche avec les doigts afin de faire rire des enfants qui assistent à la scène –, il ne reste qu'à établir si Pisanello se contenta simplement de restaurer la fresque de Jacopo Avanzi (comme cela semble ressortir des documents), ou s'il reprit l'œuvre de son prédécesseur tout en conservant l'iconographie générale de la représentation. Selon Giovanni Paccagnini[14], le décor de la Sala del Maggior Consiglio était achevé dès 1409 et l'on n'aurait confié à Gentile da Fabriano et à Pisanello que la tâche de «*reparare et aptari sale nove*» («de restaurer et d'aménager les nouvelles salles»)[15]. Afin de restaurer les fresques les plus anciennes, ils auraient fait un grand nombre d'études et de dessins sur papier d'après celles-ci.

Il me semble que cette hypothèse est la seule qui explique la présence dans le dessin de Londres (comme l'ont

relevé Pier Giorgio Pasini et Daniele Benati) d'évidentes tour-
nures de style de Jacopo Avanzi alors que cette feuille
appartient au Quattrocento[16]. En outre, les habits que portent
les personnages dans le dessin du British Museum sont tout à
fait typiques de la mode du XIVᵉ siècle et en aucun cas de
l'époque de Gentile da Fabriano et de Pisanello[17].

Enfin, je crois que le dessin de Londres est de la main
de Pisanello, en me fondant sur la confrontation avec d'autres
dessins qu'on attribue avec certitude au maître véronais, tel que
celui du Louvre représentant *Trois chevaux et un palefrenier*[18]
(Inv. 2372; fig. 3), qui est sûrement de la même main que celui
du British Museum, du fait de ses hachures fines et nerveuses,
et en raison de la manière analogue de traiter la silhouette des
chevaux. En outre, dans ce dessin, qui appartient sans doute à
la jeunesse de Pisanello, on trouve un motif typique de Jacopo
Avanzi : le jeune homme se tenant les jambes écartées, en tri-
angle, comme les personnages représentés en bas à droite au
verso de la feuille Sloane 5226-57. De même, les deux feuilles
représentant *La suite de Jean VIII Paléologue*, conservées l'une
au Louvre (Inv. MI 1062; voir fig. 13 p. 367), l'autre à l'Art
Institute de Chicago (Inv. 1961.331) – et qui sont de la main de
Pisanello[19] –, sont très proches, quant au style, du dessin tracé
au verso du feuillet Sloane 5226-57. Dans le dessin de Chicago,
en particulier, la façon d'esquisser la sous-ventrière et la croupe
du cheval de l'écuyer du sultan est identique à celle des chevaux
de la *Bataille* peinte dans la Sala del Maggior Consiglio au
Palazzo Ducale de Venise. Même les petites hachures qui souli-
gnent les membres des animaux comme les habits des
personnages présentent de nombreuses analogies avec celles du
dessin Sloane 5226-57. Les esquisses faites à Ferrare en 1438 et
inspirées par la présence dans la ville de l'empereur Jean VIII
Paléologue semblent être des notes prises sur le vif. Leur res-
semblance stylistique avec les dessins de la feuille Sloane
5226-57 tient sans doute au fait qu'ils reproduisent des situa-
tions réelles : pour l'un, les fresques peintes sur les parois de la
Sala del Maggior Consiglio, et, pour les autres, la rencontre à
Ferrare de Jean VIII Paléologue avec le patriarche de
Constantinople. Lorsque, comme dans ces deux cas, Pisanello ne
fait pas des dessins préparatoires pour des peintures, il use d'un
trait plus serré, animé par de nets contrastes de lumière. On
retrouve par ailleurs cette même façon de dessiner, linéaire et
libre, dans une autre esquisse attribuée à Pisanello (Louvre,
Inv. 2375), représentant avec beaucoup de vivacité un cheval et
qui se rapporte probablement à son activité au Palazzo Ducale
de Mantoue[20].

Andrea De Marchi [21] pense au contraire que le dessin Sloane 5226-57 n'est pas de Pisanello, mais qu'il s'agit d'une copie d'après la décoration faite par Guariento au XIV^e siècle dans la Sala del Maggior Consiglio du Palazzo Ducale de Venise. Il propose plusieurs comparaisons entre les architectures peintes par Guariento aux Eremitani de Padoue et les édifices représentés dans le dessin de Londres. Toutefois, à mon avis, le dessin pourrait aussi être une copie d'une fresque exécutée par Jacopo Avanzi, dans la mesure où il existe une parenté remarquable entre les peintures de Guariento et celles de Jacopo Avanzi quant à la construction des espaces.

Cela serait, en outre, confirmé par l'affirmation de Michiel qui parle d'une collaboration entre les deux peintres dans le palais des Carrara à Padoue [22]. Pour confirmer une telle hypothèse, il suffit de citer l'enluminure représentant *Hannibal jurant de se venger du peuple romain*, au verso du vingt-quatrième feuillet du *De viris illustribus*, manuscrit conservé à Darmstadt et qui reproduit les histoires peintes, par Guariento ou par Jacopo Avanzi, sous les figures des Hommes illustres dans le palais des Carrara à Padoue. On y retrouve la même mise en place scénographique qu'au recto du dessin Sloane 5226-57 : un édifice s'ouvrant, au centre, par un arc surbaissé sous lequel se déplacent les personnages principaux, et, sur les côtés, par deux arcs brisés. Sans compter également que l'on retrouve la même organisation spatiale des architectures et des personnages qui assistent à la scène d'*Othon suppliant son père, Frédéric Barberousse* dans la scène du *Conseil de la Couronne*, peinte par Altichiero et Jacopo Avanzi sur la paroi orientale de la chapelle San Giacomo au Santo de Padoue.

Le verso du dessin de Londres (Sloane 5226-57 ; fig. 1), représentant une *Charge de cavaliers*, pourrait aussi être une copie par Pisanello de la *Bataille de Spolète* ; cette fresque, qui faisait probablement partie de la décoration du XIV^e siècle du mur sud de la Sala del Maggior Consiglio, a, selon moi, été exécutée par Jacopo Avanzi, dans l'entourage de l'atelier de Guariento. Michiel, en effet, affirme que l'artiste qui peignit les fresques de la Salle Thébaine dans le palais des Carrara à Padoue était le même que celui qui exécuta la *Bataille de Spolète* et qui «*fu molto abile nel far cavalli*» («fut fort habile pour représenter les chevaux»). Il ne subsiste des fresques perdues de la Salle Thébaine que la reprise de leurs sujets dans les enluminures, réalisées sans doute par Jacopo Avanzi lui-même, d'un manuscrit aujourd'hui conservé à la Chester Beatty Library de Dublin (Ms. 76). On peut comparer certains chevaux copiés par Pisanello dans la feuille Sloane 5226-57 avec ceux

qui ont été peints par Jacopo Avanzi dans la *Thébaïde* : par exemple, avec le cheval de *Tidée fuyant la ville* (épisode illustrant le chant II de la *Thébaïde* de Stace ; fig. 4), ou avec les chevaux de la *Bataille faisant rage hors des portes de Thèbes* (qui illustre le chant VII de ce même poème ; fig. 5). On peut encore citer les chevaux dessinés au verso du feuillet 19 du manuscrit de Darmstadt, qui reprend l'iconographie de la fresque peinte dans la *Salle des hommes illustres* (la *Bataille d'Issus*) au palais des Carrara, et où, selon Michiel, Jacopo Avanzi et Guariento avaient travaillé ensemble.

Pour prouver une éventuelle participation de Jacopo Avanzi à l'entreprise picturale de la Sala del Maggior Consiglio, il pourrait suffire de comparer un des personnages poursuivant les compagnons de saint Jacques, qui rebondit sur la croupe de son cheval (détail peint à fresque par Jacopo Avanzi dans la sixième lunette de la chapelle San Giacomo, au Santo), avec l'homme faisant cabrer son cheval au centre de la feuille Sloane 5226-57. On pourrait ajouter à ces exemples la *Bataille* peinte, très certainement par Avanzi, à Montefiore Conca.

La présence de Jacopo Avanzi dans la Sala del Maggior Consiglio du Palazzo Ducale de Venise, au-delà de celle de Guariento qui est assurée, dut énormément frapper le jeune Pisanello. Il a pu puiser dans cet exemple d'Avanzi, au plus haut point stimulant, son habileté à rendre la variété des expressions. Facio, parlant de l'œuvre vénitienne de Pisanello, exalte surtout sa grande maîtrise à rendre la psychologie des expressions : dans la scène avec *Othon suppliant son père, Frédéric Barberousse* (fig. 2), il aurait représenté «*magnumque ibidem comitum coetum germanico corporis cultu orisque habitu, sacerdotem digitis os distorquentem et ob id ridentes pueros, tanta suavitate, ut aspicientes ad hilaritatem excitent*» («un grand rassemblement de courtisans aux parures et aux traits germaniques, un prêtre déformant son visage de ses doigts et des enfants qui en rient d'une manière si attrayante qu'elle incite les spectateurs à la gaieté»)[24]. Pisanello doit certainement avoir acquis cette capacité de rendre l'expression humaine à l'époque où il se trouvait au contact des fresques déjà exécutées par Jacopo Avanzi : *Othon suppliant son père, Frédéric Barberousse* et la *Bataille de Spolète*. Et, au moment de les restaurer ou de les refaire, il a dû tenir compte des dispositions iconographiques préexistantes. La vigueur d'expression, typique du milieu bolonais, passe, par l'intermédiaire des expériences picturales de Jacopo Avanzi dans la Sala del Maggior Consiglio, dans le bagage culturel de Pisanello. La forte caractérisation psychologique des gestes d'Othon suppliant son père

et du personnage qui assiste, sur la droite, les bras relevés, à l'événement, se retrouve dans les gestes de nombreuses figures de la *Thébaïde*, par exemple dans celles assistant au *Duel entre Tidée et Polynice* (fig. 6), qui illustre le chant I du poème de Stace. Il faut citer également le jeune garçon qui, depuis le balcon, regarde d'en haut le duel, et que l'on retrouve, presque à l'identique, dans un *Jeune garçon* dessiné par Pisanello (Louvre, Inv. 2299; fig. 7)[25]. Celui-ci, vu de dessus suivant une perspective très accentuée, présente le même modèle physionomique et la même découpe singulièrement abréviative du visage que deux figures peintes par Jacopo Avanzi : le compagnon de saint Jacques (fig. 8) qui relève les pans de son linceul dans la quatrième lunette de la chapelle San Giacomo au Santo, ou l'un des soldats dans le *Massacre des Juifs* à Mezzaratta. D'autre part, le dessin pisanellien représentant un *Jeune garçon* (Paris, Louvre, Inv. 2597 v), qu'Andrea De Marchi[26] a mis en relation à juste titre avec les essais de Pisanello pour le Palazzo Ducale à Venise, reprend lui aussi ponctuellement la physionomie d'un spectateur à droite dans la scène d'*Othon suppliant son père* (celui qui lève les bras), tandis que le *Jeune homme retirant son justaucorps*, dessiné au recto de la même feuille (Inv. 2597), est observé de *sotto in su* de la même façon que l'une des victimes du *Massacre des Juifs* peint à fresque par Jacopo Avanzi dans l'église de Sant'Apollonia à Mezzaratta. Enfin, l'homme qui, dans la fresque de Mezzaratta, est représenté à gauche en train d'enfoncer un pal dans la poitrine de son adversaire, présente le même type de modèle physionomique que le dignitaire de la suite de Frédéric Barberousse, déjà plusieurs fois cité. Il en va de même pour la feuille du Louvre (Inv. 2621) sur laquelle un suiveur de Pisanello aurait recopié des œuvres du maître[27] : il s'agit d'une tête d'homme à la barbiche et aux cheveux bouclés, penchée en avant qui, comme on l'a déjà dit et redit[28], reprend le portrait du roi peint à fresque par Pisanello à Sant'Anastasia. Le profil de trois quarts, fortement caractérisé, de ce roi s'inspire incontestablement de nombreux personnages représentés par Avanzi dans la *Thébaïde* de Stace, par exemple, de Tidée et de Polynice, devant les murs de Thèbes, accueillant Jocaste et ses filles au moment où elles sortent de la cité (chant VII).

L'un des Mongols qui participent au cortège du roi dans la fresque de Sant'Anastasia (fig. 9) n'aurait-il pas son antécédent dans un des spectateurs de la *Dispute de saint Jacques* (fig. 10), peinte par Jacopo Avanzi dans la première lunette de la chapelle San Giacomo, au Santo? Et l'un des dignitaires de la cour du roi représentés par Pisanello à

Sant'Anastasia, ne s'inspirerait-il pas du *Prophète David*, peint à fresque par Jacopo Avanzi au plafond de la chapelle San Giacomo, ou du *Condottiere* du château de Montefiore Conca?

Je ne veux pas soutenir par là que, à la base du langage pictural de Pisanello, il n'y a que la connaissance de la peinture du XIVe siècle, et de Jacopo Avanzi[29] en particulier, mais qu'il s'agit d'un des aspects de sa formation qui ne peut absolument pas être ignoré, de même que l'on ne peut contester sa formation auprès de Gentile da Fabriano[30], précisément à l'époque du chantier du Palazzo Ducale de Venise. On prend pleinement conscience de cela si l'on considère l'œuvre de Pisanello, qui, à mon avis, est la plus précoce de toutes celles qui nous sont parvenues: le cycle de fresques du Palazzo Ducale de Mantoue, vraisemblablement exécuté avant 1427.

Il est très intéressant de comparer les chevaliers dessinés sur la feuille Sloane 5226-57, qui étaient probablement les acteurs de la *Bataille de Spolète,* avec les chevaliers du cycle arthurien de Mantoue. Les comparaisons avec les dessins qui se trouvent sur les deux murs, celui en face du *Tournoi* et celui en face des fenêtres, sont troublantes. Ici, les parois les « moins terminées » montrent une représentation monochrome assez achevée. Si l'on admet, pour celles-ci, l'attribution à Pisanello[31], force nous est de constater la très grande affinité qu'elles ont avec le dessin du British Museum. La manière de faire ressortir les figures sur un fond sombre, densément hachuré, est pratiquement la même. Les volumes des chevaux se détachent avec vigueur du fond, laissant en réserve le rose (sur le papier du dessin) et le gris (sur les parois de Mantoue). De même, le clair-obscur est obtenu grâce à des hachures fermes et assurées, exécutées à la plume dans le dessin Sloane, tracées en rouge sur l'enduit dans les compositions mantouanes (fig. 11). Le dessin sur les parois du Palazzo Ducale à Mantoue, qui raconte les tribulations des héros arthuriens, est donc exécuté avec un soin minutieux et avec un graphisme aux hachures parallèles dont Pisanello se sert dans les feuilles les plus recherchées de ses *taccuini* (carnets). On retrouve, en effet, la même façon de faire les hachures dans une autre feuille sur papier lavé de rouge (Louvre Inv. 2432), certainement exécuté par Pisanello à l'époque où il était à Venise, et qui montre d'une part des chiens et d'autre part vraisemblablement *Othon libéré par les Vénitiens*, scène qui, comme le suggère Andrea De Marchi[32], était autrefois décrite par Ridolfi comme une œuvre de Pisanello dans le cycle du Palazzo Ducale à Venise. Dans ce dessin, la façon de tracer les pattes du chien vu par-derrière rappelle énormément celle utilisée pour les chevaux du dessin

Sloane 5226-57 et ceux des fresques de Mantoue. Même le sol, densément hachuré, sur lequel se trouve le chien du dessin du Louvre, a des correspondances dans les deux œuvres mentionnées ci-dessus. Ce même type de hachures se retrouve aussi dans une esquisse sur papier rouge (Louvre Inv. 2300 ; fig. 12) représentant une *Trinité, une tête de profil, un projet de retable et un sonneur de trompe*, que l'on peut relier à l'activité de Pisanello à la cour des Gonzague à Mantoue [33] et qui, par conséquent, peut être daté, à mon avis, d'avant 1427. Et dans ce cas, encore, l'expression très chargée du sonneur de trompe aboutit presque à une déformation physique du personnage. Pisanello a certainement tiré ce caractère des œuvres de Jacopo Avanzi. En effet, les *Joueurs d'instruments à vent* (Inv. 2614, 2619, 2616 verso) – que De Marchi et Cordellier [34] considèrent comme des copies par un élève de l'atelier d'après des dessins de Pisanello –, ainsi que la fresque de même sujet du Palazzo Ducale de Mantoue s'inspirent de l'expressionnisme très marqué des *Joueurs d'instruments à vent assistant aux noces de Tidée et Polynice* (fig. 4) représentés par Jacopo Avanzi pour illustrer le deuxième chant de la *Thébaïde* de Stace. On peut donc présumer que Pisanello, même dans une phase plus avancée de son art, n'oublia pas ce que la connaissance des fresques de Jacopo Avanzi au Palazzo Ducale de Venise ou au palais des Carrara à Padoue avait pu indirectement lui suggérer. On peut en prendre comme preuve le fait que l'homme tombé de cheval, la tête renversée, que l'on trouve déjà au verso du dessin Sloane 5226-57, a été presque certainement repris par Pisanello dans les fresques du Palazzo Ducale de Mantoue. En effet, un enlumineur du cercle pisanellien, en empruntant cette iconographie au motif peint dans les fresques de Mantoue, a représenté *Ludovico Gonzaga, et saint Paul qui tombe de cheval* à l'intérieur de l'initiale S le duc de Mantoue [35] : le saint est renversé à terre dans une position identique à celle de l'homme de la feuille Sloane 5226-57.

Si l'on revient au dessin de Londres et à la décoration peinte de Mantoue, nous pouvons noter que le cavalier vu de dos dans le dessin du British Museum (fig. 1) est tout à fait semblable à celui (accompagné de l'inscription *Meldons li envoissienz* ; fig. 11) peint sur le petit mur de la salle du Palazzo Ducale, à côté de la porte d'entrée.

L'autre chevalier, désigné comme *Angoiers li Fet*, représenté sur ce même mur près de la porte en train de tuer son adversaire, rappelle fortement le cavalier faisant cabrer son cheval que l'on trouve dans le dessin de Londres. Sans parler du cheval, en bas à gauche sur le long mur, face aux fenêtres, qui est

presque identique, avec son allure bondissante, au cheval qui se cabre au verso du dessin de Londres. Et encore, sur ce long mur, le cheval d'*Arfassart li gros*, dont seul l'arrière-train est visible, est un frère jumeau du cheval en bas à gauche au verso de la même feuille (fig. 1). Et si la marche paisible de *Maliez de Lespines* (sur la petite paroi au nord-ouest) ne possède pas d'équivalent iconographique dans la feuille du British Museum, c'est parce que ce dernier montre une bataille, et non pas l'errance des chevaliers dans un paysage. Il est intéressant de souligner l'aptitude de Pisanello, dans ces deux cas, à représenter d'une façon vériste les multiples aspects de la nature, au moyen d'une facture minutieuse et attentive. Sur la paroi où se trouve le *Tournoi*, ce n'est certes pas le graphisme qui rapproche le style de Pisanello de celui d'Avanzi, mais plutôt la capacité à faire allusion à des contenus émotifs particulièrement intenses, capacité qui serait impensable chez Pisanello sans les précédents de Jacopo Avanzi, tandis qu'elle pourrait exister sans les précédents d'Altichiero [36]. Ce dernier, en effet, ne força jamais les traits physiognomoniques, comme savait le faire, en revanche, Jacopo Avanzi. Par conséquent, Pisanello, au moment de représenter un chevalier mort, tout raidi dans les spasmes de l'agonie, ou des cavaliers tombant de cheval, garde seulement à l'esprit le faire violent et agressif de Jacopo Avanzi, qui, dans le *Massacre des Juifs* à Mezzaratta, charge les expressions des personnages jusqu'à en déformer les têtes et les corps. Dans le cycle arthurien de Mantoue comme dans les fresques d'Avanzi pour Montefiore Conca, le spectacle des exploits militaires se structure dans des épisodes d'une impressionnante évidence visuelle. Pisanello est donc tributaire non seulement du style gracieux et de l'illusionnisme mesuré d'Altichiero, mais aussi de celui plus sévère et plus acerbe de Jacopo Avanzi, dont il aurait connu justement des œuvres dans le Palazzo Ducale de Venise. Il en aurait recopié quelques sujets, avant de les restaurer ou de les remplacer, dans l'extraordinaire esquisse conservée au British Museum. Le dessin Sloane 5226-57, outre le fait qu'il représente le premier témoignage graphique de Pisanello que l'on connaisse (datable de 1409-1410), atteste aussi son intérêt pour ce qui était conservé de la décoration du Trecento, déjà endommagée à ce moment-là.

Nous avons d'autres témoignages de l'intérêt de Pisanello envers la culture picturale du XIV^e siècle. Dans son album de dessins, il a recopié d'autres fresques du Trecento qui se rattachaient à l'atelier d'Altichiero et d'Avanzi [37] : par exemple, le cheval peint par ce dernier dans la sixième lunette de la chapelle San Giacomo au Santo (Paris, Louvre Inv. 2371;

fig. 13)[38]; le temple que l'on trouve dans le dessin romain de Pisanello (Milan, Ambrosiana, Inv. F. 214 inf. 10 r; voir fig. 16, p. 207)[39] et qui reprend l'architecture de celui dans lequel *Saint Georges prie pour la destruction du temple d'Apollon*, œuvre qu'Altichiero exécuta à l'oratoire de San Giorgio, à Padoue. Dans cette feuille, à droite, il y a aussi une copie de la célèbre *Navicella*, réalisée en mosaïque sur un dessin de Giotto, de l'ancienne basilique de Saint-Pierre de Rome. Ce dessin témoigne de l'intérêt que le peintre eut non seulement pour la peinture néogiottesque d'Altichiero et d'Avanzi, mais aussi pour l'œuvre de Giotto lui-même. Dans ce cas, «Altichiero avait pu servir d'intermédiaire entre Giotto et Pisanello» comme l'a proposé Dominique Cordellier dans le catalogue de l'exposition de Paris [40]. Le goût de Pisanello pour l'Antique aurait donc lui aussi ses origines dans la région du Pô[41], où Giotto, qui fut le premier artiste italien à interpréter l'antique, a travaillé au début du XIVe siècle, bientôt suivi par Altichiero et Jacopo Avanzi. Ces derniers développèrent par la suite, à la cour des Carrara, les prémices du retour à l'antique, déjà en gestation dans l'œuvre de Giotto, sous la tutelle éveillée de Pétrarque. Celui-ci voulut leur faire représenter sur les parois du palais des Carrara la glorification du monde antique, que ses écrits du *De viris illustribus* avaient déjà montrée, en peignant les douze César et leurs exploits dans la *Salle des Hommes illustres*.

Le dessin du Louvre (Inv. 2512 verso; fig. 14), que l'on a attribué à l'activité du jeune Pisanello[42], nous offre un témoignage ultérieur de ses attaches avec l'activité d'Avanzi au Palazzo Ducale de Venise, ou, du moins, avec la présence certaine de ce dernier à Padoue. En effet, le fantassin qui a dégainé son épée et se tient les jambes écartées en triangle rappelle les personnages représentés en bas, à droite, dans le dessin Sloane 5226-57 verso (fig. 15), les guerriers peints dans les fresques de Montefiore Conca ou encore les soldats de la *Bataille de Clavigo*, peints par Altichiero, avec la collaboration de Jacopo Avanzi, dans la chapelle San Giacomo, au Santo. Même la façon de tracer les hachures est analogue à celle que nous voyons au verso du dessin Sloane 5226-57: la croupe, la sous-ventrière et l'arrière-train du cheval sont rendus avec ce système de hachures serrées et parallèles que nous avons déjà mis en évidence comme l'une des caractéristiques de l'esquisse de Londres et qui rend le cheval particulièrement vivant et fringant. Un cheval digne de Jacopo Avanzi, que ce soit par le caractère dynamique de son mouvement, ou par sa bouche effilée, que l'on retrouve aussi dans le cheval en train de sauter peint dans la sixième lunette de la chapelle San Giacomo, au Santo.

Quant à la possibilité de proposer une date antérieure à 1427 pour le décor peint du palais mantouan des Gonzague, elle se fonde, à mon avis, sur le fait que l'on peut trouver une mention d'un décor peint semblable dans la description faite par l'humaniste Guarino dans le petit poème qu'il a écrit en l'honneur de Pisanello en 1427.

Pour pouvoir affirmer que le poème a été écrit à cette date, il faut rappeler que l'image de saint Jérôme, peinte par Pisanello pour Guarino probablement cette année-là y est mentionnée. Nous savons en effet que, en février 1427, Guarino écrivit depuis Vérone une lettre au jeune Francesco Zulian, qui se trouvait à Venise, dans laquelle il le priait de se souvenir de l'*imaginem* de saint Jérôme qui lui avait été promise. La lettre ne porte pas de date, mais grâce aux importantes et rigoureuses recherches de Sabbadini [43] et de Biadego [44] on est arrivé à la conclusion que la lettre envoyée de Vérone ne pouvait avoir été écrite qu'en février 1427 (elle datée en effet *XIII kal. februarias*), étant donné qu'il y est fait mention d'une paix, cependant précaire, conclue par Venise le 30 décembre 1426. En outre, l'*adulescens* Francesco Zulian, à qui est adressé la lettre, n'était plus *adulescens* depuis le 1er décembre 1427, date à laquelle son père, Andrea Zulian, l'avait inscrit comme élève de Guarino, à la *bolla d'oro*, puisqu'il avait atteint l'âge de dix-huit ans [45]. Il ressort de cela que la lettre où l'on parle de l'*immagine* du saint Jérôme ne peut avoir été écrite avant le 20 février 1427 ni après le 1er décembre de cette même année.

Cette situation chronologique indubitable de la lettre nous aide à dater sans équivoques le fameux petit poème écrit par Guarino en l'honneur de Pisanello, et dans lequel son auteur, après avoir rappelé l'habileté extraordinaire de son contemporain comme peintre, se demande pourquoi il attire l'attention sur chaque détail en particulier :

> «*Singula quid refero? Praesens exemplar habetur.*
> *Nobile hyeronimi munus quod mittis amandi*
> *Mirificum praefert specimen virtutis et artis.*»
> («On a un exemple vivant de cette réalité. Le magnifique présent du Saint Jérôme, digne d'être aimé, que tu m'envoies, offre un exemple admirable de ta vertu et de ton art.»)

Les vers furent composés à l'occasion du cadeau que fit Pisanello à Guarino d'une peinture représentant saint Jérôme dans le désert, le même que celui mentionné par Guarino dans la lettre du 20 février 1427. D'après Sabbadini [46], suivi en cela, encore

récemment, par Aldo Manetti[47], le poème remonterait à la période où Guarino enseignait à Vérone, et à 1427 précisément. Le poème de Guarino, donc, n'aurait pas été composé en 1438, ou même après cette date, comme l'ont supposé quelques critiques[48], mais bien avant que Pisanello n'entreprenne ses activités de médailleur, activités qui débutèrent à la cour des Este à l'époque du séjour à Ferrare de l'empereur Jean VIII Paléologue[49]. L'hypothèse selon laquelle ce petit poème a été composé par Guarino en ayant en mémoire les fresques mantouanes s'appuie sur le fait qu'il est copié dans un manuscrit aujourd'hui à la Biblioteca universitaria de Padoue ayant appartenu à la famille Capilupi de Mantoue, contenant huit autres pièces toutes dédiées à l'exaltation de personnages mantouans célèbres. Parmi ceux-ci, le poème de Gian Lucido, fils de Gianfrancesco Gonzaga, où est décrite l'entrée de l'empereur Sigismond à Mantoue, en 1433, est particulièrement éloquent de même qu'un petit poème à la louange du marquis Gianfrancesco Gonzaga, écrit en avril 1433 par Tomaso da Camerino, professeur de rhétorique à Mantoue, et, enfin, un poème de Pie II, qui traite d'une ligue ou d'une croisade de tous les princes chrétiens contre les Turcs, et qui est postérieur au concile qui a été tenu à Mantoue par Pie II en 1459[50]. Le manuscrit de la famille Capilupi est donc postérieur à 1459, mais il s'agit, de toute évidence, d'un recueil de textes célébrant les gloires de Mantoue. Par conséquent, le petit poème de Guarino en l'honneur de Pisanello peut lui aussi se rapporter à des œuvres mantouanes.

La proposition de dater le cycle mantouan en 1427 se trouve ainsi confirmée. Cette date a déjà été avancée par Alessandro Conti[51] qui a mis en relation la fin provisoire des travaux avec les fêtes données à l'occasion de la paix de 1427, ainsi que par Luciano Bellosi[52] qui, en s'appuyant seulement sur le style, a remarqué de notables affinités entre le cycle mantouan et les fresques du monument funéraire de Nicolò Brenzoni, exécutées par Pisanello en 1426. Serena Padovani et Miklòs Boskovits[53], en se fondant sur une lecture uniquement stylistique, ont fait remonter la date de la réalisation des fresques de ce cycle avant celle du décor peint du *Monument Brenzoni*, c'est-à-dire entre 1424 et 1426. Si l'on accepte la datation de 1427 pour le poème de Guarino ainsi que sa provenance mantouane et que l'on reconnaisse dans ses vers le décor peint de la salle du Palazzo Ducale, on peut placer avec précision le cycle lui-même entre 1425 et 1427. On sait que Guarino séjourna à Mantoue pendant trois jours en 1425. À cette occasion, il aurait pu y avoir vu les fresques de Pisanello[54] et il n'est pas exclu qu'il se soit rendu à d'autres occasions – qui ne sont

pas mentionnées dans sa correspondance – à la cour des Gonzague qui, déjà en 1421-1423, avait sollicité sa présence en tant que maître de rhétorique, avant qu'on ne choisisse, en 1424, son élève Vittorino da Feltre[55].

Une confirmation ultérieure de la proposition de datation du cycle de Mantoue à une date sûrement antérieure à 1433 nous est offerte par l'esquisse conservée au Louvre (Inv. 2278)[56], où apparaissent les armes des Gonzague écartelées des lions de Bohème et pas encore des aigles impériales qui furent concédées à Gianfrancesco en 1433, lors de la visite de l'empereur Sigismond à Mantoue. Ceci contredit la proposition d'Ugo Bazzotti[57], qui adopte une date plus tardive pour le cycle des Gonzague et place l'exécution du décor de la salle à l'occasion de la venue de l'empereur en 1433.

Il est intéressant, en outre, de remarquer la présence simultanée de Pisanello et de Guarino dans un certain nombre de villes tout au long de leur existence : d'abord à Venise, où Guarino séjourna de 1414 à 1419 et Pisanello entre 1408 et 1415-1416, époque où il travaillait avec Gentile da Fabriano à la restauration des fresques de la Sala del Maggior Consiglio du Palazzo Ducale[58]; puis à Vérone, leur patrie commune, où Guarino enseigna de 1420 à 1428, c'est-à-dire à l'époque où la présence de Pisanello y est attestée à plusieurs reprises (1424-1426; *Monument funéraire* de Nicolò Brenzoni); et enfin à Ferrare, où Guarino se rendit en 1429 pour y rester jusqu'en 1460, années où sont également documentés des contacts entre Pisanello et la cour des Este[59]. D'autre part, il ne faut peut-être pas sous-estimer la présence à Mantoue de Vittorino da Feltre, élève de Guarino, à l'époque où probablement Pisanello peignit le cycle arthurien dans le Palazzo Ducale[60].

Bien qu'il soit possible d'établir qu'il y eut des échanges culturels entre Pisanello et les humanistes ou les lettrés de son époque[61], on doit cependant souligner qu'ils ont été profondément différents de ceux qui existaient entre l'humaniste du XIVᵉ siècle, Pétrarque en particulier, et les peintres qui lui étaient contemporains, tels Guariento, Altichiero et Jacopo Avanzi. Pétrarque, en effet, parvint à imposer aux artistes de son époque un programme iconographique bien déterminé, qui remonte très précisément au monde antique, notamment dans le décor peint du palais des Carrara et dans celui de la Sala del Maggior Consiglio, au Palazzo Ducale de Venise. Guarino, au contraire, semble n'être jamais directement intervenu dans les réalisations artistiques de Pisanello[62], même si l'on a avancé l'hypothèse que l'humaniste, lors de son séjour à Padoue, aurait suggéré au peintre l'idée de faire des médailles en s'inspirant des modèles antiques.

Notes

1. Pisanello est qualifié de *pictor egregius* dans un acte notarié véronais du 8 juillet 1424 (Cordellier, 1995, doc. 7 p. 30-32).

2. Déjà Flavio Biondo, dans son *Italia illustrata*, rédigée entre 1448 et 1453, avait relié Pisanello, non au milieu artistique napolitain, dans lequel ils travaillaient tous les deux, mais au milieu véronais et en particulier à Altichiero, lorsqu'il écrivit : *«Pictoriæ artis peritum Verona superiori seculo habuit Altichierum. Sed unus superest, qui fama cæteros nostri seculi faciliter antecessit, Pisanus nomine, de quo Guarini carmen extat, qui Guarini Pisanus inscribitur»* («Au siècle précédent, Vérone eut un peintre habile, Altichiero. Mais il y en a un qui dépasse aisément tous ceux de notre siècle ; Pisano est son nom. Il existe sur lui un poème de Guarino, intitulé *Guarini Pisanus*»), Biondo, éd. 1559, I, p. 377.

3. De Marchi, 1993 (1), p. 298-299.

4. Michiel, 1884, p. 77 ; Skerl Del Conte, 1992, note 33, p. 54.

5. Skerl Del Conte, 1990, p. 50-56, 89-102 ; *idem*, 1993, p. 119-140 ; *idem*, 1995, p. 15-24. Daniele Benati, 1992, p. 76-83, estime lui aussi que les dessins conservés à Darmstadt sont en relation avec les fresques que Jacopo Avanzi exécuta dans la Salle des Géants à Padoue.

6. Voir Skerl Del Conte, 1993, p. 135-136, note 44.

7. Les sujets de toutes les peintures qui se trouvaient dans la Sala del Maggior Consiglio en 1425 sont décrits dans un document que Lorenzi, 1868, p. 61-64, n° 153, a cité et qu'il a transcrit d'après le onzième livre des *Commemoriali* de l'Archivio di Stato de Venise. Dans ce document, on mentionne en particulier l'inscription suivante associée au huitième capitello : *«Imperator viso filio valde letatur, sed pacem omnino recusat : longa diseptatione habita inter eos, tandem considerata filiali constantia dat pater filio potestatem tractande pacis.»* («L'empereur éprouva une énorme joie en voyant son fils, mais se refusa de concéder la paix. Après une longue discussion, le père, eu égard à la constance dont son fils faisait preuve, lui accorda la faculté de négocier la paix.») Voir aussi Monticolo, 1900, p. 355. En 1456, Bartolomeo Facio (éd. 1745, p. 47-48) donna une description très détaillée et colorée de la scène représentant *Othon intercédant auprès de son père, Frédéric Barberousse* et attribua à Pisanello l'exécution de la fresque (voir note 24).

8. Colvin, 1884, p. 338 ; Müntz, 1897, p. 70-72 ; Van Marle, 1927, p. 68-72 ; Babelon, 1931, p. 12 ; Brenzoni, 1952, p. 127-128.

9. Hill, 1905, p. 32 *sq.* ; Middeldorf, 1947, p. 282 ; Popham, 1946, p. 130 ; Popham et Pouncey, 1950, n° 299, pl. 263 ; Fossi Todorow, 1966, p. 170-171 n° 327.

10. Degenhart et Schmitt, 1980, p. 119-120, fig. 204-205. En 1945, Bernhard Degenhart (1945, p. 26-27) soutint au contraire que ces deux dessins étaient l'œuvre d'un artiste de l'Italie du Nord actif dans le deuxième tiers du XVᵉ siècle, et qu'ils reproduisaient avec fidélité les fresques de Pisanello. Plus récemment, Patricia Fortini Braun (1988, p. 40-41, 263 et p. 103-104, 265), Andrea De Marchi (1992, p. 64 ; p. 94, note 123) et Dominique Cordellier, 1996 (1), p. 35-40 n° 3, pensent que ce dessin n'est pas de Pisanello, mais d'un artiste du XVᵉ siècle qui recopie l'une des scènes que Guariento avait exécutées au Palazzo Ducale de Venise.

11. Popham et Pouncey, 1950, p. 189-190, n° 299 ; Coletti, 1953, p. XVI, p.

LXXX, note 27; Mellini, 1965, p. 34; Fossi Todorow, 1966, p. 170-171, n° 327; Paccagnini, 1972 (1), p. 138; Lucco, 1989, p. 26; Pasini, 1986, p. 17; Benati, 1992, p. 91-92.

12. Pignatti, 1971, p. 91-217.

13. Facio, 1745, p. 47-48.

14. Paccagnini, 1972 (1), p. 138.

15. D'après des documents relatifs au Palazzo Ducale, il apparaît qu'en 1409 et en 1411 on restaura les peintures qui y subsistaient (Lorenzi, 1868, doc. 137, p. 52: «*Quia Sala nostri maioris Consilij superior multum destruitur in picturis: vadit pars [...] quod dictas picturas faciant reaptari de denaris nostri comunis [...]*» («Puisque la salle supérieure de notre grand Conseil s'est beaucoup dégradée quant aux peintures, il est décidé de faire réparer lesdites peintures sur les deniers de notre commune [...]»); doc. 140, p. 53: «*quod Officiales nostri super Sale et Rivoalto pro faciendo reparari et aptari picturas Sale nove possent expendere libras viginti grossorum [...]*»(«que nos officiers compétents pour les salles et Rivoalto peuvent dépenser vingt livres de gros pour réparer et adapter les peintures de la Sala nuova [...]») et que, le 21 septembre 1415, on décida de bâtir un nouvel escalier qui donnerait accès à cette salle, déjà très admirée à l'époque (*idem*, doc. 145). À cette date, donc, les travaux de restauration des fresques du palais étaient terminés. Il est même possible que la nouvelle décoration de la Sala del Maggior Consiglio ait été déjà achevée le 28 avril de cette même année, car ce jour-là se déroula sur la place San Marco un tournoi célèbre organisé par le nouveau doge, Tomaso Mocenigo, au cours duquel Gianfrancesco Gonzaga et Nicolò III d'Este s'affrontèrent en compagnie de leurs gens (Sanudo, 1900, XXIII, IVe partie, fos 894-895).

16. Il est donc possible soit que Pisanello et Gentile aient restauré les fresques du XIVe siècle, soit qu'ils les aient entièrement remplacées par des nouvelles peintures pour lesquelles ils auraient pris en compte l'iconographie adoptée par l'atelier de Guariento et de Jacopo Avanzi. Il est évident qu'avant d'entreprendre cette œuvre ils avaient dû prendre des notes précises sur le décor qui existait. Le dessin Sloane 5226-57 recto, qui n'est pas une esquisse préparatoire, mais une copie du décor existant déjà, au niveau du huitième *capitello* de la paroi septentrionale du Palazzo Ducale, semblerait confirmer cette technique de travail. En revanche, le dessin du Louvre, Inv. 2432 recto, serait une esquisse préparatoire pour une nouvelle composition qui devait représenter *Othon obtenant du pape et du doge la permission d'intercéder auprès de son père* et qui correspond à l'inscription sur le septième *capitello* du mur septentrional (De Marchi, 1992, p. 64, 81; Cordellier, 1995, p. 35). On pourrait identifier la *Bataille de Spolète* ou la *Bataille près de la Porta Sant'Angelo* (ces scènes avaient été sans doute peintes sur la paroi méridionale à l'époque de Guariento) avec la bataille terrestre («*terrestre prœlium contra Federici imperatoris filium*») que Bartolomeo Facio attribuait en 1456 (éd. 1745, p. 47-48) à Gentile da Fabriano, en ajoutant qu'elle était fort endommagée à cause de la chute de l'enduit. Dans ce cas, le dessin au verso de la feuille Sloane 5226-57 représenterait l'une des tentatives faites par l'atelier de Pisanello et de Gentile pour recopier les fresques du décor du XIVe siècle. La fresque la plus célèbre de Gentile da Fabriano devait être celle de la *Bataille navale près de Salvore*, à propos de laquelle Sansovino (1581, p. 124) écrivit que «*il quadro del conflitto navale fu ricoperto da Gentile da Fabriano Pittore di tanta riputatione*» («le tableau de la bataille navale fut recouvert par Gentile da Fabriano, peintre d'une grande réputation»). On ne saurait donc exclure que Guariento ait déjà représenté la scène de la bataille navale sur une des parois de la Sala del Maggior

Consiglio, dans la mesure où le terme employé par Sansovino («recouverte») laisse penser qu'il existait une scène d'une bataille navale que Gentile devait ou restaurer ou remplacer par une nouvelle fresque. Par ailleurs, le manuscrit Correr I 373 (que l'on peut dater de 1370 environ), où sont racontées les histoires d'Alexandre III, contient, au feuillet 27v, l'illustration d'une bataille navale avec de nombreux soldats tombés à l'eau que l'on pourrait rapprocher soit de la représentation analogue, plus ancienne, peinte dans la chapelle San Nicolò du Palazzo Ducale (Pignatti, 1971, p. 92-93 ; Agosti, 1986, p. 66), soit des fresques du décor exécuté au XIV^e siècle dans la Sala del Maggior Consiglio (Levi d'Ancona, 1967, p. 35-44). Il est probable qu'on puisse trouver un souvenir de cette bataille navale dans la fresque de sujet analogue peinte après 1407 par Spinello Aretino et Martino di Bartolomeo dans la Sala della Balia au Palazzo Pubblico de Sienne, car cette peinture est accompagnée d'inscriptions tout à fait semblables à celles qu'on trouvait dans les anciennes fresques vénitiennes (Agosti, 1986, p. 65). Il est intéressant de rappeler que Spinello fut un élève d'Antonio Veneziano [Skerl Del Conte, 1995 (2), p. 51-57], et que ce dernier, selon le témoignage de Vasari, avait travaillé dans la Sala del Maggior Consiglio du Palazzo Ducale, au Trecento, probablement à l'époque où l'atelier de Guariento et de Jacopo Avanzi y était actif (Skerl Del Conte, 1995, p. 15-24). En effet dans les *Histoires de saint Éphise et de saint Potitus*, peintes par Spinello au Camposanto de Pise de 1391 à 1392, et en particulier dans le *Combat de saint Éphise contre les païens*, on remarque non seulement une dépendance étroite vis-à-vis de Taddeo Gaddi et d'Antonio Veneziano, mais aussi d'Altichiero (Caleca, 1979, p. 93) et de Jacopo Avanzi. Il est donc vraisemblable que, pour la réalisation peinte du Palazzo Pubblico de Sienne, et en particulier pour la *Bataille navale*, Spinello se soit inspiré des anciennes fresques du Palazzo Ducale.

Malheureusement, aucun dessin préparatoire ni aucune esquisse ne reproduisent avec certitude la bataille exécutée par Gentile da Fabriano dans la Sala del Maggior Consiglio, même si Degenhart (1945, p. 26) estimait que le dessin de Pisanello conservé à Castle Abbey (Northampton), représentant un combat naval et, à l'écart, un bateau ayant pour armes l'aigle impériale. Je n'ai pas réussi, toutefois, à identifier le dessin indiqué par Degenhart. Il n'est peut-être pas complètement risqué de penser que le dessin 1860-6-16-67, conservé au British Museum de Londres, que Gian Lorenzo Mellini (1965, p. 34, fig. 49) et Daniele Benati (1992, p. 84) considèrent comme une copie d'après les fresques d'Altichiero dans la Sala Grande du Palazzo degli Scaligeri à Vérone, puisse reproduire la bataille navale de Salvore, car Facio, en mentionnant la bataille au cours de laquelle Othon fut fait prisonnier, parle d'un «*terrestre prœlium contra Federici imperatoris filium a venetis pro Summo Pontifice susceptum gestumque*» («la bataille terrestre que les Vénitiens livrèrent et gagnèrent pour le souverain pontife contre le fils de l'empereur Frédéric»). Si Facio parle d'une bataille («*proelium*») *terrestre*, et non *navale*, c'est peut-être parce que dans la représentation de ce violent combat sur mer qui eut lieu près de Salvore, on ne voyait des galères que dans le fond, tandis que, au premier plan, sur terre, se déroulaient les combats et se dressaient les tentes des commandants, comme dans le dessin du British Museum. Ou «*forse Facio confondeva in una più scene, la battaglia di Salvore e quella, davvero "terrestre" di Spoleto [...] oppure quella combattuta fuori le mura, presso Castel Sant'Angelo*» («peut-être Facio a-t-il confondu plusieurs scènes, la bataille de Salvore et celle, vraiment "terrestre", de Spolète [...] ou bien celle qui eut lieu hors des murs, près du château Saint-Ange» (De Marchi, 1992, p. 81). Byam Shaw (1981, p. 11-12) rapproche avec raison l'esquisse 1860-6-16-67, conservée au British Museum, du dessin Sloane

5226-57 et du dessin de la collection Lugt (aujourd'hui à Paris, Institut néerlandais, fondation Custodia, Inv. 4876) qui représente des *Études de soldats*. À propos de ce dernier dessin, Bernhard Degenhart et Annegrit Schmitt (1968/1, p. 642) ont remarqué qu'il provenait des collections von Fries et Lagoy et qu'il appartenait à un album connu sous le nom de «livre d'esquisses romain» de Gentile da Fabriano. Maria Fossi Todorow (1966, p. 177 n° 362) exclut de son catalogue des dessins de Pisanello la feuille de la collection Lugt et la met en relation avec le milieu véronais de la première moitié du XV° siècle. Il me semble que le dessin de la collection Lugt est assez proche du dessin Sloane 5226-57 et qu'il peut être attribué à l'atelier de Pisanello (sûrement pas à Pisanello lui-même), et que c'est peut-être une copie d'une des scènes de bataille réalisées par Jacopo Avanzi au Palazzo Ducale de Venise. Il s'ensuit donc que les deux dessins de Londres (British Museum, Sloane 5226-57 et Inv. 1860-6-16-67) ainsi que celui de Paris (Institut néerlandais, Inv. 4876), pourraient être des copies d'après les fresques exécutées au XIV° siècle dans la Sala del Maggior Consiglio. Enfin, la feuille conservée à la Biblioteca Ambrosiana de Milan (f° 214 inf. 3 recto), œuvre d'un élève de Pisanello et représentant une scène de bataille, pourrait être une copie de la *Bataille près du Castel Sant'Angelo*, fresque exécutée au XIV° siècle, peut-être par Jacopo Avanzi, dans la Sala del Maggior Consiglio du Palazzo Ducale de Venise, étant donné les liens très étroits que l'auteur du dessin semble avoir entretenus avec le milieu vénitien après 1430, comme l'a mis en évidence Luciano Bellosi (1978, p. XXIII; Cordellier, 1996 (2), p. 60, 166, 228).

17. Middeldorf, 1947, p. 282.

18. Cordellier, 1996 (2), n° 17 p. 52-54.

19. Fossi Todorow, 1966, n° 57 p. 80-81; Cordellier, 1996 (2), n° 112 p. 195-206. Fossi Todorow, 1966, n° 58

p. 81; Cordellier, 1996 (2), n° 113 p. 206.

20. Cordellier, 1996 (2), n° 144 p. 241.

21. De Marchi, 1992, p. 64 et 94 note 123.

22. Skerl Del Conte, 1990, p. 51-52, 98-100; *idem*, 1993, p. 119-120 note 30.

23. On retrouve cette même complexité du décor architectural, mais avec plus d'ampleur, dans la première lunette de la chapelle San Giacomo au Santo de Padoue, dans laquelle Jacopo Avanzi a représenté la *Dispute de saint Jacques*.

24. Facio (éd. 1745, p. 47-48) ; trad. française par Maurice Brock, 1989, p. 134.

25. Dominique Cordellier, 1996 (2), p. 270 n° 173], a récemment attribué le dessin du Louvre (Inv. 2299) à Pisanello, tandis que pour Andrea De Marchi (1992, p. 153, p. 187 note 33) il reviendrait à Jacopo Bellini, élève de Gentile da Fabriano. Selon lui, il s'agirait d'une copie du détail du jeune valet d'écurie ôtant les éperons que Gentile a peint dans la *Pala Strozzi* (1421-1422). Quoi qu'il en soit, il est important de souligner que Gentile dans la *Pala Strozzi*, comme Pisanello, dans le dessin qu'on vient de citer, semblent connaître les raccourcis en forte perspective déjà adoptées par Jacopo Avanzi. Il faut aussi remarquer que Gentile connaissait les modèles du XIV° siècle : il suffit, à ce propos, de comparer l'un des hommes à cheval dans le cortège des Mages de la *Pala Strozzi* avec le *Soldat discutant avec la mère d'Ophelte* que Jacopo Avanzi représenta dans une illustration pour le chant V de la *Thébaïde* de Stace (Dublin, Chester Beatty Library, Ms. 76, f° 54v; Skerl Del Conte, 1993, pl. VIII, p. 16).

26. De Marchi, 1992, p. 84 note 148 et p. 95; Cordellier, 1996 (2), p. 40-41 n° 4. Même si ce dessin, de même que

celui qui se trouve sur le verso, n'est pas de Pisanello, il se rapporte sans l'ombre d'un doute à son activité de jeunesse, à une époque qui précède les fresques pour le *Monument Brenzoni* (1424-1426). Annegrit Schmitt, 1995, p. 240, 265, p. 283 et note 13, p. 284 notes 17 et 21 (recto), p. 233, 240, 247, 265 (verso), a attribué les dessins du recto et du verso à un élève de Pisanello, Bono da Ferrara.

27. D'après Schmitt, 1995, p. 237, 249, 252, 265, cet élève de Pisanello serait Bono da Ferrara.

28. Pour la bibliographie, voir Cordellier, 1996 (2), p. 51-52 n° 16.

29. Un certain nombre d'autres détails trahissent l'influence, au moins iconographique, que Jacopo Avanzi a eu sur Pisanello: la façon de représenter certains chevaux avec des naseaux fendus adoptée par Pisanello aussi bien dans le cheval peint à fresque dans l'église Sant'Anastasia à Vérone, dans *Saint Georges qui va combattre le dragon*, que dans un dessin conservé au Louvre [Inv. 2353; Cordellier, 1996 (2), p. 216-217 n° 130] qui se retrouve dans l'illustration faite par Avanzi pour le chant V de la *Thébaïde* de Stace (Dublin, Chester Beatty Library, Ms. 76, f° 54v; Skerl, 1993, planche VIII, p. 16). Cela signifie que ce détail se trouvait vraisemblablement peint également dans les fresques de la *Salle des Hommes Illustres*, au palais des Carrara à Padoue. Ulrike Bauer-Eberhardt, 1996, p. 162, a fait remarquer qu'on retrouve des chevaux aux naseaux fendus dans les peintures que Giovanni da Modena exécuta vers 1412 dans la chapelle Bolognini de San Petronio, à Bologne. Qu'il ait connu ou non les œuvres bolonaises de Giovanni da Modena, Pisanello a puisé de toute évidence dans un répertoire de modèles qu'il partageait avec ce même Giovanni, un répertoire répandu dans les ateliers de Bologne et de la plaine du Pô au XIVe siècle. D'autres détails, que Bauer-Eberhardt a mis en évidence en les considérant comme empruntés par Pisanello aux fresques bolonaises de Giovanni da Modena (comme le motif de saint Georges en train de monter sur son cheval), sont des détails empreints d'un tel réalisme que Pisanello pourrait très bien les avoir tirés d'une œuvre, maintenant perdue, de Jacopo Avanzi ou de quelque autre peintre bolonais. Carlo Volpe, 1983, p. 255, avait souligné le rôle de précurseur qu'avait eu Giovanni da Modena vis-à-vis de Pisanello. Il me semble, pourtant, que ces deux artistes ont travaillé presque à la même époque, Pisanello à Venise et Giovanni da Modena à Bologne. Ainsi, il n'y aucune raison d'affirmer que «Pisanello, lorsqu'il conçut et exécuta les fresques de Sant'Anastasia, s'inspira des fresques représentant les rois Mages de Giovanni da Modena» (Bauer-Eberhardt, 1996, p. 162), mais plutôt que ces deux artistes ont donné vie, à partir des mêmes prémices culturelles, à deux façons différentes, mais similaires, d'interpréter les nouvelles exigences du gothique courtois. Quant à l'attitude du *Saint Georges rengainant son épée*, qui, selon Vasari, fut peint dans la chapelle Pellegrini à Sant' Anastasia (détail repris ensuite par Masolino dans l'église romaine de San Clemente), on pourrait la retrouver – deux fois – dans d'autres œuvres de l'époque, telle que le *Martirologio della Confraternita dei Battuti Neri*, aujourd'hui conservé à la Fondazione Cini de Venise (Eberhardt, 1966, p. 169). Toutefois, il faut rappeler que ce *Martyrologe* reprend probablement un cycle de fresques, aujourd'hui perdu, dont la renommée était très grande, et qui faisait très largement référence à Jacopo Avanzi (Benati, 1988, p. 157-158).

30. Christiansen, 1982, p. 60-61, et p. 71 note 18.

31. Je ne crois pas que l'on doive attribuer ces peintures à un collaborateur de Pisanello pour le simple fait qu'elles relèvent d'un *ductus* complètement différent de celui des *sinopie*

proprement dites de la paroi du *Tournoi*, qui diffèrent des autres *sinopie* par le trait délié et incisif qu'on y remarque, comme l'a observé Shigetoshi Osano, 1987, p. 9-22.

32. De Marchi, 1992, p. 81-82. Franz Wickhoff, 1883, p. 21-22, avait déjà reconnu dans le dessin du Louvre Inv. 2432r une esquisse préparatoire pour les fresques de la Sala del Maggior Consiglio au Palazzo Ducale de Venise. D'après Eugène Müntz, 1897, p. 67-72, le dessin du Louvre, identifié par Wickhoff, ainsi que le dessin Sloane 5226-57 du British Museum, étaient préparatoires à la scène avec *Othon intercédant auprès de son père*. Sur le débat critique autour de cette question, voir Paccagnini, 1972 (1), p. 161 note 99. Keith Christiansen, 1987, I, p. 122, ne voit en revanche aucun rapport entre les fresques de Pisanello et le dessin 2432r du Louvre, car ce dernier est, à son avis, de beaucoup postérieur à la date présumée de la fresque. Mauro Lucco, 1989, p. 26, p. 46, note 50, est du même avis. Patricia Fortini Brown, 1988, p. 103-104, estime qu'il s'agit là d'une esquisse préparatoire à la scène d'*Othon prenant congé d'Alexandre III et du doge Ziani*. À mon avis, la feuille du Louvre 2432 recto est le seul dessin préparatoire qui nous soit parvenu pour les fresques exécutées par Pisanello à Venise, tandis que les dessins de la feuille Sloane 5226-57 doivent être des copies de Pisanello d'après les fresques que Guariento et Jacopo Avanzi avait peintes au Trecento. Pour Cordellier, 1996, n° 190, p. 298-299, le dessin du Louvre ne serait pas une esquisse préparatoire à la décoration peinte dans la Sala del Maggior Consiglio, mais un «ricordo» fait par Pisanello pendant un de ses séjours à Venise en 1442-1443, d'après les fresques qu'il y avait peintes en 1415.

33. De Marchi, 1993 (1), p. 296-297; Cordellier, 1996 (2), p. 135-136 n° 72.

34. De Marchi, 1992, p. 84-85, fig. 49; Cordellier, 1996 (2), n° 11, n° 12 et n° 13, p. 45-50. Schmitt (1995, p. 233, p. 236-237, p. 240, p. 247-249, p. 255, p. 257, p. 262, p. 265, p. 283 note 13, p. 284, note 17) attribue ces dessins à un élève de Pisanello, Bono da Ferrare, et les date des années 1435-1438.

35. Pour la bibliographie de l'enluminure conservée au J. Paul Getty Museum de Malibu (Los Angeles), voir Toscano, 1996, n° 76 p. 140.

36. De Marchi, 1992, p. 83-85, pense, au contraire, que Pisanello n'aurait appris d'Altichiero que le talent d'exprimer les sentiments en peinture.

37. Maria Krascenninikova, 1920, p. 229, avait déjà identifié dans le *Codex Vallardi* d'autres dessins d'après des originaux de Pisanello, qui reprennent des motifs propres à l'atelier d'Altichiero à Vérone. À mon avis, en plus de ceux déjà cités dans son texte, je pense que les dessins suivants, tous dus au cercle de Pisanello, sont inspirés de modèle de Jacopo Avanzi : Louvre, Inv. 2610 recto représentant des *Deux têtes de soldats* [Cordellier, 1996 (2), n° 8 r, p. 39-40] ; Louvre, Inv. 2616 r représentant un *Guerrier avec un casque, penché en avant et la bouche ouverte* [Cordellier, 1996 (2), n° 248, p. 150] ; Louvre, Inv. 2617 représentant un *Homme avec un casque, le buste penché en avant* (Fossi Todorow, 1966, p. 150 n° 248). Il faudrait attribuer à l'atelier de Pisanello deux dessins (f° 214 inf. 3 ; f° 213 inf. 5) conservés à la Biblioteca Ambrosiana de Milan, l'un représentant au recto une scène de bataille avec *Trois chevaux et huit chevaliers*, qui rappelle le style d'Avanzi [Fossi Todorow, 1966, p. 172 n° 333 ; Schmitt, 1966, n° 25; Cordellier, 1996 (2), p. 60], l'autre un *Saint assis et un soldat tombant de cheval* (Fossi Todorow, 1966, p. 127 n° 180 v ; Schmitt, 1966, p. 41 n° 4). Les dessins I. 278 et I. 109 du musée Boymans de Rotterdam, exclus du catalogue pisanellien par Fossi Todorow (1966, n°ˢ 458 r et 457), reviennent peut-être à l'atelier de Pisanello. Dans l'un de ces

dessins (Inv. I. 109), sont reproduites deux têtes d'homme ; celle de droite représente un personnage portant un couvre-chef : elle est la copie, inversée mais fidèle, d'un des personnages assistant aux *Funérailles de sainte Lucie* peint par Altichiero à l'oratoire San Giorgio à Padoue. Pour finir, les dessins conservés au British Museum (Inv. 1885-5-9-36 et 1885-5-9-37) datent du XIVᵉ siècle, comme l'a proposé Daniele Benati (1992, p. 90-92, fig. 86 et 87), tandis que Fossi Todorow les considère comme des copies du Quattrocento d'après des œuvres d'Altichiero.

38. Gian Lorenzo Mellini, 1962, p. 5, p. 24 note 23 ; 1965, p. 46, avait déjà mis en relation ce dessin de Pisanello avec le cheval peint à fresque par Jacopo Avanzi dans la sixième lunette de la chapelle San Giacomo au Santo à Padoue. Pour la bibliographie, voir Cordellier, 1996 (2), p. 64-65 n° 26, qui attribue lui aussi le dessin à Pisanello.

39. Selon De Marchi, 1992, p. 206-207, le temple représenté dans la feuille F. 214 inf. 10 de la Biblioteca Ambrosiana serait une copie d'après une des fresques réalisées à Saint-Jean de Latran, en 1433, par Pisanello lorsqu'il prit la suite des travaux de la basilique après la mort de Gentile, en 1427, et représenterait *Saint Jean l'Évangéliste faisant s'écrouler le temple d'Éphèse* (voir aussi Cordellier, 1996 (2), p. 153-154 n° 84). Ce fait confirmerait encore une fois l'intérêt profond que Pisanello portait aux modèles peints de l'atelier d'Avanzi et d'Altichiero. Le dessin du Louvre RF 422 v est lui aussi, selon toute vraisemblance, une copie d'après une étude préparatoire de Pisanello pour la fresque de la *Décollation de saint Jean-Baptiste*, exécutée par le peintre en 1431-1432 dans l'église romaine Saint-Jean de Latran [Cordellier, 1996 (2), n° 96, p. 178-179]. Dans ce dessin, les profils fortement raccourcis ainsi que les jambes écartées en triangle de l'homme dégainant son épée témoignent indubitablement de l'influence

que le style d'Avanzi eut sur Pisanello. De même, le dessin du British Museum de Londres (Inv. 1947-10-11-20) représentant l'*Arrestation de saint Jean-Baptiste* (voir fig. 21 p. 210 ; Fossi Todorow, 1966, p. 126-127, n° 179 ; De Marchi, 1992, p. 206), qui est vraisemblablement une copie faite par Pisanello d'après les fresques exécutées par Gentile da Fabriano à Saint-Jean de Latran, montre encore une fois le rapport très fort qu'entretinrent ces deux peintres avec la culture picturale de la plaine du Pô. Le souvenir des œuvres de Guariento, auquel De Marchi avait déjà pensé, est ici très évident dans la façon de situer la scène dans un espace déterminé par deux arcs surbaissés qui sont très semblables à ceux que l'on trouve dans les dessins monochromes conservés à Darmstadt (Ms. 101). Ceux-ci, on l'a déjà dit, reproduisent les fresques peintes par Guariento et par Jacopo Avanzi dans le palais des Carrara à Padoue. Quant au dessin du Louvre RF 420 représentant le *Baptême du Christ* [De Marchi, 1992, p. 199-206 ; Cordellier, 1996 (2), n° 88, p. 163-164], il semble revenir au même artiste que celui de l'*Emprisonnement de saint Jean-Baptiste*, c'est-à-dire qu'il s'agit d'une copie par Pisanello d'une des fresques peintes par Gentile da Fabriano à Saint-Jean de Latran. Dans ce cas, on peut aussi remarquer que certains détails, comme la figure du néophyte représenté en train d'ôter ses vêtements, sont tirés du répertoire figuratif de la peinture padouane : on le retrouve en effet dans le *Baptême d'un prince* peint, avant 1358, par Tommaso da Modena dans l'église Santa Margherita de Trévise. D'autant plus que l'iconographie du saint Jean-Baptiste représenté à genoux arrive à Gentile et à Pisanello par l'entremise des œuvres peintes de l'atelier de Vitale da Bologna dans l'abbaye de Pomposa et d'Andrea da Bologna dans le polyptyque de Fermo. Il est difficile d'établir si Jacopo Avanzi, qui s'était sans doute formé, comme Tommaso da Modena, dans l'atelier de Vitale, a pu

ultérieurement influencer Pisanello et Gentile, ou bien si ces derniers ont connu indépendamment les œuvres de Tommaso et de l'atelier de Vitale dans la région padouane. Enfin, le dessin conservé au musée Boymans de Rotterdam, représentant la *Prédication de saint Jean-Baptiste* (Inv. I. 518), qui reproduit peut-être l'une des fresques de Gentile et de Pisanello à Saint-Jean de Latran (Fossi Todorow, 1966, p. 137 n° 201), est inspiré par les personnages assistant à la *Dispute de saint Jacques* que Jacopo Avanzi a représenté dans une des chapelles du Santo à Padoue ou par l'une des enluminures du Maestro dei Battuti Neri (Ragghianti, 1972).

40. Cordellier, 1996 (2), n° 84, p. 154 ; *idem*, 1996 (3), p. 102-104 n° 12.

41. Mommsen, 1952, p. 95-116.

42. Cordellier, 1996 (2), n° 24, p. 62-63.

43. Sabbadini, 1915, n° 385, p. 552-553 ; *idem*, 1919, n° 385, p. 209.

44. Biadego, 1909, p. 229-248.

45. *Ibidem*, p. 21.

46. Sabbadini, 1919, tome XIV, n° 386, p. 209-210.

47. Manetti, 1985, p. 21.

48. Venturi, 1896, p. 39 ; Degenhart, 1945, p. 3.

49. Comme l'avait également déjà relevé Sabbadini, 1919, p. 210, Guarino, dans ses vers, parle exclusivement de la peinture, « car il emploie les termes techniques *pingere* et *colores* », et non le terme spécifique à la médaille de « *cælare* », utilisé, au contraire, dans le poème que Basinio écrivit plus tard en l'honneur de Pisanello. Il faudrait donc établir quelles furent ces peintures tellement louées par Guarino. Pour Biadego (1909, p. 247) et Sabbadini (1919, p. 209-210), il s'agissait des peintures de la Sala del Maggiore Consiglio à Venise. Il me semble, au contraire, que Guarino ait décrit plus particulièrement le décor peint du Palazzo Ducale à Mantoue. Biadego et Sabbadini, qui, écrivirent dans les premières années du XX⁰ siècle, ne pouvaient pas connaître cette décoration pisanellienne, mise au jour par Giovanni Paccagnini à la fin des années 1960.

50. Andrès, 1797, p. 24-52. Le manuscrit sur papier datant du XVe siècle et provenant de la Libreria Capilupi de Mantoue est aujourd'hui conservé à la Biblioteca Universitaria de Padoue (ms. n. provv. 196), et le poème en l'honneur de Pisanello se trouve aux fᵒˢ 83r et 84v.

51. Conti, 1990, p. 46, note 7.

52. Bellosi, 1992, p. 657-660.

53. Zanoli, 1973, p. 23-44 ; Padovani, 1975, p. 25-53 ; Boskovits, 1988, p. 16-21.

54. Sabbadini, 1964, p. 75.

55. Sabbadini, 1885, p. 65.

56. De Marchi, 1992, p. 51 ; Cordellier, 1996 (2), p. 124-125 n° 68.

57. Bazzotti, 1993, p. 249.

58. On possède un témoignage assez précoce des relations étroites qu'entretinrent les deux hommes dans une lettre de 1416, où Guarino informe Zaccaria Barbaro que le « *Magister Antonius Pisanus* », avant de partir de Vérone pour se rendre à Venise, lui avait promis de remettre à un certain maître Pietro un exemplaire d'un livre de Cicéron qui lui appartenait (Sabbadini, 1915, p. 115-116, n° 55). Le fait que Pisanello ait apporté un *Cicéron* de Guarino à Venise laisse penser que l'artiste cultivait également les disciplines classiques et que, de toute façon, les relations entre les deux hommes devaient déjà être importantes. Sans doute, s'étaient-ils connus lors du séjour de Guarino à

Venise. Cet illustre humaniste a quitté Venise durant l'été de 1416 à cause d'une terrible peste (Sabbadini, 1964, p. 33-34). La datation que Sabbadini (1915, p. 115-116; 1919, p. 52-55) a proposée pour cette lettre – fin juin 1416 – est certainement exacte, car il y fait explicitement allusion au *De re uxoria* de Barbaro, publié en mai 1416, à l'occasion des noces de Lorenzo de' Medici. Dans une autre lettre, datée du 13 décembre 1452, envoyée à son fils Battista, Guarino mentionnera Pisanello parmi les plus grands peintres de tous les temps (Cordellier, 1995, doc. 72, p. 155-156).

59. Il est probable que les contacts que Pisanello et Leonello d'Este avaient déjà eus en 1431, avaient été favorisés par Guarino. Celui-ci avait été chargé en 1430 de l'instruction de ce prince. Une confirmation supplémentaire de l'affinité intellectuelle entre les deux hommes est donnée par le fait qu'en février 1435, à l'occasion du mariage de Leonello d'Este avec Marguerite Gonzague, Guarino offrit au prince une traduction des *Vies de Lysandre et de Sylla* de Plutarque (Sabbadini, 1964, p. 97) tandis que, le 1er février de cette même année, Pisanello fit apporter par son serviteur (*famulus*), comme cadeau à Leonello, une «*Divi Julii Cesaris effigiem*» («une image du divin Jules César») (Venturi, 1896, doc. XXIV, p. 38-39). Ce don n'était pas sans signification. On sait, en effet, que Leonello était un grand admirateur de César, et que Guarino avait écrit pour lui, en mars de la même année, une lettre enflammée dans laquelle il affirmait, contre Poggio Bracciolini, la prééminence de César sur Scipion (Sabbadini, 1964, p. 115). Selon Venturi (1896, p. 39), «Guarino et Pisanello semblent exalter d'un commun accord l'idéal de Leonello». Nous savons aussi que, dans une lettre envoyée à Leonello depuis Rovigo le 9 août 1439, Guarino déclarait avoir composé des vers destinés à célébrer une image de ce prince, et ce portrait pourrait être celui exécuté par Pisanello (Capra,

1967, p. 192). On connaît, grâce au sonnet *Pro insigni certamine* d'Ulisse degli Aleotti, le concours qui opposa Pisanello et Jacopo Bellini pour réaliser le portrait de Leonello d'Este. Quoique n'étant pas daté, ce sonnet a été la plupart du temps placé en 1441, à l'époque où Leonello succéda à son père, Nicolò III, peu après la mort de ce dernier. Toutefois, on ne saurait exclure que les vers de Guarino mentionnés dans la lettre de 1439 aient pu faire référence à un portrait de Leonello exécuté par Pisanello. Comme dans le sonnet il est clairement dit que, à la suite de concours, Bellini fut premier et Pisanello second «*ala sentencia del paterno amore*» («selon ce qu'en jugea l'amour paternel»), il est évident que le sonnet a été écrit avant la mort de Nicolò III, le 26 décembre 1441, et peut-être même en 1439. Le portrait de Leonello d'Este conservé à l'Accademia Carrara de Bergame, qui, vu ses petites dimensions (28 × 19 cm), peut être considéré comme un morceau de concours (Sindona, 1962, p. 22, 114, note 14), pourrait être identifié avec celui qui accompagnait les vers de Guarino en 1439. L'intérêt que Guarino portait aux arts figuratifs est confirmé non seulement par le poème en l'honneur de Pisanello, mais encore par une épigramme qu'il composa pour célébrer l'excellence de Giacomo Landi (Capra, 1967, p. 214-216. Voir aussi Baxandall, 1963, p. 304-326; 1965, p. 183-204). Nous savons par le poème de Basinio (Cordellier, 1995, doc. 61, p. 134-140) que Pisanello avait fait un portrait de Guarino, mais le souvenir de cette œuvre ne nous est conservé que dans la médaille de Matteo de' Pasti représentant Guarino, à moins que nous ne considérions les deux feuilles du Louvre (Inv. 2338 et 2336) comme des dessins préparatoires de Pisanello pour un portrait de ce grand humaniste [Cordellier, 1996 (2), nos 251-252, p. 373-374].

60. Nous apprenons par la vie de Vittorino da Feltre, écrite par son élève Prendilacqua vers 1470, que les liens entre Vittorino et Pisanello

furent étroits, puisque celui-ci fit deux fois le portrait du maître de rhétorique, en bronze dans une médaille qui nous est parvenue (Turckheim-Pey, 1996, p. 404-405 n° 279 et 280) et en peinture dans une œuvre perdue, dans laquelle Vittorino était représenté entouré de nombreux philosophes de l'Antiquité. « Le témoignage de Prendilacqua et la médaille conservée sont, avec le poème de Basinio (Cordellier, 1995, doc. 61), les seuls indices connus d'une relation étroite entre Pisanello et Vittorino da Feltre » comme l'écrit Cordellier (1995, doc. 81, p. 174-176). Toutefois on peut trouver un souvenir de la peinture faite par Pisanello dans la « copie » du *Portrait de Vittorino da Feltre* que Juste de Gand et Pedro Berruguete peignirent à Urbin en 1474 [Cordellier, 1996 (2), n° 281, p. 405]. Vittorino da Feltre, ainsi que son maître Guarino, jouèrent sûrement un rôle capital dans la formation culturelle de Pisanello, qui resta lié toute sa vie à ces maîtres illustres.

61. Au-delà des rapports très connus que Pisanello entretint avec Guarino, il faut évoquer l'admiration que Flavio Biondo (lui aussi un élève de Guarino et auquel il resta attaché durant toute sa vie) eut pour le peintre. En avril 1423, Flavio Biondo da Forlì, exilé de sa patrie, s'arrêta pendant quelques jours à Vérone pour fêter avec Guarino l'élection du nouveau doge, Francesco Foscari (Sabbadini, 1964, p. 48). En avril 1425, Guarino se rendit à Vicence pour y rencontrer Biondo et Barbaro et, cette année-là, les échanges de Guarino et de Biondo furent nombreux (*ibidem*, p. 55, et p. 69-70). Les deux hommes se rencontrèrent à nouveau en 1426-1427, à Brescia (*ibidem*, p. 76-77) où se trouvait Biondo et, en 1428, à Ferrare où ce dernier demeurait (*ibidem*, p. 76-77). Il est probable que Pisanello comme Flavio Biondo se trouvaient à Ferrare, aux côtés de Guarino, en 1438 lorsque Jean VIII Paléologue et sa suite arrivèrent de Constantinople (*Ibidem*, p. 130). À l'époque où Flavio

Biondo rédigeait son *Italia illustrata* (1448-1453) à la cour d'Alphonse d'Aragon, Pisanello lui aussi se trouvait à Naples. Il n'est donc pas surprenant que Biondo, élève de Guarino et ami de Pier Candido Decembrio et d'Iñigo d'Avalos (dont Pisanello avait fait des portraits en médailles), ait déclaré, au sujet des hommes illustres véronais qu'il évoquait dans son œuvre, que Vérone avait eu, au siècle précédent, un peintre habile, Altichiero, mais que de son temps il y avait un peintre qui dépassait tous les autres en renommée : Pisanello, pour lequel Guarino avait même écrit un poème intitulé *Pisanus Guarini* (Cordellier, 1995, p. 150-151, doc. 67). Il est évident que Flavio Biondo et Pisanello évoluaient dans le même cercle d'amis et d'intellectuels de cette époque, et qui avaient en commun l'amitié ou l'enseignement de Guarino. Bartolomeo Facio, qui écrivit une biographie de Pisanello juste un an après sa mort, se forme lui aussi à l'école de Guarino à Vérone et séjourne « durablement dans au moins quatre des villes où Pisanello a travaillé : Vérone (où il est l'élève de Guarino, 1420-1426), Venise (où il instruit les enfants du doge Francesco Foscari, 1426-1429), Florence (1429) et Naples (où il devient historien et secrétaire d'Alphonse V d'Aragon) » (Cordellier, 1995, doc. 75, p. 163). À Vérone, dans le cercle des amis de Guarino, on trouve aussi Nicolò Brenzoni (Sabbadini, 1964, p. 29) dont Pisanello acheva par un décor peint le monument funéraire. De plus, Tito Vespasiano Strozzi, qui composa un poème en l'honneur de Pisanello vers 1443 (Cordellier, 1995, doc. 48, p. 112-116), fut lui aussi un élève de Guarino à Ferrare et reprit en grande partie le style panégyrique des vers que ce dernier avait écrits en 1427. Pisanello exécuta quelques médailles commémoratives de lettrés ou d'humanistes de son temps : Guarino, Aurispa, Porcellio, ainsi que Vittorino da Feltre, Porcellio et Gian Pietro Vitali d'Avenza, qui fut l'élève de Vittorino da Feltre à Mantoue et fut

actif à Ferrare auprès de Guarino à Ferrare en 1450. Les médailles représentant ces trois derniers personnages nous sont parvenues (Cordellier, 1995, doc. 61, p. 134-140; doc. 65, p. 147-148; doc. 77, p. 169).

62. Guarino rédigea cependant le programme iconographique du *studiolo* de Belfiore, peint par Pietro da Siena, dit Angelo Maccagnino (Baxandall, 1965, p. 201-202; Di Lorenzo, 1991, p. 322-325).

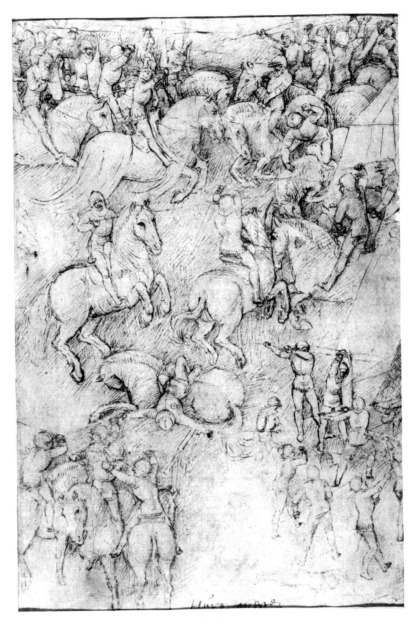

Fig. 1
Pisanello
Bataille de Spolète
Plume et encore brune, traces d'esquisse préparatoire à la pierre noire
27 × 18,1 cm
Londres, British Museum, inv. Sloane 5226-57 v

Fig. 2
Pisanello
Othon suppliant son père, Frédéric Barberousse
Plume et encore brune, traces d'esquisse préparatoire à la pierre noire,
papier lavé de sanguine
27 × 18,1 cm
Londres, British Museum, inv. Sloane 5226-57 r

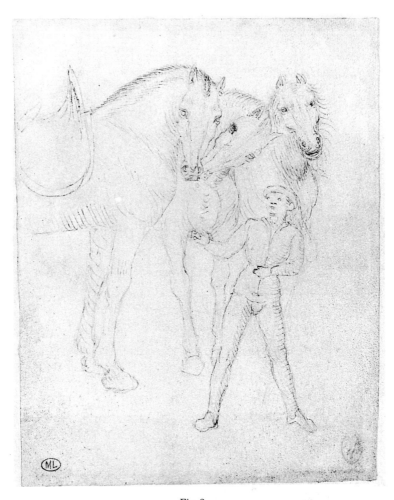

Fig. 3
Pisanello
Trois chevaux et un palefrenier
Plume et encore brune, tracé préparatoire à la pointe de métal, 13,2 × 10,5 cm
Paris, musée du Louvre, département des Arts graphiques, Inv. 2372

Fig. 4
Jacopo Avanzi
Noces de Tidée et Polynice
Dublin, Chester Beatty Library, Ms. 76, c. 13 v, chant II de la *Thébaïde* de Stace

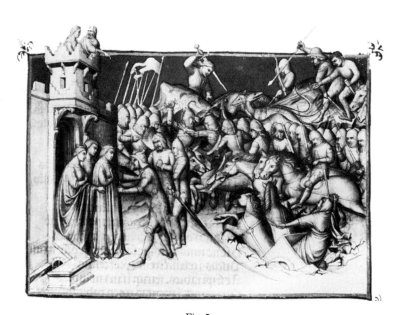

Fig. 5
Jacopo Avanzi
Bataille hors les murs de Thèbes
Dublin, Chester Beatty Library, Ms. 76, c. 85 r, chant VII de la *Thébaïde* de Stace

Fig. 6
Jacopo Avanzi
Duel entre Tidée et Polynice
Dublin, Chester Beatty Library, Ms. 76, c. 1 r, chant I de la *Thébaïde* de Stace

Fig. 7
Pisanello
Enfant, vu en buste de face,
accoudé, la tête baissée
Plume et encore brune, tracé préparatoire à
la pierre noire
16,5 × 20,6 cm
Paris, musée du Louvre,
département des Arts graphiques, Inv. 2299

Fig. 8
Jacopo Avanzi
Les compagnons de saint Jacques
au chevet de son lit de mort
Padoue, église du Santo,
détail de la troisième lunette
de la chapelle Saint-Jacques

Fig. 9
Pisanello
Un Mongol
Vérone, église de
Sant'Anastasia,
à l'origine dans
la chapelle Pellegrini,
détail

Fig. 10
Jacopo Avanzi
*Personnages assistant à
la dispute de saint Jacques*
Padoue, église du Santo,
détail de la première lunette
de la chapelle Saint-Jacques

Fig. 11
Pisanello
Meldon
Mantoue, Palazzo Ducale, Sala del Pisanello, *sinopia*

Fig. 12
Pisanello
Une Trinité, une tête de profil, un projet de retable, un sonneur de trompe et un cheval
Plume et encore brune, traces de sanguine, 27,3 × 20,5 cm
Paris, musée du Louvre, département des Arts graphiques, Inv. n° 2300

Fig. 13
Pisanello
Cheval renversé sur le flanc gauche
Pointe de métal, rehauts de blanc, papier préparé gris bleuté, 7,1 × 10,5 cm
Paris, musée du Louvre, département des Arts graphiques, Inv. 2371

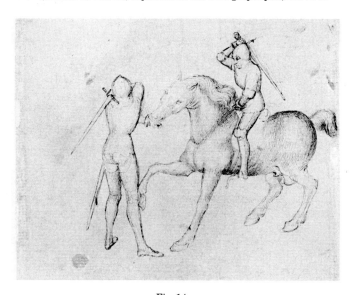

Fig. 14
Pisanello
Combat d'un fantassin et d'un cavalier
Plume et encore brune, 24,5 × 17,6 cm
Paris, musée du Louvre, département des Arts graphiques, Inv. 2512 v, détail

Fig. 15
Pisanello
Bataille de Spolète
Détail de la figure 1: *Des hommes en bas, sur la droite*
Londres, British Museum, inv. Sloane 5226-57 v, détail

Le milieu du jeune Pisanello : quelques problèmes d'attribution

Miklós Boskovits
Professeur à l'université de Florence

Traduit de l'italien par Lorenzo Pericolo

Pisanello, Actes du colloque, musée du Louvre/1996,
La documentation Française-musée du Louvre, Paris, 1998

Toute discussion sur l'évolution de l'art de Pisanello demeure aujourd'hui compromise par la question toujours irrésolue de l'une de ses entreprises les plus significatives qui soient conservées de nos jours : celle du cycle chevaleresque de Mantoue (fig. 1). Les termes du débat sont connus. L'imposant décor de la *Sala del Pisanello* au Palazzo Ducale est, pour les uns, une œuvre de jeunesse, remontant donc aux années 1420, pour les autres, un fruit de la pleine maturité de l'artiste, réalisées par conséquent durant les années 1440, sinon plus tard. Dernièrement, certains chercheurs ont préféré se placer à mi-chemin entre ces positions extrêmes, mais presque toujours leurs arguments ont été étayés par des considérations externes, de nature iconographique ou héraldique, sans prendre en compte à leur juste valeur les aspects stylistiques des peintures[1]. À ce propos, je crois pouvoir affirmer, sans pour autant avoir le sentiment d'exagérer, que la critique a bien abouti à une impasse : elle est dans la situation où se trouverait, par exemple, celui qui voudrait traiter de l'art de Giotto, en ignorant si les fresques de la chapelle Scrovegni ont précédé, ou bien suivi, celles de la chapelle Bardi, à Santa Croce.

Certes, il n'est pas possible d'analyser ici à fond une question d'une telle importance. Je me contente, donc, de la signaler[2], sans en oublier une autre, non moins importante et tout aussi débattue : celle des œuvres que l'on peut attribuer aux débuts de Pisanello. La fresque du *Monument Brenzoni*, dans l'église San Fermo à Vérone, est communément reconnue comme la plus ancienne peinture autographe du maître. Elle a été exécutée alors que l'artiste avait déjà derrière lui au moins une dizaine d'années d'expérience[3]. Pourtant, personne n'a su, à ce jour, répondre d'une façon convaincante à une question qui s'impose d'elle-même : comment peignait Pisanello auparavant et quelles œuvres avait-il déjà réalisées ?

Il a manqué, en particulier, une analyse ample et approfondie des fresques fragmentaires que l'on a découvertes, il y a cinquante ans, dans l'église de Santa Caterina, à Trévise (fig. 3). Qu'elles reviennent ou non à Pisanello, ces peintures sont d'une haute qualité, et apparaissent étroitement liées au milieu culturel où le peintre s'est vraisemblablement formé. Cependant, et si étrange que cela puisse paraître, elles ne sont même pas entièrement publiées à ce jour [4]. Mais, comme débattre à loisir des débuts de Pisanello [5] (fig. 1-5) demanderait aussi beaucoup trop de temps, j'aborderai seulement quelques peintures, dont l'attribution demeure discutée, et présenterai un panneau inédit qui, tout en n'étant en aucune manière une œuvre de Pisanello, pourrait tout de même contribuer à mieux appréhender ses origines artistiques.

On tend, de nos jours, à penser que Pisanello fit son apprentissage à Venise. Si c'est bien le cas, comme je le crois, il dut connaître non seulement Gentile da Fabriano, Michelino da Besozzo et Stefano da Verona [6], artistes que certainement il apprécia, mais aussi un représentant remarquable de la peinture vénitienne qui appartint à la même génération que ceux-ci : Nicolò di Pietro. Ce n'est sûrement pas par hasard que des critiques très autorisés ont attribué à Pisanello les quatre panneaux représentant l'*Histoire de saint Benoît*, dispersés aujourd'hui entre les Offices (fig. 6) et le Musée Poldi Pezzoli, à Milan, pour lesquels on a proposé différents noms d'auteurs, dont celui de Nicolò paraît le plus convainquant [7]. Ces œuvres, vestiges d'un retable fort vraisemblablement véronais [8] (et que, par conséquent, Pisanello devait connaître) reflètent les méditations du peintre vénitien, vers 1415-1420 [9], face aux innovations proposées par la peinture de Gentile. Nicolò y fait preuve de la même curiosité extraordinaire que Gentile pour la situation des scènes et y crée des structures architectoniques élaborées autour des figures dont le jeu dramatique demeure cependant très plat, et la gestuelle mesurée. Mais la réalisation de cette scène exige justement une compréhension de la perspective supérieure aux moyens de Nicolò. Plutôt qu'à la réalité d'ensemble de l'histoire, Nicolò préfère s'attarder avec acuité à quelques observations de détail ou à la caractérisation acérée des personnages. Il met ainsi en évidence l'attention particulière qu'il portait tant à l'art de Gentile da Fabriano qu'aux usages narratifs des peintres transalpins. À cet égard, la gamme délicate des carnations réalisées avec de petites touches de pinceau, ainsi que l'air rêveur des visages rappellent les créations du *süßer Stil*, tel qu'il était pratiqué à Prague, à Vienne, à Salzbourg.

Un motif récurrent de l'art de Nicolò est le profil, présenté de préférence de manière à ce qu'il se détache nettement sur un fond sombre mettant en valeur des contours souples et dynamiques par rapport à la morbidesse des carnations. De tels profils se retrouvent, par exemple, dans le groupe des donateurs en orants du *Couronnement de la Vierge*, aujourd'hui à l'Accademia dei Concordi de Rovigo[10], exécuté vraisemblablement durant la première décennie du XVe siècle, mais aussi dans le délicieux panneau du Metropolitan Museum de New York, représentant *Sainte Ursule et ses compagnes* (fig. 7), que Coletti croyait jadis l'œuvre d'un maître rhénan. Le fait que ce fin connaisseur n'ait cessé d'y voir des souvenirs de la peinture transalpine, même après avoir accepté l'attribution de cette œuvre à Nicolò di Pietro[11], est un indice de la complexité de la culture de ce peintre. Le célèbre *Portrait de femme* (fig. 8), conservé à la National Gallery de Washington, montre des procédés semblables. Autrefois attribué à Pisanello, puis à un peintre anonyme franco-flamand, il peut, je crois, trouver une place plus convaincante parmi les œuvres de Nicolò[12]. Dans le catalogue le plus récent de la National Gallery, Martha Wolff remarque, au sujet de ce portrait, que: «*in view of its repainted condition and the scarcity of comparable material [...] it is impossible to hazard a more specific attribution than the circle of predominantly Netherlandish artists working for the Valois house and its branches*» («eu égard aux repeints et au peu d'ouvrages qui pourraient servir de confrontation [...] il est impossible d'avancer une attribution plus précise que celle-ci: milieu des artistes, en majorité néerlandais, qui travaillaient pour la Maison des Valois et pour ses diverses branches»)[13]. Elle précise, en outre, que la coiffure et le costume correspondent à la mode en vogue dans les cours princières de l'Europe occidentale dans les années 1410-1420. Quant aux repeints avec lesquels on a essayé, non seulement de cacher les dommages subis au fil du temps, mais surtout de renforcer l'attribution à Pisanello, ils ne modifient pas substantiellement les données picturales qui, à mes yeux, révèlent des caractères similaires à ceux de la peinture de Nicolò. Le front bombé et sans faille, le nez court et retroussé, la bouche plutôt large aux lèvres fines, l'œil tout petit et comme enflé, sont, à n'en pas douter, des traits individuels, mais ils ont été interprétés selon un type physionomique qui est celui des personnages des panneaux du Metropolitan Museum, des Offices ou de l'Accademia dei Concordi. Par ailleurs, les dégradés subtils du modelé, l'expression suspendue entre amusement et stupeur, le dessin des lèvres mi-closes comme pour un murmure évoquent aussi l'œuvre du peintre vénitien. Tous ces

moyens pour donner au visage un souffle de vie n'auraient probablement pas déplu à Pisanello.

Il est cependant possible que le jeune peintre véronais n'ait jamais eu l'occasion de voir le *Portrait de femme* de Washington, car, outre l'absence complète de portraits féminins dans la peinture vénitienne de l'époque, le faste ostentatoire des habits laisse supposer que la dame représentée n'était pas vénitienne mais étrangère et de souche princière. Son identité demeure aujourd'hui incertaine, même si l'on ne doit pas écarter trop vite l'information fournie par une source du milieu du XIXᵉ siècle selon laquelle il s'agirait de Blanche, fille d'Henri IV d'Angleterre et épouse de Louis III, comte palatin [14]. Nicolò aurait pu exécuter ce portrait lors d'un éventuel séjour en Allemagne (non documenté), ce qui expliquerait en outre les traits nordiques souvent perçus dans sa peinture. On sait d'ailleurs que Francesco Amadi, pour lequel le peintre avait travaillé en 1408, s'était rendu, deux ans auparavant, à la cour des archiducs d'Autriche, Frédéric et Léopold, en tant qu'ambassadeur de la République vénitienne [15]. Or, la présence d'un peintre dans une délégation diplomatique n'était nullement rare. Cela dit, il ne convient pas de s'aventurer plus avant dans le champ des conjectures. Ce que l'on peut simplement soutenir avec une certaine probabilité, c'est que ce portrait, s'il représente vraiment Blanche, morte à dix-sept ans en 1409, a dû être exécuté vers cette date, et que, s'il appartient à la production vénitienne du premier Quattrocento, ce «morceau» constitue un précédent extrêmement significatif aux portraits de Pisanello.

Dans ce contexte, on ne peut passer sous silence un autre portrait, que l'on a également attribué à Pisanello, mais qui est généralement considéré, de nos jours, comme l'œuvre de Michele Giambono. Il s'agit d'un *Portrait d'homme de profil* (fig. 9), de type évidemment négroïde, conservé au Museo di Palazzo Rosso, à Gênes [16]. Tenu pour être l'effigie de «*qualche capitano di ventura magiaro*» («quelque capitaine d'aventure magyar»), ou, avec non moins de fantaisie, d'«*un principe moscovita*» («prince moscovite»), le tableau a été présenté, lors de la récente exposition de Vérone consacrée à Pisanello, à côté de la fresque détachée du *Monument Serego*. Cette confrontation, loin de confirmer l'attribution du portrait à Giambono et sa datation vers 1432, a suscité, tout du moins pour moi, de forts doutes. Les affinités entre, d'une part, la découpe nerveuse et tranchée, les flux fugitifs de lumière et d'ombre, l'insistance sur la tension émotive du personnage qui caractérise les visages dans la fresque de l'artiste vénitien et, d'autre part l'embonpoint mou et paisible du personnage représenté sur le panneau de Gênes, ne

m'ont semblé aucunement étroites. La physionomie de ce dernier, que je ne définirais pas comme de type magyar ou slave, mais plutôt comme mulâtre, est décrite avec un soin méticuleux par un clair-obscur léger, avec des passages extrêmement délicats, et elle est éclairée par une source de lumière intrinsèque mystérieuse. Ce sont là des procédés et des solutions que l'on chercherait en vain dans la fresque de Giambono. La description raffinée de l'épiderme, vu comme à la loupe, d'autres particularités telles que le traitement nettement accentué du globe oculaire, à demi couvert par une lourde paupière, ou l'insistance sur la somptuosité de la robe, ornée de feuilles d'argent incisées, font penser qu'il ne s'agit pas là – comme on l'a dit – d'un témoignage particulièrement heureux du *revival* du style de Gentile da Fabriano durant les années 1430 [17] mais bien plutôt d'une œuvre jusque là négligée de Gentile lui-même (fig. 10), peut-être exécutée entre 1410 et 1420 à Venise, où ce tableau se trouvait encore vers le milieu du XVIIe siècle [18].

À côté des exemples que pouvait offrir l'art du Vénitien Nicolò di Pietro, et celui de Gentile da Fabriano, originaire des Marches (dont la fresque célèbre de la Sala del Maggior Consiglio, au Palazzo Ducale de Venise fut, en toute probabilité non seulement admirée mais copiée par Pisanello à ses débuts [19]), l'univers figuratif du Lombard Michelino da Besozzo devait exercer une fascination singulière sur l'imagination du jeune artiste. On sait aujourd'hui que ce maître séjourna certainement à Venise, puis, probablement, à Vérone [20]. Il fut actif aussi, et peut-être assez longtemps, à Vicence. Là, il peignit à fresque la chapelle de Giovanni et Marco Thiene, dans l'église de Santa Corona, et, dans la cité voisine de Thiene, lieu éponyme de la famille, décora le chœur de la petite église San Vincenzo en collaboration avec un peintre local (que je supposerais volontiers être Battista da Vicenza [21]). Des figures comme celles des saints qui ont apparu sous l'enduit, dans le registre inférieur des fresques de San Vincenzo, avec leur maintien d'une élégance nerveuse, leurs élans impromptus, leur mimique extraordinaire et leur pouvoir communicatif – une *performance* qui tire son bénéfice du moindre mouvement ou de l'inflexion d'un doigt – ne pouvaient certes pas échapper à l'attention de Pisanello. Je crois qu'il s'est intéressé particulièrement aux œuvres de Michelino qui commençaient à porter la trace de la rencontre avec Gentile à Venise et où se manifestaient non seulement une matérialité plus concrète, mais aussi, dans les personnages jusqu'alors revêches et lunatiques, une grâce plus précieuse. Et puisque nous parlons de Michelino, je signalerai une œuvre qu'il a réalisée avant son arrivée à Venise et qui est

restée jusqu'à présent inconnue, mais que j'ai eu l'occasion d'étudier, il y a quelques années, dans une collection privée[22].

Il s'agit d'un petit panneau, représentant la *Madone à l'Enfant avec quatre saints* surmontée par une *Crucifixion* (fig. 11-12), qui était sans doute destiné à la dévotion privée. La scène principale y reprend – d'une façon plus simple, et avec un intérêt patent pour les effets de profondeur – le thème de la *Madonna del Roseto* du musée de Vérone[23]; tandis que l'humanité souffrante des saints émaciés, aux barbes hirsutes, qui contemplent craintivement et presque avec incrédulité l'Enfant debout sur les genoux de la Vierge, serait plutôt proche des vieillards décrépits qui assistent au *Mariage mystique de sainte Catherine* de Michelino (fig. 13), aujourd'hui à la Pinacothèque de Sienne[24]. L'insistance avec laquelle l'artiste creuse les formes à l'aide d'ombre fumeuse et ravive les reliefs de fugaces touches de blanc rappelle le panneau siennois, comme le font aussi, d'ailleurs, les plis en croissant des manteaux et les types physionomiques des saints ou encore les gestes de leurs mains noueuses. Le visage de la Vierge, joufflu, paraît en revanche insolite en regard des œuvres «canoniques» de Michelino. Malgré cela, et à la suite du récent nettoyage qui a dégagé la surface picturale de ses pesants repeints, je crois reconnaître ici une œuvre de Michelino lui-même.

Stefano da Verona, ou, mieux, «*Stephanus pictor quondam Ser Johannis de Herbosio*» («Stefano, peintre, fils du feu sieur Giovanni de Herbosio»), comme le nomme un document rédigé à Trévise en 1399[25], était sans doute en sympathie avec Pisanello, lequel lui dut probablement beaucoup dans sa jeunesse. De récentes recherches ont fourni un nombre important de renseignements, parfois contradictoires, au sujet de cet artiste, qui ne devint vraiment véronais («da Verona») qu'à l'âge de cinquante ans. Son œuvre connue, en revanche, est allée en s'amenuisant au fil du temps, si bien que l'on a cru pouvoir parler récemment de «mort critique» à son égard[26]. Et il est vrai que, si, d'une part, les études menées pendant ces dernières décennies ont beaucoup contribué à une connaissance plus détaillée de la peinture en Vénétie au début du XVe siècle, elles ont, d'autre part, bien peu clarifié la figure de Stefano dont l'appréciation passe encore, pour l'essentiel, par le seul tableau signé et daté que l'on connaisse de lui, l'*Adoration des Mages* de la Brera (fig. 19, 20), exécutée vers 1435[27].

C'est là l'œuvre d'un peintre né en (ou vers) 1374 qui, en dépit de la date tardive de l'œuvre, apparaît encore fortement attaché aux idéaux artistiques du gothique international, non sans être toutefois, et de façon significative, ouvert aux

recherches naturalistes dont Pisanello était désormais le principal champion. Cependant, à la différence de celui-ci, l'aîné des deux maîtres mène ses propres études d'après nature avec une liberté, on pourrait dire avec une désinvolture, empreinte d'une pointe d'ironie. Fidèle jusqu'au scrupule dans la notation des formes et des mouvements des animaux, il est également prompt à modifier radicalement les données de la nature en adaptant le développement des contours à ses scansions rythmiques préférées, ou en variant les rapports de proportions selon les exigences expressives de la scène. En outre, la vision de ce remarquable représentant de l'*Automne du Moyen Âge* en Italie porte toujours la marque d'une profonde mélancolie, d'une douloureuse conscience de caducité. Ses images, comme l'a observé Carlo Volpe, «*evadono come una nenia delicata verso una precipite sponda ridente, affacciata sul nulla*» («sourdent comme une berceuse délicate vers de riantes rives escarpées, fondées sur le néant»)[28]. La plus grande partie de la critique récente s'obstine, comme on l'a dit, à ne reconnaître sa façon que dans très peu d'œuvres: la *Vierge à l'Enfant avec des anges* (fig. 14) de la collection Colonna à Rome, le *Chœur d'anges* peint à fresque dans l'église San Fermo à Vérone, et le *Saint François recevant les stigmates*, de l'église San Francesco à Mantoue, sans compter quelques fragments aujourd'hui pratiquement illisibles[29]. Cette liste extrêmement restreinte est issue d'une démarche hypercritique difficilement justifiable, et je considère que l'on peut à présent en augmenter le nombre, avec tout particulièrement, la *Madone* de la Banca Popolare de Vérone (fig. 15), de la même période que le panneau Colonna[30].

Même s'il n'appartient pas à notre propos de reconsidérer ici systématiquement l'œuvre de Stefano, je voudrais attirer l'attention au moins sur quelques peintures (fig. 16, 18)[31], et en particulier sur deux panneaux pour lesquels la critique hésite, depuis maintenant plus d'un siècle, entre l'attribution à Pisanello ou à Stefano da Verona. *La Vierge à l'Enfant en trône* (fig. 21) du Museo di Palazzo Venezia a été reconnue comme de Stefano pour la première fois, il y a quatre-vingt-dix ans, par Berenson[32]. Son avis a été partagé entre autre par un connaisseur de l'envergure de Pietro Toesca[33]. De son côté, Longhi, suivi par d'autres, a tenté d'interpréter la peinture en fonction de critères lombards; tandis que les études des dernières décennies tendent à faire valoir de nouveau la paternité de Pisanello que Coletti avait avancée en son temps[34]. Certes, le visage de la Vierge, voilé de tristesse, rappelle la manière de Pisanello, et s'apparente étroitement celui de la Vierge de l'*Annonciation* du *Monument Brenzoni*. Pourtant, le trône gothique, à la perspec-

tive incertaine, détonnerait dans l'œuvre de celui-ci ; et la décoration *à ramages* du fond, de saveur archaïque, comme l'agencement de la composition – tout à fait analogue à celui de la lunette peinte à fresque par Michelino à Santa Corona, de Vicence [35] – rendent très douteuse la référence à Pisanello. À mieux y regarder, la physionomie subtilement aristocratique de la Vierge, ce visage, encadré par des cheveux épais et où prévalent les grands yeux mi-clos d'un regard fatigué, mais aussi ce menton fuyant caractéristique, et ces lèvres semblant sourire à demi, sont très semblables aux formules stylistiques de Stefano dans son petit tableau signé de la Brera, ainsi que dans quelques-unes des dessins qu'on lui attribue généralement [36]. Les traits brefs et discontinus des contours, la relation inorganique entre la tête et le corps, rattachés par un cou invraisemblablement long et gracile, et aussi les doigts mous et filiformes, qui semblent incapables de saisir fermement les objets, peuvent être considérés comme typiques de Stefano. En conclusion, alors que différentes considérations (sauf celles relatives à la qualité de l'œuvre) découragent de rapporter l'œuvre à Pisanello, les arguments en faveur de l'attribution à Stefano me semblent d'une valeur non négligeable : celui-ci aurait pu l'exécuter, probablement durant les années 1420, à une date guère éloignée de celle de l'*Adoration* de la Brera.

Mais si la *Madone* du Palazzo Venezia revient à Stefano, il convient de reconsidérer aussi le jugement porté sur un tableau souvent cité, non sans fondement, avec elle : la *Madone à la caille* (fig. 22-23) du Museo di Castelvecchio, à Vérone [37]. «*Sarebbe impossibile separare questi due quadri*» («il serait impossible de séparer ces deux tableaux»), notait Evelyn Sandberg Vavalà dès 1926, en ajoutant : «*vorrei sapere se quelli che sostenevano il Pisanello come autore del primo, lo concederanno anche a questo secondo*» («j'aimerais bien savoir si ceux qui ont soutenu que Pisanello était l'auteur du premier, lui accorderaient aussi le second») [38]. Nous pouvons dire aujourd'hui que Renzo Chiarelli, Annegritt Schmitt, et ceux qui ont organisé les plus récentes expositions sur Pisanello ont franchi ce pas hypothétique sur lequel Sandberg Vavalà s'interrogeait en toute rigueur. Dans les dernières décennies, Maria Teresa Cuppini [39], à qui n'avaient pas échappé les indéniables écarts de qualité entre le tableau du Museo di Castelvecchio et la production autographe de Pisanello, a été la seule à lui en refuser la paternité.

En effet, même en ne déniant pas à la *Madone à la caille* une finesse d'exécution et un lyrisme délicat, on doit lui reconnaître des caractères archaïsants qui conviendraient mal à un artiste de la génération et de la stature de Pisanello. Dans

ce jardinet, qui semble une tapisserie «mille-fleurs» plutôt qu'un espace réel, rien, sinon l'étude naturaliste attentive des oiseaux, ne rappelle l'acuité de vision d'un Pisanello; et même la représentation de la caille, par exemple, semble une bien pauvre chose en regard de ce que Pisanello avait été en mesure de réaliser dans la fresque du *Monument Brenzoni* (fig. 24). De plus, la pose instable de l'Enfant, placé en diagonale sur les genoux de sa mère, et les énormes mains de la Vierge, qui caressent le corps de Jésus comme de gros tentacules, incapables de le soutenir, détonneraient dans l'œuvre de Pisanello. Il paraît difficile, enfin, que, dans les années 1420, peu avant l'exécution du *Monument Brenzoni* et de son archange Gabriel, si humain et si extraordinaire, Pisanello se soit encore attardé à inventer des figures aussi fabuleuses avec leur air de poupées que celles de la *Madone à la caille*. Celle-ci revient donc, en toute probabilité, à un peintre vénitien réagissant à la présence stimulante de Michelino da Besozzo, et se situe dans le contexte culturel où furent également produits le *Polyptyque de l'Aquila* et d'autres œuvres à peu près contemporaines de Giovanni Badile [40], ou encore les *Vierge à l'Enfant* du «Maître de la Madone Suida», qui devait exécuter, quelques années plus tard, le *Retable Fracanzani* (1428), conservé lui aussi au musée de Vérone [41]. Cependant, les liens de parenté que l'on a souvent ressentis entre la *Madone à la caille* et celle du Palazzo Venezia m'amènent à croire qu'elles sont, l'une et l'autre, des témoignages de l'activité de Stefano, peut-être entre les années 1410 et 1420, soit des œuvres qui, en somme, au lieu d'illustrer les débuts de Pisanello, nous aident, si besoin, à en définir les prémices.

Notes

1. Pour un état commode de la question sur le cycle de Mantoue, voir E. Mœnch dans le catalogue de l'exposition parisienne [1996 (1), p. 95-98]. Je me limiterai à rappeler que la datation tardive, à la fin des années 1440 ou au-delà, est encore soutenue par J. Woods-Marsden (1988), alors que je suggère pour ce cycle une datation précoce et n'exclus pas que l'exécution puisse remonter à 1424-1426 (Boskovits, 1988, p. 18-22). En 1988, j'insistais surtout sur les reflets de ce cycle perceptibles dans la peinture lombardo-émilienne de 1430 environ. Aujourd'hui, il me semble en revanche que c'est la maturité stylistique plus prononcée de la décoration du *Monument Brenzoni* qui offre l'argument décisif en faveur d'une datation plus précoce du cycle de Mantoue; voir aussi la note suivante. L. Ventura (1992, p. 19-53), en s'appuyant toujours sur des considérations historiques, a émis l'hypothèse d'une datation vers 1438-1442, et U. Bazzotti (1993, p. 247-250), vers 1432-1433. Seul, L. Bellosi (1992, p. 657-660) propose des arguments stylistiques pour réaffirmer que l'exécution du cycle doit être situé, non loin du *Monument Brenzoni*, peut-être au début des années 1430.

2. Aujourd'hui la découverte du nom de Gianfrancesco Gonzaga, inscrit sur une figure en bas à droite sur la petite paroi à l'Est de la *Sala del Pisanello* (voir Cicinelli, 1994-1995, p. 58) donne non seulement 1444 (année de la mort du marquis) pour *terminus ante quem* incontestable mais aussi une indication sur le véritable protagoniste du tournoi, probablement représenté ici sous les traits de Bohort, cousin de Lancelot. En publiant ces nouveautés, si intéressantes, A. Cicinelli (1994-1995, p. 59, 65) conclut – toujours sur la base de considérations historiques – que les fresques de Pisanello durent être exécutées après 1433-1434, et peut-être à l'occasion d'un séjour de l'artiste à

Mantoue en 1439. On doit cependant rappeler que, jusqu'à présent, aucun indice de caractère historique ou documentaire n'interdit une datation de l'exécution des fresques avant 1433-1434, tandis que, en revanche, un, au moins, semble parler en sa faveur. Si l'intention de Gianfrancesco Gonzaga (né en 1394) était effectivement de paraître sous l'apparence d'un chevalier dans un tournoi arthurien, il devait avoir un âge conforme à son rôle, c'est-à-dire être à peine plus âgé que Bohort ou les autres chevaliers de la Table ronde. Dans l'image récemment identifiée, nous voyons Gianfrancesco s'avancer vers les combattants. Je me demande aussi si ce ne serait pas lui qui réapparaît aussi, cette fois victorieux, dans la figure de l'unique chevalier que l'on voit fixant le spectateur et entouré d'un groupe de compagnons sur la longue paroi voisine. C'est en effet le seul personnage qui est représenté de face et qui, au lieu du casque, porte un remarquable couvre-chef en étoffe. Cette distinction n'est certainement pas fortuite. Mais, comme on l'a dit, les meilleurs arguments pour juger correctement de la date des fresques de Mantoue devraient être d'ordre stylistique. À cet égard, on devra tenir compte de la proximité de style entre le cycle chevaleresque et les fresques du *Monument Brenzoni*, en évaluant, de surcroît, avec beaucoup d'attention les affinités des peintures mantouanes avec les dessins dits de l'*Album rouge* conservés au Louvre (voir ici fig. 2, 4). Quel que soit le dessinateur de ce dernier, il reflète la manière de Gentile da Fabriano avant son séjour florentin; à ce propos, voir les observations de Cordellier, 1996 (2), p. 457-460.

3. Bien qu'en général cette œuvre soit datée sans hésitations de 1426 (voir Schmitt, 1995, p. 54-79), il demeure quelques incertitudes: d'un côté, il n'est pas du tout sûr que l'ins-

cription avec la date de 1426 se rapporte à la fresque (plutôt qu'à la sépulture); d'un autre, le monogramme de saint Bernardin, mis en évidence sur le tombeau du Christ ressuscité, pourrait faire penser à une date à peine postérieure, 1427 (voir Bellosi, 1988-1989, p. 211, note 4).

4. Comme on le sait, le *Miracle de saint Éloi* a été attribué à Pisanello par L. Coletti (1947, p. 251-252), dont l'avis a été accueilli favorablement par quelques critiques, mais repoussé par beaucoup d'autres. Parmi ceux-ci, K. Christiansen (1982, p. 128-129) a le mérite d'avoir donné au même artiste – anonyme selon lui – la *Vierge à l'Enfant avec des saints* peint à fresque sur le même mur de l'église. J'ai réaffirmé l'attribution de ces deux fresques à Pisanello (Boskovits, 1988, p. 16-17, 46, note 39), en leur ajoutant un autre fragment, conservé sur le mur gauche de la même église (*Histoire d'un saint*, identifié habituellement comme saint Christophe). J'ai suggéré plus tard, et de façon dubitative, d'ajouter à ce groupe les *Trois saints* peints à fresque dans une niche à l'extérieur du baptistère de Trévise, mais cela me semble aujourd'hui à écarter. En général, la critique la plus récente n'est favorable à aucune de ces propositions, qui pourtant, étant donné les nombreuses affinités avec les dessins de l'*Album rouge* mais aussi avec différents morceaux du cycle arthurien de Mantoue, constituent à tout le moins une hypothèse de travail vraisemblable pour la physionomie artistique de Pisanello vers les années 1415-1420. Seuls E. Cozzi (1989, p. 105-106) et A. De Marchi (1992, p. 60-61), et non sans prudence, ont envisagé comme possible la paternité de Pisanello pour les fresques de Trévise. Récemment, à l'occasion d'un colloque sur l'église Santa Caterina qui s'est tenu à Trévise à l'automne de 1997, Andrea De Marchi a proposé de nouveaux arguments en faveur de la paternité pisanellienne des fresques susdites, auxquelles il ajoute un autre fragment.

5. L. Coletti (1958, p. 247), en élargissant l'attribution à Pisanello aux deux œuvres, reliait déjà au *Miracle de saint Éloi* de l'église de Santa Caterina un fragment de fresque détachée, représentant la *Vierge à l'Enfant avec sainte Marguerite* et appartenant au Museo Civico de Trévise. Le plus souvent, cependant, cette fresque, qui est aujourd'hui exposée dans l'ancienne église de Santa Caterina, est reléguée parmi les œuvres anonymes des suiveurs de Gentile (Christiansen, 1982, p. 129) ou, de manière générique, dans le milieu «gentiliano-pisanellien» (Toscano, 1987, p. 358-360), même si E. Cozzi (1989, p. 106) et A. De Marchi (1992, p. 58-61) l'intègrent parmi les éventuelles œuvres de la jeunesse de Pisanello. Selon moi, il faut rapporter aussi au même auteur (et à la date des fresques de Trévise) la *Vierge à l'Enfant avec un donateur* de l'Isabella Stewart Gardner Museum de Boston (fig. 5), habituellement donnée à un suiveur de Gentile da Fabriano (voir Hendy, 1974, p. 96). Bien qu'elle soit difficilement lisible, l'œuvre montre, dans ses parties les mieux conservées, une qualité très soutenue et une parenté culturelle très étroite avec les fresques pisanelliennes de Santa Caterina.

6. Voir, à ce sujet, les récentes études de A. Schmitt (1995, p. 13-52) où cependant l'attribution d'une série d'études d'animaux à Michelino da Besozzo laisse fort perplexe. Voir aussi Cordellier, 1996 (2), p. 41-60, 169-177, 184-186.

7. L'attribution à Nicolò di Pietro, suggérée par R. Longhi (1946, éd. 1952, p. 48-49), et celle à Michele Giambono, avancée par E. Arslan (1948, p. 285-289), se trouvent parfois réunies dans l'hypothèse d'une paternité conjointe des deux artistes (Christiansen, 1982, p. 119-121 et Lucco, 1989, p. 28-30). Dans le catalogue des Offices (*Gli Uffizi. Catalogo Generale*, Florence, 1980, p. 583-584), les trois tableaux de cette collection

sont cependant mentionnés sous l'attribution, quelque peu extravagante, à «Venceslao boemo», proposée en son temps par Fiocco.

8. Les deux panneaux qui représentent *La Tentative d'empoisonnement de saint Benoît* et *Saint Benoît exorcisant un moine* proviennent du Palazzo Portalupi à Vérone ; les deux autres sont apparus sur le marché d'art milanais au siècle dernier. On rapporte toutefois que le numéro 9405 des Offices a été acquis dans un bourg proche de Mantoue (voir Natale, 1982, p. 110-111). Ce fait, ainsi que la présence des couleurs blanches, rouges et vertes, propres aux Gonzague, sur les franges de la houppelande du jeune homme qui offre à saint Benoît le vin empoisonné, ont fait penser que ces peintures étaient toutes destinées à Mantoue (voir récemment De Marchi, 1992, p. 104). Mais comme ces couleurs ornent précisément l'habit du personnage le plus négatif, c'est-à-dire de l'empoisonneur, je crois qu'un tel parti ne pouvait être facilement accepté dans une église relevant du territoire des Gonzague.

9. Peintre aguerri dès 1394, Nicolò était né probablement dans la première moitié des années 1370, sinon plus tôt encore. Bien qu'il ait pu connaître les résultats des recherches menées par Guariento et par Altichiero en matière de perspective, Nicolò, comme en témoignent les panneaux de l'*Histoire de saint Benoît*, n'aimait pas les scènes construites rigoureusement et préférait développer autour de ses figures des morceaux d'architecture associés avec fantaisie et sans souci organique. La perspective chaotique de l'épisode représentant le miracle du crible cassé en est, par exemple, la conséquence. Ce genre de solutions, qui ne devaient probablement pas déplaire au public vénitien du début du XVᵉ siècle, exclut, selon moi, que le dessin de cette série revienne à Gentile, comme on l'a proposé (voir De Marchi, 1992, p. 102-103).

10. Voir Lucco, dans *Catalogo della Pinacoteca...* 1985, p. 27-28. Pour un examen attentif de cette peinture dans le contexte des œuvres de Nicolò, voir l'étude plus récente de De Marchi, 1987 (1), p. 25-26.

11. Voir Zeri et Gardner, 1973, p. 44-45. Pour les influences transalpines sur Nicolò, voir Coletti, 1930, p. 360 ; *idem*, 1953, p. VII, mais aussi De Marchi 1987 (1), p. 50, qui perçoit dans l'œuvre du peintre vénitien des analogies avec la manière de Maître Théodoric, au château de Karlštejn.

12. N° 1937. 1.23 ; voir Hand et Wolff, 1986, p. 90-97, où la peinture est cataloguée comme l'œuvre d'un «*Franco-Flemish Artist [...] shortly after 1400*». L'attribution à Pisanello, proposée probablement par Berenson et publiée dans le catalogue *Early Italian Paintings* (1924, n° 38), a été acceptée par A. Venturi (1925, p. 36-37), entre autres, et par Berenson lui-même (1932, p. 462). Degenhart (1940, p. 38), pour sa part, pensait à un artiste français du début du XVᵉ siècle, tandis que Panofsky (1953, p. 82, 171) suggérait de placer l'œuvre dans le milieu franco-flamand, proche de l'atelier des frères Limbourg.

13. Voir Wolff, dans Hand et Wolff, 1986, p. 94-95.

14. Cette identification, proposée on ne sait sur quelles bases, était lisible sur une copie de la peinture exécutée durant la première moitié du siècle dernier ; voir Hand et Wolff, 1986, p. 95, n° 10. Wolff estime que cette identification n'est pas impossible, et ajoute que «*the costume is more consistent with a date about 1410-20 than at first appears to be the case*».

15. Pour cette information, voir Cicogna, 1853, VI, p. 384-385.

16. N° 57. Cette peinture, déjà rapprochée de Pisanello par Suida (1906, p. 143), a été publiée comme une de ses œuvres par C. Marcenaro (1959, p. 73-80). Bien que cette proposition

ait trouvé quelque écho, la critique la plus récente, suivant une suggestion de L. Cuppini (1962, p. 88-93), considère en général que ce portrait est une œuvre de Michele Giambono. Voir Franco, 1996 (4), p. 112-113, n° 16.

17. La formule et la datation à un moment voisin du *Monument Serego* sont de Tiziana Franco (voir note précédente). Antérieurement, De Marchi (1992, p. 86), tout en maintenant l'attribution à Giambono, percevait justement dans ce tableau des parentés avec les «*modi con cui Gentile si era presentato negli anni veneziani*» («les moyens dont avait fait preuve Gentile durant ses années vénitiennes»). Il n'est assurément pas facile de trouver des analogies précises entre le portrait de Gênes et les œuvres de Gentile qui nous sont parvenues, et qui sont particulièrement rares pour sa période vénitienne. Cependant, le rapprochement avec le profil d'un des saints de la *Vierge à l'Enfant* de la collection Frick à New York me semble intéressant et significatif.

18. Voir Boccardo, 1988, p. 102, 107, n° 49.

19. L'hypothèse selon laquelle les dessins dits de l'*Album rouge* dérivent, du moins partiellement, des fresques que Gentile peignit dans la Sala del Maggior Consiglio au Palazzo Ducale de Venise (voir Cordellier, 1996 (2), p. 52, 457-460), me paraît tout à fait plausible et je continue de croire que la plupart de ces dessins reviennent à Pisanello lui-même. Du reste, Cordellier n'exclut pas tout à fait l'intervention de l'artiste dans les dessins de carnet, et il rappelle l'hypothèse avancée par Hill (1905, p. 92-93), selon laquelle les rapides esquisses préliminaires à la pierre noire pourraient être de la main de Pisanello, tandis que leur achèvement serait l'œuvre d'assistants. L'archaïsme de ces dessins (ou au moins, d'une partie de ceux-ci), que l'on a souvent souligné, indique qu'ils dérivent d'originaux de Gentile

exécutés vers 1410: en effet, le copiste semble avoir voulu s'identifier, par son style, à la manière de la période vénitienne de Gentile da Fabriano. Cela doit être noté, puisque par la suite, dans les copies pisanelliennes faites d'après des œuvres de Michelino, de Stefano, mais aussi d'après des modèles classiques, l'artiste, ayant désormais pleinement conscience de ses propres objectifs, réinterprète habituellement, voire «corrige», les formes. Quant aux différences entre les rapides esquisses préliminaires et l'élaboration définitive, elles pourraient s'expliquer de la façon suivante: les premières auraient été ébauchées directement devant les fresques, peut-être à la hâte et dans des conditions peu favorables, tandis que le travail de parachèvement, c'est-à-dire la transformation de notes rapides en «morceaux» de répertoire, pourrait avoir eu lieu, plus tard, dans l'atelier. Il ne faut pas oublier que la fresque de Pisanello au Palazzo Ducale est certainement plus tardive, même si, comme je le crois, elle se situe en toute probabilité entre 1420 et 1430. Ayant été exécutée à un moment où Gentile avait quitté depuis longtemps l'Italie septentrionale et où le maître véronais jouissait déjà d'une solide renommée, il n'y a rien d'étonnant à ce que la manière de voir dont elle témoigne soit différente de celle qui caractérise les dessins de jeunesse.

20. La *Madonna del Roseto*, provenant du couvent dominicain de cette cité où elle se trouvait probablement *ab antiquo* (voir Mœnch, 1996 (2), p. 76-78), et le fait, aussi, que Pisanello connaissait ce tableau, puisqu'il en avait copié un groupe d'anges (Vienne, Albertina, Inv. Nr. 28; voir à ce sujet Degenhart et Schmitt 1995, p. 15), pourraient fournir un indice de la présence de Michelino à Vérone. Un autre indice éventuel de cette présence se trouve dans l'existence d'une *Madone à l'Enfant avec un donateur* peinte à fresque et conservée au Museo di Castelvecchio, qui est habituellement

donnée à Stefano précisément sur la base de ses affinités avec la *Madonna del Roseto* (voir Magagnato, 1958, p. 40). À propos de ce fragment, provenant de l'église des Santi Cosma e Damiano et aujourd'hui malheureusement difficile à lire, ni l'attribution à Stefano da Verona ni celle à Giovanni Badile (voir Lucco, 1986, p. 113-114), proposée comme alternative, ne me semble convaincante. La proposition récente de M. Dachs (1992, p. 78-79) en faveur de Michelino me paraît en revanche plus plausible.

21. Il ne reste, aujourd'hui, que deux lunettes de la décoration de la chapelle Thiene à Santa Corona (voir Algeri, 1987, p. 17-32). Pour les fresques de San Vincenzo à Thiene, voir Osano (1989, p. 63-67) et l'étude de Cozzi (1989, p. 135-140), qui, pour la première fois, reproduit les différentes parties du décor en les attribuant, sur le mode interrogatif, à Michelino. Les doutes sur l'attribution au maître lombard sont justifiés, notamment pour les symboles des Évangélistes peints à la voûte, qui ne nous sont pas parvenus en bon état; tandis que les bustes sur l'intrados de l'arc triomphal et les figures en pied des saints sur les murs latéraux reviennent à Michelino qui, ici, se révèle sous son meilleur jour. Les deux histoires représentant la *Nativité* et la *Vie de saint Vincent* sur les lunettes montrent, en revanche, une culture figurative de type véronais, parallèle, par différents aspects, à celle de Martino da Verona. Je pense que cette partie du décor mise en relation de façon guère convaincante avec l'activité de Giovanni Badile (Rigoni, 1996, p. 167-170), revient à Battista da Vicenza, artiste dont on cerne encore mal la personnalité. La date de son intervention (et donc aussi celle de Michelino) dans l'église de Thiene est sans doute à situer vers 1410. On y retrouve en effet des données stylistiques semblables à celles des *Histoires du Christ et de saint Georges* dans l'église San Giorgio à Seghe

(Vicence), où est également conservé un polyptyque du même Battista, daté de 1408; voir Rigoni, 1996, p. 176-178, où les fresques sont données à un artiste véronais anonyme.

22. Ce tableau, qui mesure 75 sur 49 cm, fut acquis en Allemagne, pendant l'entre-deux-guerres, par la famille qui le possédait encore il y a quelques mois. Après avoir été soumis à un nettoyage attentif, il est aujourd'hui à nouveau sur le marché de l'art.

23. Voir *supra* note 20. E. Mœnch, 1996 (2), p. 76-78, a bien résumé la fortune critique de ce tableau, reconnu aujourd'hui par la majorité des chercheurs comme une œuvre de Michelino alors que, en revanche, sa situation chronologique dans l'œuvre de l'artiste demeure incertaine. Sur ce point, j'ai peine à suivre l'avis de A. De Marchi (1992, p. 40, note 28), selon lequel la recherche spatiale raffinée de la claie que l'on observe dans le panneau de Vérone doit être interprétée comme «une tentative de réponse à l'illusionnisme audacieux mis en œuvre par Pisanello dans le *Monument Brenzoni* à San Fermo». Je n'ai pas davantage envie d'affirmer, comme je l'ai fait dans une précédente étude (Boskovits, 1988, p. 11), que cette œuvre remonte aux années 1400 ou peu après. Le tableau date probablement de la même période que le *Livre d'heures Bodmer* (New York, Pierpont Morgan Library, M. 944), donc de 1415 environ (voir Algeri, 1981, p. 57-58, note 34; Dachs, 1992, p. 68-74).

24. L'édition la plus récente du catalogue (Torriti, 1990, p. 168) date l'œuvre «vers 1420, et certainement après le voyage à Venise». J'avais moi aussi suggéré (Boskovits 1988, p. 45-46, note 23) une datation à peine différente (vers 1415-1420). On a aujourd'hui tendance à situer l'exécution de ce tableau plus tard, vers la fin des années 1430 ou au-delà (voir Dachs, 1992, p. 79-80 et De Marchi, 1992, p. 40, note 28). Toutefois, si,

comme je le crois moi aussi aujourd'hui, la datation vers 1415 du *Livre d'heures Bodmer* est exacte, et s'il est vrai que la *Crucifixion* fragmentaire du Duomo de Monza se place vers 1417 (voir Castelfranchi Vegas, 1991, p. 181-187), alors on a de la peine à imaginer que l'artiste ait fait un tel retour sur ses propres pas. En réfléchissant à la chronologie de l'œuvre de Michelino, j'en arrive à la conclusion que la *Nativité* de la Biblioteca Ambrosiana (F. 214 inf. 24) doit bien être considérée comme une œuvre de ses débuts, tandis que le *Livre d'heures* de la bibliothèque municipale d'Avignon (Ms. III), auquel on peut, je crois, associer le *Mariage de la Vierge* du Metropolitan Museum de New York, se placerait à cheval sur la fin du XIV^e et le début du XV^e siècle. L'*Éloge funèbre de Giangaleazzo Visconti* de 1403 (Paris, Bibliothèque nationale de France, Ms. lat. 5888) viendrait donc ensuite, avec d'autres ouvrages parmi lesquels j'inclurais même le *Mariage mystique de sainte Catherine* de la Pinacoteca Nazionale de Sienne, qu'Algeri (1987, p. 17-32) a déjà daté vers 1404. En revanche, je placerais entre 1410 et 1420, non seulement, bien sûr, les *Épîtres de saint Jérôme* (Londres, British Library, Ms. Eg. 3266), datées de 1414, mais aussi les fresques de Thiene et le *Libretto degli Anacoreti* (Rome, Gabinetto Nazionale delle Stampe) et la *Madonna del Roseto* de Vérone. Bien peu des œuvres généralement reconnues comme de Michelino remontent donc aux trois dernières décennies de son activité. Pour cette dernière période, il faudrait rendre à l'artiste des œuvres jusqu'à présent sous-estimées ou qui lui ont même été refusées. Les vitraux du Duomo de Milan, identifiés par C. Pirina (1986, p. 97-113), mais exclus du catalogue de Michelino par A. De Marchi (1992, p. 40, note 28), ou les enluminures trop négligées du Ms. W. 323 de la Walters Art Gallery de Baltimore, pour lesquelles Bandera (1988, p. 3-12) a justement milité en faveur de Michelino, en sont des exemples éclatants.

25. Trévise, Archivio di Stato, Archivio notarile II, sér. B 859, vol. 8, XII (sol.), f° 302r, voir aussi Mœnch, 1985, p. 222.

26. Mœnch, 1994, p. 78-94.

27. Le dernier chiffre de la date aujourd'hui lisible est une réintégration faite lors d'une restauration; sa lecture exacte reste donc incertaine (voir Mœnch, 1990, p. 366). Je n'ai jamais mis en doute l'authenticité de l'inscription du tableau, comme Mœnch le laisse entendre (1994, p. 96, note 25 et *passim*). J'ai seulement noté que «de récentes analyses techniques [...] ont fait surgir des doutes quant à l'authenticité de la signature», en ajoutant que «eu égard aux caractères, l'écriture semble être contemporaine de la peinture dont l'exécution devrait remonter plus au moins à des années proches de celle donnée par l'inscription», Boskovits, 1988, p. 244.

28. Voir Volpe, dans Hofmann et Volpe, 1968, p. 139.

29. Je me réfère à la fresque représentant la *Madone à l'Enfant avec saint Christophe et des anges*, détachée d'une maison de la via San Polo à Vérone, ainsi qu'à celle d'un *Saint Augustin en gloire*, également détachée mais toujours conservée dans l'église de Sant'Eufemia de cette même ville. L'une et l'autre portaient la signature de Stefano.

30. Ce tableau a été publié sous sa juste attribution à Stefano par Volpe (1970, p. 86-90). Celle-ci a été mise en doute par Lucco (1989, p. 351-352), qui considère qu'il s'agit de l'œuvre d'un suiveur de Stefano, baptisé, tout exprès, le «Maître de la Banca Popolare de Vérone»; et qui donne à la même main un autre panneau de sujet voisin (fig. 15), apparu en Suisse il y a quelques décennies dans une vente publique (Lucerne, galerie Fischer, 21-25 novembre 1961, n° 1623). Légèrement plus petit que l'œuvre de Vérone (il mesure en fait

67 sur 47 cm), ce panneau est en effet très semblable à l'autre *Madone* mais, pour autant que l'on puisse en juger par la photographie, sa couche picturale paraît très usée et «rafraîchie» par des restaurations qui en ont compromis la lisibilité.

31. Je pense aujourd'hui qu'il faut confirmer l'attribution à Stefano des *Anges musiciens* du Museo Correr, qui devraient cependant être datés non pas vers 1400, comme je le croyais il y a quelques années (1988, p. 11), mais vers 1420. On pourrait, en outre, réintégrer dans le catalogue de Stefano la fresque – une *Vierge à l'Enfant* – de la sacristie de Santa Maria del Popolo à Rome, peut-être exécutée effectivement, comme le soutient De Marchi (1992, p. 198-199), vers 1430. Sa découverte est importante parce qu'elle révèle la présence de Stefano à Rome durant les années cruciales pour la formation du langage pictural de la Renaissance. Toutefois, les repeints qui, en surface, défigurent cette œuvre sans doute très épidermée, imposent la plus grande prudence. Quant à la petite *Crucifixion*, conservée dans une collection privée, et étudiée brièvement dans le catalogue plusieurs fois cité de l'exposition *Arte in Lombardia* (Boskovits, 1988, p. 14), j'ajouterai aujourd'hui un point d'interrogation au nom de Stefano au lieu de le faire précéder de la prudente formule «attribué à». Je sais parfaitement que, étant donné l'absence de motifs analogues dans le catalogue restreint du peintre, cette attribution n'est pas facile à défendre, mais cette hypothèse de travail me semble justifiée par un rapprochement avec la feuille représentant la *Trinité* conservée à l'Albertina de Vienne (voir Stix et Fröhlich-Bum, 1926, p. 1, n° 24182) ou par la confrontation avec quelques détails secondaires de l'*Adoration des Mages* de la Brera. Quoi qu'il en soit, je ne comprends toujours pas l'attribution à Antonio Alberti proposée en alternative par Andrea De Marchi, 1987 (1), p. 22. Si l'on continue à ne connaître aucun ouvrage de la première activité de Stefano, il y en a, en

revanche, qui pourraient entrer dans une reconstitution plus complète de son œuvre de maturité. On peut ajouter à celui-ci les deux images très raffinées de *Saint Dominique* (Museo di Castelvecchio à Vérone; fig. 18) et d'un *Saint pape* (collection privée), que j'ai attribuées par le passé à Giovanni Badile (Boskovits, 1988, p. 36), mais qui, en réalité, témoignent d'un niveau de qualité et montrent une pénétration psychologique qui me semblent aujourd'hui inconcevable avec son œuvre. En somme, je crois donc qu'il faut revenir à l'avis plusieurs fois exprimé par Berenson (et dernièrement en 1936, p. 473), qui intégrait le tableau véronais, avec toutefois un point d'interrogation, dans sa liste des œuvres de Stefano. Enfin, on pourra judicieusement suivre un pareil cheminement à rebours pour la peinture d'une *Madone d'Humilité* conservée au Musée d'Art et d'Histoire de Genève (fig. 17), qui, même dans le très mauvais état de conservation actuel, présente des tournures de style et une qualité très proche de celles de l'*Adoration*. L'œuvre est actuellement cataloguée comme d'un anonyme de l'école véronaise vers 1440-1445 (voir Natale, 1979, p. 140-141), mais le jugement exprimé il y a cinquante ans par Louis Hautecœur (1948, p. 70), qui l'avait répertoriée sous le nom de Stefano, mériterait d'être de nouveau pris en considération.

32. Berenson, 1907, p. 302.

33. Toesca, 1936, p. 666. Cette référence fait défaut dans la très riche bibliographie de la notice rédigée par E. Mœnch, 1996 (1), p. 73-78.

34. Voir Longhi, 1928, p. 75-79; Coletti, 1947, p. 261.

35. Comme le souligne G. Algeri, 1987, p. 32, qui préfère conserver la *Madone* du Palazzo Venezia, non sans réserves, dans le catalogue de Pisanello. La proposition que j'ai faite en faveur de Stefano (1988, p. 246) ne semble pas avoir trouvé d'audience.

36. On pense, par exemple, à la feuille d'études conservée au Kupferstichkabinett de Dresde ; voir Fiocco, 1950, p. 58 et pl. XXXVI, fig. 3, 4 .

37. Voir, à ce propos, là aussi, la notice du tableau due à E. Mœnch, 1996 (1), p. 78-80.

38. E. Sandberg Vavalà, 1926, p. 285-288. Il vaut la peine de signaler que, presque à la même date, Longhi (1928, p. 75-79) confirmait la paternité commune de la *Madone à la caille* et de la *Madone* du Palazzo Venezia, mais en les attribuant toutes deux à un peintre lombard.

39. Voir Cuppini, 1969, III-2, p. 344-346.

40. Une révision attentive du catalogue, certainement trop large, de Giovanni Badile, a été conduite dernièrement par Mauro Lucco (dans Rigon, 1986, p. 113-114). Les considérations qu'il y exprime (auxquelles s'ajoutent celles de la note 31 *supra*) peuvent être complétées par quelques observations sur la belle *Vierge à l'Enfant* d'une collection privée que j'ai présentée à l'exposition *Arte in Lombardia* (Boskovits, 1988, n° 79 p. 268-269) sous l'attribution à Giovanni Badile : ce tableau me semble aujourd'hui à rapprocher de deux fresques de la cathédrale de Mantoue dues à un peintre fort intéressant, l'une représentant *Saint Vincent et sainte Catherine de Sienne*, l'autre la *Vierge à l'Enfant avec saint Léonard*. La première a été exécutée probablement peu après 1461, année de la canonisation de sainte Catherine, tandis que la seconde, plus proche quant au style du panneau exposé à Milan, ne serait pas de 1482, comme on l'affirme d'habitude (Mazzini, 1965, p. 636-637) sur la base d'une date peu lisible, mais remonterait très vraisemblablement au milieu du siècle.

41. Sur cet anonyme, dont l'œuvre a été regroupé sous le nom du «Maître de la Madone Suida», voir Lucco (1989, p. 352). Ce même chercheur considère le *Retable Fracanzani*, souvent attribué par le passé à Giovanni Badile, y compris par moi-même, comme une œuvre d'un autre artiste anonyme.

Fig. 1
Pisanello
Portrait d'un cavalier
Vers 1420-1425
Fresque de la *Sala del
Pisanello*, détail
Mantoue, Palazzo ducale

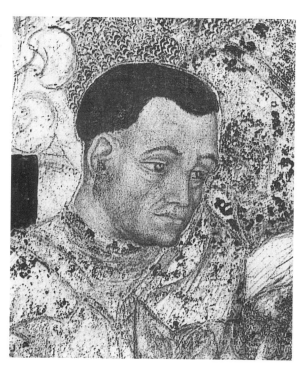

Fig. 2
Pisanello
*Étude d'un cavalier
blessé*, détail, 1415-1420
Dessin à la plume sur
papier, 28,4 × 19,3 cm
Paris, musée du Louvre,
département des Arts
graphiques, Inv. 2616

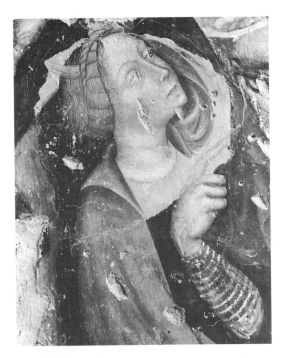

Fig. 3
Pisanello
Tentation de saint Éloi
Vers 1415-1420
Fresque, détail
Trévise, église Santa Caterina

Fig. 4
Pisanello
Étude d'un visage de femme
Vers 1415-1420
Dessin à la plume
sur papier, 281 × 20 cm
Paris, musée du Louvre,
département des Arts
graphiques, Inv. 2589

104

Fig. 5
Pisanello
Vierge à l'Enfant et donateur, détail, vers 1415-1420
Tempera sur panneau, 100 × 58 cm
Boston, Isabella Stewart Gardner Museum

Fig. 6
Nicolò di Pietro
*La Tentative d'empoisonnement
de saint Benoît*, vers 1415-1420
Tempera sur panneau
109 × 62 cm, détail
Florence, Galleria degli Uffizi

Fig. 7
Nicolò di Pietro
Sainte Ursule et ses compagnes, détail
Vers 1405-1410
Tempera sur panneau, 93,9 × 78,7 cm
New York,
The Metropolitan Museum of Art

Fig. 8
Nicolò di Pietro (attribué à)
Portrait de femme, vers 1405-1410
Tempera sur panneau, 52 × 36,6 cm, détail
Washington, National Gallery of Art

Fig. 9
Gentile da Fabriano (attribué à)
Portrait d'homme de profil, vers 1410-1415
Tempera sur panneau, 53 × 40 cm
Gênes, Palazzo Rosso

Fig. 10
Gentile da Fabriano
Vierge couronnée, vers 1405-1410
Tempera sur panneau, 158 × 79 cm, détail
Milan, Pinacoteca di Brera

Fig. 11
Michelino da Besozzo (attribué à)
Crucifixion et Vierge à l'Enfant dans une roseraie avec des saints
Vers 1400-1405
Tempera sur panneau, 75 × 49 cm
Collection privée

Fig. 12
Michelino da Besozzo (attribué à)
*Crucifixion et Vierge à l'Enfant dans
une roseraie avec des saints*, détail
Vers 1400-1405
Tempera sur panneau, 75 × 49 cm
Collection privée

Fig. 13
Michelino da Besozzo
Mariage mystique de sainte Catherine
Détail de l'Enfant et de saint Antoine
Vers 1400-1405
Tempera sur panneau, 75 × 58 cm
Sienne, Pinacoteca Nazionale

111

Fig. 14
Stefano da Verona
Vierge à l'Enfant avec des anges, vers 1420-1430
Tempera sur panneau, 87,8 × 48 cm
Rome, Galleria Colonna

Détail de la fig. 14

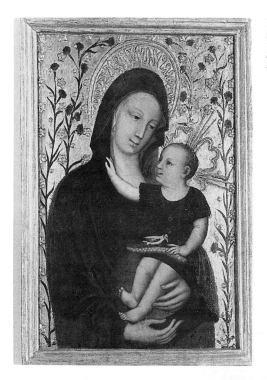

Fig. 15
Stefano da Verona
Vierge à l'Enfant, vers 1420-1430
Tempera sur panneau, 85 × 58,5 cm
Vérone, Banca Popolare

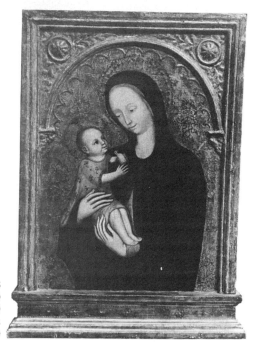

Fig. 16
Stefano da Verona (attribué à)
Vierge à l'Enfant, vers 1420-1430
Tempera sur panneau, 67 × 47 cm
Localisation actuelle inconnue

Fig. 17
Stefano da Verona (attribué à)
Vierge de l'Humilité, détail
Vers 1430-1435
Tempera sur panneau, 49,5 × 34 cm
Genève, musée d'Art et d'Histoire

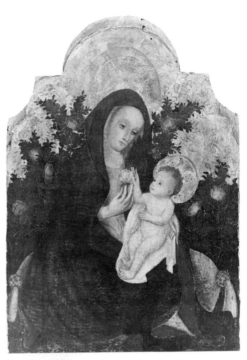

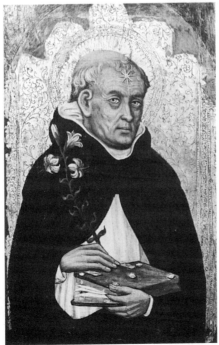

Fig. 18
Stefano da Verona (attribué à)
Saint Dominique, vers 1430-1435
Tempera sur panneau, 57 × 33 cm
Vérone, Museo di Castelvecchio

115

Fig. 19
Stefano da Verona
Adoration des Mages, 1435 (?), détail
Tempera sur panneau, 72 × 47 cm
Milan, Pinacoteca di Brera

Fig. 20
Stefano da Verona
Adoration des Mages, détail
Milan, Pinacoteca di Brera

Fig. 21
Stefano da Verona (attribué à)
Vierge à l'Enfant sur un trône, détail
Vers 1430-1435
Tempera sur panneau, 97,8 × 49,4 cm
Rome, Museo di Palazzo Venezia

Fig. 22
Stefano da Verona (attribué à)
Vierge de l'Humilité ou *Vierge à la caille*, vers 1410-1420
Tempera sur panneau, 67 × 43,5 cm
Vérone, Museo di Castelvecchio

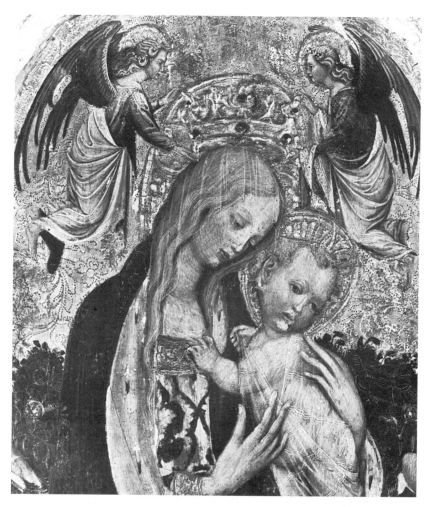

Détail de la fig. 22

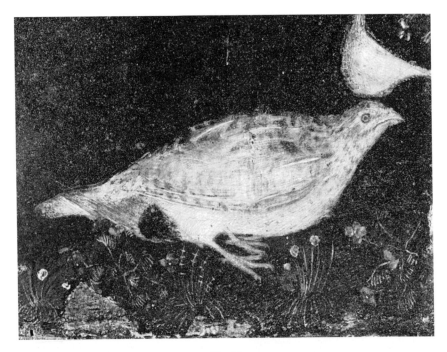

Fig. 23
Stefano da Verona (attribué à)
Vierge à la caille, détail de la caille
Vérone, Museo di Castelvecchio

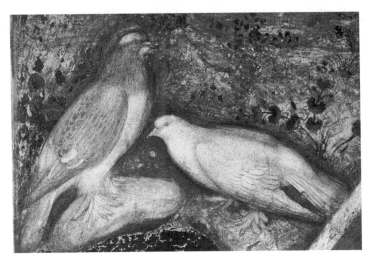

Fig. 24
Pisanello
Monument Brenzoni, vers 1426, détail des colombes
Vérone, église San Fermo

Pisanello et les expériences complémentaires de la peinture et de la sculpture à Vérone entre 1420 et 1440

Tiziana FRANCO
Chargée de recherche en histoire de l'art médiéval,
université de Padoue

*Traduit de l'italien par Francis Moulinat
et Lorenzo Pericolo*

Pisanello, Actes du colloque, musée du Louvre/1996,
La documentation Française-musée du Louvre, Paris, 1998

Les bornes chronologiques données dans le titre de cette communication, 1420-1440, délimitent pour Vérone un grand moment d'une vitalité artistique particulière, sans équivalent dans les autres villes de l'arrière-pays vénitien alors réunies sous la domination de Venise[1]. Nombreux furent alors les artistes qui, attirés par une forte « demande en art sacré », convergèrent vers Vérone. Il y avait des sculpteurs toscans, comme Nanni di Bartolo, Pietro di Nicolò Lamberti et Michele da Firenze, ou des Vénitiens comme le sculpteur Jacopo Moranzone, ou, encore, un grand nombre de Lombards, qui apparaissent y avoir été actifs à des titres divers[2]. Il y avait aussi, à côté de Pisanello, des peintres de renom, présents en personne ou par le biais des leurs œuvres, tels que les Vénitiens Nicolò di Pietro, Michele Giambono, Jacopo Bellini, sans parler de Michelino di Besozzo ou de Stefano di Giovanni di Francia lui-même, plus connu sous le nom de Stefano da Verona[3]. Cette réunion si fournie d'artistes réputés était due à une série d'intenses initiatives artistiques développées par la riche classe dirigeante de la cité, qui, dans l'ombre du pouvoir vénitien désormais bien établi, désirait maintenir vivantes sa propre identité, sa propre mémoire et ses gloires familiales, en faisant étalage de sa richesse, de son pouvoir et de son lignage. Cela se fit parfois au travers d'entreprises à caractère public ayant un fort impact civique, comme l'achèvement des travaux de l'église Sant'Anastasia, mais, le plus souvent, par le biais de commandes privées destinées à l'accomplissement et au décor des chapelles familiales ou de monuments funéraires et commémoratifs dans les églises les plus importantes de la ville[4].

La reconstruction, entre 1430 et 1433, de l'église Santi Giacomo e Lazzaro alla Tomba, qui dépendait d'un hôpital communal, fut un épisode « modeste, mais non négligeable » de ce genre de commandes publiques. Grâce aux documents mis au

jour par l'historien Gian Maria Varanini, nous savons que l'on plaça, en 1433, dans l'abside de ce nouvel édifice, les statues du Christ en Croix, de la Madone et de saint Jean. Ces statues dataient du Trecento et avaient été récupérées dans l'ancienne église. Le Magister Albertus (Maître Alberto), sculpteur d'origine lombarde, les avait «*ridotto in buona forma*» («remises au goût du jour») et placées «*supra chubam*» («au-dessus de l'abside»), où le peintre Simone Taddeo les avait peintes, en leur créant un fond adéquat[5]. La réutilisation au XVe siècle de ces statues, aujourd'hui conservées au Museo di Castelvecchio (fig. 1), témoigne de la persistance durable des traditions du XIVe siècle, qui avaient accordé, à Vérone, une grande importance aux sculptures en ronde bosse de grandes dimensions[6]. Ces figures étaient placées à l'intérieur des églises en tant qu'éléments de dévotion et de prestige – comme, par exemple, la statue de *Saint Pierre en trône*, autrefois dans l'abside de l'église, aujourd'hui détruite, San Pietro in Castello[7] – ou bien elles formaient des véritables scènes sacrées représentant, le plus souvent, la *Crucifixion* ou la *Lamentation sur le Christ mort* – dans le cas des groupes de Cellore d'Illasi (fig. 2) ou de Caprino Veronese[8]. L'impact visuel et émotionnel de ces œuvres tenait intimement à leur polychromie qui, dans leurs places d'origine, s'étendait, comme on l'imagine, aux murs du fond, enrichis peut-être de représentations peintes. Un objet mineur, tel que le tabernacle peu connu, aujourd'hui aux Cloisters à New York (fig. 3)[9], témoigne de ce goût et reflète ces usages figuratifs. C'est de toute évidence une œuvre qui porte la marque de Vérone. La représentation en bois du Christ crucifié y est flanquée des statuettes de la Vierge et de saint Jean et aussi de quatre anges pleurants peints, dont le style révèle un suiveur d'Altichiero. Ce peintre, dont les formules sont proches de celles du polyptyque Boi, a vraisemblablement été actif dans les années 1380. Le testament rédigé en 1414 par le peintre Jacopo da Verona, avant son départ en pèlerinage, mentionne une œuvre qui pourrait être du même genre : elle est décrite comme un tabernacle en bois, avec la figure de la Vierge en pierre, que l'artiste déclare avoir chez lui, et qu'il promet d'«*ornari et pingi auro fino et aliis coloribus*» («orner et peindre à l'or fin et avec d'autres couleurs»)[10].

Le goût pour ces dispositifs de sculptures peintes, grandes ou petites, demeura enraciné dans le fervent climat artistique de la première moitié du Quattrocento comme l'attestent non seulement ce que nous avons rapporté à propos de l'abside de l'église Santi Giacomo e Lazzaro alla Tomba, mais aussi, à un plus haut degré de qualité et avec plus d'actualité, la *Mise au Tombeau* qu'en 1424 une personnalité fort influente,

Gianesello da Folgaria, ordonna par testament de réaliser près de sa tombe, à Sant'Anastasia (fig. 4)[11]. Il en va de même pour la *Lamentation* de l'autel Saraina à San Fermo (fig. 5), qui, sans doute exécutée elle aussi dans un contexte funéraire, peut être attribuée au même atelier lombard que le groupe de Sant' Anastasia[12]. Le *Monument Brenzoni* à San Fermo (fig. 6) et celui de Cortesia Serego à Sant'Anastasia relèvent eux aussi de la même ambiance. Ils furent réalisés à peu près à la même époque, avec en leur centre un groupe sculpté caractérisé dans le premier par une scène de la Résurrection, et dans le second par la figure équestre de Cortesia da Serego sous un pavillon que deux soldats tiennent ouvert. Le *Monument Brenzoni* marqua certainement une rupture, en raison tant des solutions qu'il apportait dans la partie sculptée elle-même que de l'importance et de l'originalité des peintures réalisées par Pisanello pour intégrer, de façon solidaire et organique, les sculptures achevées et signées par le Florentin Nanni di Bartolo peu avant 1426[13]. Il ne s'agit pas d'un vrai tombeau, puisque la sépulture de Nicolò Brenzoni et de sa famille se trouve aux pieds de la paroi, mais d'une «épitaphe en image», comme l'a défini Wolfgang Wolters, puisque le sarcophage y fait défaut et qu'il a l'aspect d'un tableau de dévotion en relief[14]. Il existe une tradition des épitaphes illustrées dans les pays cisalpins, mais celles-ci ont des caractères différents de celui de Nicolò Brenzoni. Ce dernier, qui n'a pas d'équivalent ailleurs en Vénétie, présente en revanche des correspondances avec la tradition du XIVe siècle évoquée plus haut[15]. L'équilibre harmonieux qui unit les parties sculptées aux parties peintes et le ton de la sculpture «*sensitivamente pittorica, ombrosa, notturnale, di tutto goticismo*» («émotivement picturale, ombreuse, nocturne, en tout gothique»), comme l'a décrit Longhi[16] ont fait croire que le rôle de Pisanello pour le *Monument Brenzoni* ne se serait pas seulement cantonné à la polychromie ou aux peintures environnantes[17]. Selon la norme des relations entre sculpteurs et peintres connue par les documents relevant du milieu vénitien, le peintre intervenait habituellement après la fin des travaux du sculpteur, parfois même quelques années plus tard, et donc avec un contrat particulier qui concernait la polychromie des reliefs et l'exécution d'éventuelles peintures[18]. Toutefois, le prestige dont jouissait Pisanello au milieu des années 1420 et la capacité d'invention, si vive et si variée, dont font preuve ses dessins, laissent penser qu'avec lui les usages ont été transgressés, et que c'est peut-être à lui effectivement que revient la conception d'ensemble du monument. C'est ce que suggère la petite esquisse de retable sur la feuille du Louvre

(Inv. 2300; fig. 7), datable du début des années 1430, où la console clairement tracée et la façon de marquer nettement les plans sur lesquels se distribuent les saints font penser à une œuvre murale, probablement en relief [19]. De même, comme l'a remarqué Dominique Cordellier, les figures des saints, dans la feuille du Louvre (Inv. 2631; fig. 8), correspondent à celles que le chanoine Antonio Malaspina voulait que l'on sculptât dans le retable en bois pour sa chapelle dans la cathédrale de Vérone, ainsi que l'établissait son testament de 1440 [20].

Quoi qu'il en soit, les peintures entourant les sculptures de Nanni di Bartolo pour le *Monument Brenzoni* sont la première œuvre sûre que nous connaissions de Pisanello. Dans celui-ci, comme dans le *Monument Serego* à Sant'Anastasia et dans le *Monument Guantieri*, dans la chapelle du même nom à Santa Maria della Scala [21], le décor peint a pour pivot le groupe sculpté et il est conçu autant comme un encadrement noble qui sert à délimiter sur le mur un espace circonscrit, spécifique au tombeau, que comme la continuation nécessaire au programme iconographique initié par la sculpture. Les solutions proposées dans ces trois monuments véronais sont différentes, et, pour les évaluer au mieux, il convient d'esquisser un rapide tableau de la tradition de ce type de décors picturaux. Pour autant que l'on puisse en juger aujourd'hui, il s'agissait d'un usage qui connut une fortune considérable pour les tombes monumentales à Venise. Avant que le répertoire figuratif de la Renaissance ne s'affirme, il était employé dans la cité des doges sous deux formes différentes qui laissaient le choix entre un simple décor de tapisserie ou une structure d'encadrement architecturale [22]. Le motif de l'étoffe feinte, très apprécié dans le décor des palais seigneuriaux, est attesté de façon fragmentaire au XIVe siècle dans le monument funéraire du doge Marco Cornaro à San Giovanni e Paolo, et, de façon plus évidente, dans le transept droit de l'église des Frari où il sert de fond au tombeau exécuté vers 1436 par Nanni di Bartolo pour Scipione Bon (fig. 9) [23]. Le type architectural est en revanche attesté, sous sa forme la plus remarquable, autour du tombeau du doge Michele Morosini, achevé vers 1382 (fig. 10 et 11). Là, le tombeau mural, caractérisé par un fastueux ensemble de statues, de bas-reliefs et de mosaïques, était intégré à une monumentale architecture gothique, ample et articulée, qui avait été peinte en s'inspirant manifestement des innovations d'Altichiero à Padoue, mais dont il ne reste seulement qu'une partie de la *sinopia* [24]. Cet encadrement devait par ailleurs rappeler la structure peinte qui, sur le mur d'en face, entourait autrefois le tombeau du doge Giovanni Dolfin, mort en 1361, et dont il ne reste qu'une petite

partie, où l'on peut voir, reposant sur des consoles feintes, deux figures de Vertus, l'*Espérance* et la *Justice*, nettement marquées par l'art de Guariento[25].

À Vérone, en revanche, il ne reste qu'un seul exemple bien conservé de tombeau à encadrement peint de la fin du XIVe siècle mais d'un niveau vraiment moins élevé et moins somptueux que les exemples vénitiens cités plus haut. Il n'en indique pas moins quelles devaient être les formules les plus courantes. Il s'agit du tombeau de Giovanni Salerni (fig. 12), dans sa chapelle familiale à Sant'Anastasia, que l'on peut dater des années 1390[26] et où le peintre a non seulement orné la lunette avec une *Madone et des saints* mais a enrichi la pointe de l'arc au-dessus du sarcophage d'une série de volutes végétales simulées et a tenté de réaliser un effet d'illusion spatiale qui rappelle Altichiero. À la saillie du tombeau, il a opposé la profondeur fictive de deux édicules latéraux abritant des saints. Celui de droite est orné, en haut, de trois statues feintes monochromes situées dans des niches (fig. 13). Le tombeau de Barnaba da Morano à San Fermo, placé à l'origine au revers de la façade et exécuté en 1411 par Martino da Verona, était flanqué de deux «amples» édicules peints, avec des saints, mais il était, par ailleurs, au centre d'un *Jugement dernier* où le Christ juge était représenté dans la lunette, au-dessus du sarcophage, et la foule des élus et des damnés au-dessous[27]. L'ordonnance initiale de l'ensemble a cependant été complètement bouleversée, et on ne peut la reconstituer mentalement qu'en ajoutant aux saints situés sous les édicules demeurés en place et aux différents morceaux de peinture détachée (longtemps dispersés dans l'église et récemment réunis autour du tombeau dans la chapelle Brenzoni) la description de Dalla Rosa datant du XIXe siècle[28]. On peut, en outre, s'en faire une idée de façon indirecte si l'on tient compte de la chaire de cette église (fig. 14 et 15), réalisée vers 1396, où la partie peinte par Martino fut en effet conçue en étroite corrélation avec la partie sculptée par Antonio da Mestre[29]. Le décor encadre la chaire comme un grand panneau coloré, mais il est intéressant d'observer comment la scène de l'*Annonciation* n'atteint son plein déploiement qu'à la faveur d'une lecture concomitante de la peinture et de la sculpture : les statues de la Vierge et de l'archange, placées sur les côtés de l'édicule en saillie qui surmonte la chaire, sont complétées en effet, sous le pavillon, par la représentation peinte de Dieu le Père au milieu des légions célestes. Ce type de disposition devait être alors plus fréquent que cela ne semble aujourd'hui. À Parme, par exemple, dans la chapelle Rusconi de la cathédrale, peinte entre 1398 et 1412 par un peintre de culture véronaise,

on voit une scène d'*Annonciation* avec un fond architectural peint, sur lequel les figures en relief de la Vierge et de l'ange, aujourd'hui manquantes, étaient greffées [30]. Par ailleurs, ce lien étroit entre la peinture et la sculpture trouva probablement, à San Fermo de Vérone, une formulation différente, à côté de la chaire justement, dans une œuvre de Stefano da Verona puisque ses anges (fig. 16), vainement suspendus dans le vide, furent, si l'on en croit Vasari, réalisés avec d'autres peintures, «*per ornamento d'un deposto di croce*» («pour orner une *Déposition de Croix*») [31]. Fabrizio Pietropoli a proposé de façon tout à fait suggestive d'identifier cette dernière avec celle que l'on a déjà évoquée plus haut, et qui est placée sous l'autel Saraina. Il a aussi avancé l'hypothèse que, parmi les anges peints, en correspondance avec la figure d'homme esquissée sur la *sinopia*, il pouvait y avoir la statue d'un *Christ bénissant* aujourd'hui conservée dans la chapelle Brenzoni [32].

Ce tableau d'ensemble permet de mieux apprécier les choix de Pisanello dans la décoration du *Monument Brenzoni* (fig. 6). D'un côté, on peut remarquer combien le peintre a tiré parti de la chaire placée en face, dans le motif de la pointe de l'arc et dans le jeu combiné de la peinture et de la sculpture, dont il renvoie un écho inversé dans l'édicule peint qui semble accueillir, de façon illusionniste, la sculpture du prophète. D'un autre côté, il est également clair qu'il a tenu compte des plus fastueux modèles des tombeaux vénitiens, mais en combinant, avec originalité, le motif d'encadrement architectural avec celui de la tenture feinte. L'espace disponible sur le mur a été défini par le biais d'une tapisserie à soleils dorés sur fond rouge, devant laquelle a été placée une aérienne structure à treillis, tout à fait inédite, qui encadre la sculpture centrale et abrite, dans ses édicules, aussi bien les deux archanges peints que, de façon idéale, la figure du prophète qui domine le pavillon (fig. 21). Le groupe sculpté de la *Résurrection* est placé à l'intérieur d'un cadre quadrangulaire en brèche rose, et il se greffe sur l'architecture environnante comme un «tableau rapporté». Cet effet est souligné par la réalité spatiale différente de l'*Annonciation* peinte par Pisanello de part et d'autre de la tenture, dans l'intention de «multiplier les espaces, emboîtés les uns dans les autres comme un jeu de boîtes chinoises, à la limite d'une virtuosité absolument invraisemblable», comme l'a remarqué Andrea De Marchi [33].

La mise en scène de Pisanello montre immédiatement son caractère précieux, sophistiqué et difficile, où le lien avec la tradition est effectif mais repensé dans un sens nouveau et courtois : l'architecture de l'encadrement découle par exemple

de l'héritage d'Altichiero, mais sa généalogie est dissimulée en transformant les solides édifices articulés du maître du Trecento en une structure de jardin couverte de roses, en quelque chose de léger et d'éphémère, mais délibérément ardu d'un point de vue perspectif. Or, si l'on tient compte du fait que quinze ans plus tard, en 1440, le chanoine Malaspina pouvait encore demander que soient peints sur sa tombe trois anges «*prout est factum ad sepulcrum illius de Brenzono*» («comme cela a été fait autour du sépulcre Brenzoni»)[34], on peut imaginer le risque que dut courir le peintre vénitien Michele Giambono quand on lui demanda, en 1432, de réaliser la décoration picturale du *Monument de Cortesia Serego* (fig. 17), sur le mur gauche du chœur de Sant'Anastasia[35]. L'ambitieux et riche Cortesia da Serego avait fait élever, vers 1426, un cénotaphe en l'honneur de son père, également dénommé Cortesia da Serego. Ce dernier avait été capitaine général de l'armée véronaise, et avait appartenu au proche entourage d'Antonio Della Scala, dernier seigneur de Vérone[36]. La tâche fut confiée au sculpteur toscan Pietro di Nicolò Lamberti, lequel, ayant déjà travaillé au tombeau du doge Tommaso Mocenigo, à San Giovanni e Paolo à Venise, réalisa à Sant'Anastasia un tombeau mural surmonté par l'image équestre du condottiere du XIVe siècle[37]. La partie sculptée est entourée par un grand rinceau doré en relief, formé par quatre accolades de tailles différentes, qui séparent nettement l'espace commémorant Cortesia des représentations peintes. Ce cadre fastueux, d'une fantaisie décorative «turgide et sylvestre»[38], n'a pas, à notre connaissance, d'équivalents dans la sculpture funéraire et commémorative du Quattrocento. Il constitue le seul lien syntaxique puissant de l'ensemble peint et sculpté. Il est nécessaire, car il articule la décoration sur toute la surface de mur, vaste et élancée en hauteur. Par cette fonction, et à cause de son aspect presque d'encadrement d'enluminure agrandie, on peut penser, avec Cuppini, que cette splendide idée revient au peintre[39], et ce d'autant plus que le sculpteur Pietro Lamberti s'est montré, dans ses œuvres, vraiment peu enclin à des effets aussi radicalement gothiques[40].

Si l'on observe les peintures autour du *Monument Serego* (voir fig. 17, p. 208), on note tout de suite comment Michele Giambono, à qui il faut, je pense, les attribuer sans état d'âme, a mis de côté toute référence à la tradition vénitienne des fonds de fausses tapisseries ou de structures architecturales unificatrices. Ce choix peut étonner de la part d'un peintre de Venise, mais il s'explique, en grande partie, par une réaction aux peintures du *Monument Brenzoni*, qui, exécutées quelques années plus tôt, constituaient un précédent

incontournable et embarrassant non seulement en lui-même, mais du fait de la renommée de Pisanello. Celui-ci était, en 1432, à Rome occupé par la charge prestigieuse de poursuivre le cycle pictural laissé inachevé par Gentile da Fabriano à Saint-Jean de Latran. Le choix de Giambono fut donc d'échapper aux suggestions d'un modèle aussi impératif en jouant avec ses propres règles et en refusant la logique de composition et de style de l'ensemble pisanellien, mais d'une manière qui affirmait implicitement sa volonté de s'exposer à la comparaison. Sa conscience de l'importance d'un tel choix, alliée sans aucun doute aux pressantes demandes de son ambitieux commanditaire, se révèle dans les nombreux repentirs présents dans la partie supérieure du mur, là où, en procédant du haut vers le bas, il pouvait mettre au point les solutions de sa composition d'ensemble [41]. Sa correction la plus significative l'a amené à effacer le trait horizontal d'un cadre avec des compartiments quadrilobés qu'il avait dessiné à la hauteur de l'imposte de l'arc, et dont la présence, sous l'azurite, est aujourd'hui perceptible même à distance [42]. Cet élément, s'il avait été laissé visible, aurait encadré la partie sculptée dans un espace régulier et circonscrit, comme celui qui, dans le *Monument Brenzoni*, est délimité par la fausse tapisserie à soleils dorés. Ce changement semble avoir été précisément dicté par sa volonté d'échapper à un tel modèle et, par ailleurs, à son désir de pouvoir développer de façon différente, et dans une scénographie plus audacieuse, la scène de l'*Annonciation*. Il l'amplifie avec des architectures compliquées, vues en oblique, sur les côtés extérieurs du rinceau, et, au-dessus de son sommet, avec la mandorle rouge, éclatante, rayonnante d'or, où un Dieu le Père courroucé se trouve pratiquement entraîné par un joyeux cortège angélique. Dans cette scène, Giambono manifeste à profusion sa diligence dans l'abondance des détails décoratifs et dans le soin qu'il y apporte, dans le choix raffiné des coloris, parfois même chatoyants, dans l'emploi abondant des reliefs en cire dorée, ainsi que dans la volonté, sur laquelle Vincenzo Gheroldi a attiré mon attention, de faire ressortir l'éclat des éléments figuratifs, exécutés avec un liant à l'huile, par rapport au fond d'azurite laissé volontairement mat. Une secrète obsession de perfection correspond, cependant, à cette ostentation. Elle est évidente dans les corrections de mise en place que l'on peut décrypter dans la mandorle et dans les architectures, surtout dans celle de droite [43], faites dans le but d'obtenir une vue de *sotto in sù* plus efficiente et rendues possibles grâce à une technique qui traite la paroi comme si elle était un grand panneau, en ne donnant aucune part à la pein-

ture à fresque, mais en utilisant essentiellement un *medium* à l'huile, selon un usage que Cennini décrit comme étant spécifiquement allemand [44]. Dans son parti définitif, Giambono a détaché les différents éléments de la composition – y compris les deux architectures – sur un fond azur et les a disposés en strates, «en grandes bandes horizontales, pratiquement indépendantes entre elles» [45], en superposant de haut en bas, la scène déjà citée de l'*Annonciation*, deux anges, deux saints dominicains et, pour finir, comme un bas de page, une tenture avec quatre figures qui portent le blason et la devise de la famille Serego. Tous ces éléments sont reliés entre eux par un rinceau en relief qui, en entourant un plan de référence bien déterminé – celui sur lequel se détache le tombeau –, leur offre un point de repère spatial, en fonction duquel ils se distribuent selon une logique toute gothique, qui veut que ce qui est le plus haut soit aussi le plus éloigné : les architectures de l'*Annonciation* restent derrière le rinceau qui les cache en partie ; les anges et les deux saints sont placés de façon à paraître le flanquer tandis que les figures du soubassement, placées devant la tenture fleurie, se révèlent les plus proches du spectateur. Le rinceau affirme donc sa valeur centrale, tant comme cadre symbolique et héraldique remarquable, qui confine le groupe sculpté dans un espace spécifique, que comme point de départ et point d'attache d'un espace différent, dévolu à la peinture, mais interférant avec le précédent. C'est toujours le rinceau qui donne un ton somptueusement gothique et sophistiqué à la figuration tout entière. Ce qui prévaut dans celle-ci n'est pas tant la vraisemblance rationnelle de la composition que son impact visuel. L'économie de l'ensemble peint s'y décompose en une série de trouvailles illusionnistes particulières, de type empirique, qui acquièrent leur crédibilité de la vérité physique des images, savoureuse et faisant leur effet, volontairement concurrentielle de la réalité concrète des sculptures du monument comme de celle de la chapelle. Les deux anges sont les figures qui répondent le mieux à ce goût (fig. 18). Ils flanquent le rinceau et sont saisis comme si, surgissant à l'improviste de derrière ses volutes, ils se penchaient en avant, presque à l'horizontale, vers l'espace réel de la chapelle. Cet effet est souligné par la mise en place complexe du mouvement de ces figures aux ailes pliées vers l'arrière et aux drapés désordonnés, mais surtout par le mode de présentation de la partie inférieure des corps qui semble cachée sous le rinceau, tandis que, sur le devant, les lis qu'ils tiennent en main et les pans frémissants des manteaux empiètent de façon illusionniste sur le champ de l'encadrement peint. L'effet atteint sa plénitude

131

grâce à la facture picturale, qui doit tout à Gentile de Fabriano,
et qui, attentive à l'épiderme des choses, douce et savoureuse
dans les passages du clair à l'obscur, rend tant les valeurs tac-
tiles des surfaces que la façon dont les volumes tournent dans
l'espace. La ruine de la surface picturale, si importante dans
cette partie de la paroi, diminue d'autant la possibilité d'ap-
précier l'effet originel de ces figures. On ne peut restituer
partiellement celui-ci qu'en considérant les parties les mieux
conservées des peintures du *Monument Serego*, ou encore les
deux anges tout à fait semblables que Giambono a peints,
quelques années après, au-dessus d'un *Saint Michel en trône* de
la collection Berenson[46]. Cela revient de toute façon à un genre
de solutions où la sculpture et l'architecture entretiennent une
relation mimétique dans un cadre d'architecture et qui est d'un
goût analogue à celle employée par Pisanello pour le
Monument Brenzoni ou, pour autant qu'on puisse les reconsti-
tuer, à celle utilisée par Gentile da Fabriano à Saint-Jean de
Latran, avec ses monumentales statues de prophètes dans des
niches, ses tentures ou ses cartouches qui semblent faire saillie
dans l'espace de la nef[47]. C'étaient là les solutions d'une pein-
ture «difficile», jouant de mimétisme et qui plut tant à la
sensibilité humaniste[48], même si, du point de vue de la compo-
sition, elle n'était pas cohérente.

 L'effet illusionniste produit par les anges en fonction
du rinceau en relief n'est toutefois que l'un des moyens par les-
quels Giambono a affronté le dialogue imposé avec la sculpture.
Dans ce cas aussi, le peintre prouve qu'il a ressenti fortement ce
défi, et a voulu jouer sur tous les plans. L'encadrement qui suit
le contour de la paroi montre, par exemple, une évidente volonté
d'imiter la sculpture en utilisant la grisaille, des motifs de
feuilles épaisses et enroulées qui rappellent expressément le
rinceau en relief (fig. 19). Les profils d'empereurs à l'intérieur
des compartiments quadrilobés de ce cadre sont monochromes
tandis que les sculptures peintes des deux architectures de
l'*Annonciation* constituent un véritable tour de force: pinacles
turgides, balustrades aux frises végétales gonflées, impostes
d'arc ornés de dragons, de *putti* et de profils d'hommes en relief,
statues de couronnement et, enfin, dans l'édifice de l'ange,
dalles décorées de fausses sculptures représentant des *putti*
tirant à l'arc, chevauchant des dadas, pissant ou pourvus d'ailes
de chauve-souris (fig. 20). Il s'agit là d'un répertoire qui se veut
«à l'antique», mais il est libre et inventif, sans aucun scrupule
ni aucun intérêt archéologique. Il entend manifestement
emprunter aux drôleries des livres enluminés plutôt qu'à la
sculpture antique ou contemporaine. À cet égard, la comparai-

son entre les *putti* sur les dalles et ceux qui se trouvent dans les bordures de l'*Historia Augusta* de Turin[49] me semble particulièrement significative.

Giambono, en revanche, révèle son attention pour les expériences de la sculpture de son temps dans ses deux figures monumentales de saints dominicains qui flanquent le tombeau, juste au-dessus de la tenture feinte : ce sont, encore aujourd'hui malgré la dégradation de la surface picturale, des images d'un fort relief plastique et, du fait de leur présence illusionniste, elles rivalisent volontairement avec la consistance des vraies sculptures, et suscitent une sensation d'espace qui, autrement, serait inexistante. Leur efficacité visuelle naît du raccourci surprenant de leurs socles et de la façon monumentale de faire tourner les volumes. Même s'il ne renie pas la matière tendre et vibrante de la tradition de Gentile, Giambono se réfère, sans détours, à la sculpture. Il suffit, pour s'en rendre compte, de confronter les deux saints avec des statues, celle de la *Justice* au sommet du *Monument Mocenigo* à Venise, achevé en 1423[50], ou avec le *Prophète* de Nanni di Bartolo au sommet du *Monument Brenzoni*[51] (fig. 21). Giambono en reprend la construction ample et sûre, l'attitude animée, venant presque en avant, et, dans le saint de gauche, il semble même en faire une citation, pour la main droite qui, sensible et tendue, descend pour soulever un des pans du manteau[52]. En revanche, les anges de Pisanello, qui cantonnent la statue de Nanni di Bartolo, n'essaient pas de rivaliser avec la sculpture en en renvoyant un écho. La compétition se place sur un plan différent qui, quoi qu'il en soit, se situe lui aussi dans la ligne des leçons de Gentile, non en pratiquant la peinture «*bambagiosa*» («cotonneuse»)[53] ni la langueur des passages en clair-obscur de Giambono, mais en parcourant avec préciosité et virtuosité la gamme d'une multiplicité de matières dont l'ambition est de conférer aux figures une vérité mimétique, de créer une continuité entre l'espace réel et l'espace peint, et en faisant que la lumière réagisse sur les différentes surfaces. Le détail de certaines parties, telle que la fausse cote de maille des archanges (fig. 22), dont le métal est rendu par un relief *a pastiglia* incisé, de même que ce qui reste des plaques métalliques ou que le traitement profus et tactile des feuillages qui enrichissaient la claire-voie en perspective, restituent partiellement l'effet d'origine, par ailleurs perdu pour l'essentiel, de la peinture murale de Pisanello. Celle-ci, comme l'a observé Maria Teresa Cuppini, «*nel barbaglio dei metalli argentei e dell'oro, nelle profusione degli stucchi incisi, bulinati, dipinti doveva apparire un ibrido; come le medaglie, non pitture, ma bassissimi rilievi, esca per un luminismo poli-*

cromo, dove la luce cangiava di continuo, riflessa e raccolta dalle cavità alle convessità, alle zigrinature della superficie» («par l'éclat des métaux argentés et de l'or, par la profusion des stucs gravés, burinés et peints, devait sembler un hybride; bas-reliefs extrêmement plats et non peintures, de même que les médailles, leurre d'un luminisme polychrome, où la lumière sans cesse changeante, était reflétée et recueillie de cavités en saillies, jusque sur le grènetis des surfaces»)[54].

Cette recherche d'un aspect de bas-relief précieux doit aussi être prise en compte pour les peintures de la chapelle Pellegrini, non si on les considère en elles-mêmes, mais comme la partie d'un projet d'ensemble intégrant les reliefs muraux de Michele da Firenze, pour lesquels on ne peut que déplorer la perte de la polychromie originelle[55]. Nous sommes seulement en mesure d'imaginer comment la peinture et la sculpture allaient littéralement à la rencontre l'une de l'autre. Cela demeure manifeste dans la grande peinture de Pisanello sur l'arc triomphal, où les *«proporzioni troppo minute»* («proportions trop menues»)[56] des figures ne sont ni une faiblesse ni une manie du peintre, mais une adaptation nécessaire à l'échelle des tableaux sculptés et aux proportions de l'ensemble, et où la luisance des plaques, la saillie des éléments *a pastiglia*, l'effet illusionniste des détails servaient à donner une consistance aux images dans leur confrontation directe avec les parties sculptées.

Cette intégration étroite de la sculpture et de la peinture de façon à transformer l'espace en un écrin enveloppant et somptueux devait être enracinée, par ailleurs, dans le goût du temps et elle était rendue possible par la réhabilitation de la technique de la terre cuite. À cet égard, le témoignage apporté par un contrat de 1433, résilié par la suite, est exemplaire: Benedetto degli Erri s'y engageait à reconstruire la chapelle Guidoni dans la cathédrale de Modène et à la décorer entièrement non seulement avec beaucoup d'éléments de terre cuite polychrome en relief mais aussi avec des parties peintes tant à l'intérieur que du côté de la nef[57]. De même, plus spécifiquement pour Vérone, le testament déjà cité du chanoine Malaspina est encore un indice précieux: il prévoyait que, comme dans le *Monument Brenzoni*, trois anges soient peints en relation étroite avec son tombeau, et que dans la chapelle un grand retable en bois soit commandé à Jacopo Moranzone, et que des peintures murales soient faites sur l'arc d'entrée et sur les parois, avec la possibilité de leur substituer en partie des reliefs en *pietra gallina* (tuf d'origine véronaise) dorée[58]. Cette possibilité semble justement se réclamer du précédent de la chapelle Pellegrini et de ses reliefs muraux, alors que la grande machine

en bois de l'autel s'explique par la réputation singulière du sculpteur vénitien à Vérone. Celui-ci y avait déjà réalisé un polyptyque dans l'église San Marco[59] ; il était en train d'en exécuter un autre pour la chapelle d'axe de Sant'Anastasia aux frais de Cortesia da Serego[60] et s'apprêtait à en commencer deux autres, respectivement pour la chapelle Guantieri à Santa Maria della Scala[61] et pour le maître-autel de la cathédrale[62]. Toutes ces œuvres sont perdues[63]. Dans la chapelle Guantieri, le polyptyque devait être l'unique concession faite au goût du jour, car le tombeau, exécuté vers 1432 par le sculpteur vénitien Bartolomeo Crivellari, aussi bien que la décoration picturale réalisée par Giovanni Badile, de 1443 à 1444, se distinguent par un profond conservatisme encore enraciné dans le Trecento[64]. Il suffit d'observer comment la décoration picturale s'adapte à la présence du tombeau pariétal de la façon la plus habituelle, en présentant la *Crucifixion* dans la lunette (fig. 23), le *Christ mort* au sommet de l'arc et la *Résurrection* dans la partie supérieure du mur, suivant une progression clairement évocatrice du Salut et que vient compléter, sur les pieds-droits de l'arc qui la couronne, une *Annonciation* sculptée. Le caractère conventionnel de ce choix s'explique, en partie, par les volontés du commanditaire, mais il appartient aussi à la manière de peindre de Giovanni Badile et de son atelier, même si celui-ci met en avant, de manière toute superficielle, des formules d'actualité telles que, dans la chapelle Guantieri justement, les citations précoces et voyantes de quatre médailles de Pisanello[65]. Il y manque cependant toute solution pour intégrer peinture et sculpture selon le goût ancré dans la tradition véronaise et qui s'était épanoui d'une façon originale durant les deux décennies précédentes. Pour trouver une descendance de ce goût, il faut se reporter à la seconde moitié du siècle et aux décors complexes qui, marqués par un climat figuratif désormais radicalement transformé, furent réalisés pour servir de cadres somptueux à l'ouverture de nombreuses chapelles, principalement dans la cathédrale et à Sant'Anastasia[66] (fig. 24). Par ailleurs, les expériences artistiques véronaises, malgré ce changement, sont souvent marquées par un lien de continuité avec le passé, par une persistance de motifs qui les caractérisent[67]. Ce n'est là rien d'autre qu'un des aspects de cette affirmation, volontaire et appuyée, de cette identité citadine dont on a fait état pour commencer.

Notes

1. Pour un aperçu d'ensemble sur les particularités de la situation véronaise dans le contexte vénitien, voir Varanini, 1996, p. 23-44.

2. Sur ces trois sculpteurs toscans, voir Wolters, 1976, p. 91, 96-98, 268-269, 265-266; sur Pietro di Nicolò Lamberti à Vérone, voir, par ailleurs, Markham Schulz, 1986, p. 22-243, 31-36, 54. Pour l'activité de Jacopo Moranzone, voir Simeoni, 1906, p. 167; Cipolla, 1916, p. 235-236; Brugnoli, 1961, p. 483-485; Marinelli, 1990, p. 622-623; Cordellier, 1995, p. 82-85. Comme témoignage de la présence diffuse des Lombards, voir les exemples offerts par Cipolla, 1916, p. 122 et Varanini, 1993, p. 12-13. L'expression «*domanda d'arte sacra*» («demande en art sacré») a été, en revanche, empruntée à Goldtwaite, 1995, p. 129-137; voir aussi Varanini, 1996, p. 33.

3. Voir le panorama présenté par Mœnch, 1989, p. 149-190.

4. Varanini, 1996, p. 23-44; Franco, 1996 (2), p. 139-150.

5. Varanini, 1993, p. 14-16.

6. Mellini, 1971.

7. Sur cette statue, attribuable au Maestro di Sant'Anastasia et aujourd'hui conservée dans la crypte de Santo Stefano, voir Mellini, 1971, p. 16; sur son emplacement originel dans l'abside de San Pietro in Castello, voir en particulier Marinelli, 1983, p. 251-256. Ce chercheur en a reconstitué les «*condizione privilegiate*» («conditions privilégiées») de visibilité en observant que la figure de saint Pierre «*tutta colorata, bene illuminata ed in alto, doveva apparire assai diversa da come si trova nell'attuale situazione, dove restano scoperte le sue evidenti forzature prospettiche e quelle chiaroscurali nei solchi che tagliano la superficie ormai senza colore*» («colorée toute entière, bien éclairée et située en haut, devait apparaître très différente par rapport à son actuelle situation, où ses évidentes déformations perspectives et ses clairs-obscurs ménagés par les sillons qui entaillent la surface désormais sans couleurs restent dégagées».

8. Mellini, 1971, p. 20-22, 26.

9. Ce tabernacle (1985. 229. 2), qui mesure 87,6 × 64,5 cm et devait avoir deux petits volets pour le fermer, a été publié comme une œuvre véronaise dans Baetger, 1995, p. 66-67. Il provient de la collection Hoentschel. Je remercie Andrea De Marchi de me l'avoir signalé, et Christine E. Brennan pour les informations qu'elle m'a aimablement fournies.

10. Biadego, 1906, p. 11-12.

11. Sur ce monument, qui dut être réalisé dans un laps de temps proche du testament de Gianesello (1424), voir Cipolla, 1881, p. 26-33; Montini, 1910, p. 1-9; Cipolla, 1916, p. 123-124; Franco, 1992, p. 39, 67; Franco, 1996 (2), p. 142; Pietropoli, 1996, p. 96-97.

12. Franco, 1996 (2), p. 142; Pietropoli, 1996, p. 53. Le lien avec la *Déposition* de Sant'Anastasia avait déjà été avancé par Venturi, 1908, p. 978. Voir, en outre la note 32 ci-dessous et le texte qui s'y rapporte.

13. Sur le *Monument Brenzoni*, mais aussi sur la bibliographie antérieure, voir Wolters, 1976, p. 91, 92, 268, 269; Molteni, 1996, p. 48-58.

14. Wolters, 1976, p. 91, 138 note 36.

15. Pour une synthèse sur les *Epitaphien* dans les pays cisalpins, toujours caractérisés par la figure du commanditaire, voir Bauch, 1976, p. 198-214.

16. Longhi, 1926 (éd. 1967), p. 79.

17. Giovanni Paccagnini, 1972 (1) p. 148-149 et Luciano Bellosi, 1988-1989, p. 209 se sont déclarés en faveur d'un accord entre le peintre et le sculpteur. Carlo Del Bravo, 1961, p. 28, en revanche, soutient que Pisanello a fourni «des indications et des dessins pour tout l'ensemble».

18. Les recherches approfondies de Susan M. Connel, 1988, sur l'activité des sculpteurs et des tailleurs de pierre à Venise au XVᵉ siècle ont mis en évidence que la séparation entre les différentes corporations était plus rigide qu'à Florence et faisait, par exemple, qu'il y était difficile pour un peintre de fournir des dessins ou des modèles à un sculpteur. Cette séparation des corporations est attestée, dans le milieu vénitien, par les cas du *Monument Fulgosio*, au Santo de Padoue (1429-1431; voir Wolters, 1976, p. 240-242) et de la chapelle Guantieri à Santa Maria della Scala à Vérone, où il apparaît clairement que le sculpteur et le peintre ont été engagés par le commanditaire avec des contrats distincts, l'un après l'autre, parfois même à des années de distance, comme pour la chapelle Guantieri, dont on parlera plus loin, et comme on peut l'établir également pour le *Monument Serego* à Sant'Anastasia. Il est de toute façon probable que, en pratique et surtout en dehors de Venise, les rapports aient été beaucoup plus souples. Il faut ajouter qu'en Lombardie, au moins pour ce que l'on sait des habitudes de travail sur le chantier du Duomo de Milan, il était d'usage que l'architecte responsable fournisse des modèles pour l'exécution des œuvres sculptées, comme dans le cas de Giovannino de' Grassi (Rossi, 1995, p. 25, 149-170). Et il est attesté que les dessins des statues pouvaient être confiés à des sculpteurs à l'occasion de concours: «*figure* [...] *fiende secundum designamentum inde factum et hostensum ad ipsum incantum*» (Tasso, 1990, p. 55). Il convient toutefois de vérifier jusqu'à quel point de telles pratiques étaient en usage hors de la logique des grands chantiers, mais il

est intéressant de rappeler, en ce qui nous concerne, que, en novembre 1393, Giovannino de' Grassi fut chargé de faire («*facet unum designamentum*») et d'envoyer à Giangaleazzo Visconti un dessin pour le monument funéraire de Galeazzo II Visconti, qui devait être réalisé au Duomo (Rossi, 1995, p. 156).

19. Pour un résumé des interprétations de l'esquisse de composition sur la feuille Inv. 2300 du Louvre, voir Cordellier, 1996 (2), p. 135, note 72. Il a été compris comme un projet de retable par Fossi Todorow, 1966, par Paccagnini, 1972, et par De Marchi, 1993 (1), p. 296; ce dernier pense qu'il était destiné à une peinture murale, «*vista la base a peduccio staticamente improbabile per una carpenteria*» («étant donné la base en piédouche, improbable pour une menuiserie»). La possibilité qu'il s'agisse d'un dessin préparatoire à une œuvre sculptée a été avancée par Cordellier, 1996 (2), p. 135, en se référant justement aux dessins de la feuille Inv. 2361 du Louvre (voir la note suivante).

20. Cordellier 1996 (2), p. 356-357 n° 238; *ibidem*, p. 315-317, nᵒˢ 125-126; Cordellier, 1995, p. 82-85. Cet auteur remarque avec perspicacité que les esquisses de cette feuille renvoient à un projet de décoration, décrit par le chanoine Antonio Malaspina dans son testament de 1440, au sujet de sa chapelle dans la cathédrale de Vérone. En ce qui nous concerne, le dessin du retable d'autel correspond à celui qui, selon la volonté du testament, aurait dû être réalisé en bois par «Jacomellus de Veneciis», qu'il faut identifier avec le sculpteur Jacopo Moranzone (Marinelli, 1990, p. 622, 624). Cordellier, 1995, p. 84, suggère que les exécuteurs testamentaires de Malaspina se sont adressés à Pisanello pour le projet décoratif d'ensemble. Mais il me semble plus probable que le chanoine lui-même s'est adressé à l'artiste après avoir fait construire la chapelle, mais avant

les événements de novembre 1439 et le bannissement de l'artiste de la cité. Dans le testament, les accords déjà pris avec le sculpteur sont cités, et on fait référence à un projet bien défini : le fait que l'on taise le nom de Pisanello, tout en rappelant les peintures Brenzoni comme modèle, peut probablement s'expliquer par l'embarras causé par la défection de l'artiste sur lequel on avait compté, et par l'incertitude où l'on était de sa future disponibilité.

21. Sur ces deux monuments, voir plus loin dans le texte, ainsi que les notes 35 et 64.

22. Franco, 1992, p. 77-80 et Franco, 1998.

23. Sur la tenture peinte de la tombe du doge Marco Cornaro, mort en 1368, voir la notice de Sandro Sponza, 1996, p. 344-345. Sur celle située dans le transept droit de l'église Santa Maria dei Frari, voir Franco, 1992, p. 79-80, 118 et Franco, 1998. Ici, la tenture, caractérisée par un motif de cercles entrelacés dans lesquels alternent des bouquets de fleurs et des lionceaux héraldiques, est présentée comme si elle était tenue par des anges qui alternent avec les armes de la famille Bon. Ceci fait penser qu'elle a été exécutée en relation avec la tombe de Scipione Bon, œuvre réalisée par Nanni di Bartolo en 1436, et qui devait accueillir l'année suivante la dépouille du Beato Pacifico. Cette hypothèse est confortée par la constatation suivante : les anges tenant la tenture, bien qu'ils aient été repeints, sont de même venue que les figures de l'*Annonciation* et celles des saints peintes sur le tombeau par Zanino di Pietro, *alias* Giovanni di Francia, selon l'attribution de Fiocco, 1927, p. 475-481, et de Padovani, 1985, p. 73-81. Un décor d'étoffe feinte se trouve, par ailleurs, aux Frari et sert de fond aux tombeaux des doges Francesco Foscari et Nicolò Tron, mais il s'agit d'un exemple très ruiné, remontant à la seconde moitié du XVᵉ siècle.

24. Sur l'architecture peinte du *Monument Morosini*, voir Pallucchini, 1964, p. 215, fig. 672-673 ; Zava Boccazzi, 1965, p. 71-75 ; De Marchi, 1988 (2), p. 12 ; Franco, 1992, p. 78-79 ; Sponza, 1996, p. 346-347 ; Franco, 1998. Sandro Sponza, 1996, p. 111-112, a présenté la récente restauration de la décoration murale, qui a fait disparaître les nombreux repeints du début du XXᵉ siècle, et a mis en évidence ce qui reste de la *sinopia*, ainsi que le peu de fresque qui subsiste encore à la hauteur du tombeau.

25. Le *Monument Dolfin* a été transféré en 1812 dans la chapelle Cavalli pour faire place à celui du doge Andrea Vendramin qui provenait de l'église démolie des Servi (voir Wolters, 1976, p. 193). Sur les peintures du *Monument Dolfin*, voir Pallucchini, 1964, p. 120 ; Flores D'Arcais, 1974, p. 73 fig. 78 ; Franco, 1992, p. 79. L'attribution plausible à Guariento est due à Francesca Flores D'Arcais qui propose une datation vers 1361.

26. Cipolla, 1915, p. 163-165 ; Pietropoli, 1996, p. 90-92. Là, les peintures sont données à Jacopo da Verona, tandis qu'elles ont été attribuées antérieurement à Martino da Verona par Van Marle, 1926, p. 268 et par Sandberg Vavalà,1926, p. 252.

27. Pietropoli, 1996, p. 50-52. Dalla Rosa (1803-1804) donne la description du monument en son entier, y compris la lunette peinte aujourd'hui perdue.

28. Voir la note précédente.

29. Pietropoli, 1996, p. 48-49.

30. La chapelle Rusconi, dans la cathédrale de Parme, comme l'a précisé récemment Zanichelli, 1993, p. 3-25, a été fondée en 1398 et complètement décorée à fresque à la même époque, mais pas après 1412, année de la mort du commanditaire, l'évêque Giovanni Rusconi.

31. L'indication de Vasari (1568, éd. Milanesi, III, p. 619) selon laquelle il s'agissait d'un travail d'intégration entre la peinture et la sculpture, est, par ailleurs, confortée par les observations de Da Lisca, 1909, p. 94, 95.

32. Pietropoli, 1996, p. 46-47, 53, également pour un aperçu d'ensemble sur la fortune critique et les problèmes liés aux peintures de Stefano da Verona à San Fermo.

33. De Marchi, 1992, p. 82.

34. Cordellier, 1995, p. 82-85; voir aussi la note 19.

35. La date 1432, attribuée aux peintures murales du *Monument Serego*, est présente, à l'intérieur de celles-ci, dans un cartouche peint qui se trouve à la base de l'architecture de l'ange annonciateur. L'attribution de la décoration à Giambono n'est fondée, en revanche, sur aucun document, mais seulement sur des principes stylistiques. Cette attribution au peintre vénitien, déjà suggérée par Cavalcaselle (Crowe et Cavalcaselle, éd. Borenius, 1912, p. 167, note 1), est devenue presque unanime à partir d'une proposition cependant nuancée d'Arslan, 1948, p. 285-289. Pour les raisons en faveur de cette attribution, voir Franco, 1992, p. 139-143.

36. Sur Cortesia da Serego, père et fils, et sur la commande du monument à Sant'Anastasia, voir Franco, 1992, p. 8-33. Franco, 1996 (2), p. 139-150 et Franco, 1998, y compris pour la bibliographie antérieure.

37. L'attribution à Pietro di Nicolò Lamberti a été soutenue par Cuppini, 1969, p. 356-359; Markham Schulz, 1986, p. 31-36, 52-53; Weneger, 1990, p. 111-145; Franco, 1992, p. 48-53; 1996, p. 144; Pietropoli, 1996, p. 74-78; Franco, 1998. Giuliana Ericani, 1996, p. 339, a suggéré une collaboration improbable du sculpteur padouan Bartolomeo di Domenico Crivellari. Une attribution différente du *Monument Serego* à Antonio da Firenze a été proposée par Biadego, 1912-1913, p. 1322-1325 et Fiocco, 1940, p. 51-67.

38. L'expression est due à Carlo Volpe, 1983, p. 273, qui l'a employée au sujet des fleurs aux cœurs linguiformes peintes par Giovanni da Modena au couronnement des deux arcs en accolade qui encadrent l'*Allégorie de la Rédemption* et la *Victoire de l'Église sur la Synagogue* dans la chapelle San Giorgio à San Petronio de Bologne.

39. Cuppini, 1969, p. 360, reprenant une suggestion faite par Fiocco, 1940, p. 57. Da Lisca, 1942-1943, p. 41, note 11, s'est fermement opposé à cette hypothèse.

40. L'absence de telles solutions dans la production de Pietro Lamberti peut être vérifiée dans le catalogue de l'artiste donné par Wolters, 1976, et par Markham Schulz, 1986, mais la confrontation avec ses œuvres et les détails de leur exécution incitent cependant à croire que le rinceau a été objectivement exécuté à l'intérieur de son atelier .

41. Ces observations proviennent de la possibilité que j'ai eue d'observer les peintures de Giambono à partir des échafaudages installés au moment de la restauration du *Monument Serego* par Mme Pinin Brambilla. Je remercie Fabrizio Pietropoli, inspecteur de la Soprintendenza ai Beni Artistici e Storici del Veneto, de m'en avoir offert l'occasion.

42. Vue de près, la cadence régulière des quadrilobes sur lesquels la mandorle du paradis se superpose est bien lisible.

43. La correction de l'aspect de la mandorle est perceptible aussi bien d'en bas que sur les photos tandis que celles apportées sur les architectures, et en particulier sur celle de droite, ne sont aisément lisibles que vues de près. Pietropoli, 1996, p. 77, en a brièvement rendu compte en observant

que «*l'enorme dimensione del sup-porto, soprattutto nelle architetture, rende necessarie continue rivisitazioni e controlli: all'iniziale progettazione incisa sull'intonaco subentrano penti-menti e nuove invenzioni, redazioni che coprono quanto già eseguito*» («l'énorme dimension du support rend nécessaires, surtout dans les architectures, de continuels contrôles et réexamens: au projet initial incisé dans l'enduit font suite des repentirs et de nouvelles inventions, des rédac-tions qui couvrent ce qui a déjà été exécuté»).

44. Cennini (éd. 1982, p. 97-98). Sur la technique des peintures du *Monument Serego*, voir Cuppini, 1970, p. 90-93; Pietropoli, 1996, p. 77. Ce dernier, en particulier, note que la couleur a été employée «avec un liant à l'huile protéagineux, étalé sur l'en-duit lisse bien tiré et traité avec une impression protéique», confirmant par là ce que Cuppini, 1970, p. 91, avait déjà écrit: «*l'artista dipinse in prevalenza a olio con una media superiore ai tre strati di colore, con leganti, mordenti, medium e vernici variati in conformità con le sostanse dei pigmenti e delle basi della prepa-razione, degli stucchi e delle pastiglie*» («l'artiste peignit principalement à l'huile, avec plus de trois couches de couleur, avec des liants, des mor-dants, un *medium* et des vernis variés selon les substances des pig-ments et de la préparation, des stucs et des *pastiglie*»). Sur la fortune de ce type de peinture murale en Vénétie pendant la première moitié du XV^e siècle, voir Franco, 1992, p. 89-91 et Franco, 1998.

45. Merkel, 1989, p. 54.

46. La peinture est probablement celle que Cavalcaselle vit dans la col-lection Dondi dell'Orologio à Padoue et où il reconnut la manière de Giambono, tout en soutenant l'attribu-tion au mythique Jacopo Nerito (Crowe et Cavalcaselle, 1871, vol. I, p. 295-296). L'attribution à Giambono, proposée plus tard par Berenson,

1901, p. 93, a été acceptée à l'unani-mité. À ce propos, voir la notice relative à la peinture dans Pesaro, 1992, p. 38-39; Franco, 1998.

47. Voir le célèbre dessin du XVII^e siècle, aujourd'hui à la Kunst-bibliothek de Berlin, qui reproduit en détail une section de la paroi peinte avec les radicales interventions de Borromini, pour le Jubilé de 1650. De Marchi, 1992, p. 199, fig. 103.

48. Baxandall, 1971, éd. ital. 1994, p. 77-162.

49. Toscano, 1996, p. 138-140, n° 75; Franco, 1996 (3), p. 123-125, œuvres rejetées n° 19.

50. Wolters, 1976, p. 239-240; Markham Schulz, 1986, p. 31.

51. Wolters, 1976, p. 268-269; Bellosi, 1988-1989, p. 8.

52. J'ai déjà eu l'occasion de propo-ser cette confrontation. Voir Franco, 1996 (1), p. 8.

53. Fiocco, 1920, p. 212.

54. Cuppini, 1969, p. 354; pour la technique de Pisanello, voir en outre Avagnina, 1996, p. 465-476.

55. L'intervention est attestée vers 1879-1881. Cipolla, 1914, p. 409; Brugnoli, 1996, p. 187-189, et Pietro-poli, 1996, p. 82.

56. Longhi, 1935-1936 (éd. 1973), p. 149.

57. Benati, 1988, p. 186-188.

58. «*A partibus vero dicte cappelle dipingantur quatuor doctores Ec-clesie, dialbore vero sculpte in lapide galle omnes deaurentur*» (Cordellier, 1995, p. 85).

59. Le retable de l'église San Marco à Vérone est mentionné dans le testa-ment du chanoine Malaspina en 1440 (voir Cordellier, 1995, p. 85).

60. Pellegrini, Ms., p. 55v; Moscardo 1668, p. 60; Cipolla 1914, p. 396; 1916, p. 234-236; Da Lisca, 1942-1943, p. 60.

61. Simeoni, 1906, p. 167.

62. Un legs pour l'exécution de ce retable est prévu dans le testament du chanoine Malaspina (Cordellier, 1995, p. 85). Il donna lieu à une controverse entre Moranzone et l'évêque de Vérone en 1457 (Fainelli, 1910, p. 220).

63. Selon une récente proposition de Pietropoli, 1996, p. 62, le seul témoignage préservé de ces poly-ptyques serait une *Madone*, dont il ne reste que le trône et le drapé correspondant, conservée à l'Istituto Femminile don Nicola Mazza à Vérone. Selon ce chercheur elle proviendrait de l'autel de la chapelle Malaspina.

64. Sur le tombeau Guantieri, voir Wolters, 1976, p. 254; Varanini, 1979-1980, p. 239-257; Cova,1989 (2), p. 120. Sur le cycle pictural de Giovanni Badile, voir Cova, 1989 (1).

65. Zerbato, 1977, p. 170-171.

66. Pour un aperçu d'ensemble, voir Flores D'Arcais, 1980, p. 466-488. Ces décorations murales compliquées, réalisées de la seconde moitié du XVe au début du XVIe siècle, mériteraient une étude approfondie.

67. À cet égard, voir en particulier Zumiani, 1986-1987, p. 385-400.

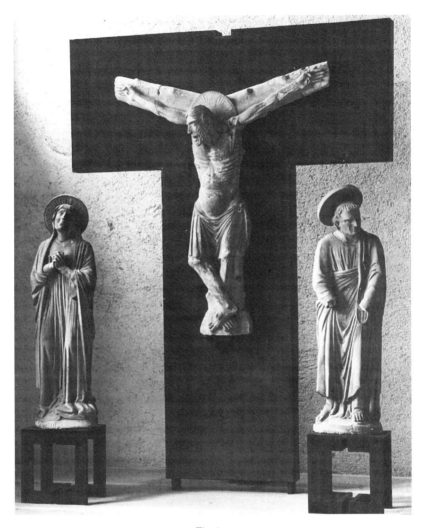

Fig. 1
Christ en Croix, entre la Vierge et saint Jean
Vérone, Museo di Castelvecchio
(Statues autrefois en l'église des Santi Giacomo e Lazzaro alla Tomba, Vérone)

Fig. 2
Évanouissement de la Vierge
Vérone, Museo di Castelvecchio
(fragment de la *Crucifixion* de Cellore d'Illasi)

Fig. 3
Tabernacle avec la *Crucifixion*
New York, The Metropolitan Museum of Art, The Cloisters Museum

Fig. 4
Mise au tombeau
Vérone, Sant'Anastasia, chapelle du saint Sacrement

Fig. 5
Lamentation sur le Christ mort
Vérone, San Fermo Maggiore, autel Saraina

Fig. 6
Pisanello et Nanni di Bartolo
Monument Brenzoni
Vérone, San Fermo Maggiore

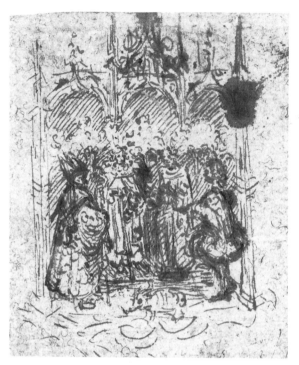

Fig. 7
Pisanello
Étude pour un retable, détail
Paris, musée du Louvre,
département des Arts
graphiques, Inv. 2300

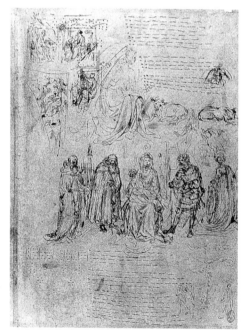

Fig. 8
Pisanello
Étude pour un retable et le décor
d'une chapelle, détail
Paris, musée du Louvre, département
des Arts graphiques, Inv. 2631

148

Fig. 9
Zanino di Pietro et Nanni di Bartolo
Monument de Beato Pacifico, vers 1436
Venise, Santa Maria dei Frari

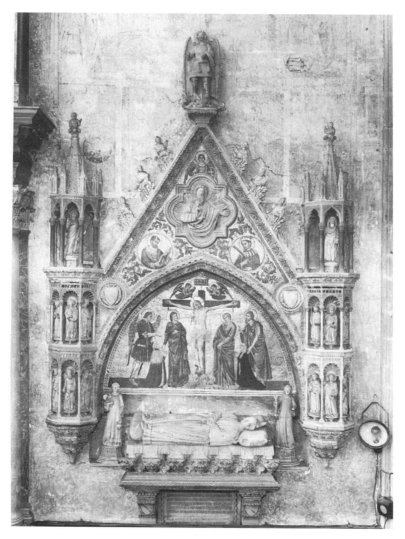

Fig. 10
Monument funéraire de Michele Morosini
Venise, San Giovanni et Paolo

Fig. 11
Monument funéraire de Michele Morosini
Vue de la structure d'encadrement architectural (avant restauration)
Venise, San Giovanni e Paolo

Fig. 12
Tombeau de Giovanni Salerni
Vue d'ensemble
Vérone, Sant'Anastasia

Fig. 13
Tombeau de Giovanni Salerni
Détail des statues feintes
Vérone, Sant'Anastasia

Fig. 14
Martino da Verona
et Antonio da Mestre
Chaire
Vérone, San Fermo Maggiore

Fig. 15
Martino da Verona
et Antonio da Mestre
Chaire, détail
Vérone, San Fermo Maggiore

Fig. 16
Stefano da Verona
Chœur d'anges, partie droite
Vérone, San Fermo Maggiore

Fig. 17
Michele Giambono et Pietro di Nicolò Lamberti
Monument de Cortesia Serego
Vérone, Sant'Anastasia

Fig. 18
Michele Giambono
Monument de Cortesia Serego
Détail d'un ange
Vérone, Sant'Anastasia

Fig. 19
Michele Giambono
Monument de Cortesia Serego
Détail de l'encadrement
Vérone, Sant'Anastasia

Fig. 20
Michele Giambono
Monument de Cortesia Serego
Détail de l'architecture de l'angle (avec les *putti*)
Vérone, Sant'Anastasia

Fig. 21
Pisanello et Nanni di Bartolo
Monument Brenzoni
Détail du couronnement avec la statue d'un prophète et un ange peint
Vérone, San Fermo Maggiore

Fig. 22
Pisanello
Monument Brenzoni
Détail de l'armure de l'archange
Vérone, San Fermo Maggiore

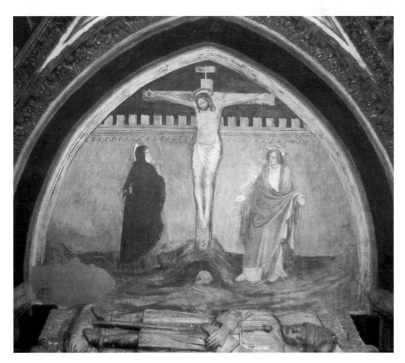

Fig. 23
Giovanni Badile et Bartolomeo Crivellari
Monument Guantieri
Vérone, Santa Maria della Scala

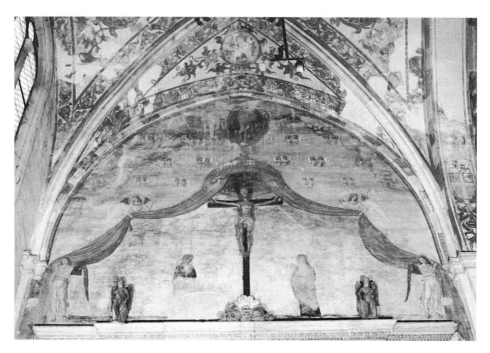

Fig. 24
Crucifixion
Vérone, Sant'Anastasia, chapelle Boldieri

Gentile da Fabriano et Pisanello à Saint-Jean de Latran

Andrea De Marchi
Maître de conférences à l'université de Lecce

*Traduit de l'italien par Francis Moulinat
et Lorenzo Pericolo*

Pisanello, Actes du colloque, musée du Louvre/1996,
La documentation Française-musée du Louvre, Paris, 1998

À la petite Ilaria

Le repérage heureux d'un fragment de la frise haute
(fig. 1, 2 et 3) située dans les combles du toit de la basilique, vers
le fond du mur droit de la nef centrale (fig. 4)[1], me donne l'occa-
sion d'aborder à nouveau les questions liées au cycle entrepris
par Gentile da Fabriano et par Pisanello à Saint-Jean de Latran.
Le relevé (fig. 5) que Borromini fit exécuter au milieu du XVIIe
siècle, conservé aujourd'hui à la Kunstbibliothek de Berlin (HdZ
4467)[2], correspond exactement à cette zone: il montre sur la
gauche une section de l'arc triomphal. Les fragments commen-
cent à 3,88 m du mur de cet arc. Dans le dessin, en effet, on
remarque qu'une maçonnerie massive a été adossée à cet endroit
ultérieurement, car elle interrompt la modénature de Gentile,
qui devait se poursuivre, non pas par un autre compartiment,
faute de place, mais sans doute par des coulisses latérales. Le
mur de renforcement fut peut-être ajouté sous Alexandre VI. À
la suite d'Innocent VIII, ce dernier fit réaménager l'arc lui-
même, et fit apposer, en son sommet, ses armes, toujours
conservées au-dessus du plafond. La conservation miraculeuse
de quelques morceaux de fresques est due à l'intervention de Pie
IV, qui commanda le plafond à caissons, fait d'après un dessin de
Daniele da Volterra et qui fut achevé par Pie V, son successeur
(entre 1562 et 1572). Ce plafond fut posé au-dessous de la limite
originelle du mur. C'est pourquoi la frise en question ne fut pas
touchée par l'aménagement ultérieur de Borromini. Comme on
le sait, celui-ci débuta par le martèlement des enduits et par la
mise à nu des briques sur toute la paroi[3]. Dans le dessin de Ber-
lin, nous voyons aussi, sur le mur, la ligne horizontale
d'intersection du plafond à caissons du XVIe siècle, que Borromini
ne réussit pas à faire enlever afin de lui substituer une voûte
moderne. La frise du XVe siècle s'étend, avec quelques interrup-
tions, sur une longueur de 16,18 m, c'est-à-dire jusqu'à 20,6 m à
partir du mur de l'arc triomphal (fig. 6), la nef entière faisant

74,59 m de long[4]. On arrive ainsi jusqu'au renfoncement qui précède la deuxième des cinq fenêtres de Borromini. On peut calculer proportionnellement que la frise s'étendait un peu au-delà de la deuxième des huit baies gothiques. Son interruption est due à un amenuisement de la maçonnerie, qui, à partir de là, perd 32 cm par rapport à son épaisseur originelle. La console qui soutient le plafond de bois a détruit une grande partie de la frise, dont n'apparaît plus que la modénature monochrome supérieure, haute de 31 cm. Il faut en excepter un morceau initial, large de 85 cm, où, de façon inattendue, une bonne partie de la frise à rinceaux d'acanthe subsiste sur les deux tiers de sa hauteur, soit 44 cm. (fig. 1 et 2). On doit donc imaginer une frise haute de 60 cm. au moins, sans tenir compte des modénatures qui l'encadraient. Cette dimension colossale, étrange pour nous, est la plus appropriée à un contexte monumental qui dut par là même imposer à Gentile, et à sa vision incoerciblement analytique, un défi absolument nouveau. Nous sommes – il faut s'en souvenir – à plus de 26 m au-dessus du niveau du pavement, qui se présente encore aujourd'hui sous l'aspect que lui a donné la restauration de Martin V.

Le morceau retrouvé n'est, de toute évidence, qu'un pauvre fragment, un reste émouvant du cycle, jamais achevé, commandé par Martin V et par Eugène IV pour la deuxième basilique de la Chrétienté, dont on réaffirmait alors la primauté et que l'on délaissa plus tard au profit de la basilique Saint-Pierre[5]. Ce vestige, tout à fait archéologique, permet cependant de faire un certain nombre de déductions. Il s'agit de rinceaux d'acanthe exubérants, peints en monochromes (fig. 1 et 2), parce que Gentile voulait simuler une décoration sculptée. L'aspect sculptural et illusionniste de toute la paroi de Saint-Jean de Latran devait frapper dès le premier abord, puisque Bartolomeo Facio en 1456 et Giorgio Vasari en 1568[6] le soulignent tous deux. Elle n'était pas dépourvue cependant d'une note de couleur soutenue: la feuille, large et charnue, incurvée avec énergie, enroulée sur elle-même, aux bords découpés continûment et presque recroquevillés, modulée délicatement dans la lumière avec ce frémissement caractéristique du génie non conventionnel de Gentile, devait se détacher sur un fond azur. La préparation rouge actuellement visible n'est rien d'autre que la préparation habituelle de l'azurite, dont on peut encore identifier quelques très petits fragments, dégradés en malachite, à plus d'un mètre vers la droite[7]. Après Gentile et suivant son exemple, Giambono, dans les frises encadrant la vaste paroi de la chapelle majeure de Sant' Anastasia à Vérone, où est adossé le monument funéraire de Cortesia Serego (fig. 7), simulera des

rinceaux sculptés, contenus néanmoins dans un bandeau concave, entièrement monochromes et alternant avec des profils vaguement inspirés des monnaies impériales, dans des médaillons polylobés. Mais, comme le montre Tiziana Franco dans ce même volume[8], Giambono, ouvertement en compétition avec Pisanello, faisait prévaloir des intérêts *nouveaux* et une volonté aiguë d'intégration illusionniste des décors sculptés. Le feuillage peint par Giambono est en tout cas plus dense et plus minutieusement dentelé par rapport aux amples volutes des acanthes du Latran qui semblent se développer mollement au long de leurs nervures tendues, s'épanouir et se dilater dans l'air, sous la caresse d'une lumière incroyablement indécise et changeante. Aussi n'est-il pas surprenant que Gentile les ait peintes à main levée, sans se servir d'un poncif, contrairement à ce qui était en usage pour les bordures, comme en témoigne, par exemple, dans les mêmes années, l'œuvre de Masolino et de Masaccio dans la chapelle Brancacci au Carmine[9].

Les confrontations que l'on peut faire avec d'autres frises végétales sont très instructives. Retrouvée au sommet d'un arc, au milieu de la nef du Duomo de Monza[10], la frise peinte par Michelino da Besozzo (fig. 8) est tout à fait différente. Elle est bien plus épineuse et découpée, et elle est fidèle surtout à une mise en page modulaire qui rappelle les bordures enluminées par Michelino lui-même dans le *Livre d'heures Bodmer* (New York, The Pierpont Morgan Library, Ms. 944) : la culture figurative de la Lombardie des Visconti était d'ailleurs une culture où l'enluminure jouait un rôle phare. En revanche, sa vigueur charnue peut, à première vue, rappeler les rinceaux que les Salimbeni, artistes des Marches, chérissaient jusqu'à les dérouler hors champ : mais en regard leurs rinceaux semblent purement dessinés, d'une écriture exaspérée qui ignore les modulations luministes si sensibles de la peinture de Gentile. Les quelques volutes végétales qui subsistent dans la chapelle de San Girolamo, au Carmine de Florence, peinte à fresque en 1404 par Gherardo Starnina[11], sont cependant autrement graphiques et linéaires. Les frises de Masolino à Empoli et dans la chapelle Brancacci, comme plus tard au Palazzo Branda à Castiglione Olona, suivent un schéma très régulier et minutieux, nullement troublé ni par la vitalité ni par la turgescence des feuilles de Gentile. En arrivant à Rome, Masolino retournera, dans la chapelle Branda Castiglione à San Clemente, à l'étymologie du Trecento, à de sobres partis géométriques et marmoréens en harmonie avec les décors cosmatesques de l'*Urbe*. L'attitude de Gentile à Rome fut tout autre : il ne fut pas intimidé, et orna le mur de la basilique du Latran d'un trompe-

l'œil somptueux et délicieusement gothique. Il est difficile de dire comment se serait comporté Pisanello, puisqu'il dut s'adapter au parti décoratif déjà mis en place. Les deux études de rinceaux d'acanthe que l'on trouve sur deux feuilles pisanelliennes, l'une au Louvre (Inv. 2279) [12], l'autre à Francfort (Städelsches Kunstinstitut, Inv. 5431 v) [13], sont effectivement très différentes : les acanthes y dessinent des courbes régulières et, dans le second dessin, semblent vouloir retrouver les tracés élégants des reliefs de l'époque impériale (fig. 9). Ce sont là encore de nouvelles données, plus savantes et moins libres que celles de la frise végétale de Gentile si concrètement présente, si immédiate et, finalement, si heureuse.

Cette frise couronnait une immense paroi occupée par un décor illusionniste complexe, dont nous ne pouvons nous faire une idée que par le dessin de l'atelier de Borromini conservé à Berlin (fig. 5). Ce dernier reproduit avec soin les différents détails du cadre décoratif. Nous remarquons ainsi que des frises végétales, enfermées pareillement entre des modénatures, se déployaient aussi dans les ébrasures des fenêtres. Toute la partie haute, dans son ensemble, était articulée par des trumeaux sculptés d'un grand effet scénographique, qui, grâce à des raccourcis dictés par un point de vue en contre-plongée, donnaient l'illusion d'être en retrait par rapport au niveau de la galerie où des prophètes, portant des phylactères diversement déroulés, paraissaient dans des édicules qui eux-mêmes alternaient avec des tentures portant les symboles des évangélistes et ondoyant à peine. L'ampleur du mur ne convenait certes pas à un artiste tel que Gentile qui, comme Pisanello, se plaisait à multiplier les détails et à explorer à l'infini les moindres accidents de la surface des choses. Il dut néanmoins être conscient des problèmes de nature monumentale qu'il avait à affronter. Par rapport aux cycles plus anciens de la nef centrale des basiliques de Saint-Paul-hors-les-Murs et de Saint-Pierre, la nouveauté fondamentale est ici d'avoir réduit le nombre des registres narratifs à un seul registre. Par ailleurs, entre les fenêtres, un seul prophète est représenté (fig. 10) – comme plus tard à la chapelle Sixtine – et son caractère de statue feinte est mis en évidence par sa situation sur un piédestal et sa disposition dans une niche. Il est significatif que les dimensions de ces figures, si importantes qu'elles aient été, n'aient pas été développées à l'excès et cela du fait d'une articulation accrue du décor tant sur les côtés que vers le haut, ce décor intégrant lui-même les niches. Nous devons nous imaginer cette structure complexe, de même que les statues, dans des tons essentiellement monochromes, comme le rappellent aussi bien Facio que Vasari : « [...] cinq prophètes rendus de telle

manière qu'ils ne semblent pas peints, mais être de marbre»;
«des figures couleur terre, entre les fenêtres, en clair-obscur : des
prophètes que l'on considère comme les meilleures peintures de
cet ouvrage»[14]. Il ne devait pas s'agir, pourtant, d'un pur mono-
chrome. Les tentures portant les symboles des évangélistes, et
peut-être aussi les quelques éléments décoratifs simulant une
marqueterie de marbre ou quelque chose de ce genre, étaient, à
tout le moins, colorés. Les deux fragments de fresques, que l'on
peut attribuer à Gentile et rattacher au cycle du Latran, posent
plusieurs problèmes. Il s'agit de deux visages, de dimensions dif-
férentes et dont les carnations sont peintes au naturel. Le
Prophète couronné (Salomon?) de la Biblioteca Apostolica Vati-
cana, autrefois identifié comme Charlemagne[15], pourrait, étant
donné ses dimensions, venir de la galerie située sous les fenêtres
hautes, et, en effet, il n'est pas impossible que ces petites figures
de prophètes n'aient pas été peintes comme de fausses sculp-
tures. Quant au fragment d'un visage colossal, enchâssé dans le
mur de l'angle sud-ouest du cloître de la basilique[16], il pourrait
provenir du registre principal, même si l'on a du mal à croire que
ces statues feintes comportaient des notes de couleur, même
limitées aux visages, aux mains ou à certains ornements des
vêtements. Quoi qu'il en soit, il est probable que la couleur la
plus intense ait été introduite par ce fameux bleu azur, célébré
par Vasari, Panvinio, et surtout par Paolo Giovio qui réprouvait
sévèrement «*i pittorelli* [*che*] *si sono più volte sforzati, montando
con le scale, a rader via il detto azurro*» («les barbouilleurs [qui]
se sont efforcés plusieurs fois, en montant sur des échelles, d'en-
lever cet azur»)[17]. Cet azur occupait certainement le fond des
scènes de la *Vie de saint Jean-Baptiste*, mais aussi celui des
frises, comme nous l'avons vu, et, plus largement, je pense, par-
delà le sommet des architectures sculptées développées entre les
fenêtres, afin de faire ressortir le profil mouvementé des flèches
et des pinacles.

On pourra se faire une meilleure idée encore de cette
partie supérieure des fresques du Latran si l'on prête attention
à un détail apparemment secondaire, que l'on ne voit pas sur le
dessin de Borromini, parce qu'il est caché par le plafond du
XVIᵉ siècle, mais qui ressort grâce à un fragment subsistant
dans les combles de la basilique. À 9,5 mètres exactement de
l'arc triomphal, la continuité de la modénature de la corniche
est interrompue par le sommet d'un autre corps de moulure
(fig. 3) qui encadrait le profil ogival d'une fenêtre. Ce qui
importe, c'est que, l'une étant librement superposée à l'autre,
les deux corniches ne sont pas articulées de façon organique,
mais interfèrent sans aucune relation vraisemblable. Le photo-

montage un peu forcé que nous proposons ici (fig. 11) entend suggérer l'effet que cette absence d'articulation devait avoir sur la perception de l'ensemble.

Face à l'impossibilité où nous sommes de reconstituer, même mentalement, la saturation visuelle qui devait découler de la myriade de détails dans l'ornement et, plus encore, du jeu, ténu mais ininterrompu, de la lumière sur la multitude des éléments ajourés et sculptés, notre jugement devra surtout se concentrer sur l'organisation générale de la paroi et sur le principe d'illusionnisme qu'elle suppose, tels que nous pouvons les déduire de l'unique témoignage fourni par le relevé du XVIIᵉ siècle.

La fresque, représentant la *Vierge à l'Enfant* à l'intérieur du Duomo d'Orvieto (fig. 12) et qui précède de peu les travaux du Latran[18], offre, par ailleurs, un bon élément de comparaison. Gentile fut payé pour ses travaux à Saint-Jean de Latran du 28 janvier au mois d'août 1427[19] tandis que la fresque d'Orvieto remonte à septembre-octobre 1425[20], au moment où l'artiste, venant de Sienne, avait peut-être déjà décidé de se rendre à Rome. Dans cette œuvre, le peintre des Marches semble s'efforcer d'atteindre une majesté nouvelle pour lui, animée de cadences plus délicates et rivalisant cependant avec la monumentalité impressionnante de Masaccio. L'effet est intensifié par la saillie du trône, sur une sorte de *proscenium* placé en avant de l'ogive monumentale qui encadre la silhouette de la Vierge, au-delà de laquelle on aperçoit un enclos sculpté, dont la profondeur est rendue en raccourci. Enfin, l'élancement de la figure est accentué par un remarquable raccourci *di sotto in su* du soubassement au tout premier plan et des marches en haut desquelles le trône est érigé. On retrouve ces mêmes procédés sur le mur de Saint-Jean de Latran, où les statues des principaux prophètes (fig. 10) se dressent sur une base vue d'en bas en raccourci et où le soubassement mouluré du dessous disparaît derrière la corniche supérieure de la galerie, que l'on imagine sur un plan venant en avant. Cette contre-plongée acrobatique a dû faire impression, au point que Lello da Velletri, un suiveur de Gentile dans le Latium et qui pourrait s'être formé justement sur le chantier romain, reproduit en petit cette idée, dans le dossier du trône de la Vierge (fig. 13) du polyptyque de San Benedetto dei Condotti, à Pérouse, où l'on voit, en effet, de petites figures sur des socles, vues *di sotto in su*[21].

L'accentuation de ces effets spectaculaires semble pourtant diverger, en partie, de l'organisation, rigoureuse et monumentale, de la fresque d'Orvieto. Il est vrai que dans celle-ci les bords sont ruinés et que, au pourtour de cette image, à

présent réduite à l'essentiel, nous devrions peut-être imaginer un encadrement bien plus riche et articulé, qui l'aurait bien davantage assimilée à la fastueuse complication illusionniste des fresques du Latran.

À Rome, plus que jamais, Gentile exaspère une construction scénographique qui emploie surtout les écarts et les interférences, qui nie et désarticule, en fin de compte, le mur réel en une démultiplication de plans contrastés. L'idée expérimentée quelques années plus tôt à l'initiative de Masaccio dans la chapelle Brancacci, au Carmine, était toute différente. Là, les architectures feintes – les pilastres d'angles et les entablements – se fondent organiquement dans l'architecture réelle, en ouvrant sur une dimension virtuelle parfaitement concevable et mesurable [22].

Gentile ne pouvait pas oublier un tel défi, mais il y réagit en récupérant des procédés empiriques qui appartenaient plutôt à la tradition septentrionale, en particulier à celle de Vérone et à celle d'Altichiero. Qu'à Rome justement il ait de nouveau regardé vers la Vénétie, est également démontré par son répertoire d'ornements. Gentile, à Florence, n'avait pas hésité à intégrer des détails typiquement vénitiens dans les architectures de la *Présentation au Temple* de la prédelle du retable Strozzi (aujourd'hui au Louvre). Pourtant, à Orvieto comme au Latran, il tint compte du contexte où il travaillait. Dans le premier cas, la modénature interne de l'ogive est enrichie d'incrustations cosmatesques, inédites jusqu'alors dans son œuvre. Dans le second cas, les arcs infléchis qui lui étaient chers font défaut. Il leur a substitué des flèches à fleurons et des pinacles, qui paraissent se confondre par mimétisme au décor gothique qui caractérisait amplement le complexe du Latran, depuis la Loggia des Bénédictions de Boniface VIII, à la façade septentrionale de la basilique réaménagée par Grégoire XI (1370-1378), du ciboire de la Madeleine au fond de la nef centrale, à celui de l'autel majeur réalisé par le Siennois Giovanni di Stefano, etc. Les décorations situées aux côtés des prophètes majeurs rappellent, toutefois, les reliefs lancéolés typiquement nordiques, et les motifs de niches surmontées d'une conque relèvent d'une tradition vénitienne qui, venant de l'Antiquité par la médiation des exemples ravennates, s'était affirmée depuis le XIVe siècle [23].

La désarticulation scénographique, l'abondance des motifs ornementaux gothiques et la vigueur tangible des rinceaux découverts nous décrivent un Gentile qui, à Rome, s'affranchit des déterminations trop pressantes du milieu florentin, et revient à ses premières racines de la vallée du Pô, de peintre extrêmement analytique et hostile à tout système.

Dans l'*Urbe*, il trouva un cadre cosmopolite plutôt qu'éclectique, ouvert aux influences opposées. Il faut prendre garde à ne y pas superposer l'image de la Rome classique et archéologique de Jules II et de Léon X, qui n'existait pas encore! Les commandes du cardinal Branda pour son bourg natal, Castiglione Olona, à la décennie suivante, offrent sous la forme d'un microcosme un reflet du goût kaléidoscopique d'une curie qui, entre les conciles de Constance et de Bâle, fut continuellement en contact avec le monde nordique. La présence de Masaccio, appelé pour réaliser le polyptyque de Sainte-Marie-Majeure, probablement commandé par le pape [24], n'est qu'un épisode parmi tant d'autres, et ce n'est peut-être pas un hasard si c'est justement à Rome que Masolino commença ce *Regotisierung* (retour au gothique) qui trouva son achèvement à Castiglione Olona. Le milieu romain était, en outre, influencé par la présence importante des maîtres venus des domaines pontificaux, de l'Ombrie et des Marches, alors bien plus que jamais baignées par la lame de fond de l'extrémisme du gothique tardif [25]. Un panorama systématique de cela manque et il serait tout à fait instructif. Le ton dominant y serait donné par des cycles gothiques, tels que celui pour l'oratoire de l'Annunziata de Riofreddo, peint pour une branche secondaire de la famille Colonna par un suiveur de Pietro di Domenico et d'Arcangelo di Cola [26], celui pour la Santissima Annunziata à Cori [27], sans oublier la chapelle du cardinal Giovanni Vitelleschi à Tarquinia, le cycle de Santa Caterina à Roccantica, œuvre de Pietro Coleberti da Priverno, un peintre qui avait travaillé aussi à Gubbio, et qui avait été influencé par Ottaviano Nelli, et d'autres encore [28]. Le cas du cardinal Rainaldo Brancaccio, archiprêtre de la basilique libérienne, est un bon indicateur de ce goût. Nous nous en souvenons surtout pour son *Tombeau* à Sant'Angelo a Nilo, à Naples, œuvre de Michelozzo et Donatello que l'on doit mettre cependant au crédit de ses exécuteurs testamentaires florentins, après sa mort, en 1427. Durant sa vie, en revanche, il s'était fait portraiturer par des peintres de tradition gothique, dans les fresques sur le portail de l'église napolitaine Sant'Angelo a Nilo, sur la façade nord de Santa Maria in Trastevere et dans un triptyque conservé au Museo Piersanti à Matelica. Ce dernier provient peut-être de San Saba sull'Aventino. Il est l'œuvre d'un peintre remarquable, dont on a du mal à savoir s'il est du Latium ou des Marches, et dont relève, pour sa formation, Bartolomeo di Tommaso da Foligno [29].

Ce contexte varié se prolongea jusqu'au pontificat de Nicolas V – pape humaniste qui fit appel à Fra Angelico et à Benozzo Gozzoli, mais aussi à Bartolomeo di Tommaso et à

Benedetto Bonfigli – et servit de cadre à l'œuvre romaine de Gentile et de Pisanello. Dans la deuxième décennie du XVe siècle, ces deux artistes participèrent à un autre cycle, celui de la Sala del Maggior Consiglio à Venise, où ils étaient liés, je crois, par un rapport de maître à élève tout à fait précis. Ce n'est peut-être pas un hasard si ce fut justement Pisanello qui poursuivit, en 1431-1432, l'œuvre que la mort imprévue de Gentile, en septembre 1427, laissait inachevée. En tout cas, c'est à Rome et à partir de Rome que Gentile se retrouva confronté à son disciple «vénitien» qui désormais s'affirmait impérieusement à la faveur de la cour des Gonzague[30] et des humanistes, à commencer par Guarino. La compétition entre les deux hommes fut réciproque, même si elle se déroula à distance, géographiquement, et, à un niveau plus profond, spirituellement.

À Saint-Jean de Latran, l'audacieux raccourci du décor illusionniste, l'interruption du fond continu par l'entourage ogival de la fenêtre, la dissociation de celle-ci par rapport à la frise du sommet rappelaient clairement les exemples véronais. On songe au fond architectural de la fresque du jeune Altichiero à la chapelle Cavalli, à Sant'Anastasia (fig. 14), ou à l'ingénieuse solution adoptée par Serafino de' Serafini de Modène – un élève de Tommaso da Modena, converti à l'art d'Altichiero – sur les parois latérales de la chapelle des Gonzague (fig. 15) à San Francesco de Mantoue[31], où les lésènes délimitant les scènes s'achèvent dans leur partie supérieure par des flèches et ouvrent ainsi sur un espace unitaire, indéfini. Pisanello, lui aussi, se rallia à cette tradition et la développa un peu plus tard. Dans le *Monument Brenzoni* à San Fermo (voir fig. 6, p. 147), en 1424-1426, il ne conçut pas son encadrement pictural comme une structure se raccordant à l'architecture réelle, mais comme une fausse pergola, au couronnement complexe, articulé en trois tabernacles joints par deux exèdres et culminant dans quatre pinacles et un édicule central, qui se détachent contre un fond ouvert et indéfini, une étoffe rouge décorée de soleils dorés. Le raccourci vertigineux des exèdres fait référence à un défi qui devait être tout à fait d'actualité à cette époque et qui détermina même de manière pressante Gentile au Latran. Pour les deux peintres, il s'agissait d'une réponse expérimentale au problème posé par la représentation de l'espace virtuel dans la peinture murale et qui avait été formulé, à Florence, avec une tout autre logique et davantage de cohérence. Il est difficile de préciser par quel biais les deux artistes se sont à nouveau rencontrés. La synchronie de leurs recherches n'en demeure pas moins impressionnante. Il est possible que Pisanello soit resté en rapport avec son aîné et qu'il en ait reçu des stimulations.

171

Gentile, fort de son expérience florentine, prend soin de raccourcir les statues des prophètes, leurs nimbes, les bases sur lesquelles ils se dressaient avec une plus grande cohérence ; tandis que Pisanello représente les archanges qui veillent, du haut de leurs guérites fleuries, sur le sépulcre de Brenzoni, comme s'ils étaient posés au même niveau que le spectateur. On peut encore trouver d'autres analogies, y compris pour l'interférence entre la modénature de la fenêtre et la frise supérieure. Pisanello, de son côté, dans un dessin à la plume conservé au musée du Louvre (Inv. 2297), que Hans Joachim Eberhardt a mis en relation avec les projets de décoration de la chapelle Pellegrini[32], imagine les arcs polylobés à claire-voie d'une grande ogive qui viennent au-dessus des pinacles d'un couronnement complexe.

Par la suite, c'est de nouveau en Vénétie que la tradition de l'illusionnisme sculptural, magistralement formulé par Gentile sur les murs de Saint-Jean de Latran, trouvera sa principale descendance. Pendant des décennies, les polyptyques peints de Jacopo Bellini, de Francesco Squarcione, d'Antonio Vivarini présentèrent les figures des saints sur des piédestaux, devant des exèdres, comme s'ils étaient des statues feintes en se conformant au modèle de polyptyques sculptés, tel que celui, fondamental, des frères Dalle Masegne pour San Francesco de Bologne, réalisé en 1394. Dans les décors à fresque, on imita aussi les encadrements tridimensionnels, richement sculptés en claire-voie ou bien couronnés de conques : c'est le cas, à Trévise, par exemple, avec les deux *Saint Sébastien* du «Maestro degli Innocenti», à Sant'Agostino et dans la chapelle des Innocenti à Santa Caterina[33], ou bien dans une *Annonciation* exécutée en 1400, selon un éclaircissement tout récent d'Enrica Cozzi, dans la sacristie du Duomo[34]. Plus tard encore, en 1443, c'est une remarquable vue *di sotto in su* sur des saints placés dans des niches que présentent Antonio Vivarini et Giovanni d'Alemagna au revers du maître-autel de San Zaccaria à Venise, devenu ensuite la chapelle de San Tarasio.

À plus forte raison, Pisanello, en allant à Rome alors qu'il atteignait sa pleine maturité, devait poursuivre des recherches qui avaient leurs racines dans le Nord et, plus particulièrement en Vénétie. Son activité, attestée de mars 1431 à juillet 1432, coïncide avec le début du pontificat d'un Vénitien, Gabriele Condulmer[35]. Il est possible qu'à la même époque Stefano di Giovanni di Francia da Verona soit venu à Rome, comme pourrait le suggérer sa fresque représentant la *Vierge à l'Enfant*, conservée dans la sacristie de Santa Maria del Popolo, et provenant de l'ancien couvent des Augustins situé aux pieds

du Pincio[36]. Les liens sont multiples. Sur une feuille de l'atelier de Pisanello, appartenant à ce que l'on appelle le *Carnet de voyage* (Biblioteca Ambrosiana, F. 214 inf. 10)[37], derrière un dessin représentant un des *Dioscures* du Quirinal, et à côté d'un autre inspiré de la *Navicella* de Giotto, alors visible dans l'atrium de Saint-Pierre, est esquissée une scène, l'*Écroulement du Temple d'Éphèse provoqué par saint Jean l'Évangéliste* (fig. 16), que l'on peut relier au cycle du Latran. L'architecture complexe du temple, avec ses arcades ouvertes, ses pinacles, ses flèches ajourées, ses arcs suspendus, ses galeries aveugles et sa terrasse praticable, ressemble étonnamment aux architectures, tout aussi redondantes, qui incluent l'*Annonciation* peinte par Michele Giambono, de part et d'autre du *Cénotaphe* de Cortesia Serego (fig. 17) à Sant'Anastasia, en 1432. La disposition angulaire des édifices fut accentuée en cours d'exécution en ce qui concerne le belvédère surmontant la construction abritant la Vierge[38]. C'est là la réponse à un motif déjà expérimenté par Pisanello dans la fresque du *Monument Brenzoni*, dans la suite des peintures de Guariento qu'il avait vues dans la Sala del Maggior Consiglio[39]. La grandeur inusitée de la fresque du *Monument Serego* justifiait l'expérimentation de décors architecturaux aussi compliqués et aussi virtuosement vus *di sotto in su* de la contre-plongée. Il est significatif cependant que cela arrive au moment même où Pisanello, à la suite de Gentile, venait juste d'aborder une décoration d'une rare audace illusionniste. Du reste, un peu plus tard, Giambono lui-même, dans sa *Présentation de la Vierge au Temple* exécutée en mosaïque dans la chapelle de' Mascoli (fig. 18) à San Marco de Venise (vers 1448-1450)[40], réélabora l'édifice de Pisanello: il reprit l'avant-corps ouvert sur ses côtés par deux arcades. Giovanni Badile, dans sa *Dispute de saint Jérôme avec Comazio, Bonoso et Rufino* (fig. 19) de la chapelle Guantieri à Santa Maria della Scala à Vérone (1443-1444), démontre qu'il connaissait précisément le dessin pisanellien exécuté à Rome[41].

L'identification du sujet du dessin conservé à l'Ambrosienne – on pensait qu'il représentait *Zacharie dans le Temple*[42] – m'a conduit à supposer que Pisanello s'était aussi occupé de la peinture du mur gauche de la basilique du Latran, et qu'il avait prévu pour celui-ci un cycle consacré à la *Vie de saint Jean l'Évangéliste*[43]. Je profite de l'occasion pour rectifier, ou tout au moins préciser au mieux, la question de l'étendue réelle des interventions picturales de Gentile et de Pisanello, que j'avais laissée dans le vague. L'existence de dessins représentant des épisodes de la *Vie de saint Jean l'Évangéliste* – le Louvre en conserve un autre (Inv. 2541) qui pourrait représenter le *Saint*

faisant l'aumône et scandalisant le philosophe Craton [44] – et le fait que ces compositions aient pu être conçues en vue de la décoration de l'église du Latran n'implique pas que ces scènes aient été réalisées.

Le 28 juin 1431, Pisanello écrivit, depuis Rome, à Filippo Maria Visconti et déclara qu'il ne pourrait pas quitter la ville avant la fin de l'été [45]. Il s'en alla, muni d'un sauf-conduit délivré le 26 juillet de l'année suivante [46]. Mais ses prévisions avaient été très optimistes, et il y a de bonnes raisons de croire que le travail était alors bien loin d'être achevé. Sa méthode de travail pour la peinture murale, cette micrographie absolument virtuose et disproportionnée par rapport à toute éventuelle perception, comme l'atteste la fresque Pellegrini [47], cet excès de soin par lequel il voulait se démarquer des pratiques communes et qui lui valut, dans les *ekphrasis* admiratives des humanistes, la qualification louangeuse d'«*ingenio prope poetico*» («génie presque à l'égal des poètes»), tout cela ne l'aida certainement pas à bien affronter la dimension monumentale de la basilique du Latran.

Si l'on se fie aux textes, l'ambiguïté est portée à son comble. Au milieu du XVe siècle, Bartolomeo Facio déplorait déjà les dommages créés par l'humidité du mur («*humectatione parietis*»); notons ici le singulier [48]. Au début du XVIe siècle, Fra Mariano da Firenze parle tantôt d'une paroi peinte («*picta paries*») [49], tantôt de murs («*parietes*») [50]. Paolo Giovio, au-delà de ces fleurs de la rhétorique, paraît bien plus explicite dans une lettre qu'il écrivit à Cosme de Médicis en 1551, et où il oublie complètement Gentile et ne mentionne que Pisanello pour affirmer que celui-ci «*dipinse tutte due le parti della nave grande di San Giovanni Laterano*» («a peint entièrement les deux côtés de la nef centrale à Saint-Jean de Latran») [51]. Au début du XVIIe siècle, selon Giulio Mancini, Gentile «*in compagnia di Vittor Pisano veronese*» («en compagnie de Vittore Pisano, le Véronais») aurait peint «*li pareti di San Giovanni Laterano*» («les murs de Saint-Jean de Latran») [52]. Mais l'emploi, en 1506, du verbe «*absolvit*» par Raffaele Maffei [53], et plus tard par Fra Mariano [54] et Andrea Fulvio [55], qui se rapporte à Eugène IV et aux peintures que Martin V avait laissées inachevées, ne doit pas cependant être pris à la lettre.

En effet, une annotation placée au début d'une relation qu'un architecte barnabite, le père Giovanni Ambrogio Magenta, rédigea pour le compte du cardinal Francesco Barberini, entre 1627 et 1630, contribue à dissiper toute ambiguïté. Le cardinal, neveu d'Urbain VIII, était alors archiprêtre de Saint-Jean de Latran, et il désirait engager des travaux de res-

tauration que l'état de délabrement croissant de la basilique imposait [56]. Le commentateur anonyme rapporte que le prélat demanda à Magenta une sorte de projet d'ensemble qui resta lettre morte, mais aussi que :

> «[...] *in quel mentre diede ordine che prontamente si facessero i ponti per turar tutte le buche che nelle pareti della nave maggiore si vedevano, le quali erano tante che rendevano deformità, parendo che la chiesa fusse ridotta colombaia: egli fece dare il colore acciò unisse con il restante del muro né dalla stauratione venisse a apparir il difetto precedente».*
>
> («[...] au même moment, [il] donna l'ordre que l'on fît vite des échafaudages afin de boucher tous les trous que l'on voyait sur les murs de la nef centrale ; il y en avait tant que c'était affreux, car il semblait que l'église avait été réduite à l'état de colombier : il les fit peindre afin qu'ils fissent corps avec le reste du mur et que le défaut précédent n'apparût plus après la restauration »).

Même si les fresques de Gentile et de Pisanello, déjà abîmées du temps de Facio, s'étaient encore détériorées, on ne peut pas croire qu'elles l'étaient au point de présenter des trous dans le mur ! C'étaient, de toute évidence, des trous de madriers qui n'avaient jamais été obturés, et, par conséquent, l'œuvre des deux peintres n'avait pas recouvert toute la nef. Du coup, le témoignage d'Onofrio Panvinio mérite une plus grande attention. Dans son livre de 1571 consacrée aux sept basiliques majeures de Rome [57], il ne mentionne que huit épisodes de la vie de saint Jean-Baptiste, distribués en huit compartiments, peints par Pisanello, que, se fiant à la confusion de Vasari, il tient pour le seul responsable des travaux aussi bien sous Martin V que sous Eugène IV [58]. À y bien regarder, ce témoignage n'est pas en contradiction avec celui de Bartolomeo Facio qui, dans sa vie de Gentile da Fabriano, mentionne «*prophetae quinque*» («cinq prophètes») [59]. Si l'on imagine qu'un prophète ait été inclus sur la portion du mur entre la dernière fenêtre et l'arc triomphal, et si l'on suppose que l'humaniste génois n'a pas fait de distinction entre les prophètes de Gentile et ceux éventuellement peints par Pisanello, on remarque que l'extension des murs correspondant aux cinq prophètes (à l'exclusion de la fenêtre suivante) équivaut aux neuf entrecolonnements. Dans la mesure où l'on commençait les fresques par le haut, la neuvième scène, située sous le cinquième

prophète, pourrait bien ne pas avoir été réalisée. Ainsi, les comptes seraient bons (fig. 20).

Si ces hypothèses sont justes, surgissent alors différents problèmes liés aux dessins que l'on a diversement rapportés au cycle du Latran. Si l'on exclut le dessin du Louvre [60], représentant la *Visitation* et une *Circoncision* et qui doivent se rapporter de toute évidence à un cycle de la *Vie du Christ*, ainsi qu'un autre représentant la décapitation d'un personnage laïc et imberbe, qui ne saurait être Jean-Baptiste [61], il reste deux importants dessins de l'atelier de Pisanello. Ils représentent le *Baptême du Christ* (Louvre, RF 420r) [62] et l'*Arrestation de saint Jean-Baptiste* (British Museum, Inv. 1947-10-11-20; fig. 21) [63] et, selon Bernhard Degenhart, ils auraient été copiées d'après des scènes peintes par Gentile au Latran. Dans l'un, Degenhart décèle des affinités de composition avec le *Baptême* brodé sur la chape de saint Nicolas dans le second *Polyptyque Quaratesi*, et dans l'autre il trouve que l'architecture du palais d'Hérode présente des analogies avec celle que l'on voit dans la *Naissance de saint Nicolas*, dans la prédelle du même polyptyque [64]. J'ai déjà eu l'occasion de me rallier à cette proposition, qui n'avait pas eu beaucoup d'écho [65]. Je l'ai corroborée en confrontant minutieusement ces dessins avec des œuvres de Gentile appartenant à différents moments de sa carrière [66]. Dans le *Baptême du Christ*, l'ange mis en avant reprend un motif cher à Gentile et à ses suiveurs les plus proches (l'ange de l'*Annonciation* du retable Strozzi, celui de la chapelle Ricchieri au Duomo de Pordenone et le *Saint Michel archange* de Pellegrino di Giovanni, conservé au Museum of Fine Arts de Boston), et un visage tourné vers le haut, vu de face, rappelle celui d'un des personnages du cortège des rois Mages du retable Strozzi de 1423. Dans l'*Arrestation de saint Jean-Baptiste*, la figure d'Hérode en colère rappelle celle du Christ couronnant la Vierge du polyptyque de Valleromita, pour ce qui est de la chute des draperies, de la façon de tenir le sceptre, de la couronne à peine évasée, de l'écharpe nouée à la taille (très semblable aussi à celle de saint Jean priant dans le désert, représenté sur un pinacle de ce même polyptyque; fig. 22, 23 et 24). Le profil lobé des rochers sur la droite est typique de Gentile (voir *Saint Jean-Baptiste dans le désert* précédemment cité, conservé à la Brera, fig. 22, 25 et 26, ou bien la *Tentation de saint Benoît* du Museo Poldi Pezzoli, peinte par Nicolò di Pietro sur un dessin de Gentile). Les curieuses armures à nageoires piquantes assimilent les soldats au plus jeune des rois Mages, Balthazar, dans le retable Strozzi, et à l'un des bourreaux de saint Étienne, sur un panneau de prédelle (fig. 27) conservé au Kunsthistorisches Museum de Vienne [67].

Dans ce dernier tableau, sans aucun doute de Gentile, et peut-être représentatif justement de ses dernières années romaines, même le rythme narratif presque dansant, le relâchement des gestes indolents et comme dénués d'ossature même au sommet de l'action dramatique se rattachent en droite ligne aux épisodes de l'arrestation de saint Jean-Baptiste tels que les propose le dessin du British Museum (fig. 28), où le *ductus* du copiste est pisanellien, mais où rien ne s'approche des poses plus héroïques et des choix narratifs plus directement chargés de sens de Pisanello.

Il y avait seize compartiments disponibles [68] sur toute la longueur de la paroi de la nef du Latran et nous ne savons seulement avec certitude que le second représentait la *Visitation* dans la mesure où le dessin de l'atelier de Borromini porte l'inscription suivante: «*qui ce le visitatione de la Madona e S. Lisabetta*» («ici, il y a la Visitation de la Madone et de sainte Élisabeth»). On peut par ailleurs présumer que le premier compartiment représentait la *Vision de Zacharie dans le Temple*. Or, même en imaginant un choix iconographique particulièrement répandu dans les derniers épisodes de la *Vie de Jean-Baptiste* [69], qui apparaissait de nouveau dans le *Jugement dernier*, plus ancien, au revers de la façade, le *Baptême du Christ* et l'*Arrestation de saint Jean-Baptiste* devaient se trouver vers le milieu du mur, sinon plus loin, et le *Baptême* pouvait peut-être seul se situer parmi les huit premières scènes. Que cela ait été effectivement peint est par ailleurs confirmé par l'existence d'une dérivation ponctuelle de la figure d'un acolyte se dévêtant dans un album de l'atelier de Peruzzi [70], à moins qu'elle n'ait été tirée d'un dessin, et non directement de la fresque, ce qui semble plus difficile. Quoi qu'il en soit, il est hautement improbable que Gentile n'ait réussi à transcrire sur le mur aucune des deux scènes, alors qu'il les avait déjà conçues.

Que le fragment de fresque réalisée de Pisanello, aujourd'hui au Museo di Palazzo Venezia [71], provienne de la basilique du Latran, relève d'une éventualité plus ténue encore. Il s'agit d'une tête de femme élégamment coiffée, placée devant un dossier de fourrure, que l'on aurait pu imaginer appartenir à un *Banquet d'Hérode*, mais que le peintre véronais cependant n'arriva vraisemblablement pas à peindre.

La question se complique encore, car l'on trouve des références claires aux deux compositions de Gentile, le *Baptême du Christ* et l'*Arrestation de saint Jean-Baptiste*, tels que nous les connaissons grâce aux deux dessins pisanelliens, dans deux fresques de Masolino da Panicale du baptistère de Castiglione Olona en 1435 [72].

Comme l'a établi clairement Dominique Cordellier, Pisanello a dû commencer son travail à Saint-Jean de Latran sous le pontificat de Martin V, car le premier paiement pour l'œuvre entreprise (18 mars 1431) intervint seulement quinze jours après l'élection d'Eugène IV (le 3 mars 1431)[73]. Il est alors difficile de croire que, au cours des quatre années qui s'étaient écoulées depuis la mort inattendue de Gentile, le pape Colonna, à qui la basilique du Latran était si chère, n'ait pas fait d'autres tentatives pour poursuivre cette entreprise capitale. Dans ces années-là, Masolino da Panicale est à Rome. Il y achève le polyptyque pour la basilique de Sainte-Marie-Majeure, demeuré incomplet à la mort de Masaccio en 1428, peint la *Sala Theatri* au Palazzo de Montegiordano pour le cardinal Giordano Orsini, puis une chapelle à San Clemente pour le cardinal Branda di Castiglione. Je me demande si lui aussi n'a pas été contacté, sans que cela ait eu de résultat, et si on ne lui a pas permis de voir les dessins déjà préparés par Gentile. Cela expliquerait sa connaissance précise, manifeste à Castiglione Olona, de compositions remontant à Gentile et qui, si jamais elles ont été peintes au Latran, comme le prouverait, en ce qui concerne le *Baptême*, la dérivation de Peruzzi, l'ont été par Pisanello, alors que Masolino n'était plus à Rome. Cela justifierait la curieuse affirmation de Vasari selon laquelle Masaccio – qu'il confond plusieurs fois avec Masolino[74] – aurait participé, aux côtés de Gentile et de Pisanello à la peinture des «*facciate della chiesa di Santo Ianni, per papa Martino*» («façades de l'église Saint-Jean pour le pape Martin»)[75].

La reprise, à Castiglione Olona, des compositions étudiées par Gentile pour la décoration de Saint-Jean de Latran pourrait alors difficilement avoir la valeur idéologique d'un hommage programmé envers des prototypes romains bien connus. Elle ferait partie, plus simplement, de l'attention renouvelée pour Gentile que Masolino a manifesté, après la mort de Masaccio, dans une Rome imprégnée d'effluves gothiques. Ce n'est donc pas un hasard si ce fut un Français qui nous a transmis la mémoire de ce cycle grandiose, à peine entrepris par Gentile, avant même que Pisanello n'y mette la main, sans jamais à son tour le mener à terme. Jean Baudoin de Rosières-aux-Salines, dans son poème cosmologique *Instruction de la vie mortelle* ou *Roman de la vie humaine*, peu après 1431, conclut sur la personnalité du pontife qui, enfin, rassembla la Chrétienté occidentale[76] en ces termes :

«Ce Martin fut tant doubté et prisié
Qu'il recouvra la terre de l'Eglise

Qu'estoit tenue d'iceulx iij par maistrise
Et domina par grande auctorité
Et par xiij ans sist en prosperité,
Trois mois encor et depuis xj jours ;
Et devant ce qu'il eust faist ses sejours
faire la noble et excellant pointure
Fit pour adonq de couleur haute et pure
A S. Jehan de Latran et portraire
Ou vont mains pointres pour veoir l'exemplaire ;
Et se le maistre eust vescu longement
Oncques on n'eust veu tel ymaginement.
Cestui Martin morant desira lors
Qu'on enterra en Lateran son corps,
L'an mil adonq cccc xxxj,
Tant du clergié plouré com du commun. »

Notes

1. Je remercie l'ingénieur Sebastiani, le docteur Arnold Nesselrath et, surtout, le docteur Guido Cornini de la Direction des Musei Vaticani, de m'avoir permis d'accéder aux combles de la basilique en mars 1994, de m'avoir aidé de toutes les façons possibles et de m'avoir fourni les photographies reproduites ici. Je remercie aussi ma femme, Silvia, pour son aide fidèle. Cette communication doit être comprise comme un complément des analyses et des informations données par De Marchi, 1992, p. 197-202, 212-216.

2. Voir Cassirer, 1921, p. 62-63. Le dessin fut exécuté peu avant le printemps 1646.

3. Avant qu'on ne place les toiles dans les ovales de Francesco Trevisani et de son équipe, dans la deuxième décennie du XVIIIᵉ siècle, on voyait encore «les murs antiques» de Constantin (Rasponi, 1656, p. 85 ; Wilpert, 1929, p. 58).

4. On se réfère ici aux mesures établies par Krautheimer, Corbett et Frazer, 1980, p. 24-25.

5. Cette primauté avait été fortement réaffirmée par Grégoire XI en 1372, dans une Bulle qui fut retranscrite dans le vestibule oriental de la basilique qu'il avait fait restaurer : «*etiam supra ecclesiam et basilicam principis apostolorum de urbe supremum locum tenere...*» («garder une place même supérieure à l'église et basilique Saint-Pierre à Rome»), Lauer, 1911, p. 425. Martin V et Eugène IV furent les derniers à privilégier la basilique du Latran, le premier en s'y faisant enterrer. Il faudra attendre Pie IV pour retrouver une attention similaire (voir Freiberg, 1991, et 1995).

6. Voir Annexes 3 et 15.

7. Dans les fragments de fresques de la chapelle de Pandolfo III Malatesta à Brescia, les restes d'azur sur une préparation rouge analogue sont plus importants. Elle domine encore dans les frises décoratives de la chapelle Ricchieri dans le Duomo de Pordenone, exécutées par un suiveur de Gentile. Pisanello aussi emploie un fond rouge pour l'azur dans le décor pour le cycle chevaleresque de Mantoue (qui ne fut jamais achevé avec l'azur, c'est pourquoi on le distingue à peine de la silhouette accidentée de la préparation sombre de la végétation, elle aussi incomplète), et dans la fresque de la chapelle Pellegrini, en se limitant à la partie supérieure du ciel, de façon à suggérer dans la partie inférieure, contre un fond clair, la luminosité atmosphérique de l'horizon (dans ces mêmes années, à la Collégiale de Castiglione Olona, Lorenzo Vecchietta nuançait la préparation du blanc au rouge de façon plus experte, tandis qu'à ses côtés Paolo Schiavo, moins aguerri, séparait encore en deux parties la préparation pour le ciel, exactement comme Pisanello à Sant'Anastasia).

8. Voir aussi Franco, 1996 (2). Je remercie Fabrizio Pietropoli de la Soprintendenza ai Beni Artistici e Storici del Veneto, qui m'a permis de monter sur les échafaudages installés devant le Monument Serego à l'occasion d'une restauration, en juin 1996, et qui m'a fourni la photographie reproduite ici.

9. Voir Baldini et Casazza, 1990, p. 332, et fig. p. 293, 295 (frises dans les ébrasures de la fenêtre de la chapelle Brancacci au Carmine). Sur un chantier romain du début du XVᵉ siècle, dans les frises d'une fresque sous les combles de San Clemente, on constate un large usage de cartons reportés au *spolvero* (Kane, 1992, p. 166).

10. Autenrieth, 1989, p. 168 ; Boskovits, 1991 (2), p. 160 ; Algeri, 1996, p. 47.

11. Voir Procacci, 1933-1934 et 1933-1936. Il en existe deux photographies anciennes, Fototeca 15147 et 15148 (Florence, Kunsthistorisches Institut).

12. Cordellier, 1996 (2), p. 419-420 n° 291.

13. Fossi Todorow, 1966, p. 124 n° 174; Cordellier, 1996 (2), p. 166, 465. Les deux chercheurs ont supposé que les figures de saints esquissés des deux côtés de la même feuille pouvaient avoir un rapport avec les prophètes peints à fresque entre les fenêtres de la basilique de Saint-Jean de Latran. La figure du verso représente, en effet, un jeune prophète avec un cartouche, qu'il tient comme le Jérémie, reproduit dans le dessin borrominien. Mais les quatre figures du recto semblent être différents saints, dont saint Jacques le Majeur.

14. Voir Annexe 3, 15.

15. Christiansen, 1982, p. 111; De Marchi, 1992, p. 216 note 122.

16. De Marchi, 1992, p. 207, 209.

17. Voir Annexe 13, 14, 15, 16. Sur ce sujet voir De Marchi, 1992, p. 202; Gheroldi, 1995, p. 50.

18. Christiansen, 1982, p. 174-175; *idem*, 1989; Testa, 1990, p. 171-179; De Marchi, 1992, p. 196-197, 211, 212.

19. Gentile reçut une paye mensuelle de vingt-cinq florins, soit un total de cent cinquante florins en six mois (Pisanello, en revanche, reçut cent soixante-cinq florins, en trois fois, au cours de presque une année). Dès le 17 septembre 1426, le Trésor du Vatican avait dégagé des sommes «*super pavimentis et picturis*» («pour des pavements et des peintures») à Saint-Jean de Latran. Voir Rossi, 1877, p. 150-151; Müntz, 1878, p. 16; Corbo, 1969, p. 44-46; Christiansen, 1982, p. 168-169; De Marchi, 1992, p. 199, 214; Cordellier, 1995, p. 45-46.

20. Gentile arriva à Orvieto le 25 août 1425; le paiement final pour la fresque, dix-huit florins, est du 20 octobre; Rossi, 1877, p. 149-150; Fumi, 1891, p. 392, doc. LXVI; Ricetti, 1989.

21. De Marchi, 1992, p. 125, 133 notes 67-70 (la fresque de San Matteo degli Armeni à Pérouse, que j'ai attribuée à Lello et que je tiens toujours comme la seule autre œuvre qu'on puisse lui attribuer dans l'état actuel des connaissances, a été publiée partiellement entre-temps par E. Lunghi, dans *Un pittore*, 1996, p. 37-38, mais avec une attribution à Policleto di Cola).

22. L'illustration la plus claire de la construction illusionniste dans les fresques de la chapelle Brancacci est donnée par K. Christiansen, 1991, surtout p. 12-18. Que la conception de l'encadrement des deux registres inférieurs (y compris l'idée de continuer le paysage au-delà des faux pilastres angulaires), en opposition à la décoration des ébrasements (et peut-être aussi des lunettes et de la voûte), revienne à Masaccio est également suggéré par un fait curieux: à peine plus de dix ans plus tard, dans l'abside de la Collégiale de Castiglione Olona, Lorenzo Vecchietta, un peintre pénétré de sympathie pour Masaccio et Donatello, reproposa cette idée (les scènes, avec un paysage continu, s'ouvrent au-delà d'une loggia couronnée d'un entablement), en opposition à l'absence de toute mise en place illusionniste de type architectural dans les encadrements du baptistère, peint à fresque par Masolino juste auparavant, où, en revanche, les nervures de la croisée disparaissaient dans les angles de cette petite pièce (sur l'attribution de la trame illusionniste de la Collégiale au seul Vecchietta, dans une distribution égales des parties avec Paolo Schiavo, son compagnon de travail, voir De Marchi, 1993 (1), p. 307-308).

23. Il vaut la peine de noter les différences dans l'usage de ce motif effectivement traditionnel en Vénétie,

par exemple dans les menuiseries des polyptyques du XIV^e siècle, et en revanche objet de reformulations consciemment antiquisantes en Toscane, dès le *Tabernacle du Parti guelfe* et le *Monument Coscia* de Donatello.

24. La répétition presque obsessionnelle d'une emblématique qui fait référence à la famille du pontife (la colonne insérée dans la croix tenue par saint Jean-Baptiste, et celles qui décorent l'ourlet du pluvial de saint Martin), et l'importance donnée à son saint protecteur, signalé par les « M » qui parsèment son habit liturgique, et sous les traits duquel pourrait se cacher un cripto-portrait de Martin V lui-même (de la même façon que le pape Libère, dans la scène de la *Fondation de la basilique,* aujourd'hui à Capodimonte) forment à elles toutes de fortes raisons pour nous faire soupçonner qu'il fut le commanditaire d'un polyptyque, qui, vu son articulation en deux faces, était probablement destiné au maître-autel de Sainte-Marie-Majeure, comme l'a soutenu Longhi, suivi par Boskovits, 1987, p. 57. Le fait même que le polyptyque se soit trouvé du temps de Vasari dans une «*cappelletta vicina alla sacrestia*» («petite chapelle voisine de la sacristie»), qui n'était rien d'autre que la chapelle familiale des Colonna consacrée à saint Jean-Baptiste, parle en faveur d'une hypothèse d'une commande d'Oddone Colonna (cette thèse a été adoptée dernièrement par Roberts, 1993, p. 86-87). À l'inverse, Boskovits (1987, p. 60) a fait remarquer que, à d'autres occasions, le maître-autel était à la charge du cardinal archiprêtre, et non plus du souverain pontife (par exemple, pour le ciborium de Saint-Jean de Latran, à celle de Pietro Rogerio de Malmonte au lieu d'Urbain V) et il a proposé que le commanditaire ait été le cardinal Rainaldo Brancaccio, archiprêtre de la basilique à partir de 1411, dont il identifie les traits dans le visage de saint Martin. En réalité, la physionomie effilée de Brancaccio «*ore magro, naso aquilino*» («visage mince, nez

aquilin») était différente au point qu'on l'avait surnommé «*lunghissimo*» («le très long») et cela se voit bien dans son portrait en orant aux pieds de la Vierge, au centre du triptyque du Museo Piersanti de Matelica (à ce sujet voir plus bas la note 29; d'après ces faits, il me semble qu'on peut l'identifier dans le premier cardinal situé juste derrière le pape Libère, dans la *Fondation de la basilique*, après le gros prélat qui tient le pluvial du pape). En outre, il était déjà mort le 5 juin 1427 alors que la présence de Masaccio est encore attestée à Florence le 29 juillet de la même année. Il est vrai que certains auteurs pensent encore à une datation du polyptyque vers 1423-1425 (Joannides, 1993, p. 414-422). L'hypothèse inverse, mieux argumentée à mes yeux, selon laquelle le polyptyque a été commencé par Masaccio, brusquement interrompu en juin 1428 et continué par Masolino, est étayée par les preuves techniques mises en avant par Strehlke et Tucker, 1987, qui, suivant certaines intuitions de Longhi et de Previtali, ont montré que, dans le panneau avec *Saint Pierre et saint Paul*, la manière de Masolino se superposait à un dessin et à une mise en place différents, attribuables à Masaccio – l'évanescence du cordon du chapeau de saint Jérôme, dans le panneau de Masaccio conservé à la National Gallery de Londres, n'est pas un signe d'inachèvement, comme le voudraient Paul Joannides (1993, p. 418) et Perri Lee Roberts (1993, p. 96), mais elle est simplement due à un nettoyage trop poussé. Que l'une des œuvres de Masolino parmi les plus intensément imprégnées par l'art de Masaccio – le fragment de panneau avec un *Prophète assis*, récemment passé en vente sur le marché de l'art (New York, Sotheby's, 19 mai 1995, lot 14, 21,9 × 15,6 cm) – puisse provenir des pinacles du polyptyque romain reste à vérifier.

25. Le peintre Giovenale da Orvieto, qui, en 1425, travaillait encore pour l'Opera del Duomo de sa ville natale,

mais qui, par la suite, s'installa à Rome, semble avoir occupé une position particulière. Ses fresques de San Clemente, aujourd'hui détruites, sont de 1426 (elles sont décrites dans le Cod. Vat. Lat. 9023, f⁰ˢ 212-215). Ses deux panneaux qui étaient autrefois conservés à Saint-Jean de Latran et à Santa Maria all'Aracoeli, étaient datés respectivement de 1436 et 1441. Le peintre Battista da Padova, qui en 1433-1434 peignit la *capella parva* de Saint-Nicolas au Vatican pour Eugène IV (*ibidem*, p. 40), pourrait avoir gagné Rome depuis l'Ombrie, s'il s'agit de Battista di Domenico da Padova, qui est documenté comme peintre à Foligno à la cour des Trinci, de 1417 à 1426 (les liens matrimoniaux entre la famille des Trinci et celle des Colonna sont nombreux). Parmi les maîtres (menuisiers, sculpteurs, etc.) répertoriés dans les registres du Vatican, plusieurs étaient originaux d'Ombrie et des Marches. Des artistes arrivaient aussi des Abruzzes et quelques vestiges de fresques avec des chœurs d'anges, au sommet de l'arc triomphal de San Clemente et aujourd'hui dans les combles, sont liés, malgré leur peu de qualité, à la manière des peintres des Abruzzes tels le Maestro di Beffi et le Maestro di Loreto Aprutino. Et il est intéressant de noter que sur le mur sud de la basilique, entièrement recouvert de fresques, Benedetto Mellini au XVIIᵉ siècle relève une date, 1416, et le nom d'un peintre des Abruzzes, Salli da Celano (Cod. Vat. Lat. 11905, f⁰ 36r; voir Kane, 1992, et Romano, 1992, p. 411-418).

26. De Marchi, 1992, p. 198 et 212, note 61; Romano, 1992, p. 411-418.

27. Il faut noter les mystérieuses affinités qu'il y a dans certaines des fresques de Cori avec l'artiste ghibertien Giovanni del Ponte.

28. Pour un aperçu partiel de ces témoignages, il faut toujours se reporter à l'étude médiocre de Bertini Calosso, 1920, à enrichir, au moins

pour les années 1420, avec les notices de Serena Romano, 1992, p. 379-482.

29. J'ai déjà esquissé une reconstruction du Maître du triptyque Brancaccio, dans De Marchi, 1992, p. 132 note 49, et 212-213 note 62. Je peux aujourd'hui ajouter pour le diptyque divisé entre le musée du Petit Palais d'Avignon (Louvre M.I. 356) et la Pinacoteca Vaticana (Inv. 577), réassociés par Zeri (1987) sous le nom de Bitino da Faenza, qu'il est possible de supposer une commande romaine, comme pour le triptyque éponyme : c'est à Rome seulement que pouvait se justifier un choix aussi sophistiqué que celui de sainte Marménie, matrone romaine, épouse du cruel vicaire Carpatius, mère de sainte Lucine, martyrisée sur l'ordre du préfet Almachius et ensevelie à côté de saint Urbain (*AA. SS., Mai*, VI p. 11-14, *die vigesima quinta, Passio sancti Urbani papae*, caput III, et *Annexe*); son culte est attesté dans l'église romaine de San Lorenzo in Panisperna, où était conservé son corps (voir Gallonio, 1591, p. 81-84, qui rapporte la version populaire d'une *Legenda sanctae Marmeniae*, tirée d'un manuscrit du Monastère de San Lorenzo in Panisperna). De cet intéressant peintre anonyme s'est inspiré l'auteur d'un panneau représentant la *Vierge à l'Enfant*, située à l'église de l'Assunta à Rocca di Papa (Brugnoli, dans *Restauri*, 1972, p. 19, n° 10) que M. Boskovits, 1991 (1), a relié à trois autres peintures, sous le nom de Maître de Velletri.

30. Durant les troisième et quatrième décennies entières, le statut de Pisanello était en substance celui d'un homme de cour, appointé par Gianfrancesco Gonzaga sans que cela l'empêche de faire fleurir de remarquables affaires à Vérone et d'entretenir des rapports avec d'autres princes, amis des Gonzague, tels Filippo Maria Visconti ou Leonello d'Este. À part les paiements de 1424-1425, où l'on dit explicitement qu'il est «*provixionatus*», je crois que l'on doit le reconnaître sans aucun

doute aussi dans le Pisanellus de Pisis, «*capitaneus ad portam Vasis*», qui est payé par la cour de 1430 à 1438. Comme l'ont fait remarquer Cordellier et Varanini (1995, p. 33), il fut désigné aussi à Naples comme «Pisanellus de Pisis»; l'attribution d'une prébende semblable n'était pas en contradiction avec son état d'artiste (Baldassare d'Este, par exemple, fut le capitaine du château de Porta Castello, à Reggio, puis du Castel Tedalda, sur le Pô, à Ferrare). Il n'est pas surprenant alors que Pisanello ait été logé au palais des Gonzague, et que le 11 mars 1444, alors qu'il n'était plus à Mantoue depuis presque trois ans, Gianfrancesco Gonzaga, lui écrivant à Ferrare, ait fait allusion à «*quelle camere e luoghi che solevi tenire qui in Corte*» («ces chambres et endroits que tu avais l'habitude d'habiter dans cette cour»), manifestant ainsi son désir de les rendre disponibles (Cordellier, 1995, p. 119-120 doc. 51). Cette position solide à la cour est une différence importante par rapport à la position sociale plus autonome que Gentile conserva toute sa vie, à Venise spécialement, mais aussi en travaillant au fil du temps pour Pandolfo III Malatesta, pour Palla Strozzi et d'autres Florentins, comme les Quaratesi, pour les villes de Fabriano, Sienne et Orvieto, pour Martin V et pour d'autres prélats romains, comme Alamanno Adimari et Gabriele Condulmer. La culture figurative de Pisanello, plus érudite et sophistiquée, à la limite de l'éclectisme, s'explique aussi par ce changement de condition.

31. Pour la restitution à Serafino de' Serafini du cycle des Gonzague en son entier, voir De Marchi, 1988 (1); voir aussi Bazzotti, 1989, p. 8-9, 212-213.

32. Eberhardt, 1995, p. 190 (cette hypothèse a été remise en question par Eberhardt lui-même, à la suite des résultats négatifs des sondages sur la partie supérieure de l'élévation de la chapelle Pellegrini); Cordellier (2), 1996, p. 111, 118, n° 60. Fossi

Todorow, 1966, p. 66 n° 18, avait déjà remarqué des similitudes avec la fresque Pelligrini.

33. Cozzi, 1990, p. 111. Je continue à trouver impressionnantes les affinités entre cet anonyme et le retable de la cathédrale de Salamanque, affinités déjà montrées par Luigi Coletti (1948, p. 36), mais jamais reprises en compte: vu le changement des contextes géographique et chronologique, on ne doit pas exclure cette piste, pour reconstituer, en fin de compte, l'activité de Dello Delli en Vénétie. Un décor illusionniste similaire qui eut une ample descendance, quoique à un niveau plus modeste, dans la région de Trévise et de Ceneda, se trouve dans le *Saint Nicolas en chaire*, dans la chapelle de Saint-Nicolas du Duomo de Pordenone, rendu par Cozzi (1993, p. 210-211) au Maître de la chapelle Ricchieri, artiste gentilien. Dans le même sillage doit se situer un panneau (probablement trévisan), entre le Maestro degli Innocenti et le Maestro des Battuti di Serravalle, représentant un *Saint évêque en chaire*, encore inédit et de localisation incertaine, et que je ne connais que par une photographie de l'Istituto Centrale per il Catalogo e la Documentazione (ICCD; négatif E 32660).

34. De Marchi, 1992, p. 215 note 92; Cozzi, 1997.

35. Pour les documents du Latran, voir Cordellier, 1995, p. 45-46, 48-50, doc. 13 et 15. Le *terminus ante quem* du travail de Pisanello à Saint-Jean de Latran est donné par la cession de ses «affaires» («*suppellectiles*») en avril 1433 (*Ibidem*, p. 55 doc. 18). Pour l'éventualité controversée d'un retour de Pisanello à Rome à l'automne de 1432, voir dans le présent volume les nouvelles propositions de Stefano Tumidei. Gentile da Fabriano avait été en relation avec Condulmer qui, en 1425, avait réformé le monastère bénédictin de Saint-Paul-hors-les-Murs selon la règle de la congrégation de sainte Justine. Selon

une transcription du XVII^e siècle, il aurait perçu vingt-cinq lires des moines et on lui a attribué un fragment de fresque représentant un *Christ crucifié* qui, bien qu'il ait été très repeint, pourrait en effet lui revenir (Lavagnino, 1940; Gardner, 1983, p. 336, fig. 15; De Marchi, 1992, p. 199).

36. De Marchi, 1992, p. 198; Mœnch (1994, p. 95) a réfuté cette attribution. Elle suggère que la fresque romaine a été exécutée par l'artiste qui a peint la *Vierge à l'Enfant* de la Cassa di Risparmio de Vérone, un tableau très ruiné que Carlo Volpe (1970), à raison je crois, pensait de Stefano lui-même (la *Vierge à l'Enfant* vendue par Fischer à Lucerne en 1961 comme de Jacobello del Fiore, que Lucco et Mœnch rattachent au même auteur, est bien autrement modeste).

37. Cordellier, 1996 (2), p. 153-154 n° 84 (je ne pense pas cependant qu'on puisse déceler une intervention autographe dans ce dessin).

38. Après l'examen rapproché sur les échafaudages, grâce à la courtoisie de Fabrizio Pietropoli, il a été possible d'identifier plusieurs repentirs d'un grand intérêt, bien visibles au niveau des soulèvements de la fresque ou en lumière rasante, et ce à cause de l'épaisseur de la peinture à l'huile qui y a été utilisée. Le belvédère devait initialement être moins vu en raccourci, et il est curieux que le revêtement interne d'une voûte à caissons n'ait pas été corrigé. À ce sujet, je renvoie au travail de Tiziana Franco sur ce monument, en souhaitant sa prochaine publication.

39. De Marchi 1992, p. 94-95 notes 135, 206. Il y a également de remarquables affinités entre les architectures de Giambono à Sant' Anastasia et celles, en partie esquissées, dans un dessin de l'atelier de Pisanello au Louvre (Inv. 2541), qu'on peut relier au décor du Latran; à ce sujet voir, plus loin, la note 44.

40. Pour une datation correcte de ces mosaïques, où sont déployées des architectures autrement solides que celles peintes autour du *Cénotaphe Serego*, qui apporte déjà, d'une certaine façon, une réponse aux nouveautés de la Renaissance, voir Franco, 1996 (2), p. 12-14.

41. Osano, 1989, p. 73 (comme on l'a déjà dit à plusieurs reprises, cette relation n'implique pas l'attribution du dessin à Giovanni Badile, de même que l'idée d'une implication directe de Badile dans l'atelier de Pisanello est invraisemblable à une date si avancée).

42. De Marchi, 1992, p. 207, 216 note 120.

43. *Ibidem*, p. 206.

44. Cordellier (2) 1996, p. 165 n° 89.

45. Cordellier, 1995, p. 46-48 doc. 14. On le sait, l'original de cette lettre a été signalé par Müntz dans la collection d'autographes de Benjamin Fillon mais n'a jamais été retrouvé. Ce ne peut être cependant que 1431, puisqu'il serait invraisemblable que l'année suivante, en 1432, Pisanello ait déclaré le 28 juin être retenu à Rome jusqu'en octobre pour ensuite obtenir, un mois plus tard, le 28 juillet, un sauf-conduit pour s'en aller.

46. Cordellier, 1995, p. 48-50 doc. 15. Voir aussi plus haut la note 35.

47. Lors de l'examen rapproché de la fresque Pellegrini, qui m'a été permis à l'occasion de l'exposition de Castelvecchio, et dont je remercie Paola Marini, ce qui m'a le plus frappé, c'est l'échelle réduite des figures, et par conséquent des têtes des personnages, dont l'expression, rendue avec soin, ne devait pas être facilement perceptible à cause de la hauteur de la fresque.

48. Voir Annexe 3.

49. Voir Annexe 9.

50. Voir Annexe 10.

51. Voir Annexe 14. Si l'on veut expliquer l'affirmation péremptoire de Giovio, on peut rappeler que, sur le mur gauche, devaient être peints aussi les blasons de certains papes (peut-être dans les écoinçons entre les arcs, comme celui de Martin V reproduit dans le dessin de l'atelier de Borromini), mentionnés encore au XVII^e siècle par Severano (voir Annexe 22); Cesare Rasponi rapporte en 1656, en particulier à propos du côté gauche (à droite par rapport à l'autel) «*affixae muro inscriptiones et insignia, praecipue versus apsidem*» («des inscriptions et des armoiries apposées sur le mur du côté de l'abside»), Rasponi, 1656, p. 37-38.

52. Voir Annexe 19.

53. Voir Annexe 7.

54. Voir Annexe 10.

55. Voir Annexe 11.

56. Voir Annexe 21.

57. Voir Annexe 17, et aussi 16.

58. La relation établie par Panvinio, entre l'interruption des travaux et les troubles à Rome contre Eugène IV, ne peut pas être aussi directe, car les révoltes éclatèrent seulement en mai 1434, et contraignirent le pape à la fuite.

59. Voir Annexe 3.

60. RF 421 r. Cordellier (2) 1996, p. 162-163 n° 87.

61. Paris, Louvre, RF 422 v; Cordellier (2) 1996, p. 178-179 n° 96 v. Le problème a été spécieusement contourné, en avançant, pour preuve, qu'un contemporain avait pu poser. Il est plus vraisemblable qu'il s'agisse de l'étude pour la décollation d'un saint chevalier tel que saint Georges.

62. *Ibidem*, p. 163-164 n° 88.

63. Fossi Todorow, 1966, p. 126-127 n° 191.

64. Degenhart, 1960, p. 59-60, 142 note 65.

65. Pour une contestation radicale de cela, voir par exemple Christiansen, 1982, p. 112-113.

66. De Marchi, 1992, p. 203-206. Toutes ces confrontations, et les deux déjà signalées par Degenhart, sont illustrées dans Blass-Simmen, 1995, p. 84-88, fig. 86-93. Dans la présente étude, je me suis limité à deux confrontations plus précises, délaissées par Brigit Blass-Simmen, mais qui n'en ont pas moins valeur d'indices révélateurs.

67. Christiansen, 1982, p. 107-108, n° 16; De Marchi, 1992, p. 206-216, note 113. La réduction du haut du panneau a altéré de manière considérable la respiration de la narration et de l'espace: les arbres et les collines devaient se profiler librement contre un fond d'or continu.

68. Selon les descriptions de Panvinio (voir Annexe 16) et d'une *Relation* anonyme qu'on peut dater vers 1660 (voir Annexe 24), les colonnes étaient de fait au nombre de quinze par partie, comme le prouve aussi un plan de Borromini (Vienne, Albertina, It. AZ. 374) et un autre de Carlo Rainaldi (Vienne, Albertina, It. AZ. 373). En revanche, le témoignage donné par un autre plan du XVI^e siècle, plus approximatif et qui ne mentionne que quatorze travées, est erroné (Archives du Latran; voir Krautheimer, Corbett et Frazer, 1980, p. 1-96, figures 56-58). Les deux plan de l'Albertina sont si lisibles qu'on y distingue très clairement, pour la section circulaire, les quatre colonnes qui n'avaient pas été englobées par des piliers en brique (les deux premières du mur gauche, la première et la quatrième du mur droit).

69. La *Vie de saint Jean-Baptiste* pouvait être répartie en seize

tableaux; la séquence que nous proposons est purement indicative : 1) Zacharie dans le Temple ; 2) La Visitation ; 3) La naissance de saint Jean-Baptiste ; 4) Saint Jean-Baptiste dans le désert ; 5) La rencontre entre l'Enfant Jésus et saint Jean-Baptiste ; 6) La Prédication de saint Jean-Baptiste ; 7) Saint Jean-Baptiste baptisant ; 8) Saint Jean-Baptiste désignant le Christ ; 9) Baptême du Christ ; 10) L'emprisonnement de saint Jean-Baptiste ; 11) Saint Jean-Baptiste visité en prison par ses disciples ; 12) Le Banquet d'Hérode ; 13) Décollation de saint Jean-Baptiste ; 14) La Présentation de la tête de saint Jean-Baptiste à Salomé ; 15) Le transport du corps de saint Jean-Baptiste ; 16) L'ensevelissement de saint Jean-Baptiste.

70. Sienne, Biblioteca Comunale, Ms. S. IV. 7, f° 20r ; Egger, 1902, p. 26-27, fig. 22.

71. Mœnch, 1996 (1), p. 95 n° 47 ; Franco (3), 1996, p. 59 n° 3.

72. Pogány Balás, 1972 ; Bertelli, 1987, p. 33-34 ; De Marchi, 1993 (1), p. 313.

73. Cordellier, 1995, p. 45.

74. Vasari mentionne comme de Masaccio des œuvres de Masolino, telles que le polyptyque Carnesecchi à Santa Maria Maggiore à Florence et la *pala* Guardini avec l'*Annonciation* pour San Niccolò Oltrarno. L'identification de cette dernière avec le panneau de la National Gallery de Washington, déjà soupçonnée d'une

façon surprenante par Longhi (1940, p. 33), avait rencontré un accueil plutôt froid, jusqu'à ce qu'Alessandro Conti (cité par Giovanna Damiani, 1982, p. 57-59) en fasse la démonstration en se fondant sur une description sans équivoque du XVII^e siècle. Aujourd'hui, elle est communément admise par les plus récents auteurs de monographies du peintre. Il est triste de constater, cependant, qu'on omet de citer le véritable auteur de cet important rapprochement. Le testament de Michele Guardini, daté du 8 mars 1427, ne donne de dispositions que pour la décoration de la chapelle « *ad usum et modum sacristiae* », consacrée à saint Antoine abbé. Il constitue donc par défaut un *terminus ante quem*, mais non un *terminus post quem*, comme cela a été parfois avancé (Damiani, 1982 ; Tartuferi, 1988, p. 202) pour le panneau de Washington, destiné à la chapelle du *tramezzo* ; à ce sujet, voir les conclusions convergentes d'Andrea De Marchi, 1992, p. 190 note 88 et de Paul Joannides, 1993, p. 432, confirmées par Serena Padovani, 1994, p. 40-42, qui a retrouvé un testament plus ancien de Michele Guardini, daté du 15 juillet 1417, où il est fait explicitement allusion à la fondation et à la décoration de la chapelle de l'Annunziata, pour laquelle il laissa 600 florins.

75. Voir Annexe 15.

76. Voir Annexe 1. Pour l'identification du « maistre », dont l'identité est tue par Jean Baudoin, avec Gentile da Fabriano, voir De Marchi, 1992, p. 202, et Cordellier, 1995, p. 44.

ANNEXES

On trouvera dans ces annexes une anthologie des textes concernant les fresques de Gentile da Fabriano et de Pisanello pour la basilique de Saint-Jean de Latran, jusqu'à l'époque de leur destruction. Un synopsis essentiel peut, en effet, aider à appréhender rapidement les points problématiques et les contradictions entre les textes. Pour une analyse plus précise de ceux-ci et de leurs auteurs, je renvoie au répertoire exemplaire édité par Dominique Cordellier, « Documenti e fonti su Pisanello (1395-1581 circa) », *Verona illustrata*, VIII, 1995. J'ai utilisé sa numérotation, en l'indiquant entre parenthèses et en la faisant précéder de la mention : Cordellier.

1. Jean Baudoin de Rosières-aux-Salines, *Instruction de la vie mortelle ou Roman de la vie humaine*, vers 1431, éd. P. Meyer, 1906, p. 552 (Cordellier 12)

« Ce Martin fut tant doubté et prisié
Qu'il recouvra la terre de l'Église
Qu'estoit tenue d'iceulx iij par maistrise
Et domina par grande auctorité
Et par xiij ans sist en prosperité,
Trois mois encor et depuis xj jours ;
Et devant ce qu'il eust faist ses sejours
faire la noble et excellant pointure
Fit pour adonq de couleur haute et pure
A S. Jehan de Latran et portraire
Ou vont mains pointres pour veoir l'exemplaire ;
Et se le maistre eust vescu longement
Oncques on n'eust veu tel ymaginement.
Cestui Martin morant desira lors
Qu'on enterra en Lateran son corps,
L'an mil adonq cccc xxxj,
Tant du clergié plouré com du commun ».

2. Anonyme du XVᵉ siècle, *Vita Martini V*, dans L. A. Muratori (éd.), *Rerum Italicarum Scriptores*, III/2, Milan, 1734, f° 867

« *Pavimentum quoque navis mediae Lateranensis ecclesiae sumptuose valde fecit construi lapidibus porphyreticis et serpentinis. Eamdem etiam navim de novo pretiosis figuris et mira arte fabricatis ex parte pingi procuravit, sed morte praeventus complere opus non potuit* ».

(« Il fit aussi faire un pavement tout à fait somptueux dans la nef centrale de l'église du Latran, en employant du porphyre et de la serpentine. Il fit décorer encore cette même nef avec des précieuses peintures nouvelles, exécutées avec un art admirable, mais la mort l'empêcha d'achever cette œuvre »).

3. Bartolomeo Facio, *De Viris illustribus* (1453-1457), dans Michael Baxandall (éd.), 1971, p. 165-166 (Cordellier 75)

« *Gentilis Fabrianensis.*
[...] *Eiusdem est opus Romae in Iohannis Laterani templo, Iohannis*

ipsius historia, ac supra eam historiam Prophetae quinque ita expressi, ut non picti, sed e marmore ficti esse videantur. Quo in opere, quasi mortem praesagiret, se ipse superasse putatus est. Quaedam etiam in eo opere adumbrata modo atque imperfecta morte praeventus reliquit. [...] De hoc viro ferunt, cum Rogerius Gallicus insignis pictor, de quo post dicemus, iobelei anno in ipsum Iohannis Baptistae templum accessisset eamque picturam contemplatus esset, admiratione operis captum, auctore requisito, eum multa laude cumulatum caeteris italicis pictoribus anteposuisse. [...]».

(«Une de ses œuvres est à Rome, dans l'église de Saint-Jean de Latran. Elle représente l'histoire de saint Jean lui-même, et, au-dessus, cinq prophètes réalisés de telle sorte qu'ils ne paraissent pas peints, mais en marbre. On pense que dans cette œuvre il s'est surpassé, comme s'il avait pressenti sa mort. Surpris par celle-ci, il laissa, dans cette œuvre, des parties seulement esquissées et inachevées. [...] À son sujet, on raconte que, lorsque Roger de Gaule, peintre célèbre dont nous reparlerons, entra, l'année du Jubilée, dans l'église de Jean-Baptiste, et qu'il eut contemplé la peinture, saisi d'admiration, s'étant enquis de l'auteur, il le couvrit de louanges et le plaça à la tête de tous les autres peintres italiens».)

«Pisanus Veronensis.
[...] Pinxit et Romae in Iohannis Laterani templo quae Gentili divi Iohannis Baptistae historia inchoata reliquerat, quod tamen opus postea, quantum ex eo audivi, parietis humectatione pene oblitteratum est»

(«Pisanello de Vérone. Il peignit aussi à Rome, dans l'église de Saint-Jean de Latran l'histoire de saint Jean-Baptiste que Gentile avait laissé inachevée. Cependant, cette œuvre, à ce qu'il m'a raconté, fut presque effacée par la suite à cause de l'humidité du mur»).

4. Bartolomeo Platina, *Liber de vita Christi ac omnium pontificum*, Venise, 1749, éd. G. Gaida, dans *Rerum Italicarum Scriptores*, III/1, Città di Castello, 1913-1932, p. 312, 327 (Cordellier 86)

«Martinus autem ab externo hoste quietus, ad exornandam patriam basilicasque Romanas animus adiiciens, porticum Sancti Petri iam collabentem restituit; et pavimentum Lateranensis basilicae opere vermiculato perfecit, et testudinem ligneam eidem templo superinduxit; picturamque, Gentilis opus pictoris egregii, inchoavit».

(«Donc Martin, libre de tout ennemi extérieur, et disposé à embellir sa patrie et les basiliques romaines, restaura le portique croulant de Saint-Pierre; il fit faire le pavement de la basilique du Latran en mosaïque, et fit couvrir le temple d'un toit en bois, et il fit commencer une peinture par Gentile, un peintre célèbre».)

«[Eugenius IV] auxit et picturam templi a Martino antea inchoatam».

(«[Eugène IV] fit poursuivre la peinture de l'église que Martin avait fait entreprendre».)

5. Stefano Infessura, *Diario della città di Roma* (avant 1494), *Rerum Italicarum Scriptores*, III / 2, col. 1122 (voir aussi l'édition d'Oreste Tommasini, Rome, 1890, p. 25).

«*In tempo suo fu pentato Santo Iohanni Laterano*».

(«Sous son pontificat [de Martin V] fut peint Saint-Jean de Latran»).

6. Giuliano Dati, *Vita di tutti i pontefici* (vers 1505?), Venise, Fondazione Cini, n° 954, f° 4v

«*[Martino V] rifecie tutto il pavimento/ e'lle cholonne e'l tetto e molte mure/ sì che spese molto oro e molto argento/ e fece far quelle nobil figure/ chome l'arme lo mostra*».

(«[Martin V] refit tout le pavement/ les colonnes, le toit et plusieurs murs / tant et si bien qu'il dépensa beaucoup d'or et beaucoup d'argent / et il fit faire ces nobles figures / comme le montrent ses armes»)

7. Raphael Volaterranus (Raffaele Maffei), *Commentariorum Urbanorum*, Rome, 1506, XXI, f° 300r, XXII, f° 314v (Cordellier 95)

«*Pisanellus pictor simul et fictor, eius opus picta paries in aede Lateranensi fuit in umbris et coloribus diligens*».

(«Pisanello fut à la fois peintre et sculpteur; dans l'édifice du Latran, il décora le mur de peintures aux couleurs et aux ombres soignées».)

«*Eugenius autem, ubi Romam venit, picturam basilicae lateranensis a Martino inchoatam, ad hoc aevi durantem, in pariete absolvit*».

(«Or, Eugène, quand il vint à Rome, fit achever sur le mur la peinture commencée par Martin dans la basilique du Latran, laquelle est parvenue jusqu'à nous».)

8. Andrea Fulvio, *Antiquaria Urbis*, Rome, 1514, I, p. [50]

«*Statque colunnensis Martini ex aere sepulchrum qui pictura aedem decoravit et inclyto templo strata pavimentis asarota instravit opimis*».

(«[Dans la basilique du Latran] se dresse le tombeau en bronze de Martin Colonna, qui fit décorer l'édifice de peinture et installer dans ce temple illustre un riche pavement de mosaïques».)

9. Fra Mariano da Firenze, *Tractatus de origine, nobilitate et de excellentia Tusciae* (1517), Florence, Archivio francescano di Ognissanti, Ms. F 16, f° 97 r (Cordellier 97)

«[...] *Pisellus in pictura gentilis, in umbris et coloribus diligens, in compositione parvarum rerum excellentior. Eius opus picta paries in aede Lateranensi fuit tempore Martini V et Eugenii IV*»

(«Pisanello fut un bon peintre, expert en ombres et en couleurs, et meilleur encore dans la réalisation des petites choses. Il exécuta dans l'édifice du Latran sous Martin V et Eugène IV une peinture murale»).

10. Fra Mariano da Firenze, *Itinerarium urbis Romae*, Enrico Bulletti (éd.), Rome, 1931, p. 148

«*Martinus idem parietes pingi fecit, quas post Eugenius absolvit*»

(«le même Martin fit peindre les murs que, par la suite, Eugène fit achever»).

11. Andrea Fulvio, *Antiquitates Urbis*, Rome, 1525, rééd. Rome, 1545, p. 116 (Cordellier 99)

«[*Martinus V*] *qui etiam Basilicam, ignibus et ruinis deformatam, lithostroto et pictura decoravit quam Eugenius IIII postea absolvit*»

(«[C'est Martin V] qui fit orner d'un pavement et d'une peinture la basilique, abimée par le feu et le délabrement; Eugène IV acheva par la suite l'entreprise».)

12. Johannes Fichard, *Observationes antiquitatum et aliarum rerum magis memorabilium quae Romae videntur* (1536), dans A. Schmarsow (éd.), 1891, p. 133 (Cordellier 100)

«*In parietibus superioribus quibusdam locis restant antiquissimae picturae, in quibus quodam loco obiter ostenditur caeruleus color, qui inter obsoletos reliquos antiquissimos colores, ipse tam nitidus est, ac si heri pictus fuisset, quod sane mirabamus.*»

(«Dans les murs du haut subsistent, par endroits, de très anciennes peintures, dans lesquelles apparaît, ici et là, selon le hasard, une couleur d'azur qui, au milieu de ces très anciennes couleurs fanées, paraît si claire, comme si elle avait été posée hier, que nous l'admirions beaucoup».)

13. Giorgio Vasari, *Le vite de'pittori, scultori et architetti da Cimabue in qua*, Florence, 1550, éd. R. Bettarini et P. Barocchi, Florence, 1966-1987, III (1971), p. 365-366 (Cordellier 103)

«*Pisanello pittore* [...] *dimorato molti anni in Fiorenza con Andrea del Castagno, e finito le opere sue dopo la morte di quello, acquistò tanto credito col nome di Andrea, che venendo in Fiorenza papa Martino V, ne lo menò seco a Roma, et in Santo Ianni Laterano in fresco gli fece fare alcune istorie vaghissime e belle al possibile, perché egli abondantissimamente mise in quelle una sorte di azzurro oltramarino donatoli dal detto Papa, sì bello e sì colorito che non ha avuto ancor paragone. Et in concorrenza di questo lavoro maestro Gentile da Fabriano alcune istorie di sotto a lui, et infra l'altre fece di terretta tra le finestre in chiaro e scuro alcuni Profeti che sono tenuti la miglior cosa di tutta quella opera*».

(«Le peintre Pisanello [...] demeura de nombreuses années à Florence auprès d'Andrea del Castagno, et il acheva ses œuvres après sa mort; il acquit tant de renom avec le nom d'Andrea que, quand le pape Martin V vint à Florence, il le ramena avec lui à Rome. Il lui fit faire à fresque, à Saint-Jean de Latran, quelques scènes très agréables et belles au possible, car le peintre y a mis, en grande abondance, une sorte d'azur ultra-marin que le pape lui avait donné; celui-ci est si beau et si éclatant que l'on n'en a pas encore vu de semblables. Gentile da Fabriano fit en dessous, en compétition à ce travail, quelques scènes, et, entre autres choses, quelques prophètes en grisaille et en clair-obscur, entre les fenêtres; on pense qu'ils sont la meilleure partie de toute cette œuvre».)

14. Paolo Giovio, *Lettre au duc Cosme I de' Medici*, 1er novembre 1551, dans Giovio, 1560, fos 59r-v (Cordellier 102)

«*Vittor Pisano eccellente pittore fu in gran fama al tempo di Papa Martino, Eugenio et Nicola, et dipinse tutte e due le parti della nave grande di San Giovanni Laterano con molto azzurro oltramarino, talmente*

ricca che i pittorelli dell'età nostra si sono più volte sforzati, montando con le scale, a rader via il detto azzurro, il quale per la dignità della sua preciosa natura né s'incorpora con la calcina, né mai si corrompe».

(«Vittor Pisano, excellent peintre, fut très célèbre sous les papes Martin, Eugène et Nicolas; il a peint les deux côtés de la nef centrale de Saint-Jean de Latran, en employant beaucoup d'azur ultra-marin; celui-ci est si riche que les petits peintres de notre époque se sont efforcés plusieurs fois, en montant sur des échelles, de retirer cet azur, car la noblesse de sa nature précieuse fait qu'il ne s'incorpore pas à l'enduit ni ne se corrompe».)

15. Giorgio Vasari, *Le vite de' più eccellenti pittori, scultori et architetti coll'aggiunta de'vivi et de'morti, dall'anno 1550 al 1567*, Florence, 1568, éd. R. Bettarini et P. Barocchi, Florence, 1966-1987, III (1971), p. 128, 365-366 (Cordellier 103)

«Al quale [Masaccio], mentre in Roma lavoravano le facciate della chiesa di Santo Ianni per papa Martino, Pisanello e Gentile da Fabriano n'avevano allogato una parte [...]»

(«Pisanello et Gentile da Fabriano, qui, à Rome, travaillaient pour les façades de l'église de Saint-Jean pour le pape Martin, en donnèrent une partie à celui-ci [à Masaccio]».)

«[...] Pisano, overo Pisanello pittore veronese; il quale essendo stato molti anni in Fiorenza con Andrea dal Castagno, et avendo l'opere di lui finito dopo che fu morto, s'acquistò tanto credito col nome di Andrea, che venendo in Fiorenza papa Martino quinto, ne lo menò seco a Roma, dove in Santo Ianni Laterano gli fece fare in fresco alcune storie che sono vaghissime e belle al possibile, perché egli in quelle abbondantissimamente mise una sorta di azuro oltramarino datogli dal detto Papa, sì bello et sì colorito che non ha avuto alcun paragone. Et a concorrenza di costui dipinse Gentile da Fabriano alcune altre storie, sotto alle sopradette, di che fa menzione il Platina nella Vita di quel pontefice; il quale narra che avendo fatto rifare il pavimento di san Giovanni in Laterano et il palco et il tetto, Gentile dipinse molte cose, et infra l'altre figure, di terretta tra le finestre in chiaroscuro, alcuni Profeti che sono tenuti le migliori pitture di tutta quell'opera».

(«[...] Pisanello, c'est-à-dire, Pisanello, le peintre de Vérone; il demeura de nombreuses années à Florence auprès d'Andrea del Castagno, et il acheva ses œuvres après sa mort; il acquit tant de renom avec le nom d'Andrea que, quand le pape Martin V vint à Florence, il le ramena avec lui à Rome. Il lui fit faire à fresque, à Saint-Jean de Latran, quelques scènes très agréables et belles au possible, car le peintre y a mis, en grande abondance, une sorte d'azur ultra-marin que le pape lui avait donné; celui-ci est si beau et si éclatant que l'on n'en a pas encore vu de semblables. Gentile da Fabriano fit en dessous de celles dont on vient de parler, et en compétition avec ce travail, quelques scènes, que mentionne Platina dans la vie de ce pontife; celui-ci raconte qu'ayant fait refaire le pavement, le plafond et le toit de Saint-Jean de Latran, Gentile peignit de nombreuses autres choses, entre autres, quelques figures de Prophètes en grisaille et en clair-obscur, entre les fenêtres; on pense qu'ils sont la meilleure partie de toute cette œuvre».)

16. Onofrio Panvinio, *De sacrosanta basilica baptisterio et patriarchio Lateranensi* (avant 1569), Ph. Lauer (éd.), 1911, p. 434 (Cordellier 104)

«*Basilica habet testudinem, quam navem vocant, medianam magnam cum tecto contignato et tabulis ligneis ornato; sustentantur altissimi parietes XXX cassis columnis et quatuor parastatis, duabus frontem et totidem porticum versus, caeterum cum vel incendio vel terremotu medianae parietes aliquando disiectae fuerint, quae nunc visuntur, usque ad peristylium restituta est; quod quia incendium passum est totum fere cum columnis praeter septem, lateribus coctis vestitum est, et in arcuum parastatis impositorum seriem redactum. Utraeque medianae parietis habent fenestras more germanico oblongas cum cratibus sexdecim. Sinistram porro magnae parietis partem, quae porticum et chalcidicam quam tribunam vocant respicit, Martinus papa V elegantibus figuris Petri Pisani eo tempore celeberrimi pictoris opera ornare inchoaverat. Et Eugenius IV qui Martino successit perficere statuerat, in tumultu populi urbe pulsus cum opus imperfectum reliquisset, octo inter columnarum spatio Sancti Iohannis Baptistae acta quaedam Prophetae aliquot Apostoli Evangelistae et doctores optimis et exquisitissimis coloribus expressi et ceruleo presertim picti supersunt*».

(«La basilique a une couverture qu'on appelle la grande nef centrale et un toit en charpente orné de caissons en bois; ses murs très hauts sont soutenus par trente colonnes creuses et quatre piliers, deux vers la façade et le reste vers le portique; tout a été reconstruit jusqu'au péristyle, comme on le voit de nos jours, car les murs médians ont été abîmés par un incendie ou un tremblement de terre; puisque presque tout, les colonnes y compris sauf sept, a subi l'incendie, on l'a recouvert de briques cuites, et on a installé une série d'arcs soutenus par des piliers. Les deux murs médians ont des fenêtres oblongues à la mode germanique, avec seize grilles. Martin V commença à faire décorer d'élégantes figures peintes réalisées par Pietro Pisano, très célèbre peintre à cette époque, la partie gauche du mur central qui regarde vers le portique et la tribune qu'on appelle un chalcidique. Eugène IV, qui succéda à Martin, décida de compléter le décor; chassé de la ville par des troubles populaires, il laissa l'œuvre inachevée. Quelques scènes de la vie de saint Jean-Baptiste, quelques prophètes, des apôtres, des évangélistes et des docteurs, rendus avec des couleurs excellentes et exquises, et peints surtout en azur, demeurent dans les huit espaces au-dessus des entrecolonnements».)

17. Onofrio Panvinio, *De praecipuis urbis Romae sanctioribusque basilicis quas Septem ecclesias vulgo vocant liber*, Rome, 1570, p. 114-115 (Cordellier 105)

«*Martinus Papa V pavimentum fere omne Basilicae (quod in media maiorique navi est) ex lapide tessellato et emblematibus fecit, quemadmodum ex eiusdem insignibus liquet. Sed etiam Eugenius columnas fere omnes primae contignationis, maioris videlicet zophori incendio confractas et ruinosas, opere cocto et lateribus vestivit, arcusque inter columnas fecit, quod opus Basilicae et ornamento et conservationi est. Idem Martinus Basilicam pulcherrimo opere pingi iussit a Petro Pisano, sed morte interceptus opus perficere non potuit: quod cum Eugenius IIII qui ei successit perficere decrevisset, civili discordia Urbe pulsus opus imperfectum reliquit*».

(«Le pape Martin V fit faire presque tout le pavement de la nef centrale de la basilique en mosaïque ornée d'emblèmes, comme le démontrent ses armes. Mais Eugène fit revêtir d'un appareillage en briques cuites presque toutes les colonnes de la première travée, c'est-à-dire du grand zoophore, brisées et ruinées par un incendie. Il fit surmonter les colonnes d'arcs. Ces travaux furent faits pour l'ornement et la conservation de la basilique. Martin ordonna à Pietro Pisano de peindre de très belles œuvres dans la basilique, mais, emporté par la mort, il ne put faire achever ce travail : Eugène IV qui lui succéda décida de le poursuivre ; chassé de la ville par des troubles civils, il laissa l'œuvre inachevée».)

18. Pompeo Ugonio, *Historia delle Stationi di Roma che si celebrano la Quadragesima*, Rome, 1588, c. 40 b.

« Il medesimo papa Martino di sacre Historie cominciò a far depingere la chiesa da Pietro Pisano pittore eccellente di quell'età. Ma essendo egli soprapreso dalla morte, sì come molte altre sue nobilissime attioni, così questa opera restò imperfetta ».

(«Ce même pape Martin commença à faire peindre dans l'église de scènes sacrées par Pietro Pisano, peintre excellent de cette époque. Mais il fut surpris par la mort, et cette œuvre demeura inachevée, ainsi que plusieurs autres de ses belles actions».)

19. Giulio Mancini, *Considerazioni sulla pittura* (1617-1621), dans A. Marucchi et L. Salerno (éd.), Rome, 1956-1957, p. 72, 181

« [Gentile da Fabriano dipinse] qui in Roma li parieti di San Giovanni Laterano, fatte in compagnia di Vittor Pisano veronese nel '419 incirca ».

(«[Gentile da Fabriano peignit] ici à Rome les murs de Saint-Jean de Latran, en compagnie de Vittor Pisano, le Véronais, vers 1419».)

« Propon poi il Vasari la vita di Gentile da Fabriano, Pisanello da Verona et altri che visser in que' tempi e lavororno in Roma doppo che, tornata la Sede e risarcite le chiese, si cominciarono ad ornare, come fu fatto da Martin V Colonna in San Giovanni Laterano ».

(«Vasari propose ensuite la vie de Gentile da Fabriano, de Pisanello da Verona et d'autres qui travaillèrent à Rome et vécurent à cette époque, pendant laquelle, après le retour du Saint-Siège et la restauration des églises, on commença à les décorer, comme cela fut fait par Martin V Colonna à Saint-Jean de Latran».)

20. Giulio Mancini, *Viaggio per Roma per vedere le pitture che in essa si ritrovano* (1623-1624), L. Schudt (éd.), Leipzig, 1923, p. 71, ou in *Considerazioni, op. cit.*, p. 274.

« [In San Giovanni Laterano] le parieti sotto Martin V di Gentil da Fabbriano e di Vittor Pisano ».

(«[À Saint-Jean de Latran], sous Martin V, les murs de Gentile da Fabriano et de Vittor Pisano».)

21. Apostille à la relation faite par Giovanni Ambrogio Magenta à l'intention du cardinal Francesco Barberini (1627-1630), Montpellier,

Bibliothèque de l'École de Médecine, Ms. H. 267, f° 51r, G. Boffitto et F. Fracassetti (éd.), 1925, p. 35

«*Essendo per morte del Card. Leni in tempo di Urbano VIII stato promosso in vece sua all'arcipretato di San Giovanni Laterano l'Emerentissimo S. Cardinale Francesco Barberino nipote di detto Urbano, havendo applicato a voler beneficare et ristorare quella chiesa, diede ordine al padre Giovanni Ambrogio Mazzenta, nobile milanese Generale e Provinciale de' Padri Barnabiti, altrimenti detti Chierici Regolari di San Paolo, persona dotta et intendente anco bene di architettura, che dovesse fare un poco di considerazione sopra questo suo disegno, onde quello fece la seguente scrittura che è l'originale istesso. Il Signor Cardinale in quel mentre diede ordine che prontamente si facessero i ponti per turar tutte le buche che nelle pareti della nave maggiore si vedevano, le quali erano tante che rendevano deformità, parendo che la chiesa fusse ridotta colombaia: egli fece dare il colore acciò unisse con il restante del muro né dalla restauratione venisse a apparir il difetto precedente; messo anco mano a far lustrare le colonne delle altre navi.*»

(«Après la mort du cardinal Leni, sous Urbain VIII, le très Éminent cardinal Francesco Barberini, neveu dudit Urbain, le remplaça dans sa charge d'archiprêtre de Saint-Jean de Latran. Il s'appliqua à embellir et à restaurer cette église; il donna l'ordre au père Giovanni Ambrogio Mazzenta, noble Milanais, père général et provincial des barnabites, dits aussi chanoines réguliers de Saint-Paul, une personne instruit qui s'y connaissait aussi en architecture, de donner quelques avis sur ce projet, et il a rédigé cette relation qui est l'original. Le cardinal, au même moment, donna l'ordre que l'on fît vite des échafaudages afin de boucher tous les trous que l'on voyait sur les murs de la nef centrale; il y en avait tant que c'était affreux, car il semblait que l'église avait était réduite à l'état de colombier: il les fit peindre afin qu'ils fissent corps avec le reste du mur et que le défaut précédent n'apparût plus après la restauration; il s'attacha encore à faire lustrer les colonnes des autres nefs.»)

22. Giovanni Severano, *Memorie sacre delle sette chiese di Roma* [...], Rome, 1630, I, p. 522, 525

«*Martino V fece il pavimento della nave di mezzo in quella forma, che hora si vede; e cominciò a far dipingere la chiesa da Pietro Pisano pittore famoso con quelle immagini, che pur'hoggi vi si vedono; ma prevenuto dalla morte, non poté farla finire [...]. Nel muro della medesima [navata], a mano destra nell'entrare, sono le pitture fattevi fare da Martino V [...]. Nell'altra a mano sinistra si vedono hora alcune armi dipinte [...]*»

(«Martin V fit faire le pavement de la nef centrale sous la forme qu'on lui voit aujourd'hui; il commença à faire peindre l'église par Pietro Pisano, peintre célèbre, avec les scènes qu'on y voit encore de nos jours; mais, emporté par la mort, il ne put les faire achever. [...] Sur le mur de cette même (nef), à main droite de l'entrée, se trouvent les peintures que Martin V fit faire [...]. Sur l'autre, à main gauche, on voit aujourd'hui quelques armes peintes [...]».)

23. Cesare Rasponi, *De Basilica et Patriarchio Lateranensi*, Rome, 1656, p. 31, 38

«*Martinus V, qui eiusdem Basilicae fuerat canonicus, pavimentum eius constravit, ornavitque opere vermiculato, cuius adhuc vestigia extant, testudinemque ligneam super induxit, ac muros picturis pulcherrimis decoravit expressis manu sui Gentilis pictoris, aut Petri Pisani, variant enim scriptorum de illarum auctore sententiae, sed morte impeditus institutum opus absolvere nequivit. Eugenius quartus columnas fere omnes primae contignationis, seu maioris zophori incendio depravatas et ruinosas opere laterito convestivit, atque intercolumnis arcus adiecit quod opus maxime ad ipsius Basilicae ornamentum pariter et commoditatem conferebat. Ad sinistram parietis pars magna, quae Apostolico Palatio adhaeret, coeperat ornari a Martino papa quinto picturis elegantibus Gentilis seu Petri Pisani celeberrimi pictoris, sed mortem Pontificis opus imperfectum remansit. In spatio alio inter columnas octo, Sancti Iohannis Baptistae res gestae, Prophetae nonnulli, Apostoli, Evangelistae, et primarij Ecclesiae Doctores lectissimis* [sic] *coloribus erant expressi*».

(«Martin V, qui avait été le chanoine de la basilique, fit faire le pavement; il l'orna de mosaïques, dont les vestiges sont parvenus jusqu'à nous; il fit poser une couverture en bois, et fit décorer les murs de très belles peintures dues soit à Gentile le peintre soit à Pietro Pisano; selon les auteurs, en effet, les avis sont différents. Emporté par la mort, il ne put achever cette œuvre. Eugène IV fit revêtir d'un appareillage en briques presque toutes les colonnes de la première travée, soit du grand zoophore, qu'un incendie avait abimées et ruinées, et il ajouta des arcs sur les colonnes; ceci donna à la basilique autant de beauté que de commodité. Une grande partie du mur vers la gauche, qui regarde vers le palais apostolique, fut ornée, sur l'ordre de Martin V, d'élégantes peintures de Gentile ou de Pietro Pisano, peintre très célèbre, mais la mort du pape laissa l'œuvre inachevée. Au-dessus des colonnes, dans huit espaces, ont été représentés avec des couleurs très choisies les faits de saint Jean-Baptiste, quelques prophètes, des apôtres, des évangélistes, et les premiers docteurs de l'Église».)

24. *Relazione dello stato nel quale si trovava la Basilica Lateranense, quando Papa Innocenzo X s'accinse a rinnovarla dalla porta maggiore verso oriente sino alla nave traversa di Clemente VIII,* (ca 1660) («Relation de l'état où se trouvait la Basilique du Latran, quand pape Innocent X s'apprêta à la renouveler depuis la porte majeure jusqu'au transept de Clément VIII»), Rome, Archivio Lateranense, Ms. FF XXIII.12 (dans Ph. Lauer, 1911, p. 585)

«*La Basilica era distinta in cinque navi e quella di mezzo era et è coperta di palco dorato, opera di Pio IV e di Pio V, con mura sostenute da trenta colonne d'ordine ionico, la maggior parte coperte con mattoni, ridotte a pilastri essendo state offese dal fuoco. Ambedue le muraglie havevano sedici finestre, cioè otto per parte più lunghe che larghe all'usanza tedesca. Li muri furono principiati a dipingere da Pietro Pisano d'ordine di Martino V e seguitati da Eugenio V, che per li rumori civili restarno imperfetti, se bene Giorgio Vasaro scrive essere di mano di Gentile da Fabriano e di Vittore Pisanello, et a' tempi nostri si vedevano alcune attioni di San Giovanni Battista, alcuni profeti, Apostoli, Evangelisti e dottori della Chiesa, con boni colori e particolarmente con azurro nobilmente dipinte.*»

(« La basilique comprend cinq nefs ; celle du milieu était et est couverte d'un plafond doré, œuvre de Pie IV et de Pie V. Ses murs sont soutenus par trente colonnes ioniques, la plupart recouvertes de briques, formant des piliers, car elles avaient été abimées par le feu. Ces deux murs comportent seize fenêtres, huit par côté, plus longues que larges à la façon allemande. Sur l'ordre de Martin V, Pietro Pisano commença à décorer les murs ; Eugène IV poursuivit cet ouvrage, qui resta inachevé à cause des troubles civils, bien que Giorgio Vasari ait écrit que le décor était dû à Gentile da Fabriano et à Vittor Pisanello. De nos jours, on voit quelques scènes de la vie de saint Jean-Baptiste, quelques prophètes, des apôtres, des évangélistes, et des docteurs de l'Église, peints avec des belles couleurs, et en particulier avec un noble azur. »)

Fig. 1
Gentile da Fabriano
Frise aux rinceaux d'acanthe, 1427
Rome, Saint-Jean de Latran

Fig. 2
Gentile da Fabriano
Frise aux rinceaux d'acanthe, 1427
Rome, Saint-Jean de Latran

Fig. 3
Gentile da Fabriano
Modénature supérieure et sommet de l'ogive d'une fenêtre, 1427
Rome, Saint-Jean de Latran

Fig. 4
Détail de l'angle nord-ouest de la nef centrale correspondant à la frise de
Gentile da Fabriano
Rome, Saint-Jean de Latran

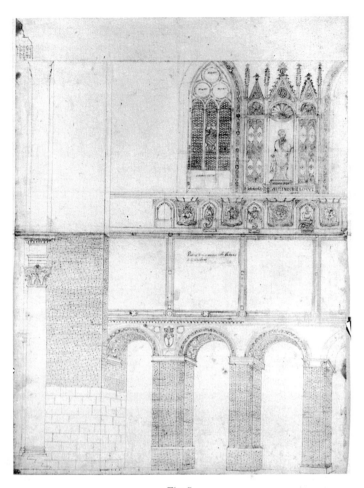

Fig. 5
Atelier de Francesco Borromini
Relevé du mur septentrional de la nef centrale de Saint-Jean-de Latran
à proximité de l'arc triomphal, 1646
Berlin, Kunstbibliothek, HdZ 4467

Fig. 6
Relevé des fragments subsistant de la frise de Gentile da Fabriano
à Saint-Jean de Latran

Fig. 7
Michele Giambono
Frise du *Monument funéraire de Cortesia Serego*, 1432
Vérone, Sant'Anastasia

Fig. 8
Michelino da Besozzo
Frise à motifs végétaux, vers 1417
Monza, cathédrale

Fig. 9
Atelier de Pisanello
Rinceaux d'acanthe, détail
Francfort, Städelsches
Kunstinstitut, Inv. Nr. 5431 v

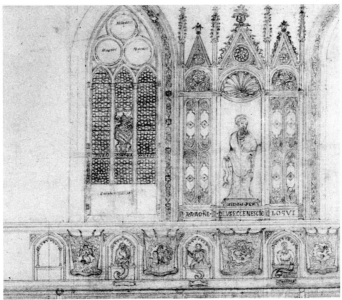

Fig. 10
Atelier de Francesco Borromini
Relevé du mur septentrional de la nef centrale de Saint-Jean de Latran
à proximité de l'arc triomphal, 1646
Détail du *Prophète Jérémie* par Gentile da Fabriano
Berlin, Kunstbibliothek, HdZ 4467

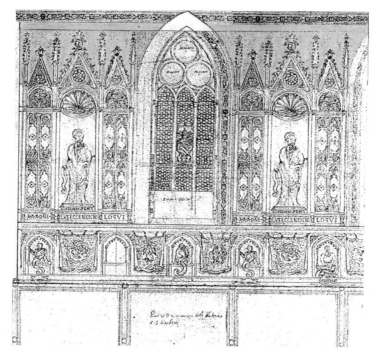

Fig. 11
Reconstitution hypothétique du décor illusionniste de Gentile da Fabriano
dans les fresques de Saint-Jean de Latran

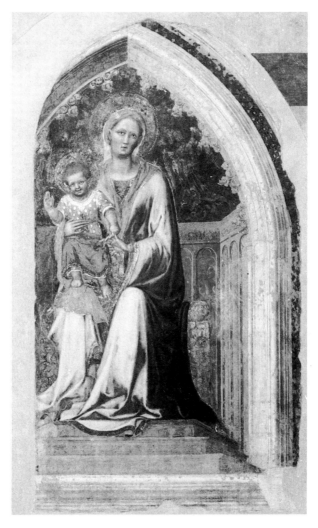

Fig. 12
Gentile da Fabriano
Vierge à l'Enfant, 1425
Fresque
Orvieto, cathédrale

Fig. 13
Lello da Velletri
Vierge à l'Enfant, détail du dossier du trône
Pérouse, Galleria Nazionale dell'Umbria
(provenant de San Benedetto dei Condotti)

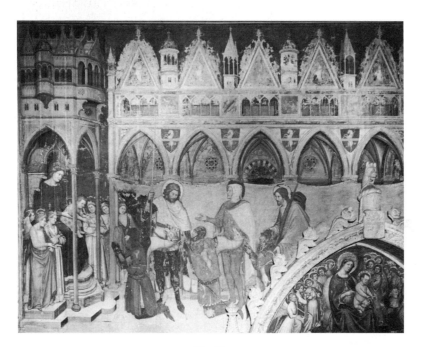

Fig. 14
Altichiero
La famille Cavalli présentée à la Vierge à l'Enfant, vers 1369
Fresque
Vérone, Sant'Anastasia

Fig. 15
Serafino de' Serafini
Lavement des pieds et
Prière dans le Jardin des Oliviers,
vers 1375
Mantoue, San Francesco,
chapelle des Gonzague

Fig. 16
Atelier de Pisanello
L'Écroulement du temple
d'Éphèse
Milan, Biblioteca Ambrosiana,
F. 214 inf. 10r, partie gauche

207

Fig. 17
Michele Giambono
Détail de l'architecture de l'*Annonciation*
Monument de Cortesia Serego, 1432
Vérone, Sant'Anastasia

Fig. 18
Michele Giambono
Présentation de la Vierge au Temple,
1448-1450
Venise, San Marco, chapelle de' Mascoli

Fig. 19
Giovanni Badile
Dispute de saint Jérôme, 1443
Vérone, Santa Maria della
Scala, chapelle Guantieri

209

Fig. 20
Reconstitution de l'élévation du mur septentrional de la nef centrale
de Saint-Jean de Latran, avec les fresques de Gentile da Fabriano et de Pisanello

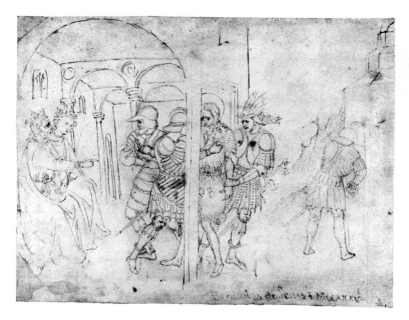

Fig. 21
Atelier de Pisanello, d'après Gentile da Fabriano
Arrestation de saint Jean-Baptiste
Londres, British Museum, 1947-10-11-20

210

Fig. 22
Gentile da Fabriano
Saint Jean-Baptiste dans le désert, vers 1406
Milan, Pinacoteca di Brera
(provenant de Valleromita)

Fig. 23
Gentile da Fabriano
Saint Jean-Baptiste dans le désert,
détail
Milan, Pinacoteca di Brera
(provenant de Valleromita)

Fig. 24
Atelier de Pisanello,
d'après Gentile da Fabriano
Arrestation de saint Jean-Baptiste, détail
Londres, British Museum 1947-10-11-20

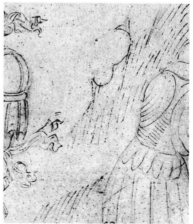

Fig. 25
Gentile da Fabriano
Saint Jean-Baptiste dans le désert, détail
Milan, Pinacoteca di Brera
(provenant de Valleromita)

Fig. 26
Atelier de Pisanello,
d'après Gentile da Fabriano
Arrestation de saint Jean-Baptiste, détail
Londres, British Museum 1947-10-11-20

Fig. 27
Gentile da Fabriano
Lapidation de saint Étienne
Vienne, Kunsthistorisches Museum

Fig. 28
Détail des gardes de la figure 21

Pisanello, mode d'emploi*

Sergio Marinelli
Professeur à l'université de Padoue

Traduit de l'italien par Dominique Cordellier

Pisanello, Actes du colloque, musée du Louvre/1996,
La documentation Française-musée du Louvre, Paris, 1998

Pisanello, comme tant de maîtres – petits ou grands –
qui vécurent avant l'apogée de la Renaissance, c'est-à-dire
avant l'âge de la *maniera moderna* où l'on codifia pour l'éternité
un art insurpassable, fut, tôt après sa mort, englouti par les
vagues successives d'artistes aux techniques et aux langages
aussi nouveaux que divers, et ne trouva refuge que dans les
limbes de son mythe littéraire. Nombre de ses cycles de fresques
furent recouverts ou détruits, et ceux de sa patrie qui – pourrait-
on croire – auraient dû en fixer le souvenir plus fidèlement, voire
plus jalousement, ne suffirent pas à donner quelque apparence
concrète aux louanges prononcées à la gloire de l'artiste qui
étaient désormais vides de sens. La fresque de Sant'Anastasia,
dont les conditions de lisibilité se modifièrent sans doute radi-
calement avec le temps, ne semble pas avoir été «vue» après la
description, déjà ambiguë et incertaine, de Vasari. Si Dal Pozzo
en répète encore les termes, mais comme de mémoire, le silence
de Lanceni (1721), Maffei (1732), Dalla Rosa (1803) confirme, de
fait, son invisibilité et entérine sa disparition de l'histoire[1]. Le
feuilleton des deux saints décrits par Vasari, mais jamais
retrouvés, est encore enlisé dans ce vide documentaire. La
fresque de San Fermo, pourtant visible et placée moins haut, ne
paraît pas pour autant avoir jamais été appréciée et comprise,
à l'époque, pour ses qualités picturales. Tout portait atteinte à
son image : la partie sculptée (certainement moins altérée par le
temps), la concurrence des autres peintures (l'église San Fermo
de l'époque baroque était, comme bien d'autres, pratiquement
habillée de tableaux), le nouveau goût pour les images specta-
culaires (où s'était perdue l'habitude de s'attarder au langage
miniaturiste d'une œuvre inapprochable). Disparues les pein-
tures, disparus les dessins, la fortune de Pisanello demeura
confiée aux médailles. Elles étaient certainement – comme le
soutenait encore l'Arétin – les vecteurs temporels d'une gloire

217

immortelle. Cependant, dès le XVIIIᵉ siècle, elles n'étaient sûrement plus connues de tout un chacun ni même sans doute des artistes, mais seulement, désormais, d'historiens érudits tels que Scipione Maffei. L'activité du médailleur n'était plus systématiquement indissociable de celle du peintre : elle pouvait aussi passer à la postérité de manière autonome. En 1958 encore, les propos de Roberto Longhi faisaient apparaître un Pisanello médailleur dont l'activité de peintre, parallèle, subalterne, ne semblait pas si résolue.

En 1809, Dalla Rosa indiquait que la fresque de Sant'Anastasia, célébrée par Vasari, existait encore et avait été restaurée depuis peu [2]. En 1830, le dessin de son fils, Domenico, quoique sommaire et imprécis en donnait la première reproduction [3]. La renommée de l'œuvre ne fut pas immédiate : en 1812 encore, un artiste cultivé comme Giuseppe Bossi visita l'église sans s'apercevoir de l'existence de la fresque et sans y faire la moindre allusion dans son journal, pourtant copieux. Par ailleurs, différents dessins véronais du temps offrent quelques indices sur d'autres œuvres remarquables du gothique tardif, en particulier sur une «*Madonna del roseto*», ressemblant vaguement à celle de Stefano conservée à la Galleria Colonna à Rome et dont, au début du XIXᵉ siècle, peu avant qu'elle ne disparaisse, un assistant de l'architecte Cristofoli (peut-être Gaetano, son fils) dressa le relevé à San Silvestro [4] (fig. 1). C'est cependant avec les saisies napoléoniennes que parvint dans les collections naissantes de la pinacothèque le tableau qui devait fixer pour tout le siècle l'image de Pisanello à Vérone : «*la Beata Vergine con vari angeli, in campo d'oro, su legno*» provenant du couvent de San Domenico, en d'autres termes, la *Madonna del roseto* [5].

Grâce à la redécouverte des fresques, la renommée de Pisanello retrouvait peu à peu son lustre, mais ses autres peintures et surtout ses dessins manquaient à l'appel. De sorte que, comme à l'accoutumée, Pietro Nanin, peintre et restaurateur, dut imaginer, sans autres modèles, des dessins pisanelliens susceptibles de combler la convoitise des collectionneurs véronais, en particulier celle d'Andrea Monga. Quoi de plus logique qu'un dessin préparatoire pour l'Enfant de l'*Annonciation* de San Fermo ou pour le revers d'une médaille avec un cavalier. Mais il devait se laisser aller par la suite à dessiner un groupe équestre digne du carnaval de Vérone, le *bacanal del gnoco*, et une scène de nu – *Joseph et la femme de Putiphar* – «dessin de Pisanello véronais, tableau qui se trouve à Padoue» [6] (fig. 2), tout à fait invraisemblable mais qui, rapporté aux mentalités déjà laïques des cours seigneuriales du XVᵉ siècle, ne devait pas paraître si improbable [7].

La redécouverte, matérielle et critique, des autres peintures intervint plus tard, quand elles entrèrent dans divers musées européens. La *Madone à la caille* (voir fig. 22, p. 118, et 23, p. 120) était attribuée à Pisanello par son propriétaire, Bernasconi (1862), mais il fallut tout le XIXe siècle pour que, peu à peu, cette conviction, qui ne fait toujours pas l'unanimité, fût partagée. En 1929, Evelyn Sandberg Vavalà, suivant les indications de Berenson, et malgré les doutes sérieux qu'elle exprimait, allait encore dans le sens de Stefano, vers lequel commençaient à converger les attributions à la *Madonna del Roseto*[8].

En 1869, la *Madone à la caille* fut léguée au musée de Vérone. La *Princesse d'Este*, attribuée vers 1860 à Piero della Francesca et rendue à Pisanello par Venturi en 1889, entra au Louvre en 1893. La *Vierge à l'Enfant avec saint Georges et saint Antoine abbé*, œuvre signée dont Laderchi mentionne la présence dans la collection Costabili à Ferrare en 1841, parvint à la National Gallery de Londres en 1867.

Leonello d'Este, également mentionné en 1841 dans la collection Costabili à Ferrare, entra en 1891 à l'Accademia Carrara de Bergame avec le legs Morelli. La *Vision de saint Eustache* fut acquise par la National Gallery de Londres en 1895. Le nom de Dürer était inscrit au revers du panneau mais Bode et Tschudi y avaient reconnu un tableau de Pisanello (1885). Il s'agit probablement de l'œuvre de même sujet enregistrée, précisément sous le nom de Dürer, dans l'inventaire de Scipione Gonzaga, grand protecteur du Tasse et fin collectionneur d'estampes[9]. C'est à ces images que revint le soin d'assurer toute la renommée internationale de Pisanello, qui, de fait, ne fut sensible qu'à partir de 1890. Avant cette date, la connaissance de Pisanello comme peintre reste très imprécise.

Son influence immédiate, même à Vérone, ne dut être ni particulièrement large ni particulièrement profonde. La décoration peinte autour du *Monument Serego* par Michele Giambono, en 1432, à Sant'Anastasia en renvoie les premiers échos sensibles. L'œuvre témoigne aussi d'une somme d'apports internationaux, notamment, dans la figure de Dieu le Père (fig. 5), ceux, éclatants, du gothique bohémien que Longhi déniait à la culture du temps de Pisanello. Lors de la récente restauration de la fresque Serego, la vision rapprochée, permise par les échafaudages, laissait voir, en outre, toute l'originalité et la désinvolture de Giambono, en particulier dans des détails manifestement conçus pour être normalement invisibles d'en bas, tels que les *putti* narquois et badins dans les niches du trône (fig. 6 et voir fig. 20, p. 157). L'examen de près confirme par ailleurs que l'art de Giambono, qui était beaucoup plus synthétique et

expéditif que celui de Pisanello, ignorait lui aussi les implications de l'illusionnisme ou de la propagande: s'il ne fait pas de doute que, dans son ensemble, la paroi sculptée et peinte à fresque dans le chœur de Sant'Anastasia célébrait davantage le faste que la gloire – à vrai dire bien peu fondée – de Cortesia Serego, le langage des détails, à une échelle imperceptible, devait, quant à lui, être vraiment réservé, comme dans les œuvres de Pisanello, à l'artiste, à Dieu et à une poignée d'amis. Du reste, à la même époque, d'autres arts comme l'enluminure, et même l'orfèvrerie et la médaille, n'avaient pas d'autres destinataires.

Dans les fresques de la chapelle Guantieri à Santa Maria della Scala, en 1443, Giovanni Badile copia les médailles de Pisanello en les traitant comme des motifs ornementaux dans les embrasures de la fenêtre. C'était leur faire un honneur réservé jusqu'alors, et depuis peu, aux seules effigies des empereurs romains. Mais il introduisit en outre dans son œuvre autant de citations de Jacopo Bellini, comme, par exemple, dans les scènes de la *Crucifixion* et de la *Pietà* de Santa Maria della Scala, le *Christ en Croix* du Castelvecchio, lequel, donc, devait se trouver à Vérone avant 1443. La *Croix*, peinte sur panneau, du Duomo de Vérone, si intense, et maintes fois rapprochée de Jacopo Bellini ou attribuée à celui-ci, semble, elle aussi, revenir à Giovanni Badile vers 1442, comme l'a depuis longtemps proposé Maria Teresa Cuppini: elle parle strictement le langage de Bellini [10]. L'alternative selon laquelle Giovanni Badile aurait pu influencer Jacopo Bellini est évidemment inadmissible... En revanche, il y a, dans une *Crucifixion* peinte à fresque dans une pièce aujourd'hui fermée du couvent de Santa Chiara à Vérone et dont le style se recommande de celui de Giovanni Badile, des têtes de chevaux, rudes mais vigoureuses, de cachet nettement pisanellien (fig. 7). Giovanni, sans jamais perdre son âme, a donc continuellement mis à jour ses références artistiques, de Michelino à Pisanello et jusqu'à Jacopo Bellini [11].

Un reflet du gothique courtois brilla encore, quoique d'un faible éclat, dans l'œuvre du fils de Giovanni, Antonio Badile, le «Maestro del cespo dei garofani»; et Dalla Rosa, qui n'avait plus de points de repères fiables, trouvait même que ses peintures – dont le triptyque avec *Sainte Cécile, saint Tiburce et saint Valérien*, autrefois à Santa Cecilia de Vérone et aujourd'hui au Castelvecchio (fig. 8) – étaient «dans le goût du fameux Pisanello» [12]. Le fonds gothique qu'il avait reçu en héritage se trouve bien au cœur de l'identité de cet artiste qui, de son vivant, jouit sans aucun doute d'un beau succès. Sa plus ancienne œuvre connue, un *Mariage mystique de sainte Catherine* datant de sa jeunesse, dont la photothèque Berenson

à Florence conserve la reproduction (fig. 9), fait clairement allusion, en particulier dans la figure de la sainte, à ce passé. Les vases d'œillets qui, pendant longtemps, permirent de désigner ses œuvres semblent le vestige nostalgique des «roseraies» de la génération antérieure. Mais l'héritage de Pisanello se mêla surtout, et sans heurt, à ce que la nouvelle culture figurative apportait, y compris à Vérone et en Vénétie. Un triptyque de Francesco Benaglio à San Bernardino (1462) porte au revers d'un panneau le dessin d'une *Tête couronnée de profil* (fig. 10). C'est le premier dessin indiscutable de ce peintre qui passe généralement pour avoir été l'artisan d'une nette émancipation face à Pisanello mais qui apparaît ici, en fait, comme encore imprégné de la culture numismatique de celui-ci. Son dessin, jusque dans le trait, évoque certaines études de Pisanello, telle cette *Tête d'homme barbu, de trois quarts vers la gauche*, conservée au Louvre (Inv. 2281). Et le souvenir de Pisanello perdura sans doute, par bribes, chez des artistes dont on doit encore aujourd'hui reconstituer l'œuvre, comme Cecchino da Verona ou Nicolò Solimani, l'oncle de Liberale.

La fresque, incontestablement hiératique et statique, signée et datée 1463 par Nicolò Solimani à Ognissanti de Mantoue (fig. 11), donne à voir une Madone qui, tout au moins pour son voile et pour son regard de côté, paraît se souvenir d'un dessin pisanellien, discuté mais très beau, conservé au Louvre (Inv. 2590). Quant au saint Jean-Baptiste, il rappelle indubitablement, avec ses cheveux rubanés en spirales lancéolées, le dessin du saint Georges pour le retable de la chapelle Malaspina (Inv. 2330) et reprend le motif décoratif de la pelisse qui enveloppe tout le corps du pèlerin sur le *Blason* de la chapelle Pellegrini à Sant'Anastasia. Sans doute, l'héritage pisanellien n'est-il plus ici primordial, sans doute n'est-il même plus conscient, mais il subsiste pourtant, à côté d'aplats tranchés de couleurs primaires qui évoquent déjà Piero della Francesca [13].

Tout le bestiaire de Carpaccio – et c'est un apport indiscutable de l'exposition de l'œuvre de Pisanello à Paris que de l'avoir démontré – n'est pas étudié sur le vif mais souvent inspiré des dessins pisanelliens. Cela vaut aussi pour Michele da Verona. Même dans la gravure par Gerolamo Mocetto, de la *Bataille entre les Hébreux et les Amalécites* (fig. 12), qui reprend peut-être une composition faite par Piero della Francesca à Ferrare et aujourd'hui perdue, il y a un chien typiquement pisanellien (fig. 13), dont on ne sait s'il vient du dessin original ou de Carpaccio [14]. Quoi qu'il en soit, la gravure est située, non sans bien des incertitudes, vers 1500, tandis que le *Portrait* Thyssen de Carpaccio, où se trouve le même chien, porte une

date, peut-être incomplète, généralement lue 1510. Ce dernier toutefois, plus précis, doit dériver directement du dessin pisanellien, plutôt que de la gravure. Plus tard, en vertu de quelque courant tellurique, Vérone donnera le jour à d'autres dessinateurs du monde animal et végétal, parmi les plus grands, tels que Gerolamo dai Libri, Antonio Falconetto et, plus important encore, Jacopo Ligozzi. Peut-être surent-ils quelque chose de Pisanello, de ses dessins ou du moins de sa gloire.

L'héritage de Pisanello se fond plus facilement encore avec celui de Piero della Francesca. Dans l'*Adoration des Mages* des *Heures* de Montecassino (fig. 14), offertes en 1460 au duc de Ferrare par le noble véronais Daniele Banda, les chevaux sont disposés de façon alternée suivant un type bien connu de raccourcis pisanelliens, visible notamment au revers de la médaille de Malatesta Novello, comme l'a indiqué Dominique Cordellier. Mais le contraste de la robe des chevaux, l'une claire l'autre sombre, est celui que Piero avait fait ressortir dans le pelage des chiens de sa fresque de Rimini, en 1451 [15]. Dans cette œuvre prestigieuse, le profil de Sigismondo Pandolfo Malatesta et la vue symbolique de Rimini sont tirés du droit et du revers d'une médaille de Matteo de' Pasti, élève véronais de Pisanello, devenu par la suite collaborateur de Piero à Rimini. Et l'effigie de Matteo de' Pasti ne faisait rien d'autre que de calquer fidèlement celle de deux médailles antérieures de son maître, Pisanello. De même que Matteo de' Pasti, Bono da Ferrara fut actif dans l'atelier de Pisanello avant de travailler à Padoue, entre la voie de Piero della Francesca et celle de Jacopo Bellini. Avec les élèves, les enseignements passèrent sans nul doute. Mais de Pisanello on ne retint toujours que les détails, jamais de scènes dans leur ensemble : la nouvelle culture voyait toujours et l'espace et le temps unifiés, tandis que celle de Pisanello était seulement suggestions sublimes d'instants et de fragments dont, par suite, l'intégration fantasque et enchevêtrée n'apparaissait plus lisible. De plus, si les références sont ponctuelles c'est aussi parce qu'elles sont à l'évidence basées sur des dessins de détails, non sur les peintures, rares, invisibles et tôt disparues. Quand Piero séjourna à Ferrare en 1449, il eut certainement sous les yeux toutes les œuvres peintes par Pisanello jusqu'en 1448. Il en tint sûrement compte dans sa formation, même si la correspondance des détails, conforme à l'idée actuelle d'un art du Quattrocento sans hiatus, ne pallie pas la diversité de conception sur le fond qui semble demeurer essentielle. Quoi qu'il en soit, même Mantegna a déduit certaines formules – comme celles de chevaux ou celles de la tapisserie peintes dans la *Camera degli Sposi* – des prémisses pisanel-

liennes. Une grande part du destin de la future peinture italienne s'est certainement nouée à Ferrare dans l'entrelacs des relations entre Alberti, Pisanello, Jacopo Bellini, Piero della Francesca et Mantegna. Les choix cependant n'y furent tous ni aussi tranchés, ni aussi immédiats qu'un point de vue propre au XX^e siècle pourrait le faire croire. Les écritures de Pisanello témoignent à elles seules, et de façon élémentaire, du rôle de transition, mais aussi de médiation et d'ouverture qu'il a assumé: gothiques dans le cycle de Mantoue, classiques et en capitales sur les médailles et aussi dans les inscriptions de Sant'Anastasia, elles sont grecques pour Jean Paléologue ou transcrivent des caractères arabes ou orientaux sur certains dessins. En tout cas la confrontation cruciale entre l'art de Mantegna et celui de Piero della Francesca en présuppose d'autres immédiatement antérieures, notamment entre Pisanello et Domenico Veneziano, voire entre Pisanello et Piero lui-même [16]. Il n'y a pas seulement qu'un costume, dont l'extrême préciosité signale à l'évidence la rareté ou même l'unicité, qui rappelle Pisanello dans l'*Adoration des Mages* de Domenico Veneziano conservée à Berlin. Il y a aussi, dans un langage transformé et renouvelé, les chevaux alternés, les oiseaux, les couleurs des lointains dans le paysage. Les miniatures du *Plutarque* de Cesena en offrent un exemple explicite: rapprochées de Matteo de' Pasti autrement que par hasard, elles sont et toujours rattachées par la tradition à Piero della Francesca et toujours dépendantes, quant aux modèles graphiques, de Pisanello. Pour faire place à la redécouverte de la peinture lombarde d'un côté, et à Piero della Francesca de l'autre, Roberto Longhi a certainement rabaissé non seulement Pisanello mais aussi le rôle de Vérone durant la première moitié du Quattrocento. Celui-ci était jadis au centre de la construction historique de Schlosser. Aujourd'hui, en revanche, c'est Venise que l'on considère au besoin comme centre d'incubation des nouveautés artistiques dues à des artistes d'origines géographiques les plus diverses: Michele di Matteo, Michelino, Gentile da Fabriano, Pisanello, Nicolò di Pietro, Giambono, Jacopo Bellini, Filippo Lippi, Paolo Uccello, Andrea del Castagno, Antonio Vivarini...

En 1442, Ottaviano degli Ubaldini della Carda, neveu de Federico da Montefeltro, énumérant les qualités de l'art pisanellien, parle d'«*Arte, mesura, aere et desegno / Manera, prospectiva et naturale*» [17]. Ces termes évoquent déjà, sinon précisément la Renaissance, du moins une ambiance renaissante. On conserve en outre un dessin de Pisanello (Louvre, Inv. 2520), qui semble bien autographe, où celui-ci a mis en place une perspective géométrique. Il connaissait donc la construction

spatiale d'Alberti et cela permet d'affirmer qu'il l'a repoussé de façon vraiment consciente. Ceux qui, au début du XVIII⁰ siècle, vendirent à Bartolomeo Dal Pozzo une *Sainte Famille avec des saints* (fig. 15) après y avoir apposé une inscription apocryphe avec le nom de Pisanello, le lieu présumé de sa naissance, San Vigilio (peut-être la localité située sur le lac de Garde), et la date – mal ciblée – 1406 [18], avaient peut-être encore une conscience diffuse de cela. L'œuvre avait été traitée comme une pièce historique afin qu'elle soit achetée par le seul acquéreur possible à Vérone, le premier historien officiel, qui était en train d'achever les *Vies* des peintres de la cité.

Personne à Vérone ne collectionnait alors de peintures antérieures à la pleine Renaissance, sauf peut-être, de manière exceptionnelle, le marquis Maffei qui se concentrait jalousement sur les collections archéologiques. L'anecdote à elle seule démontre encore une fois que l'idée qu'on se faisait, hypothétiquement, de l'aspect des peintures de Pisanello était purement hasardeuse, tant chez les vendeurs anonymes que pour Bartolomeo Dal Pozzo, très fin connaisseur par ailleurs de la peinture baroque.

Le fait est que les dessins, qui constituent encore aujourd'hui une grande part de notre savoir sur Pisanello, furent eux aussi, après les citations de Carpaccio, totalement oubliés ou ignorés. On sait comment la plupart d'entre eux furent acquis par le Louvre en 1856 auprès de l'antiquaire Giuseppe Vallardi de Milan, sous le nom de Léonard de Vinci, à un moment où, en France, se manifestait de nouveau un intérêt pour celui-ci [19]. Ce n'est que vingt ans plus tard que Both de Tauzia et Frédéric Reiset passèrent le *Codex Vallardi*, hormis quelques feuilles effectivement lombardes, sous le nom de Pisanello. L'attribution à Léonard – erreur dénuée de sens et périmée – fut vite oubliée. Pourtant elle reste d'une certaine manière éclairante. Le codex contenait le plus vaste *corpus* de dessins du XV⁰ siècle, dépassé seulement, et de peu, par celui resté groupé dans les deux albums de Jacopo Bellini. Il avait paru plus logique, en fonction du développement progressif des arts, de le situer à la fin et non durant la première moitié du siècle, dans le milieu toscano-lombard et non vénitien. Loin de préparer des peintures connues, presque tous les dessins étaient tournés vers une recherche, bien souvent scientifique, même si elle se cantonnait à la zoologie et la botanique. Il y avait par ailleurs des dessins d'architectures, d'orfèvrerie, de machines, de techniques diverses et, indiscutablement, de la qualité la plus haute. Il en ressortait d'une certaine façon une figure universelle, non de la pleine Renaissance, mais dont les

conceptions de l'universalité étaient, comme nous le reconnaissons aujourd'hui, conformes à l'humanisme naissant des cours aristocratiques. Que ces dessins aient été eux aussi attribués à Léonard relevait du même point de vue, et que l'on ait rectifié cette identification ne compta pas pour rien dans le premier profil historique de Pisanello établi vers 1890.

Bien que retrouvé si tard par l'histoire de l'art, et même par l'histoire locale de Vérone, la figure de Pisanello devait immédiatement parvenir au sommet de la réputation et de la curiosité. À Vérone, où l'académie romantique l'avait, de même que Ruskin, ignoré, il devint populaire à l'extrême. L'autre grand mythe du lieu – celui des Arche Scaligere et de la statue de Cangrande redécouvertes après des siècles d'oubli et dès lors tenues pour l'expression figurative la plus haute de la cité – joua en sa faveur[20]. Il n'existait pas, toutefois, d'équivalent pictural des sculptures des Arche: les peintures des derniers suiveurs véronais de Giotto, quoique contemporaines, ne paraissaient rien moins qu'exaltantes, elles étaient tout simplement insaisissables. Pour l'imaginaire collectif, les qualités incomparables d'Altichiero, dont on sait aujourd'hui la valeur d'antécédent capital pour Pisanello, n'étaient pas si faciles à isoler de l'iconographie sacrée. En outre, ses fresques les plus importantes se trouvaient à Padoue... Le *Saint Georges* fut vite regardé comme l'équivalent en peinture de la statue de Cangrande: un chevalier tout aussi intrépide. Sans compter que la scène courtoise avec la princesse avait lieu précisément dans la cité de Roméo et Juliette. Il est significatif que les préoccupations pour la statue de Cangrande et pour la fresque de Sant'Anastasia aient coïncidé, y compris dans le temps. L'une et l'autre semblent avoir été alors dans le patrimoine local, deux authentiques, sinon uniques, causes d'appréhension: elles devaient faire, d'ailleurs, chacune l'objet d'une intervention majeure de restauration et de «détachement», entre 1890 et 1910. En 1921, la redécouverte de précieuses étoffes orientales dans le sarcophage de Cangrande renforça, elle aussi, dans l'imagination collective (et pas seulement populaire), l'assimilation facile de ce prince aux élégants personnages peints ou dessinés par Pisanello. La statue de Cangrande, personnage en elle-même, demeure la référence principale pour Giuseppe Fiocco dans sa présentation du catalogue de l'exposition *Da Altichiero a Pisanello* en 1958. Hors de Vérone, c'est la culture figurative de l'époque *Liberty* qui assura à Pisanello un renouveau d'intérêt et un rôle essentiel qu'il n'avait plus jamais joué depuis sa mort. On en trouve des échos dans les citations littéraires contemporaines de D'Annunzio comme de Proust. Une

gravure de la *Madone à la caille* (fig. 16), éditée à Paris et dont la planche dut être retirée plusieurs fois à une date plus récente, montre comment l'œuvre de Pisanello, devenue *imagerie*, s'accorde à l'esprit du temps : portant le nom de l'éditeur « J Duval Edt Paris » et celui du peintre « H Danger pinxt », dépourvue de la caille mais enrichie de deux moineaux sur le manteau, la composition apparaît dans un cadre *Liberty* avec la lettre « *Virgo fragilium* » [21]. Le pauvre Pisanello n'est présent qu'en esprit.

Une curieuse copie de la fresque de Sant'Anastasia, signalée par Giuliana Ericani dans une collection privée de Padoue, date de la fin du XIXᵉ siècle, c'est-à-dire de l'époque même des premiers travaux de restauration de l'œuvre. Il s'agit d'une peinture sur toile sans préparation, voulant manifestement imiter les effets d'une tapisserie (fig. 17). Mesurant exactement trois mètres par deux et encadrée par une bordure florale justement caractéristique des tapisseries, elle donne l'une des clefs de lecture inconsciente de la fresque de Pisanello, qui était sans doute largement partagée à l'époque. L'exécution picturale, ni sublime ni, non plus, artisanale, avec ses carnations sombres et la ville à l'arrière-plan construite comme une échelle chromatique, révèle des procédés et une connaissance de l'Académie de Munich, à la manière de Franz von Stuck. Sans doute l'auteur aura-t-il été de ces Vénitiens qui, nombreux, fréquentèrent ou furent en contact avec ce milieu. Ou peut-être – et cela n'est pas à écarter non plus – ce copiste avait-il dans les yeux l'image de la fresque telle qu'elle était avant son nettoyage.

En 1906, la couturière milanaise Rosa Genoni exposa un *Manteau Pisanello* (fig. 18) étudié sur le dessin de Chantilly (fig. 19) [22]. Et ultérieurement, lors du regain d'intérêt pour le peintre, après la Seconde Guerre mondiale, Montherlant aussi eut recours aux costumes pisanelliens pour la mise en scène de *Malatesta*, écrit en 1946 [23]. La relative rareté des études pisanelliennes durant la période 1930-1940 correspond au goût du « réalisme », plus monumental et plus plastique. Elle fut suivie, dans l'immédiat après-guerre, d'un renouveau de fortune, plus intense que jamais, qui, dans un impressionnant crescendo de publications, culmina en 1973 par suite de la découverte des fresques de Mantoue en 1966.

Qu'un artiste comme Pisanello, appartenant à un monde aussi éloigné, ait alors intéressé des artistes contemporains ne peut dès lors plus guère surprendre : Giono s'en souvient en 1954 dans son journal de voyage en Italie. Et la tentation serait forte de confronter la *Princesse d'Este* du Louvre (fig. 20) – seul tableau de Pisanello visible en France – et ses grands papillons emblématiques aux collages d'ailes de

papillons agencées, elles aussi, en portraits que Dubuffet compose à partir de 1953. Extrêmement cultivé, mais malicieusement polémique, Dubuffet opère sûrement par la médiation d'Arcimboldo. Mais Arcimboldo n'a jamais, dans aucune de ses compositions conservées, représenté de papillons. Et ce n'est pas par hasard, sans doute, qu'un de ces collages de Dubuffet s'intitule *Jardin médiéval* (fig. 21)[24].

Cheveux de Sylvain (1953) est construit de profil avec les mêmes papillons que ceux qui volent autour de la princesse italienne (fig. 22). Son antithèse, *L'homme au papillon* (1954) est une huile sur toile (fig. 23) avec un papillon volant devant une figure de profil. Elle renvoie, elle aussi, quoique selon d'autres modes, au même tableau comme source d'inspiration. De même que le *Personnage et trois papillons*, «empreinte à la gouache», lui aussi de 1953[25]. *Le chevalier Io*, toujours de 1953 mais moins connu, est plus impressionnant. C'est un autre collage d'ailes de papillons (fig. 24) et il n'est pas sans évoquer le saint Georges de Sant'Anastasia, que Dubuffet vit, on ne sait comment, peut-être en reproduction (fig. 25)[26]. Celui-ci semble avoir eu l'intuition de l'anticlassicisme fondamental et du naturalisme radical du peintre de Vérone. C'est peut-être là la raison de la curiosité qui le pousse à l'évoquer et à le recréer.

Dubuffet s'intéressa à Pisanello au même moment que Montherlant et Giono; et l'attention portée à l'artiste demeura vive et précise dans le milieu littéraire des pataphysiciens dont Dubuffet faisait partie. La large place qu'un autre pataphysicien, Perec, disciple de Queneau et grand ami de Dubuffet, réserve à Pisanello dans *La Vie mode d'emploi* (1978) le confirme: il y cite un dessin virtuel de l'artiste, *Pisanello qui offre à Leonello d'Este quatre médailles d'or dans un écrin*, et, dans *Un cabinet d'amateur* (1979), deux autres peintures potentielles, *L'Annonciation au rocher* et une *Princesse d'Este* avec tout leur itinéraire critique putatif.

Le portrait du Louvre a souvent paru trouble, et, depuis Longhi qui en le décrivant en a souligné le malaise mal dissimulé, il a passé pour une effigie funèbre, commémorative. Récemment, en revanche, Dominique Cordellier a rappelé l'hypothèse – évoqué par Ravaisson dès 1893 – d'un portrait de fiançailles[27]. Quand bien même cela pourrait paraître absurde, les deux propositions peuvent coexister. En effet, quelques-unes des candidates pour l'identification du portrait sont mortes très jeunes, parfois peu de temps après leur mariage, un temps trop bref pour permettre au peintre, d'une lenteur et d'une méticulosité proverbiales, de mener à bien un portrait. Que papillons et fleurs, auxquels s'ajoute le crâne plus explicite, toujours

tenus pour des attributs de la vanité et de la mort, aient joué en faveur d'exégèses aussi explicites, n'est pas douteux. Mais le fait que l'œuvre de Pisanello ait suscité, presque toujours et de façon plus ou moins consciente, une interprétation «mélancolique», en particulier pendant les périodes «décadentes», a certainement aussi compté.

Le jeu plaisant des comparaisons avec l'œuvre de ce grand contempteur de la culture que fut Jean Dubuffet pourrait en revanche être poursuivi. On pourrait penser ainsi que ses *Barbes*, si divertissantes, qui remontent à l'année 1955 environ, ont été inspirées par celles, imposantes, des dessins du pèlerin pour le *Blason Pellegrini*, s'il n'y avait au Louvre même une *Tête d'enfant à barbe* de Dürer. Mais, quand bien même tout cela serait avéré, Dubuffet ne l'aurait jamais admis.

Notes

* Je remercie Paola Altichieri Donella, Corrado Bosi, Chiara Ceschi, Sandro Corubolo, Giuliana Ericani, Giorgio Fossaluzza, Serafino Volpin et tout particulièrement Dominique Cordellier qui a discuté avec moi le propos de ce texte et contribué à sa teneur critique.

1. Voir Dalla Rosa, éd. Marinelli et Rigoli, 1996, p. 14. Sur ce sujet, voir aussi P. Marini, 1996, p. 13-22.

2. Voir Dalla Rosa, 1809, p. 20-21 et Marinelli, dans Dalla Rosa, éd. 1996, p. XII-XIII.

3. Le dessin de Domenico Dalla Rosa est conservé dans les collections du Museo di Castelvecchio, Inv. n. 490 et a été publié par Marini, 1996, p. 16.

4. Dessin conservé à la Biblioteca Civica de Vérone, fonds Cristofoli, cart. XXIX. Son auteur semble être un aide de l'atelier de l'architecte, peut-être son fils Gaetano. Les feuilles datent des toutes premières années du XIXe siècle. D'autres dessins de la même série ont été publiés dans Marinelli, 1983, p. 239-260.

5. « la Bienheureuse Vierge Marie avec plusieurs anges, sur fond d'or, sur bois » ; voir Avena, 1907, p. 62-63.

6. « *Disegno del Pisanello Veronese quadro che si ritrova in Padova* ».

7. Les dessins de Pietro Nanin sont conservés au Museo di Castelvecchio, à Vérone. Les *Trompettes à cheval* (Inv. n. 12948), *Joseph et la femme de Putiphar* (Inv. n. 12949), des études pour une médaille (Inv. n. 12950) et l'étude de l'Enfant de l'*Annonciation* de San Fermo (Inv. n. 12951) étaient attribués à Pisanello. Durant la seconde moitié du XIXe siècle tous entrèrent, de façon incroyable, dans la collection Monga sous cette attribution, avec d'autres donnés à Stefano, Squarcione, Liberale... En

fait, la paternité de Pietro Nanin ne fait aucun doute, tout au moins pour les dessins les plus « libres » jadis considérés de ces divers artistes, même si l'on ne doit pas écarter la collaboration éventuelle d'un autre faussaire pour les dessins plus naturalistes.

8. Sandberg Vavalá, 1926, p. 274-308. La *Vierge à l'Enfant* du Palazzo Venezia à Rome, provenant de la collection von Bülow, a été rapprochée de Pisanello depuis l'époque de Sandberg Vavalá, non sans interrogation. Dans la mesure où ce doit être une imitation de la *Madone à la caille*, plus tardive et de qualité très inférieure, elle semble véritablement à rejeter de son œuvre. Pour autant que l'on puisse accorder du crédit à un témoignage dépourvu de preuves documentaires, je peux attester que Magagnato, dans ses dernières années, en repoussait l'autographie. La *Tête de femme*, également au Palazzo Venezia, dont on ne comprend pas pourquoi elle devrait provenir de Mantoue, montre justement, en regard des motifs analogues des fresques mantouanes, un raccourci mal venu. On ne peut l'imputer aux mauvaises conditions de conservation de ce fragment, conçu, de façon déplaisante, comme un faux du commerce. Certes, pour ce que l'on en voit encore, les points de contact avec l'art de Giovanni Badile, déjà relevés par Righetti notamment, restent surprenants. Mais par ailleurs, on ne repère aucune intervention de Giovanni Badile dans les fresques de Mantoue. Il est significatif que l'État italien ait acquis tant cette *Tête de femme* que la *Vierge à l'Enfant* du Palazzo Venezia, en 1922, au moment où la fortune de Pisanello était au plus haut.

9. Décrivant la collection romaine du cardinal, en février 1593, Giorgio Alario parle d' «... *un quadro di S. Eustachio che viene da Alberto Duro...* » (« un tableau de S. Eustache

venant d'Albert Dürer»). Voir Luzio, 1913, p. 18. Une peinture de la Fondazione Cini, à Venise (Inv. 4004), attribuée à l'«école allemande (?), XVIᵉ siècle» (fig. 3), reproduit assez fidèlement l'original de Pisanello conservé à Londres, mais dans un format vertical. Peut-être reflète-t-elle, d'une certaine manière, l'état originel, puisque le panneau de Londres paraît avoir été coupé en haut et en bas. Quelques détails de la partie inférieure correspondraient à des dessins pisanelliens, comme l'a signalé Dominique Cordellier, 1996 (2), p. 248. Le tableau vénitien, qui provient d'une collection de Marseille, n'est pas sans poser de problèmes cependant. Le costume du cavalier a été mis au goût du jour certainement au début du XVIᵉ siècle, ce qui excluerait l'idée d'un faux délibéré de l'époque moderne. Pourtant le type des lacunes de couleur, visibles sur une photographie conservée à l'Istituto di Storia dell'Arte de la Fondazione Cini (aimablement signalée par Giorgio Fossaluzza), et réintégrées lors d'une restauration ultérieure, peut faire penser à une matière picturale du XIXᵉ siècle (fig. 4). L'hypothèse d'une copie du XIXᵉ siècle d'après une peinture du début du XVIᵉ siècle, reprenant elle-même un Pisanello, n'est donc pas plus à écarter que celle d'un habile pastiche de la fin du XIXᵉ. Ce tableau a été publié par ailleurs sous l'attribution dubitative à l'«école lombarde du début du XVIᵉ siècle» par M. Salmi. En fait, Pisanello fut probablement l'auteur d'une *Thébaïde* à identifier, non avec la représentation de saint Eustache, mais avec la peinture décrite par Bartolomeo Facio comme «*haeremus in qua multa diversi generis animalia, quae vivere existimes*» («une solitude dans laquelle il y a de nombreux animaux de diverses espèces qu'on jugerait vivants», trad. M. Brock, 1985, p. 135) ou avec celle mentionnée par Marcantonio Michiel dans la maison de Da Strada à Padoue en 1537 «*la carta de cavretto con li molti animali coloriti fu di mano del Pisano*» («une feuille de parchemin avec beaucoup d'animaux colorés de la main de Pisano»), voir Cordellier, 1995, p. 167 et 199.

10. Voir M. T. Cuppini, 1969, III, t. 2, p. 366 et E. Pietropoli, 1996, p. 61-62.

11. La fresque, postérieure à 1425, année de l'entrée des Clarisses à Santa Chiara, a été récemment restaurée. Elle représente, de façon fragmentaire, la *Crucifixion*, et, à côté, la *Stigmatisation de saint François*. Voir Cova, 1988, p. 243.

12. Voir Dalla Rosa, éd. 1996, p. 47. Dalla Rosa (p. 75) attribue aussi à Pisanello lui-même une œuvre de San Fermo, aujourd'hui rapprochée de Lorenzo Veneziano : «*l'adorazione de' Maggi a fresco sopra la Capella degli Agonnizzanti del celebre… Vittor Pisanello*» («l'Adoration des Mages [peinte] à fresque au dessus de la Chapelle des Agonnizzanti par le célèbre… Vittor Pisanello»). Cela confirme à quel point l'image du «célèbre peintre» était alors floue et incertaine.

13. Sur Nicolò Solimani, voir Marinelli, 1989, p. 53-59.

14. Voir Marinelli, (1992) 1996, p. 437-453.

15. Voir Marinelli, 1996 (1) et Cordellier, 1996 (3), p. 201-229.

16. Voir Marinelli, 1996 (2), p. 65-94.

17. «Art, mesure, air et dessin / Manière, perspective et naturel». Le texte a également été attribué à Angelo Galli. Voir *Documenti e Fonti su Pisanello*, 1995, p. 101.

18. Berlin, SMPK, Gemäldegalerie, Inv. 1471. Sur la peinture, voir la récente notice de Tiziana Franco, 1996 (3), p. 110.

19. Sur le culte de Léonard à cette époque en France, voir l'intervention très récente de F. Pesci, 1996, p. 260-285.

20. Voir Marinelli, 1995, p. 14-23.

21. Que le nom du peintre ancien ne soit pas rappelé dans l'image est symptomatique de l'incertitude demeurant quant à l'attribution. Il est tout à fait significatif en revanche que l'œuvre, pourtant anonyme, ait répondu aux exigences sentimentales de l'époque.

22. Voir Fiorentini, 1996, p. 41-57.

23. Signalé par Dominique Cordellier.

24. Voir L. Trucchi, *Jean Dubuffet*, Rome, 1965, p. 135, 174.

25. Voir M. Loreau, *Catalogue des travaux de Jean Dubuffet*, XI, 1969, n° 22.

26. *Ibidem*, IX, 1968, n° 8.

27. Voir Cordellier, 1996 (1).

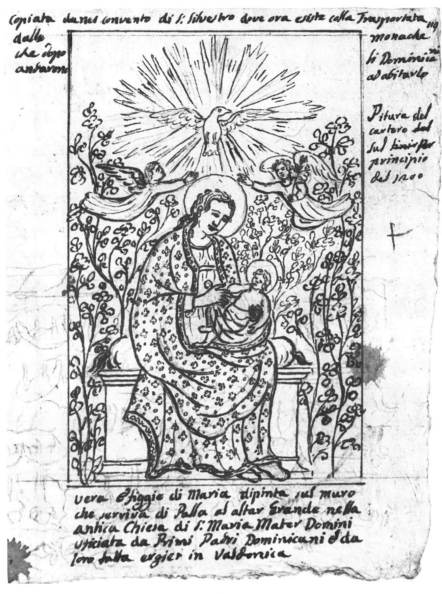

Fig. 1
Gaetano Cristofoli
Vierge à l'Enfant dans une roseraie
Copie d'une fresque perdue anciennement à San Silvestro à Vérone
Dessin
Vérone, Biblioteca Civica

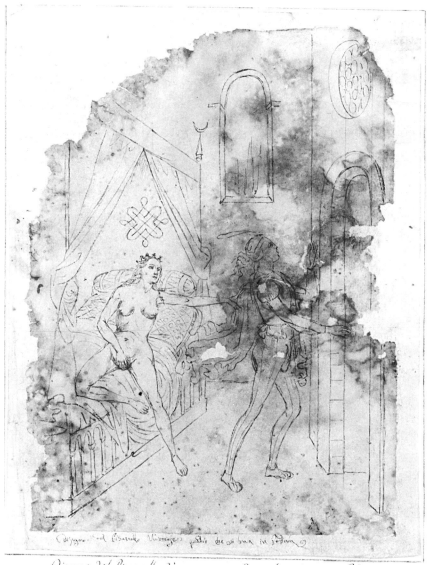

Fig. 2
Pietro Nanin (?)
Joseph et la femme de Putiphar
Dessin
Vérone, Museo di Castelvecchio

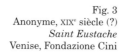

Fig. 3
Anonyme, XIXᵉ siècle (?)
Saint Eustache
Venise, Fondazione Cini

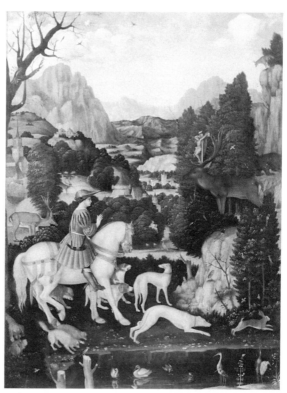

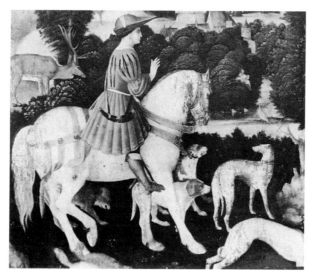

Fig. 4
Détail d'un essai
de nettoyage

235

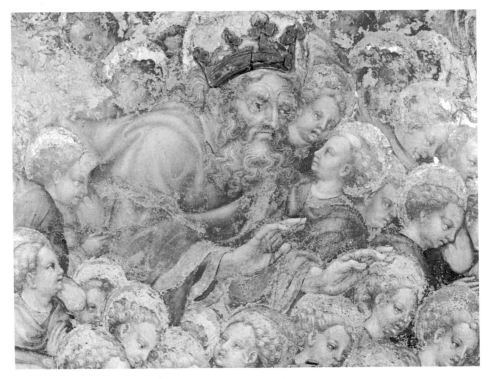

Fig. 5
Michele Giambono
Monument de Cortesia Serego, 1432
Fresque (détail)
Vérone, Sant'Anastasia

Fig. 6
Michele Giambono
Monument de Cortesia Serego
Fresque (détail)

Fig. 7
Giovanni Badile
Crucifixion
Fresque (détail)
Vérone, couvent de Santa Chiara

237

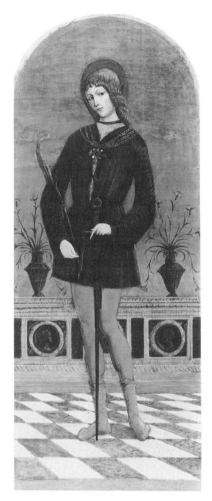

Fig. 8
Antonio Badile (il Maestro del cespo di garofano)
Saints Tiburce et Valérien
Tempera sur bois
Vérone, Museo di Castelvecchio

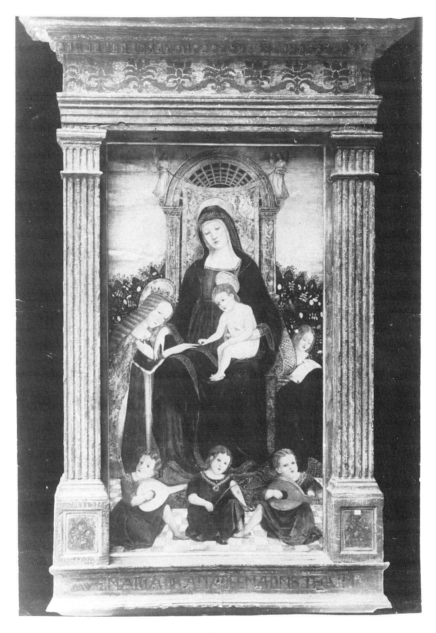

Fig. 9
Antonio Badile (il Maestro del cespo di garofano)
Mariage de sainte Catherine
Tempera sur bois
Localisation inconnue

Fig. 10
Francesco Benaglio
Tête couronnée (revers du polyptyque de San Bernardino)
Vérone, San Bernardino

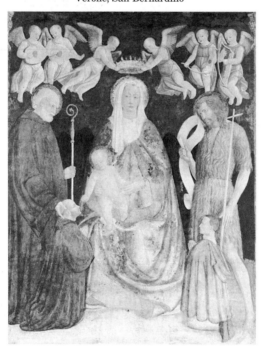

Fig. 11
Nicolò Solimani
La Vierge à l'Enfant, avec les saints Benoît et Jean-Baptiste, et deux donateurs
Fresque
Mantoue, église d'Ognissanti

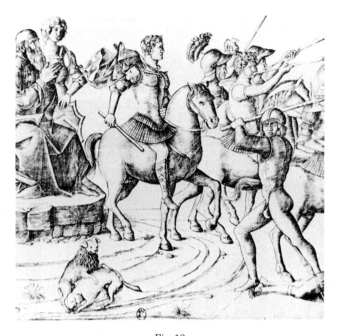

Fig. 12
Gerolamo Mocetto
La Bataille entre les Hébreux et les Amalécites
Gravure, détail

Fig. 13
Atelier de Pisanello
Partie supérieure d'un épagneul vu de trois quarts vers la gauche, dessin
Paris, musée du Louvre, département des Arts graphiques, Inv. 2432 v

Fig. 14
Maestro degli Uffici di Montecassino
Adoration des Mages
Montecassino, Archivio dell'Abbazia

Fig. 15
Anonyme vénitien de la seconde moitié du XVᵉ siècle
Vierge à l'Enfant avec des saints
Bois, 55 × 43 cm
Berlin, Staatliche Museen Preussischer Kulturbesitz, Gemäldegalerie, Inv. Nr. 1471

Fig. 16
H. Danger-J. Duval
Virgo fragilium
Gravure

Fig. 17
Anonyme (fin du XIXᵉ siècle)
Saint Georges et la princesse
Huile sur toile
Collection privée

Fig. 18
Rosa Genoni
Mantello Pisanello, 1906
Florence, Palazzo Pitti

Fig. 19
Pisanello ou collaborateur
Deux figures
Dessin
Chantilly, musée Condé
Inv. 5 (3) recto, détail

245

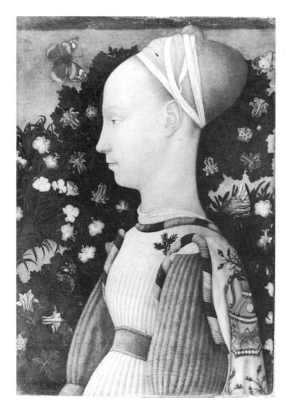

Fig. 20
Pisanello
Portrait d'une princesse d'Este
Bois, 42 × 29,6 cm
Paris, musée du Louvre, RF 766

Fig. 21
Jean Dubuffet
Jardin médiéval, 1955
Collage, 23 × 29 cm
Collection privée

Fig. 22
Jean Dubuffet
Cheveux de Sylvain, 1953
Collage, 26,5 × 17,5 cm
Collection privée

Fig. 23
Jean Dubuffet
L'Homme au papillon, 1954
Huile sur toile, 130 × 97 cm
Collection privée

247

Fig. 24
Jean Dubuffet
Le Chevalier Io, 1953
Collage, 25 × 17 cm
Œuvre détruite

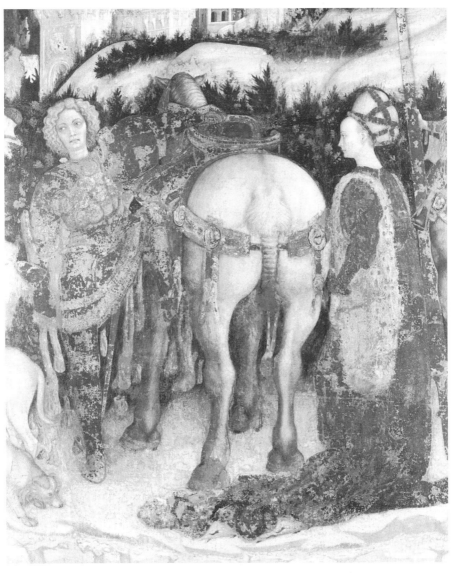

Fig. 25
Pisanello
Saint Georges et la princesse
Fresque, détail
Vérone, Sant'Anastasia

PORTRAITS ET MÉDAILLES: STYLE, SIGNIFICATION ET SUCCÈS

L'art de la propagande à l'époque de Pisanello

Peter Burke
Professeur à l'université de Cambridge

Pisanello, Actes du colloque, musée du Louvre/1996,
La documentation Française-musée du Louvre, Paris, 1998

Ma contribution, ici, sera une espèce de hors-d'œuvre. Je ne suis pas historien de l'art, mais historien de la culture. Comme vous le savez, celui-ci a pour spécialité de ne pas être un spécialiste. Tout au contraire, il doit tenter d'établir des parallèles et des relations entre des activités et des domaines divers. Je parlerai donc de l'art au sens large, sans en exclure la littérature et moins encore la propagande.

Le titre de cette communication a, par force, un ton anachronique. L'idée de propagande n'a été formulée qu'à la fin du XVIII^e siècle. On peut même dire qu'elle a été inventée à l'époque de la Révolution française et du «club de la propagande», dans la mesure où, alors, les tentatives de quelques groupes politiques – tels que les Jacobins – pour gagner les autres à leur doctrine rappelèrent à certains observateurs le prosélytisme des missionnaires. Il est nécessaire cependant de dire quelques mots de la conscience que l'on a pu avoir des fonctions politiques de l'art, des usages politiques de la poésie, etc.

Cette conscience n'était pas nouvelle à l'époque de la Révolution française. Comme j'ai tenté de le montrer ailleurs, Louis XIV et ses ministres, notamment Jean-Baptiste Colbert, avaient un sentiment aigu de l'intérêt des «stratégies de la gloire» [1]. Le Louvre lui-même, remodelé pour montrer la magnificence du roi, offre un témoignage de cet état d'esprit. Cependant, le roi, Colbert et Charles Le Brun ne furent pas les premiers à discerner la valeur politique des arts. Avant eux – et ils le savaient très bien – Auguste, Mécène et Virgile avaient partagé cette idée.

On peut dire la même chose de la Renaissance en Italie. Il est impossible dans un bref exposé d'apporter toutes les nuances nécessaires. Sans doute ne faut-il pas ramener les raisons du mécénat à la seule propagande ; mais il ne faut pas non plus en écarter la propagande. Certains princes ressentaient

l'importance de la représentation de soi, de la bonne «image de marque» comme nous dirions aujourd'hui. Je pense à Alphonse d'Aragon, à la dynastie des Este, aux Gonzague, à Federico da Montefeltro. Il n'y a qu'un très léger paradoxe à décrire cette représentation de soi comme une œuvre collective pour laquelle le prince s'assurait le concours des artistes et des humanistes.

Naturellement ce mode de représentation pouvait s'appliquer de la même façon aux républiques. C'est Leonardo Bruni, chancelier de Florence de 1427 à 1444, qui, parmi les humanistes de l'époque de Pisanello, en offre la meilleure démonstration. En tant que chancelier, il n'avait pas à prendre de décisions politiques. Il ne faisait pas partie de la classe politique florentine à proprement parler; il n'était que le fils d'un petit commerçant d'Arezzo. Le rôle du chancelier était d'un autre ordre. Il devait construire l'image publique de la république de Florence en écrivant, au nom de celle-ci, dans un latin élégant et cicéronien, des lettres parlant de la liberté du régime, de la *florentina libertas*.

Bruni a fait la même chose dans son chef-d'œuvre: *Historiae florentini populi*, histoire du combat de David contre Goliath, de saint Georges contre le dragon, c'est-à-dire de Florence contre le Milan de Giangaleazzo Visconti. On peut mettre en doute – et on a mis en doute – la sincérité de cette apologie de Florence[2]. Il est en revanche beaucoup plus difficile de contester la fonction politique des écrits de Bruni ou de nier sa conscience de faire un bon travail de «*public relations*»[3].

Je voudrais m'arrêter à quelques liaisons et quelques parallèles: liaisons entre la culture et la politique, parallèles entre l'art et la littérature surtout. Depuis Jakob Burckhardt, la comparaison suivie du genre «biographie» et du genre «portrait» est devenue un lieu commun de l'historiographie[4]. Il est facile de percevoir dans l'un et l'autre des tensions analogues entre individualité et exemplarité.

À l'époque de Pisanello, on voit d'une part l'essor du portrait (y compris en médaille) et d'autre part, presque en même temps, l'essor du portrait littéraire, du soi-disant portrait humaniste d'hommes d'État tel Cosimo de' Medici à Florence[5]. En Italie, il y avait alors des poètes qui allaient jusqu'à célébrer leurs petits princes par des épopées à la façon de Virgile: ainsi Francesco Filelfo en écrivant le *Sphortias* pour Francesco Sforza, Tito Vespasiano Strozzi, le *Borsias* pour Borso d'Este, Porcellio Pandoni, la *Feltria* pour Federico da Montefeltro, et Zuppardi, l'*Afonsei* pour Alphonse d'Aragon[6].

Je voudrais ici attirer l'attention sur l'histoire et la biographie officielle en tant que contexte (ou tout au moins en

tant qu'un contexte parmi d'autres) qui éclaire le sens de portraits officiels comme ceux de Pisanello[7]. Je parlerai donc d'un petit réseau d'humanistes et de princes – Guarino de Vérone, Vittorino da Feltre, Pier Candido Decembrio, Filippo Maria Visconti, Francesco Sforza, Leonello d'Este et Alphonse d'Aragon – dont certains sont représentés sur des médailles de Pisanello.

Nous ne sommes pas les premiers, nous, historiens d'aujourd'hui, à mettre en parallèle biographie et portrait. Les deux genres éveillaient l'intérêt des mêmes cercles. Les textes de l'époque offrent une gamme de variations sur l'*ut pictura poesis* du poète Horace. Les humanistes du XVe siècle, j'aurai l'occasion d'y revenir, connaissaient très bien l'œuvre de Plutarque, y compris le prologue à la vie d'Alexandre le Grand, où, en soulignant l'importance du détail, il comparait biographie et portrait.

Le genre littéraire, que nous appelons biographie, était une invention ou une réinvention de la Renaissance italienne. Je n'oublie pas bien sûr la *Vie de Saint Louis* de Joinville, ni la *Légende dorée*. Mais c'est à l'époque de la Renaissance que la biographie, tout au moins laïque, devint un genre littéraire indépendant avec ses modèles propres et ses convenances, inspirés par la tradition classique (où l'organisation suivait celle du panégyrique, etc.).

Pétrarque, par exemple, a écrit une collection de biographies, son *De viris illustribus*, et Boccace a adapté son modèle aux femmes dans son *De claris mulieribus*. On peut décrire ces recueils de vies comme autant de galeries de portraits littéraires, et tout le monde connaît l'intérêt de Pétrarque pour le décor de la *Sala virorum illustrium* de Padoue[8]. Au XVe siècle, la même tendance perdure. L'humaniste Bartolomeo Facio, par exemple, compose son livre – *De viris illustribus* – avec ce que l'on peut décrire comme des médaillons littéraires d'artistes (tels que Pisanello, Donatello et «Johannes Gallicus», c'est-à-dire Jan Van Eyck), d'humanistes (tels que Leonardo Bruni, Guarino de Vérone et Vittorino da Feltre), de *condottieri* (tels que Braccio da Montone et Francesco Sforza), et de princes (tels que Filippo Maria Visconti et Alphonse d'Aragon).

Il est encore plus intéressant, à mon avis du moins, d'observer non seulement l'essor de la biographie individuelle indépendante, mais aussi de voir qu'elle s'émancipe du cadre de l'ouvrage collectif comme les statues et statuettes s'étaient tout récemment dégagées de leurs niches[9]. Ce type de *Vies* connut un essor en Italie exactement à l'époque de Pisanello, dans les années 1430-1440. Il y eut des biographies de Cicéron, de

Dante, de Pétrarque, etc. La plupart de ces biographies concernaient des princes, encore en vie ou morts depuis peu. On peut rattacher cette tendance à d'autres nouveautés, ne serait-ce qu'au développement de la formation humaniste des princes que ce soit à Ferrare, auprès de Guarino de Vérone, ou à Mantoue, auprès de Vittorino da Feltre, voire à la conscience, dès lors plus aiguë, de la représentation de soi.

Il existe, par exemple, des biographies individuelles de papes, principalement de trois papes humanistes: Paul II, Nicolas V et Pie II (une des vies de Nicolas V était due à l'humaniste florentin Giannozzo Manetti) [10]. À Urbin, Porcellio Pandoni (celui-là même qui a décrit Pisanello comme un nouveau Phidias et un nouveau Praxitèle) écrit la vie de Federico da Montefeltro, et, à Milan, Pier Candido Decembrio celles de Filippo Maria Visconti (son ancien maître) et de Francesco Sforza [11]. Les frères Decembrio, Pier Candido et Angelo, étaient des humanistes de Pavie, de la seconde génération. Angelo s'en alla à Ferrare; il y fut l'élève de Guarino, et y travailla ensuite pour les Este. Pier Candido commença sa carrière à Milan, bien qu'il courtisât Leonello d'Este, ancien élève de Guarino, prince humaniste, admirateur de Jules César, mécène des artistes, poète lui-même et collectionneur de manuscrits des auteurs classiques [12].

L'exemple le plus frappant de commande de biographie humaniste à cette époque est celle d'Alphonse d'Aragon. Alphonse s'intéressait beaucoup à l'histoire de Rome. Il écoutait de temps à autre la lecture des écrits de Tite-Live (un homme important ne lisait pas lui-même en ce temps-là). Il collectionnait les monnaies romaines et emportait en voyage des médailles d'Auguste rangées dans une boîte d'ivoire [13]. Il estimait les humanistes [14]. Il fit de Lorenzo Valla son secrétaire et lui ordonna d'écrire les *Gesta Ferdinandi*, c'est-à-dire la biographie du roi son père [15]. Il employa Giannozzo Manetti comme diplomate [16]. L'humaniste palermitain Antonio Beccadelli, Il Panormita, fut aussi à son service où il contribua beaucoup à l'image publique de son maître [17]. Ainsi, Panormita compila-t-il une série d'anecdotes sur le roi, *De dictis et factis Alphonsi*, qui le montraient comme le prince idéal [18].

Un quatrième humaniste, Bartolomeo Facio, ancien élève de Guarino, fut nommé historiographe de cour (avec un bon salaire) pour écrire la vie d'Alphonse lui-même [19]. Facio produisit effectivement un bon panégyrique, décrivant le roi comme stoïque, constant dans la guerre et clément après la victoire («*In bello gerendo* [...] *constans* [...] *In victoria* [...] *clemens et moderatus*»), et nota aussi l'amour du prince pour les

lettres[20]. Que nous évoquions encore aujourd'hui Alphonse comme « le magnanime » montre très bien la réussite de la propagande humaniste.

Son ami Francesco Barbaro compara la biographie de Facio aux images d'Apelle et de Phidias[21]. En effet, Facio décrit l'entrée triomphale d'Alphonse à Naples, avec le char doré (« *currus inauratus* »), ses quatre chevaux blancs, le couronnement de lauriers et le cortège[22], comme l'*ekphrasis* d'un tableau de la Renaissance. On peut également rapprocher ce portrait idéalisé de la médaille d'Alphonse par Pisanello, où l'on voit le char, les chevaux et la célèbre inscription « *triumphator et pacificus* ». Il est dommage que, dans le cas de Facio, on ne puisse pas, comme dans celui de Pisanello, juxtaposer l'œuvre achevée à des croquis moins idéalisés[23].

Il va sans dire que, dans leurs biographies, les humanistes suivaient des modèles classiques. Giovanni Aurispa, par exemple, conseilla à Alphonse de commander la traduction de la *Ciropédie* de Xénophon (Poggio la fit pour lui). Comme Panormita prend soin de le souligner au début de ses *Dicta et facta*, il raconte dans son livre les exploits et les bons mots d'Alphonse comme Xénophon le faisait à propos de Socrate. Les *Commentaires* de Jules César furent le modèle tant de Facio lorsqu'il écrivit la vie d'Alphonse que de Pie II pour parler de lui-même (« *genus eloquentiae Caesaris secutus est* »). Panormita traduisit une biographie d'Alexandre le Grand – celle d'Arrien – pour Alphonse et Decembrio, celle d'Alexandre – par Quinte-Curce – pour son maître Filippo Maria Visconti. En revanche, la biographie de ce dernier, écrite par Decembrio après la mort de son héros, suivit celle de Suétone pour l'empereur Tibère[24]. L'humaniste la donna à Leonello d'Este, qui loua le livre pour son style « dessiné de main de maître » (« *adeo graphice* [...] *rem ipsam* [...] *complexus es* »)[25]. C'est sans doute en retour de cet envoi que Leonello commanda à Pisanello la médaille de Decembrio[26].

Mais le modèle le plus important a été Plutarque, bien que Pétrarque, auteur lui-même d'un *De viris illustribus*, n'en ait pas connu les œuvres. Plutarque fut découvert – en Occident – à la fin du XIVe siècle. Les humanistes commencèrent alors à le traduire en latin. Jacopo Angeli et Leonardo Bruni furent les premiers, suivis par Pier Candido Decembrio, Guarino, Francesco Barbaro et Francesco Filelfo. Il existe de beaux manuscrits illuminés de ces traductions, comme celui de Cesena (si souvent cité au cours de ce colloque) fait pour Domenico Malatesta Novello, ou celui de Londres (British Library, Add. Ms. 22318)[27]. Trois des hommes portraiturés en médaille par

Pisanello possédaient un exemplaire de Plutarque : Domenico Malatesta, Filippo Maria Visconti et Vittorino da Feltre (qui introduisit Plutarque dans son enseignement à Mantoue). Selon Vespasiano da Bisticci, Federico da Montefeltro avait lui aussi « un beau volume des vies de Plutarque » dans sa bibliothèque. À cette époque, les humanistes commencèrent à faire des imitations de Plutarque. Leonardo Bruni, par exemple, écrivit des biographies d'Aristote, de Cicéron, de Dante et de Pétrarque ; Guarino, une vie de Platon ; Pier Candido Decembrio, une biographie d'Homère. Giannozzo Manetti dédia à Aphonse d'Aragon ses vies parallèles de Socrate et de Sénèque. La fortune de Plutarque au siècle d'Amyot et de Montaigne est bien connue, comme la fortune du portrait en médaille. Ce qu'il convient de souligner ici, c'est l'importance de ce que l'on pourrait décrire comme le « moment Pisanello » pour les deux genres, et la fonction de l'un et l'autre genre pour représenter les princes en héros, c'est-à-dire remplir leur fonction de propagande.

Il faut replacer cet intérêt pour la biographie officielle dans un cadre plus large, européen. D'un côté, les princes, surtout ceux établis depuis peu, avaient besoin de cette légitimation. De l'autre, les humanistes italiens, y compris les plus célèbres, offraient, dans les années 1430-1440, leurs services hors d'Italie. Guiniforte Barzizza, par exemple, souhaita s'engager auprès d'Alphonse alors que celui-ci était encore en Espagne. Poggio écrivit une lettre à Henri le Navigateur afin de devenir son historien[28]. Flavio Biondo proposa ses services une fois au doge de Venise, une autre fois au roi de Portugal comme chroniqueur des conquêtes portugaises au Maroc. Politien, lui aussi, sollicita le roi Jean II de Portugal pour le servir.

Pourquoi le Portugal ? Probablement parce que ces humanistes savaient comment Édouard, roi de Portugal, avait nommé Fernão Lopes son historiographe en 1434 : « Nous avons ordonné », dit le document, « à Fernão Lopes, notre secrétaire, de faire la chronique des rois qui régnaient jadis au Portugal, et de la mort grande et noble du roi très vertueux mon seigneur et père »[29]. Comme tant de princes italiens, ce souverain, qui appartenait à une nouvelle dynastie, celle des Aviz, éprouvait un besoin de légitimation. De même, en France, le moine Jean Chartier fut payé comme historiographe de cour à partir de 1437. De même, Chastellain à la cour de Bourgogne. En Espagne, le roi Henri IV employa Alfonso de Palencia et Juan de Mena comme chroniqueurs. Alphonse d'Aragon était conscient de cette tradition historiographique espagnole[30]. Naturellement, des princes, auparavant, avaient déjà commandé des chro-

niques. Mais, la nouveauté tint, à cette époque, à l'institution-
nalisation des historiens officiels, ou en tout cas à leur succes-
sion plus ou moins régulière[31].

C'est la cour de Mathias Corvin en Hongrie qui offre le
meilleur exemple d'historiographie officielle, hors d'Italie, au
xvᵉ siècle (bien que ce soit après la mort de Pisanello). Mathias
(Mátyás) avait une épouse italienne, Béatrice d'Aragon, fille
du roi de Naples (Ferrante, le successeur d'Alphonse), férue de
culture classique. Comme les Este et les Gonzague, le roi de
Hongrie avait reçu une formation humaniste. Il tenta de «trans-
former la Pannonie en une seconde Italie», comme le dit un
contemporain, achetant des livres en Italie, nommant historio-
graphe un humaniste italien, Antonio Bonfini, et bibliothécaire
un autre humaniste italien, Galeotto Marzio. Bonfini écrivit ses
Décades de l'histoire de la Hongrie sur le modèle de Tite-Live;
Marzio, la biographie du roi, *De dictis et factis Mathiae regis*,
sur celui de la biographie d'Alphonse par Panormita.

Je ne souhaite pas conclure par un dénouement, mais
bien au contraire, en renouant les fils: j'ai tenté d'établir une
relation triangulaire entre le portrait, la biographie et l'histoire
officielle, en soulignant la simultanéité de ces inventions.
L'Italie, ou plus exactement un groupe assez restreint de
mécènes, d'artistes et d'humanistes, amis ou ennemis (comme
c'était le cas de Valla et de Facio), se trouve au centre de ce tri-
angle. Deux des biographes des princes, Pier Candido
Decembrio et Bartolomeo Facio, connurent Pisanello. Cinq au
moins des modèles de Pisanello furent aussi les héros de bio-
graphies écrites au xvᵉ siècle: Filippo Maria Visconti, Francesco
Sforza, Niccolò Piccinino, Vittorino da Feltre, Alphonse
d'Aragon. Autant d'indices d'un réseau de relations que les
documents laissent par ailleurs dans une demi-obscurité. Il
reste beaucoup de choses à découvrir: comme je le disais au
début, je n'ai offert qu'un hors-d'œuvre.

Notes

1. Burke, 1992.

2. Baron, 1955 ; Seigel, 1966.

3. En anglais dans le texte.

4. Burckhardt, 1860 ; Wendorf, 1990.

5. Brown, 1992.

6. Bottari, 1996 ; Ludwig, 1977.

7. Baxandall, 1965, p. 193 : «*More laudatory poems were addressed by the humanists to Pisanello than to any other artist of the fifteenth century*». («Les humanistes ont écrit à l'adresse de Pisanello plus d'éloges poétiques que pour aucun autre artiste du XV ᵉ siècle.»)

8. Mommsen, 1952.

9. Pope-Hennessy, 1958, p. 8 *sq*. Pour la biographie, voir Cochrane, 1981, chap. 14.

10. Fubini, 1977.

11. Ianziti, 1987, 1988.

12. Ditt, 1931 ; Viti, 1987.

13. Ryder, 1990, p. 314.

14. Soria, 1956 ; Bentley, 1987.

15. Bentley, 1987, p. 233-236.

16. *Ibidem*, p. 122-127.

17. Ryder, 1990, p. 306, parle d'une «campagne» publicitaire.

18. Bentley, 1987, p. 224-228.

19. Bentley, 1987, p. 228-232.

20. Facio, 1560, p. 180-181.

21. Facio, éd. 1745, p. 90-92.

22. Facio, 1560, p. 185-187.

23. Ryder, 1990, p. 307.

24. Borsa, 1893, p. 373.

25. Rosmini, 1805, p. 109.

26. *Ibidem*.

27. Mitchell, 1961.

28. Lawrence, 1990, p. 236.

29. Cité par Bell, 1921, p. 8.

30. Ryder, 1990, p. 326.

31. Guénée, 1980, p. 337 *sq*.

Pisanello et le Moi : la naissance de l'autoportrait autonome*

Joanna Woods-Marsden
Professeur à l'University of California, Los Angeles

Traduit de l'américain par Audrey van de Sandt

Pisanello, Actes du colloque, musée du Louvre / 1996,
La documentation Française-musée du Louvre, Paris, 1998

« [...] car c'est moi que je peins. [...]
Je suis moy-mesmes la matière de
mon livre [...] »

Michel de MONTAIGNE, *Essais*

Je viens d'achever un livre sur la genèse et le développement de l'autoportrait autonome dans l'Italie de la Renaissance, « autonome » qualifiant une œuvre d'art qui n'avait pas d'autre raison d'être que de façonner ou construire les traits de son créateur. Au début du XVIe siècle, Pomponio Gaurico pensait que Pisanello avait créé un tel autoportrait sur une médaille et, puisqu'il existe une médaille avec le portrait de Pisanello, autrefois attribuée à l'artiste, il m'a semblé logique de concentrer ma communication au colloque de Paris sur cette œuvre, en la considérant comme une image du Moi, en la plaçant dans le contexte d'autres autoportraits autonomes du Quattrocento[1].

Commençons donc par établir l'histoire de cette médaille : attribution, date, destination, etc. Il semble généralement admis qu'aucune des fontes conservées de la médaille n'ait été modelée par Pisanello lui-même (fig. 1). La proposition, peu satisfaisante, faite par George Francis Hill, qui consistait à attribuer l'œuvre à un obscur médailleur, Antonio Marescotti, a naguère été réfutée de manière convaincante pour des raisons stylistiques[2]. Amplifiant le débat sur son attribution, Luke Syson a récemment proposé de distinguer deux stades dans la création de la médaille : sa conception et son exécution, dans la mesure où elle pouvait avoir été dessinée par Pisanello mais modelée et fondue par un membre de son atelier[3]. Nous adopterons provisoirement cette hypothèse de travail, parce qu'elle nous autorise à considérer la médaille comme une œuvre de Pisanello, sans cependant nous obliger à reconnaître comme sienne l'exécution puisque la qualité de celle-ci semble trop faible pour cet artiste.

L'inscription qui entoure l'effigie au droit se lit : *Pisanus Pictor*. La signature habituelle de Pisanello sur le *revers* des

médailles se lit *Opus Pisanus Pictoris*, ou *Pisani Pictor Opus*, ou encore *Pisanus Pictor Fecit*. Nul ne met en doute que la médaille se propose de désigner Pisanello comme son objet, sinon Pisanello comme son sujet. L'image au droit montre le portrait de l'artiste de profil, regardant vers la gauche, habillé d'un habit à la mode du Quattrocento, taillé dans le même brocart somptueux que celui porté par ses nobles mécènes, et négligemment coiffé d'un chapeau, souplement et abondamment plissé. Au revers, les initiales des trois vertus théologales – *Fides* (Foi), *Spes* (Espérance) et *Karitas* (Charité) – et celles des quatre vertus cardinales – *Iusticia* (Justice), *Prudentia* (Prudence), *Fortitudo* (Force) et *Temperentia* (Tempérance) – sont inscrites dans une couronne, il s'agit du seul revers épigraphique de ce type dans le corpus de médailles attribué à Pisanello[4].

La plupart des œuvres données à Pisanello posent d'importants problèmes de datation, et cette médaille ne fait pas exception. La conviction, qui prévaut encore dans la littérature récente, selon laquelle le *terminus ante quem* de cette œuvre serait 1443 – date qu'on peut donner à une fresque véronaise où la médaille aurait été copiée –, est erronée[5]. On pense que Pisanello a créé des médailles durant à peu près une décennie, celle créée pour Jean VIII Paléologue, en 1438-1439, étant la première connue et celles faites pour le roi Alphonse de Naples, en 1449, les dernières. À défaut d'éléments plus convaincants, je propose de considérer ces deux dates comme les *terminus post quem* et *terminus ante quem* les plus probables concernant la médaille étudiée ici[6]. On a récemment suggéré que Pisanello avait pu commencer à créer des médailles bien plus tôt que ne le veut la tradition, notamment celle de Filippo Maria Visconti qui daterait du moment où, en 1432, on sait que l'artiste promet au duc une œuvre en bronze[7]. On pourrait soutenir, en conséquence, que la faiblesse de la facture de notre médaille tient au fait qu'elle prendrait place tôt dans l'activité de médailleur de l'artiste, et serait contemporaine de celle de Visconti dont le revers est certainement le moins convaincant, voire le plus maladroit de toutes les œuvres en bas relief de Pisanello. La plupart des auteurs d'autoportraits cependant produisirent leur image à la fin d'une longue carrière de cour, auréolée de succès. Suivant ce raisonnement, et suivant aussi d'autres facteurs, il est plus probable que Pisanello ait fait un autoportrait dans les années 1440 que dans les années 1430.

Pour ce qui est du *terminus ante quem*, l'activité de Pisanello entre 1449 et 1455 – année où est mentionné son décès – est inconnue. Peut-être a-t-il été malade et inactif durant cette période[8]. Pour le propos de cet article, en discutant

de l'idée que la médaille soit un autoportrait, je tiendrai pour acquis qu'elle a été créée entre 1438-1439 et 1449, période durant laquelle le seul autre autoportrait autonome connu en Italie aurait été une plaquette de bronze attribuée à Leon Battista Alberti.

À quel public la petite œuvre de Pisanello s'adressait-elle ? La médaille de la Renaissance, portrait miniature, portable et à deux faces, était destinée à passer de main en main ou à être partagée dans l'intimité entre amateurs d'art, c'est-à-dire avec un public restreint aux aristocrates et aux patriciens dont les portraits comptaient au nombre de ceux qui circulaient. Ainsi, les doigts privilégiés qui caressaient le bronze et les yeux curieux qui le scrutaient, étaient-ils ceux du prince, de ses courtisans et de ses pairs[9]. Il semble que la médaille représentant Pisanello ait été d'abord adressée au même public, celui de ses mécènes princiers, quoique, à cette occasion, l'artiste a été pour ainsi dire son propre mécène.

Après avoir examiné l'histoire de la médaille, cette communication étudiera les questions suivantes : l'invention de l'autoportrait autonome au cours du Quattrocento ; le contexte intellectuel dont on pense qu'il sous-tend cette invention ; la place de la médaille de Pisanello dans la série des œuvres contemporaines du même genre ; l'iconographie du revers et l'identité choisie pour le droit. Cette étude s'attachera aussi à la question cruciale du statut social de l'artiste au Quattrocento ; aux termes, propres à l'époque, avec lesquels les artistes de la Renaissance formulaient leur sentiment du Moi à la fois dans leur vie et dans leur art ; et à l'expression visuelle des liens symbiotiques entre l'artiste et sa subjectivité, d'une part, et entre le Moi et la société de la Renaissance, d'autre part.

Rappelons tout d'abord combien était récente l'invention du portrait autonome peint – où l'œuvre ne montrait rien d'autre que les traits d'un être humain vivant et quelconque. Jusqu'à une époque encore tout proche, les *seuls* visages représentés avaient été ceux de la Sainte Famille, des saints, des anges, exception faite, parfois, pour un pieux donateur montré à genoux, de profil, comme dans la *Vierge à l'Enfant* du Louvre par Jacopo Bellini, où le donateur est généralement identifié comme le marquis Leonello d'Este, seigneur de Ferrare (fig. 2)[10]. Soudain, l'aspect des membres des classes dirigeantes – qui n'étaient, en définitive que de pitoyables pécheurs dans le grand ordre du monde – paraissait mériter un intérêt égal à celui porté aux saints. L'idée dut, tout d'abord, surprendre, et même choquer, le monde théocentré du début de la Renaissance. Le *Portrait de Leonello d'Este* (voir fig. 18, p. 370) par Pisanello fut

l'une des premières images seigneuriales de ce type[11].

Il conviendrait aussi de reconnaître la valeur avant-gardiste du bronze comme *medium* pour un portrait, tel que celui du même seigneur fait par le même artiste en 1444 (voir fig. 5, p. 410)[12]. Pline avait écrit que le bronze était le plus noble des métaux, et l'élite de cour de l'Italie du Nord s'imaginait certainement ressusciter une forme d'art *all'antica* dans un *medium all'antica*[13]. Ce *medium* possédait sûrement une qualité intrinsèque qui manquait aux œuvres réalisées dans d'autres techniques. En outre, la nouvelle technologie de la médaille en faisait une forme de communication exceptionnelle : à une époque où la pratique de l'imprimerie n'était pas encore diffusée, elles pouvaient facilement être reproduites et distribuées – aux amis du seigneur, à ses alliés ou même à ses ennemis. La médaille, en un mot, était *cosa nuova*, comme l'a dit un *signore*. L'enthousiasme et la rapidité avec lesquels les Este, les Malatesta et les Gonzague en passèrent immédiatement commande nous donnent quelque idée de leur enchantement devant ce jouet novateur[14].

Cependant, en observant notre médaille en ce qu'elle a de particulier, ces seigneurs auront aussitôt remarqué qu'elle représentait quelque chose de pratiquement sans précédent dans l'art italien : elle ne montrait pas seulement les traits d'un être humain, vivant, mais ceux d'un individu qui, de toute évidence, n'appartenait pas à la classe dirigeante, parmi laquelle le genre avait jusque là recruté ses modèles. Les considérations d'Alberti sur l'art du portrait, rédigées seulement quelques années plus tôt dans le *De Pictura*, par exemple, affirmaient que les portraits se bornaient à donner l'image des « hommes éminents », c'est-à-dire des gouvernants. Quel que soit celui qui a modelé cette médaille et quelle que soit la date de sa fonte, nous avons là au contraire le premier portrait autonome italien connu d'un artisan.

À la Renaissance, le statut personnel d'un individu dépendait du rang de son emploi, toujours évalué en raison de sa proximité, ou de son éloignement, du travail physique. Au début du XVe siècle, la création artistique était encore définie comme une activité manuelle, et, en conséquence, elle appartenait aux arts « mécaniques », par opposition à la rhétorique, dont dépendait la poésie, de nature suffisamment intellectuelle pour compter parmi les arts « libéraux ». Ainsi, ce que nous considérons aujourd'hui comme la création artistique était à la Renaissance défini comme fabrication d'objets façonnés, et, à la différence du poète, le créateur d'art visuel était caractérisé

comme un simple artisan, de statut par conséquent inférieur[15].

Les deux composantes qui sont à la base de la création d'une peinture ou d'une sculpture, la conception et l'exécution, avaient été définies vers 1400 par Cennino Cennini comme *fantasia* (imagination) et *operazione di mano* (travail manuel), puis par Vasari, en 1568, comme l'*ingegno* (talent créatif) et la *mano* (la main)[16]. La société de la Renaissance, cependant, s'attacha exclusivement à la seconde composante, l'habileté de la main, souvent désignée comme *arte*, nécessaire à l'exécution de l'œuvre, tandis que les créateurs, pour leur part, soulignaient l'*ingegno*, le talent intellectuel requis en premier lieu dans la conception de l'œuvre. S'il pouvait advenir, pensaient les artistes, que leur travail soit reclassé parmi les arts «libéraux», alors les arts visuels pourraient partager le prestige intellectuel dont jouissaient la rhétorique (incluse dans le Trivium médiéval) et la musique (incluse dans le Quadrivium médiéval), et conféraient à leurs auteurs un statut social plus élevé.

De façon bien compréhensible, la communauté artistique s'appliqua à minimiser le rôle que tenait l'exécution manuelle dans la création artistique. «*Pittura è cosa mentale*» («la peinture est activité de l'esprit») insistait Léonard de Vinci, tandis que Michel-Ange affirmait que «*si dipinge col cerviello e non con le mani*» («on peint avec le cerveau, non avec les mains»)[17]. Ailleurs, Léonard a décrit l'ordre que devaient suivre l'esprit et la main dans le cycle créatif: le peintre doit travailler «d'abord dans son esprit (*mente*), puis avec les mains (*mani*)»[18]. «L'astronomie et d'autres sciences, disait-il, progressent au moyen d'activités manuelles, mais [elles] ont leur origine dans l'esprit, tout comme la peinture, qui est d'abord dans l'esprit de celui qui la médite, mais», concédait-il, «la peinture ne peut atteindre la perfection sans la participation des mains»[19]. Un vers d'un célèbre sonnet de Michel-Ange, «*la man che ubbidisce all'intelletto*» («la main qui obéit à l'esprit») – où ce dernier assimile presque ses œuvres à l'*acheiropoieton* byzantin (image qui n'est pas de la main de l'homme) – résume la thèse principale de ce qu'il conviendrait de nommer la «campagne de relations publiques» de la communauté artistique[20].

Cette lutte de longue haleine pour une reconnaissance sociale fut si tenace que, vers la fin du XVIe siècle, les artistes avaient spectaculairement abouti dans leur renégociation du statut et de la valeur attachés à l'œuvre comme à son auteur. Vers 1600, les artisans s'étaient réinventés comme des divinités, des créateurs dignes d'être vénérés en raison de leurs pouvoirs divins, et leur production, empreinte d'un caractère esthétique élevé et d'un mythe de grandeur, était redéfinie

comme de l'«art». En conséquence, l'époque qui va de la rédaction, vers 1400, du manuel de Cennini sur les méthodes et les recettes traditionnelles de l'atelier, *Il Libro dell'arte*, jusqu'à l'expression développée du génie artistique individuel contenue dans l'*Idea del Tempio* de Lomazzo, dans les années 1590, vit une profonde mutation des valeurs sociales et culturelles attachées aux arts visuels [21].

Même au cours du Quattrocento, artistes et critiques faisaient une distinction dans leurs commentaires, à propos d'œuvres particulières, entre les aspects de l'art relevant de la conception et ceux dépendant de l'exécution. Dans la signature qu'il apposa, au milieu du siècle, sur la *Porte du Paradis* au baptistère de Florence, Ghiberti mit l'accent sur sa propre habileté technique : MIRA ARTE FABRICAM («fait avec une admirable habileté»). Cependant, dans ses *Commentarii*, il développa ses remarques en incluant d'autres termes-clés du vocabulaire artistique. Parmi toutes ses œuvres, proclamait-il, celle-là était la plus *singolare* (unique) qu'il eût jamais créée et c'était avec *arte* (habileté de la main), *misura* (justes proportions) et *ingegno* (puissance créatrice) qu'il l'avait achevée [22].

Plusieurs poètes, Leonardo Dati, Tito Vespasiano Strozzi, Porcellio, Ulisse degli Aleotti et Angiolo Galli firent la même distinction entre l'*ingegno* de Pisanello et sa *mano* ou son *arte* :

> «*O mirabil pictor, che tanto vale*
> *Ch'a' la natura tu sei quasi eguale,*
> *Cum l'arte e cum l'ingegno si excessivo*»
> («Ô, admirable peintre, si digne de louange, par cette habileté extrême de la main et pareille puissance intellectuelle, tu t'égales presque à la nature...»)

écrivit Galli [23]. Tito Vespasiano Strozzi qualifia même l'*ingenium* de Pisanello d'inspiration divine [24].

Les implications d'une éventuelle séparation entre la conception et l'exécution, en ce qui concerne notre autoportrait en médaille, sont intéressantes dans le contexte de la théorie de l'art du XVIᵉ siècle, qui finalement accepta les arts visuels parmi les arts «libéraux», précisément parce que certains artistes, tels Vasari et Federico Zuccaro, se concentrèrent sur la conception de l'œuvre, abandonnant souvent l'exécution à l'atelier.

Le développement à cette époque de l'autoportrait autonome, forme d'art conçue spécifiquement en vue de l'affirmation du Moi de *l'artiste* plutôt que de celui de son mécène,

témoigne de la stratégie des artistes pour acquérir une reconnaissance sociale. Il y avait alors une relation inverse entre l'étendue de la révélation de soi comme artiste praticien et le degré auquel la cause de la fondation intellectuelle de l'art avait été gagnée. En bref, ce ne fut pas avant la seconde moitié du XVIᵉ siècle que quelques artistes prirent suffisamment confiance en leur statut social pour avouer visuellement qu'en effet, ils étaient d'habiles travailleurs manuels, pour lesquels le chevalet, la palette et la brosse représentaient des attributs qu'ils pouvaient montrer avec fierté. Dans les années 1590, par exemple, Jacopo Palma Giovane construisit une image de soi en fidèle dévot du monde post-tridentin en train de mettre la dernière touche à une image de la Résurrection du Christ (fig. 3) [25].

Plus tôt, les très rares artistes du XVᵉ siècle qui créèrent leur autoportrait représentèrent leur Moi artistique en empereur romain : c'est ce que fit Mantegna dans son portrait en buste pour sa tombe à Sant'Andrea, se couronnant de lauriers, dévoilant sa poitrine dans une nudité héroïque et détachant ses traits contre un disque rouge profond de porphyre impérial (fig. 4) [26]. Les auteurs d'autoportraits du XVIᵉ siècle, d'autre part, supprimant également les signes visuels de leur identité professionnelle, se représenteront, comme Titien, en *Eques Cæsareus*, chevalier impérial – semblant sortir des pages du *Libro del Cortegiano* de Castiglione – arborant tous les signes de richesse, de statut social et de puissance dont les artistes n'avaient pas communément la jouissance (fig. 5) [27].

L'autoportrait était un genre si neuf que la langue italienne ne possédait pas encore de terme pour le désigner [28]. Même un siècle plus tard, Vasari sera contraint de recourir à une circonlocution *« ritratto in uno specchio da se' medesimo »* (« un portrait dans un miroir par lui-même ») [29]. Pourquoi le concept du Moi isolé, objet autant que sujet d'un autoportrait autonome, se manifesta-t-il ainsi au Quattrocento, et non plus tôt ou plus tard ? L'une des réponses se trouve dans l'essor de l'humanisme, tel qu'il est couramment décrit. On suppose d'habitude qu'avec les recherches des humanistes, le concept de l'homme et celui du monde subirent alors une mutation dans la conscience historique de l'époque, mutation qui aboutit à une nouvelle conscience du Moi et de sa place dans le *continuum* temporel [30]. Ainsi, les humanistes du début du XVᵉ siècle donnèrent-ils aux questions qu'affrontait l'homme, et à sa vie dans *ce* monde, plus d'importance qu'elles n'en avaient eu au cours des siècles précédents, davantage même, selon Paul O. Kristeller, que dans l'Antiquité classique [31]. Pétrarque, par exemple, soutenait que la pensée

humaine n'avait qu'un seul véritable objet : l'homme lui-même. Dans leur désir de découvrir la nature de l'homme et sa place dans l'univers – pourquoi il était né, d'où il venait, à quoi il était destiné – les humanistes ont pour ainsi dire nourri la subjectivité individuelle, encouragé l'affirmation de soi et ouvert la voie à la singularité de l'individu [32]. Cette interprétation de l'impact de l'humanisme sur les classes les plus élevées semble offrir une justification adéquate à l'émergence, à cette époque, des phénomènes de la biographie et du portrait – pour ne rien dire de ceux de l'autobiographie et de l'autoportrait (phénomène soi-disant spécifique à la civilisation occidentale) – correspondant à ce nouveau sentiment de soi qui fut inculqué aux Italiens du début de la Renaissance. Néanmoins, il est frappant de constater combien sont rares les artistes du Quattrocento qui se sentirent suffisamment autorisés par ces circonstances à produire des autoportraits *autonomes*. Les seuls exemples connus sont ceux d'Alberti, de Boldù, de Filarete, de Mantegna et, hypothétiquement, de Pisanello [33].

La manière dont une personne construit les relations entre son «Je» et le monde est *le* facteur crucial de sa propre représentation, dans la vie comme dans l'art [34]. Comment les hommes de cette époque si différente de la nôtre concevaient-ils le Moi? Avec la plus haute conscience de soi, si l'on en croit une bonne part de la littérature concernant la formation du Moi. «Tu es de toi-même le façonneur et le créateur», sont les paroles de Dieu s'adressant à Adam dans le *De dignitate hominis* de Pic de la Mirandole [35]. Arguant que l'homme avait la liberté de choisir son propre chemin et sa destinée, les humanistes nourrissaient une confiance sans bornes en la capacité de leurs contemporains à réaliser la métamorphose de leurs *personæ* par la seule puissance de la volonté.

La littérature de la Renaissance italienne corrobore la conviction de cette possibilité de transformation de soi, qui est partout répandue dans la culture, et que Stephen Greenblatt a définie, dans un contexte plus nordique, comme la construction de l'identité de l'homme suivant un processus contrôlé et habile [36]. Tout le texte du *Libro del Cortegiano* de Castiglione était consacré à l'autoconstitution du parfait courtisan et au développement de cette maîtrise du comportement nommée *sprezzatura*, essentielle au succès de la participation à la vie publique du XVIe siècle, et dont l'accomplissement créait *l'illusion* de la spontanéité, éventuellement préparée par une méticuleuse répétition [37]. Les prémisses principales du *De Pictura* d'Alberti s'appuyaient d'une part sur une pareille confiance

en la malléabilité de l'artisan moyen, en son désir de se réinventer, et, d'autre part, sur sa capacité à contrôler l'identité qui en ressortait. L'artisan florentin du Quattrocento devait élaborer un Moi professionnel neuf et plus élevé, insistait-il, versé dans les lettres latines et sachant les principes de la géométrie – bien que ces disciplines humanistes fussent alors enseignées dans une langue, le latin, et en un lieu, l'Université, auxquels l'artisan n'avait pas accès. Et, en effet, en cent vingt-cinq ans à peine, l'artiste italien justifia cette confiance, et se transformant de simple artisan en un digne compagnon du *doctus pœta*, devint lui-même un *doctus artifex*, un savant créateur d'artifices [38].

Deux textes du XVIᵉ siècle, essentiels à la compréhension du phénomène du façonnement du Moi, semblent se contredire dans l'interprétation qu'ils en proposent. On peut dire que Montaigne, dans ses *Essais*, a développé une nouvelle conscience du Moi individuel, comme quelque chose à découvrir et à explorer, tandis que Castiglione paraît concevoir le même Moi comme quelque chose à façonner, à inventer plutôt qu'à découvrir. Mais les processus de la découverte et de l'invention de soi-même sont inséparables, ce que les psychologues d'aujourd'hui savent bien. Nous inventons ce que nous souhaitons vouloir découvrir. L'invention de l'autoportrait autonome peut ainsi être perçue *à la fois* comme l'éveil à l'*existence* d'un moi intérieur déjà présent, *et* comme une réinvention du moi selon une nouvelle prise de conscience.

Passons maintenant de cette construction du contexte intellectuel de la Renaissance à celle du contexte artistique du milieu du Quattrocento qui fut celui de l'autoportrait de Pisanello. Quelle relation y a-t-il entre la date de cet autoportrait et celles d'œuvres contemporaines comparables ? Celui-ci peut-il avoir été le premier exemple du genre vu dans une cour de l'Italie du Nord ? Probablement pas.

La plaquette en bronze d'Alberti, à Washington, présente de grands problèmes d'identification, d'attribution et de datation dans lesquels nous ne pouvons entrer ici (fig. 6) [39]. Nous tiendrons pour acquis que la plaquette est *par* Alberti et *d'*Alberti, c'est-à-dire un autre autoportrait, et nous limiterons nos considérations à la question de la datation. La date communément admise, vers 1435-1436, se fonde seulement sur l'hypothèse qu'Alberti s'y serait représenté à l'âge d'environ trente ans, une façon de dater les portraits de cette période évidemment peu fiable. On pourrait tout aussi aisément soutenir que le modèle avait vingt-cinq ans quand l'œuvre fut créée, ce qui la daterait vers 1430, ou bien trente-cinq ans, ce qui la pla-

cerait vers 1440 [40]. En conséquence, nous ne pouvons dater l'œuvre d'Alberti avec plus de précision qu'entre 1430 et 1440 à peu près. Quant au lieu où Alberti créa cette œuvre, l'hypothèse la plus probable est qu'il s'agit de la cour de Ferrare, qui était le centre où l'on commença à produire des médailles en bronze, où Leonello d'Este fut un important mécène d'Alberti et où toute l'excitation autour du concile œcuménique de 1438-1439 a pu agir comme catalyseur des activités créatrices de toutes sortes.

Quoique la plaquette d'Alberti ne soit pas une médaille, elle tient une place particulière par rapport à l'invention et le développement de cette forme d'art [41]. Il est curieux qu'aucun des traits saillants de la plaquette n'ait été repris dans la sculpture en bas-relief apparemment postérieure, ni même dans des œuvres d'artistes qui, tels Pisanello et Matteo de' Pasti, devaient bien connaître l'humaniste et son œuvre. Parmi ces traits qui n'exercèrent pas d'influence, on peut relever la grande dimension de la plaquette (haute de 20 cm alors que la médaille de Pisanello mesure 5,5 cm de diamètre), son format ovale, l'encadrement étroit du visage, la manière peu conventionnelle de rendre les cheveux du modèle, la façon dont la toge est attachée au cou, l'emplacement maladroit de l'œil ailé emblématique et de l'inscription de part et d'autre du cou, et l'emploi des trois premières lettres du nom de baptême du modèle au lieu des deux plus usuelles. Certaines de ces divergences avec des médailles ultérieures peuvent s'expliquer en invoquant le statut de sculpteur amateur d'Alberti. Néanmoins on cherche une hypothèse plausible pour expliquer pourquoi l'idéal *esthétique* d'Alberti, incarné dans cette plaquette, n'a pas eu le moindre impact dans son milieu et dans son siècle.

Alberti et Pisanello ont partagé avec d'autres auteurs d'autoportraits ultérieurs un mécénat ayant les mêmes origines sociales, culturelles et politiques. La plupart de ceux qui créèrent des autoportraits autonomes dans l'Italie de la Renaissance travaillèrent au sein des cours plutôt que dans les Républiques. Au Quattrocento, Pisanello, Filarete et Mantegna travaillèrent pour les cours d'Italie du Nord, à Ferrare, Milan et Mantoue, qu'Alberti fréquenta également. Au XVIᵉ siècle, Raphaël et Parmigianino travaillèrent à la cour pontificale de Rome; Bandinelli, Vasari et Cellini furent attachés à celle de Côme Iᵉʳ de Médicis à Florence, tandis que Titien, Leoni et Federico Zuccaro produisirent des œuvres pour la dynastie des Habsbourg. Les seules exceptions importantes à la norme de cette relation avec les cours sont Giorgione et Annibale Carracci

avant sa période romaine.

De toute évidence, la culture de cour, qui stimulait la compétition, encourageait ces fins observateurs à développer leurs aspirations sociales afin d'atteindre une place plus haute que celle que leur assignait la société et à tout faire pour avoir une reconnaissance sociale dans les cercles du pouvoir. Bon nombre de ces artistes de cour imitaient aussi leurs seigneurs en recherchant un anoblissement par des titres, en écrivant leur autobiographie, en dessinant ou en décorant leurs propres palais et / ou en créant leur propre chapelle familiale où ils édifiaient leur propre tombeau. On peut vraiment affirmer que les cours absolutistes ont encouragé l'ascension sociale des hommes de talent.

D'ailleurs, durant le Quattrocento, le portrait en médaille fut en lui-même essentiellement un phénomène de cour, d'abord développé pour les princes des cours du Nord, et constamment exploité ensuite par les régimes monarchiques [42]. L'enthousiasme pour cette forme artistique demeura très vif parmi les mécènes et les artistes tout au long du siècle suivant. Outre Pisanello, onze auteurs d'autoportraits ultérieurs choisirent également de s'immortaliser au moyen de ce *medium* inaltérable qui garantissait la survie de l'œuvre: Giovanni Boldù, Filarete, Bramante, Bandinelli, Vasari, Michel-Ange, Titien, Leone Leoni, Federico Zuccaro, Sofonisba Anguissola et Lavinia Fontana [43]. Fait curieux, seuls deux de ces artistes, Bandinelli et Titien, eurent la hardiesse ou l'intuition d'exploiter le mode de reproduction par la gravure, considérablement moins onéreux et plus pratique, mais qui était dépourvu cependant du panache et du prestige associé au passé classique évoqué par les médailles, beaucoup plus coûteuses, et par là plus prestigieuses. Il paraît juste qu'une idée aussi avant-gardiste que la représentation du Moi ait d'abord été exprimée en sculpture, dont tant d'exemples classiques, à la différence des peintures, avaient été découverts dans le sol italien.

La fonction de ces autoportraits en médaille n'est pas difficile à deviner, étant donné l'utilisation d'un procédé qui permettait d'en faire plusieurs exemplaires. Les artistes pouvaient participer ainsi à la «culture des échanges de présents» entre les cours, en fonction de laquelle les œuvres étaient envoyées en cadeau aux personnages d'un rang plus élevé, dans l'espoir ou l'attente d'en recevoir en retour quelque faveur ou une commande. Un objet défini comme un cadeau n'était jamais donné spontanément sans soumettre le bénéficiaire à quelque obligation, ce qui était tout le propos de ce régime de faveurs [44].

Au milieu du XVe siècle, deux œuvres contemporaines,

les portes du baptistère de Florence par Ghiberti et celles de la basilique Saint-Pierre à Rome par Filarete nous présentent, en guise de signature, des autoportraits «semi-autonomes» qui marquent des étapes significatives vers le type autonome, qui est vraisemblablement postérieur.

Ghiberti a placé son autoportrait-signature (fig. 7), datant vraisemblablement des années 1440, sur les *Portes du Paradis* mises en place en 1452, à l'intérieur d'un médaillon, c'est-à-dire dans un cadre circulaire basé sur l'*imago clipeata* romaine. Sa configuration est remarquablement similaire à celle de l'autoportrait cerclé d'or de Fouquet au Louvre qui, comme l'œuvre italienne, fut également créé pour l'encadrement d'une œuvre plus grande [45]. L'*imago clipeata*, qui avait été utilisée dans l'Antiquité d'abord pour représenter les dieux, et, plus tard les empereurs, était faite d'une tête ou d'un buste idéal se détachant sur un bouclier circulaire. Qui sait si, en choisissant de créer son autoportrait dans une *imago clipeata* ou bouclier, Ghiberti ne fut pas influencé par son interprétation – bonne ou mauvaise – de la description par Plutarque de l'autoportrait sur un bouclier du vieux Phidias devenu chauve[46]? L'image *visuelle* de Ghiberti est bien évidemment parallèle à l'existence de son autoportrait *littéraire* dans ses *Commentarii* qui est la première autobiographie d'un artiste de l'ère moderne.

Au moment où Ghiberti se représentait parmi les prophètes de l'Ancien Testament, Filarete, dans sa commande contemporaine pour Saint-Pierre de Rome, achevée en 1445, adopta la convention du profil utilisée pour les têtes des empereurs dans les frises (fig. 8). Filarete, qui écrivit un traité à forte teneur autobiographique, développa sa signature dans l'encadrement du *Martyre de saint Paul* (fig. 9) suivant un *concetto* qui suppose que le cercle qui enserre son profil serait le «droit» d'une médaille à deux faces, dont le «revers» serait situé en pendant au centre de la bordure de la scène correspondante sur l'autre battant de la porte, le *Martyre de saint Pierre*. Étant donné que les quelques médailles en circulation au début des années 1440 représentaient toutes des portraits de seigneurs du Nord de l'Italie, cet autoportrait de Filarete en «quasi-médaille» (ou peut-être en «pseudo-médaille»), incarnait une conception extrêmement originale, développée entre le milieu des années 1430 et le début des années 1440, peut-être au même moment que l'autoportrait d'Alberti. Peut-être était-elle contemporaine aussi de celle de Pisanello, si cette dernière date de la première moitié des années 1440.

À qui, dès lors, revient l'invention de l'autoportrait ita-

lien autonome? Quoiqu'on aimerait, à l'occasion de la commémoration du sixième centenaire de la naissance de Pisanello, reconnaître en lui l'inventeur de l'idée, les preuves connues à ce jour sembleraient peser en faveur d'Alberti. Il est concevable que les deux œuvres aient été contemporaines, vers 1440, ce qui exigerait une date relativement « précoce » pour l'autoportrait de Pisanello et une autre relativement « tardive » pour la plaquette d'Alberti. Cela semblerait une trop grande coïncidence, outre le fait que les divergences citées plus haut entre ces deux *invenzioni* seraient encore plus curieuses. Pour en venir au but, il serait satisfaisant de pouvoir établir sans équivoque que, dans cette époque obsédée par les questions de rang et de lignage, le premier pas décisif vers le Moi isolé, sujet et objet tout à la fois, ait été franchi par un patricien et un humaniste plutôt que par un individu qui était vraiment un artisan. Alberti, que nul ne pourrait accuser d'avoir été un artisan modeste, aurait certainement ressenti moins d'inhibitions – voire aucune – à employer pour la célébration du Moi exactement le même langage pictural que celui qui était utilisé pour les seigneurs, c'est-à-dire la pose de profil et le vêtement classique des empereurs romains. Si la *Vita* anonyme d'Alberti, habituellement considérée comme autobiographique – et qui ne l'est certainement pas moins que la *Vie de Michel-Ange* de Condivi – a été composée, comme on le croit, vers 1437, elle pourrait donc être à peu près contemporaine de sa plaquette[47]. Mais, comme nous l'avons vu, Ghiberti et Filarete suivaient aussi à peu près au même moment des voies parallèles, et des concepts stimulants concernant l'autoportrait doivent avoir circulé dans les milieux artistiques du Quattrocento, de sorte que les artistes peuvent bien s'être influencés réciproquement.

L'existence d'un revers, donnant le double d'espace pour la représentation, offrait au médailleur la possibilité de développer l'articulation du portrait au droit. Étant donné que les initiales des sept vertus se retrouvent aussi au revers d'un autre portrait en médaille de Pisanello, nous pouvons supposer que ce choix iconographique de l'artiste pour le revers, extrêmement insolite, n'est pas dû au hasard ni à une improvisation[48].

George Francis Hill a condamné ce revers faisant montre de piété à cause de son « indigence », quoiqu'on ne sache pas s'il qualifiait ainsi l'idée, la forme ou les deux[49]. Il est vrai qu'il n'y a pas d'autre revers où Pisanello ait employé les initiales – si courantes dans les inscriptions classiques – et que la composition elle-même était peu inspirée. Mais, les médailles

qu'il avait déjà créées pour ses commanditaires, entre 1440 et 1445, lui offraient-elles d'autres choix iconographiques pour son autoportrait? Les revers des médailles pour Jean VIII Paléologue et Filippo Maria Visconti, comme ceux pour les Malatesta et les Gonzague, montraient tous des chevaliers sur leurs montures, le revers de celle pour Piccinino une allégorie de Pérouse, et celui pour Sforza un cheval de bataille et un livre. Les nombreuses médailles pour Leonello d'Este combinaient les emblèmes des Este avec d'obscures devises personnelles que très probablement nous ne comprendrons jamais entièrement. Outre ces motifs, peu utiles pour un artiste, les revers des autoportraits en médaille postérieurs furent tous de caractère séculier: Filarete, par exemple, s'associa à son mécène; Zuccaro commémora des commandes importantes; Lavinia Fontana montra une personnification de la Peinture. Jusqu'à l'autoportrait en médaille, faite en 1458 par l'obscur peintre vénitien Giovanni Boldù, qui avait certainement été influencé par des œuvres de Pisanello circulant encore à Ferrare au cours de la décennie suivante et qui choisit pour le revers de son autoportrait une méditation humaniste, et non chrétienne, sur la mort[50].

L'expression d'une piété évidente dans cette forme d'art, qui était inspirée par l'Antiquité, était donc extrêmement rare[51]. Le *seul* autre portrait d'un artiste en médaille qui soit conservé et dont le revers est consacré à la dévotion personnelle est la splendide médaille dans laquelle Leoni donna une forme matérielle à l'idée du vieux Michel-Ange (fig. 10). Un pèlerin âgé, barbu et aveugle, avançant accompagné de son chien, symbole conventionnel de la Foi, incarne Michel-Ange qui, dans ses poèmes contemporains, se voyait proche du terme de son pèlerinage terrestre. La pensée de Michel-Ange dans ces années-là était dominée par saint Paul, aveuglé au moment de sa conversion, et l'on a interprété le revers de la médaille comme l'illustration des paroles de Paul aux Corinthiens (II Cor., V, 7): «[...] car nous marchons par la foi et non par la vue»[52]. Par comparaison, l'expression de la foi chrétienne au revers de la médaille de Pisanello semble générique et impersonnelle.

L'expression épigraphique de l'aspiration de Pisanello à toutes les vertus chrétiennes s'affirmait dans le cadre classique d'une couronne de ce même laurier qui était un signe de triomphe soit impérial soit poétique utilisé pour les empereurs ou les poètes[53]. Plus tard, les auteurs d'autoportraits vont, d'une façon significative, se couronner ainsi au droit, ceignant leur tête de laurier. L'autoportrait de Boldù, des années 1450 (fig. 11), et celui de Mantegna, des années 1480 (fig. 4), offrent

un contraste saisissant avec l'usage plutôt hésitant fait par Pisanello du passé classique.

Lorsque Pisanello envisagea les diverses formes possibles pour son autoportrait au droit de la médaille, soit il ne disposait d'aucun précédent, soit il connaissait l'autoportrait d'Alberti en jeune prince élégant de l'âge d'Auguste. Comment l'artisan conçut-il et construisit-il son portrait dans les années 1440, sans avoir recours à un modèle ? Quelle identité Pisanello entendait-il communiquer au monde ?

Quant au profil, Pisanello n'avait pas le choix : la première apparition d'un modèle représenté de trois quarts au nord des Apennins fut le *Portrait du Cardinal Trevisan* de Mantegna conservé à Berlin, peint dans les années 1455-1460. Avant cela, tout portrait dans le Nord de l'Italie, sur panneau ou en médaille, employait le profil, avec ses fortes références à l'Empire romain et à l'érudition classique [54]. Pourtant, dans l'interprétation apparemment naturaliste de soi-même, Pisanello ne se servit pas des connotations classicisantes du *medium* telles qu'elles étaient employées par les *anciens* Césars ; en revanche, il s'appropria la puissance des Césars *contemporains* pour lesquels il travaillait. Le sculpteur s'identifia adroitement et avec audace aux classes dirigeantes contemporaines, en exprimant ses aspirations à la magnificence, à l'autorité et au pouvoir d'un mécène tel que Filippo Maria Visconti, duc de Milan (voir fig. 8 et 9, p. 365). Ainsi, avec un aplomb que ses mécènes de haut rang durent interpréter comme un orgueil singulier, un artisan, dont le beau-père était drapier, non seulement donnait à entendre que la représentation « mécanique » de ses traits était aussi légitime que celle du visage « magnifique » de son seigneur, mais se représentait aussi comme s'il *était* ce seigneur. Exactement de la même façon qu'un autre mécène de Pisanello, le *condottiere* Francesco Sforza qui, ne doutant pas de lui-même, usurpait, dans ces mêmes années, l'État de Milan en s'appuyant sur la menace des armes, Pisanello joue sur sa médaille le rôle d'un *condottiere artistique* très sûr de lui, d'une manière si convaincante qu'il réussit lui aussi à devenir un usurpateur – quoique l'usurpateur d'un rang social et non d'un territoire.

On peut offrir une lecture du revers qui renforce cette interprétation. Pisanello semble y décrire le Moi suivant le même mode rhétorique que celui dont usaient les humanistes quand ils faisaient l'éloge des princes. C'était une convention de la biographie humaniste, en vers comme en prose, que d'associer les dirigeants à des vertus chrétiennes spécifiques, telles

que la Justice, la Force et la Prudence, aussi bien qu'à celles vantées dans l'Antiquité, telles que la Sagesse, la Magnanimité ou la Libéralité. On peut prétendre que Pisanello a tenté ici de créer un équivalent visuel à la rhétorique littéraire qu'il avait entendue à la cour. Cette tentative fut pour l'essentiel un échec étant donné qu'elle resta sans suite immédiate [55]. Il est possible pourtant qu'elle ait suggéré à des médailleurs ultérieurs l'emploi, qui devint assez général, de la *personnification* d'une vertu individuelle au revers de leurs médailles.

Si cette œuvre est un autoportrait, on peut soutenir que la réputation *artistique* de Pisanello à cette date a justifié, à ses yeux du moins, cet audacieux portrait de l'artiste en opulent et puissant patricien. Au milieu des années 1440, Pisanello avait travaillé pour les cours de Ferrare, de Mantoue, de Milan, de Rome et de Rimini, après avoir été, vingt ans plus tôt, déjà cité comme *pictor egregius* [56]. Bien qu'il se décrive, sur ses médailles, comme *pictor*, il était, jusqu'au moment où Matteo de' Pasti se joint à lui vers 1445, le seul artiste de cette période à employer ce nouveau type de sculpture qu'il avait lui-même pratiquement réinventée et à créer des portraits en bronze en bas-relief de la plupart des figures politiques importantes du Nord de l'Italie. Au milieu des années 1440, plusieurs humanistes, notamment Guarino da Verona et Tito Vespasiano Strozzi, avaient déjà fait son panégyrique en vers. On peut soutenir que Pisanello a éveillé l'intérêt des humanistes de cour plus qu'aucun autre artiste dans la première moitié du XVᵉ siècle.

En 1504, Gaurico associa la création d'un autoportrait avec la très grande ambition de Pisanello – *ambitiosissimus* –; et on peut considérer que la médaille servit d'intermédiaire entre des valeurs et une idéologie de cour fermement établies et les ambitions personnelles de l'artiste. Peut-on supposer que cette œuvre suggéra aux premiers observateurs qu'un jour un pont serait jeté au-dessus du gouffre social qui séparait l'artisan des seigneurs ? Presque certainement non. Néanmoins, peut-on interpréter la médaille de Pisanello comme une incarnation de l'idée que la faculté de création *artistique* hors du commun mérite en soi un rang noble – qu'elle est pour ainsi dire une aristocratie de l'*ingegno* –, une nouvelle compréhension du grand talent artistique, qui avait vu le jour au siècle précédent avec Giotto, et, serait au siècle suivant, si volontiers accordée à Michel-Ange.

Revenant brièvement à la question de l'attribution, il faut à nouveau reconnaître que la qualité du modelé des exemplaires connus de la médaille est trop faible pour qu'on les attribue à Pisanello lui-même. Cela soulève des problèmes indé-

niables. L'artiste qui créait le premier autoportrait autonome – et qui était vraisemblablement conscient de ce que son œuvre impliquait – en aurait-il délégué le modelage et la fonte à son atelier? Le médailleur n'aurait-il pas voulu assumer la responsabilité de l'exécution de la médaille dont il était le sujet? Puisque Pisanello modelait lui-même les médailles destinées à ses mécènes princiers, pourquoi n'en aurait-il pas fait autant quand il était son propre commanditaire? Je n'ai pas d'autre solution à cette énigme que de formuler une hypothèse selon laquelle Pisanello a pu concevoir et réaliser lui-même sa médaille, que celle-ci suscita une copie, modelée par un suiveur peu talentueux – comme cela arriva soixante ans plus tard avec un soi-disant autoportrait précoce de Raphaël – et enfin que cette copie fut la source des fontes qui subsistent.

Un des aspects de la composition du revers épigraphique est également important pour cette question de l'attribution. À cause du nombre impair des sept vertus, l'artiste a pris le parti évident d'en placer quatre sur une ligne et trois sur une autre. Mais pourquoi n'a-t-il pas disposé les initiales des quatre vertus cardinales ensemble sur une ligne, suivies sur l'autre des trois vertus théologales? La solution adoptée, d'une incroyable maladresse, place au contraire l'initiale I de *Iusticia* avec celles des vertus théologales, *Fides*, *Spes* et *Karitas*, tandis que les initiales des trois autres vertus cardinales, *Prudentia*, *Fortitudo* et *Temperentia*, sont isolées en-dessous. Certes, Pisanello ne saurait être responsable d'une conception si peu élégante, répétée au revers de la médaille à l'effigie de Pisanello traditionnellement attribuée à Nicholaus. On pourrait même se demander si un artiste de la fin du Moyen Âge ou des débuts de la Renaissance aurait pu produire un groupement aussi irrationnel.

Quelle était, en fin de compte, la relation entre l'art et la vie? Quel rapport peut-on établir entre Pisanello et cette construction visuelle de ce que nous avons défini comme le premier portrait autonome d'un artisan italien?

«J'ai promis de me peindre tel que je suis», écrivait Jean-Jacques Rousseau, qui devait néanmoins savoir que tout art est une illusion, que la représentation du Moi, en mots ou en images, est, comme dans la vie, illusoire, l'une et l'autre restant en étroite relation [57]. La communauté artistique de la Renaissance employait plusieurs termes pour qualifier le jeu illusionniste de l'artiste avec les formes afin de créer une œuvre qui refaçonnait habilement ce qui était décrit seulement en apparence [58]. Vasari a décrit les œuvres comme des *inganni*, des

«tromperies» et a appelé leurs créateurs *artefici* (inventeurs d'artifices). Léonard de Vinci a utilisé les expressions *fingere* (feindre, simuler) et *finzione* (fiction, illusion). Il a aussi défini le peintre comme *fictor* en latin ou *fintore* en italien (créateur de fictions, d'illusions)[59]. Le terme désignait au Moyen Âge le rôle du poète en tant que créateur de fables et de mythes. Ainsi, *finzione* offre une définition heureuse de l'invention du Moi qui se fit par le biais de l'autoportrait, et *fictor* est un synonyme approprié pour l'artisan qui cherchait à imposer son identité picturale au sein de la culture de cour du Quattrocento.

Des termes identiques étaient utilisés pour la représentation du Moi dans la vie de la Renaissance. Dans la fameuse phrase citée plus haut, les paroles que Pic de la Mirandole faisait dire par Dieu à Adam étaient précisément: «Tu es de toi-même le *plastes* et le *fictor*», le *plastes* «sculpteur, potier» et le *fictor*, «créateur d'illusions»[60]. «Tu es le sculpteur [de ton autoportrait] et le créateur d'illusions [au sujet du Moi]» a-t-il été dit à Adam, dans des termes qui mettaient sur le même niveau le façonnement illusoire du Moi en tant qu'être humain et la création d'une œuvre d'art fictive. Illusion réussie, mythe, ou faux-semblant – ce que nos politiciens appellent aujourd'hui «*make-over*» – sont les façons de caractériser les résultats artistiques et humains d'une telle construction, qu'il s'agisse de l'être humain réellement vivant, d'une part, ou du personnage qui continue à vivre à travers l'art, d'autre part.

Dans un portrait, la relation entre l'artiste, le modèle et le commanditaire est une composante essentielle de l'œuvre d'art. Dans l'autoportrait, où le *fictor*, le modèle et le commanditaire sont un seul et même individu, la relation fondamentale est celle qui lie l'image du Moi sur le chevalet et l'image privée de substance qui apparaît dans le miroir complice. «C'est moi que je peins» écrivait Montaigne[61]. La manière dont l'artiste conçoit et construit les relations entre les trois points cardinaux du «Je», du «Moi» et de la Société est le facteur déterminant dans toute présentation visuelle de soi.

Le tableau de Johannes Gumpp (fig. 12), artiste autrichien du XVIIe siècle, dévoilant le processus de l'autoportrait, porte l'écho des liens symbiotiques entre l'artiste de la Renaissance et sa subjectivité[62]. Il peut nous aider à comprendre que le visage flottant dans le miroir et le Moi, le *fictor* qui l'observe, se réunissent pour former un troisième «Je», la *finzione* illusoire, la «tromperie artistique», que propose l'art, une identité qui remplace en fin de compte les deux «Je» d'origine. On peut prétendre, d'une part, que l'expérience propre de Pisanello

devant un miroir reflétant le Moi engageait un processus selon lequel le Moi devenait l'Autre : ce qui était ici était aussi là, dans l'encadrement du miroir. D'autre part, si, comme le croient les psychologues, Pisanello ne pouvait pas être conscient de sa propre subjectivité avant de la voir reflétée dans le miroir, alors l'Autre, là dans le miroir, devenait l'image de la subjectivité de Pisanello : ce qui était là était aussi ici.

Notes

*J'aimerais remercier les autres participants au colloque Pisanello, tout particulièrement Luke Syson, Angela Dillon Bussi et Annegrit Schmitt, d'avoir bien voulu discuter avec moi de ce portrait de Pisanello. Je tiens aussi à remercier ma collègue Cécile Whiting pour ses conseils précieux au moment de la traduction de mon texte en français.

1. Hill, 1930, n° 87; Venturi, 1896, p. 66.

2. Stone, 1994, p. 3-5.

3. Syson, 1994 (1), p. 481 n° 84, comme anonyme. L'hypothèse d'une analogie avec une médaille par Amadio da Milano pour Borso d'Este, peut-être sur un dessin de Pisanello, y est avancée. Voir aussi Shchukina, 1994, n° 10.

4. Une médaille posthume de Dante présente un revers identique (Hill, 1930, n° 1102).

5. La copie représente en fait la médaille de Pisanello pour Niccolò Piccinino. Voir Osano, 1989, p. 58.

6. Au sujet du *terminus ante quem* de 1467, date à laquelle elle est utilisée pour une couverture en tuiles, voir Weiss, 1958, p. 39, 50, 54.

7. Syson, 1994 (1), p. 53 note 36.

8. Woods-Marsden, 1988, p. 87.

9. Voir Woods-Marsden, 1998, p. 40.

10. Repr. par Cordellier, 1996 (2), n° 260.

11. Repr. par Rossi, 1996, n° 265.

12. Hill, 1930, n° 32.

13. Jex-Blake, éd. Sellers, 1968, p. 174-175.

14. Woods-Marsden, 1989, p. 389 n° 9.

15. Kemp, 1989, p. 49.

16. Thompson, 1932, p. 2; Vasari, éd. Milanesi, IV, p. 8.

17. P. Barocchi et R. Ristori, éd., *Il Carteggio di Michelangelo*, Florence, 1979, IV, p. 150.

18. Richter, 1969, p. 52.

19. McMahon, 1956, I, p. 12.

20. C. Frey, *Die Dichtungen des Michelagniolo Buonarroti*, Berlin, 1964, LXXXIII, p. 89; Koerner, 1986, p. 417.

21. Kemp, 1989, p. 48, *passim*.

22. Schlosser, 1912, I, p. 50.

23. Venturi, 1896, p. 50.

24. *Ibidem*, p. 54.

25. S. Mason Rinaldi, *Palma il Giovane. L'opera completa*, Milan, 1984, n° 148.

26. R. Lightbown, *Mantegna*, London, 1986, n° 62.

27. H. E. Wethey, *The Paintings of Titian*, II. *The Portraits*, Londres, 1971, n° 104.

28. Gilbert, 1991, p. 43. Marcantonio Michiel rapporte qu'il a vu un portrait de Gentile da Fabriano (mort en 1427) par Jacopo Bellini, mais il ne faut pas accorder trop de foi à cette attribution ou à l'identification du modèle par cet auteur (Lightbown, 1994, p. 249).

29. Vasari, éd. Milanesi, III, p. 263.

30. M. B. Becker, «Individualism in the Early Italian Renaissance: Bur-

den and Blessing», *Studies in the Renaissance*, 19, 1972, p. 273-297.

31. Kristeller, 1985, p. 170.

32. N. Nelson, «Individualism as a Criterion of the Renaissance», *Journal of English and Germanic Philology*, 32, 1933, p. 316-334.

33. Woods-Marsden, 1998; voir le chapitre IV sur le phénomène, surtout florentin, de l'artiste se représentant dans les cycles narratifs et les tableaux d'autel en tant que témoin des histoires saintes.

34. Weintraub, 1978, p. 295.

35. Kristeller, 1961, chap. V, p. 129.

36. S. Greenblatt, *Renaissance Self-Fashioning: From More to Shakespeare*, Chicago, 1980, Introduction.

37. Berger, 1994, p. 97; Burke, 1987, p. 151.

38. J. Białostocki, «The 'Doctus Artifex' and the Library of the artist in the XVIth and XVIIth centuries,» *The Message of Images: Studies in the History of Art*, Vienne, 1988, p. 150.

39. Hill, 1930, n° 16; Lewis, 1994, n° 3.

40. Syson, 1994 (1), p. 48, suggère qu'Alberti pourrait même être de dix ans plus jeune et avoir tout juste vingt ans, ce qui remonterait à 1425 la date de la plaquette.

41. Voir Woods-Marsden, 1994 (2), p. 55-58.

42. Voir Woods-Marsden, 1990.

43. Je définis comme autoportraits les médailles d'artistes contrôlant le choix de l'iconographie du revers, même lorsque la médaille était modelée et fondue par un autre.

44. R. Starn et L. Partridge, *Arts of Power: Three Halls of State in Italy, 1300-1600*, Berkeley et Los Angeles,

1992, p. 106-107. Voir aussi Woods-Marsden, 1994 (1), p. 291 *sq.*

45. Reynaud, 1981, n° 6.

46. Plutarque, *Lives*, trad. B. Perrin, 11 vol., Londres-New York, 1914-1926; III, p. 35.

47. Watkins, 1957; Baxandall, 1990-1991, p. 33.

48. Hill, 1930, n° 77.

49. *Idem*, 1905, p. 184.

50. Woods-Marsden, 1998, ch. IX; Janson, 1937. Un *putto* ailé et potelé, représenté en génie de la mort, tient une torche enflammée et contemple un crâne au côté d'un jeune homme nu (l'artiste?) qui enfouit son visage dans ses mains en signe de pénitence.

51. Il y a quatre exemplaires, dont aucun n'est comparable en genre: la médaille de Pisanello pour Novello Malatesta sur laquelle un chevalier agenouillé en armure embrasse la Croix (Hill, 1930, n° 35); la médaille de saint Bernardin par Marescotti qui montre la devise du saint, le trigramme (Hill, 1930, n° 85); la médaille du *Christ* par Matteo de' Pasti avec la *Pietà* (Hill, 1930, n° 162); et la médaille de Sperandio pour Lodovico Brognolo, un prieur de l'Observance, montrant ses mains jointes en prière (Hill, 1930, n° 402).

52. Barolsky, 1990, p. 46.

53. Woods-Marsden, 1994 (1), p. 281.

54. Woods-Marsden, 1987 (1); *idem*, 1993, p. 52 *sq.*

55. Cordellier, 1996 (2), p. 17, souligne l'association traditionnelle des vertus aux monuments funéraires et suggère que les vertus indiquent que la médaille est peut-être une œuvre posthume, une sorte de tombeau miniature ou de cénotaphe.

56. Woods-Marsden, 1988, p. 32.

57. J.-J. Rousseau, *Œuvres Complètes*, Paris, 1959, I, p. 174-175.

58. Barolsky, 1994, p. 107.

59. Lecoq, 1975.

60. Barolsky, 1990, p. 1.

61. R. L. Regosin, *The Matter of my Book: Montaigne's 'Essais' as the Book of the Self*, Berkeley-Los Angeles, 1977, p. 171.

62. *Painters by Painters*, cat. exp. New York, National Academy of Design, 1988, n° 17.

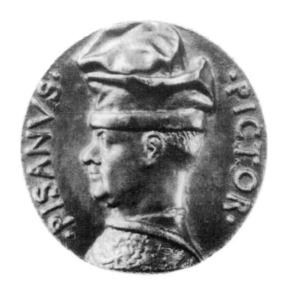

Fig. 1
Médaille attribuée à Pisanello
Autoportrait, droit et revers, 1440-1450
Bronze
Paris, Bibliothèque nationale de France, Cabinet des Médailles

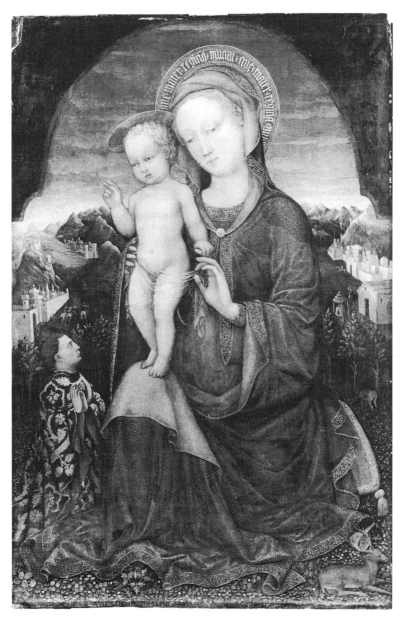

Fig. 2
Jacopo Bellini
Vierge à l'Enfant avec un donateur, vers 1440-1441
Bois, 60,7 × 40,4 cm
Paris, musée du Louvre, RF 41

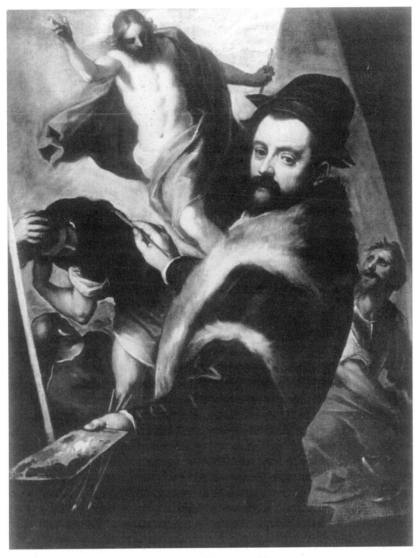

Fig. 3
Palma le Jeune
Autoportrait devant la Résurrection, vers 1590
Huile sur toile, 126 × 96 cm
Milan, Pinacoteca di Brera, Inv. Gen. 379

Fig. 4
Mantegna
Autoportrait, 1480-1490
Bronze
Mantoue, Sant'Andrea, chapelle San Giovanni Battista, monument funéraire
d'Andrea Mantegna

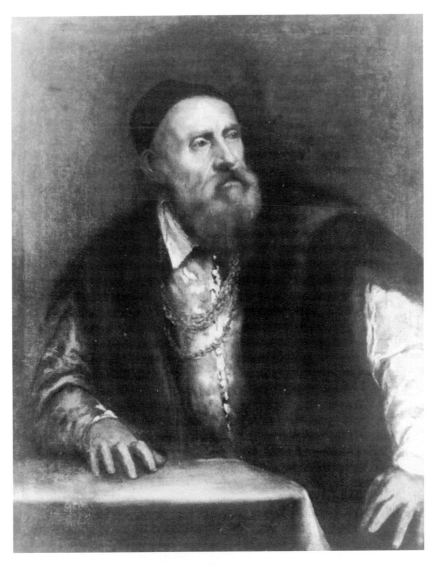

Fig. 5
Titien
Autoportrait, 1550-1560
Huile sur toile, 96 × 75 cm
Berlin, Staatliche Preußischer Kulturbesitz, Gemäldegalerie

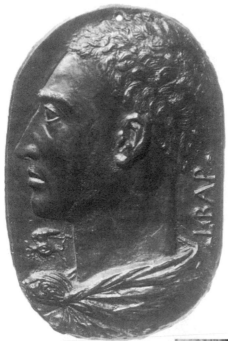

Fig. 6
Alberti
Autoportrait, vers 1430-1440
Bronze
Washington, National Gallery of Art
Samuel H. Kress Collection

Fig. 7
Ghiberti
Autoportrait, vers 1440
Détail de la *Porte du Paradis*
Bronze doré
Florence, Baptistère

Fig. 8
Filarete
Martyre de saint Paul
Détail des portes centrales
mises en place en 1445, bronze
Vatican, basilique Saint-Pierre

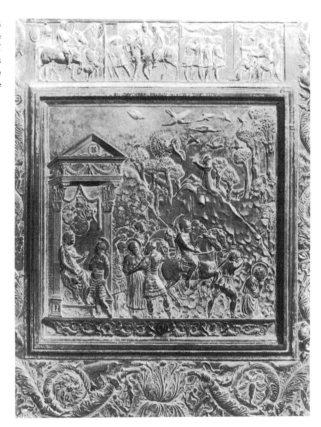

Fig. 9
Filarete
Autoportrait
Détail du cadre du *Martyre de saint Paul*, vers 1440, bronze
Vatican, basilique Saint-Pierre

293

Fig. 10
Leone Leoni
Médaille de Michel-Ange,
1561, revers
Bronze
Washington, National
Gallery of Art
Samuel H. Kress Collection

Fig. 11
Giovanni Boldù (actif 1454-1477)
Autoportrait, 1458, droit
Bronze
Londres, Victoria and Albert Museum

Fig. 12
Johannes Gumpp (1626-1675)
Autoportrait, 1646
Huile sur toile, 88,5 × 89 cm
Florence, Galleria degli Uffizi, Inv. 1901

Pisanello et la représentation des armes: réalité visuelle et valeur symbolique

Francesco ROSSI
Directeur de l'Accademia Carrara, Bergame

*Traduit de l'italien par Lorenzo Pericolo
et Dominique Cordellier*

Pisanello, Actes du colloque, musée du Louvre/1996,
La documentation Française-musée du Louvre, Paris, 1998

En analysant l'œuvre de Pisanello, les historiens ont souvent insisté sur la très haute valeur de ses créations comme représentations, en se référant précisément à son souci tout particulier d'exactitude visuelle [1] qui, comme dans la tradition du gothique tardif, ne cède en rien à cette idéalisation intellectuelle caractéristique en revanche, à la même époque, des artistes déjà atteints par la «révolution de la perspective» issue de l'humanisme florentin. Cette idée était sous-entendue, plutôt qu'explicitée, dans la mémorable exposition récemment consacrée à Leon Battista Alberti, où les médailles de Pisanello [2] figuraient comme une alternative «courtoise», unique et évidente, à une culture figurative désormais divergente.

En réalité, la formation de Pisanello dans le cadre du style gothique international n'empêche pas, ou même implique, que cette prédisposition pour les données visuelles, optiques, ait été par la suite mise au service d'inventions figuratives profondément symboliques, c'est-à-dire allusives à des valeurs bien souvent non déclarées, mais parfaitement intelligibles pour ceux qui en bénéficiaient. De cette façon, chaque image finit toujours par renvoyer, simultanément et indistinctement, à des faits conscients et avérés et à un univers *autre*. Il suffit d'évoquer à ce propos le *Portrait de Leonello d'Este* (voir fig. 18, p. 370) qui, étant conservé à l'Accademia Carrara que je dirige, a pu être pour moi bien facilement l'objet de réflexions du même genre [3].

Dès lors, si les éléments «figuratifs» et «symboliques» coexistent chez Pisanello, et s'intégrent l'un dans l'autre lors de la création, il en résulte qu'une interprétation correcte de son art ne peut faire abstraction d'une analyse très approfondie tant du contenu iconographique de ses œuvres que des circonstances historiques où elles furent réalisées. Ce sont ces circonstances qui seules peuvent éclairer leur éventuelle valeur historique et/ou symbolique. Ma communication sera conduite

précisément dans ce sens, en limitant son champ, quant au contenu, aux armes voire, plus spécifiquement, aux armures, et quant au moyen d'expression, à la médaille. Ce parti appelle quelques explications.

Pour ce qui est du contenu, je conviens sans mal qu'il s'agit d'un choix de «convenance», les armures étant un sujet qui m'est, à moi historien de l'art, par hasard assez familier. Seul un œil tout à fait exercé est en mesure de percevoir, par exemple, les différences entre une armure de guerre et une armure de tournoi, et donc de saisir le sens réel du «message» qu'elle contient implicitement. Le fait que, par exemple, dans le célèbre petit tableau conservé à Londres et représentant la *Vierge à l'Enfant avec saint Antoine et saint Georges* (fig. 1), le saint guerrier porte une armure qui, malgré quelques variantes, peut être identifiée comme une armure de tournoi[4], fait certainement allusion à la valeur rituelle et sacrée, dans le sens large du terme, que l'on donnait communément au «jeu d'armes»[5] qui, par là, peut être assimilé à la rencontre manifestement symbolique entre saint Georges (qui porte, et ce n'est pas un hasard, un surcot de croisé) et le dragon, image du diable.

Par ailleurs, l'armure du XVe siècle a toujours, comme on le verra mieux par la suite, une double, et parfois même une triple fonction, qu'il convient d'établir au cas par cas: *fonctionnelle*, en tant qu'arme de guerre, *historique*, car elle peut être reliée à des événements déterminés, et, enfin, *symbolique*, en tant qu'«image» d'un message précis. C'est justement pour cela que j'ai préféré ici n'analyser que les armures représentées sur les médailles, en négligeant ou ne citant que comme référence celles qui figurent en nombre dans les peintures et les dessins de Pisanello. La médaille, en effet, ne répond pas seulement par nature à des fins de célébration, d'apologie et de propagande. Recueillant et véhiculant des valeurs symboliques, elle est souvent datée et presque toujours rattachée à un personnage particulier et/ou à un événement. Et comme elle est aisément reliable à des circonstances historiques déterminées, il en découle que la médaille est le *medium* le plus fait pour être l'objet de cet essai d'interprétation qui est, en dernière instance, le but de ma communication.

Les armures «pisanelliennes»

Prises en compte tant pour leurs droits, réservés généralement à un «portrait» qui peut inclure des éléments d'armures spécifiques et reconnaissables (en général un colletin

ou une épaulière) que pour leurs revers, où figurent communément des hommes revêtus d'armures de pied en cap, les médailles de Pisanello qui seront considérées ici sont au nombre de dix. Elles sont dédiées, en suivant l'ordre chronologique présumé, à Filippo Maria Visconti (Hill, n° 21)[6], Niccolò Piccinino (Hill, n° 22), Francesco Sforza (Hill, n° 23), Leonello d'Este (Hill, n° 24), Sigismondo Pandolfo Malatesta (Hill, n° 33 et n° 34), Malatesta Novello (Hill, n° 35), Ludovico III Gonzaga (Hill, n° 36), Gianfrancesco Gonzaga (Hill, n° 20) et Alphonse V d'Aragon (Hill, n° 41). Au fil des analyses, nous ferons en outre référence à quelques dessins de médailles pour ce même Alphonse V d'Aragon, non réalisées mais néanmoins substantiellement de même nature. Le répertoire qui en découle est à mon avis significatif de la situation dans laquelle se trouvait la production des armures vers le milieu du XVᵉ siècle ; et il faudra y voir, au-delà des significations que nous pourrons en déduire, la preuve de l'exactitude des représentations de Pisanello, mais aussi un témoignage visuel irremplaçable sur une période de l'histoire pour laquelle la documentation demeure indubitablement très rare[7].

À cet égard, le fait le plus impressionnant est sans aucun doute les affinités étroites qu'il y a entre l'armure de Sigismondo Pandolfo Malatesta (fig. 2), au revers de la médaille Hill, n° 33, et celle d'Ulrich von Matsch[8] (fig. 3), réalisée vers 1445 par un groupe d'armuriers milanais et conservée au château de Churburg (CH 19). Elles sont de nature à faire supposer que Pisanello a vraiment eu sous les yeux, dans ce cas au moins, un modèle de la production milanaise la plus moderne. De manière plus générale, toutefois, le répertoire iconographique pisanellien peut vraiment avoir valeur de preuve pour certaines mutations de structure de l'armure qui ne sont pas documentées par ailleurs.

Sans vouloir s'aventurer ici dans une démonstration spécialisée outre mesure, on peut combler par ce moyen, en ne citant que quelques exemples, certaines lacunes particulières du savoir quant à la production des armures. Le page de Gianfrancesco Gonzaga, au revers de la médaille Hill, n° 20, que l'on peut dater de 1440, porte, sans l'ombre d'un doute, une salade, qui devait être complétée par une mentonnière, et qui n'est attestée de façon certaine qu'une quinzaine d'années plus tard[9]. Sigismondo Pandolfo Malatesta, au revers de la médaille Hill, n° 33, porte un plastron doublé d'une braconnière en croissant de lune et de flancarts triangulaires d'un type absolument novateur pour 1445, tant et si bien qu'on ne la trouve pas dans le répertoire, pourtant très diversifié, offert par les chevaliers du

tournoi peint par Pisanello à Mantoue [10]. De même, la célèbre garniture «à la vénitienne» d'Alphonse d'Aragon au droit de la médaille Hill, n° 41 et sur le dessin correspondant du Louvre (Inv. 2307; fig. 4) n'a pas d'équivalent iconographique effectif avant la fin du siècle. Étant donné qu'il est improbable que Pisanello ait anticipé, par l'imagination, des solutions fonction-nelles qui furent de fait produites quelques années ou même quelques décennies plus tard (fig. 5), il ne reste plus qu'à admettre qu'il a tout simplement répertorié des solutions défen-sives alors novatrices – et donc très rares – dont il ne nous est de fait parvenu aucun exemple concret. Cette conclusion invite à certaines considérations, nullement non secondaires, sur le sens que la représentation des armes acquiert sur les médailles.

On sait, en effet, que le milieu du XVᵉ siècle marque tant pour l'art de la guerre que (par conséquent) pour la tech-nologie des armes, un moment de profonde évolution, qui est à mettre, à son tour, en relation avec le nombre et la spécialisa-tion des compagnies de mercenaires. L'introduction (à Milan surtout) de nouvelles techniques pour forger les plaques favo-risa en effet l'expérimentation de types toujours nouveaux à l'intérieur même de l'armure, notamment pour ce qui est de la protection de la poitrine (braconnières et garde-reins), des arti-culations supérieures (épaulières) et inférieures du corps (flancarts et cuissards à «stincaletto»), exposées de façon cri-tique par le développement de l'estoc, une épée fait pour frapper de pointe et donc susceptible de démanteler les armures. L'homme d'armes (ou combattant à cheval) et à plus forte raison le condottiere, ne pouvait pas rester indifférent à de telles innovations techniques, ne serait-ce que pour des rai-sons de simple sauvegarde. Parallèlement, se faire représenter avec de pareilles armures n'était certainement pas une pure affaire de mode, mais plutôt le signe distinctif d'un rang et d'une fortune dans la hiérarchie sociale et politique. C'est pro-bablement là la meilleure interprétation que l'on puisse avancer de la présence sur certaines armures pisanelliennes d'un sigle, qui passe pour être la marque d'un armurier [11], peut-être celle d'Antonio Missaglia [12].

Armures et typologies

Une fois rappelée l'exactitude quant à la substance des représentations dans les médailles de Pisanello, il faut faire pré-céder leur examen particulier d'une autre réflexion de caractère

général, qui est centrale, et que – vous voudrez bien m'en excuser – je n'aborderai qu'à peine. Elle est relative au sens que revêtait de temps à autre l'arrangement de l'armure en tant que message purement visuel, largement partagé et, pour cette raison même, intelligible et efficace. Je pense en particulier aux différences, minimes à nos yeux, et qui pourtant existent entre l'armure d'*homme d'armes*, utilisée par le chevalier sur le champ de bataille, celle de *tournoi*, destinée à la pratique particulière des différents jeux d'armes, et celle de *parade*, endossée exclusivement pour les cérémonies telles que les cavalcades, les entrées triomphales, les réceptions, et qui n'avaient en tant que telle aucune qualité défensive réelle.

Il faut dès lors préciser sans plus tarder que la structure de base de toutes les variantes est toujours celle de l'armure d'*homme d'armes*, qui était vers le milieu du XVe siècle, une authentique « machine anthropomorphe »[13], un ensemble de plaques diversement articulées et qui se modelaient sur le corps du cavalier de manière à garantir une parfaite protection contre les coups d'épées (en particulier d'estoc, rigide et bien faite pour frapper de pointe en pénétrant dans les défauts entre les plaques) et, en même temps, une relative liberté de mouvement (compte tenu du poids considérable de l'armure). De ce point de vue, la structure de l'armure était déjà définie à la fin des années 1430 (fig. 6) et elle était constituée de différents éléments de protection :

Tête : différents types de casques munis de colletin pour le cou, parmi lesquels la salade ouverte et complétée sur le devant par une mentonnière se distingue nettement de l'armet ou bassinet, fermé et pourvu d'un mézail que l'on pouvait ouvrir ;

Torse : plastron et dossière, d'une seule plaque ou en plusieurs plaques soudées verticalement, complétés respectivement de la braconnière et du garde-reins pour protéger l'abdomen ;

Épaules : épaulières en plusieurs pièces articulées, asymétriques dans la mesure où l'épaulière avait des pièces en creux à l'aisselle pour permettre l'appui de la lance (qui reposait sur le foucre, ou arrêt de lance, boulonné sur le plastron) ;

Bras : brassards fermés, avec des cubitières ailées pour protéger le coude ; la partie supérieure du bras n'a généralement pas de protection particulière. Elle est en revanche protégée par un gousset de maille, et indirectement, par les épaulières et les cubitières ;

Cuisses : flancarts en plusieurs pièces articulées, de forme rectangulaire et plus tard trapézoïdale rattachées par des lacets en cuir aux garde-reins ;

Jambes : cuissards montant pratiquement jusqu'à l'aine, faits de plusieurs plaques articulées, solidaires de la genouillère (souvent à aile), de la jambière (ou grève) et enfin du soleret (ou piédeux) qui était fermé par les poulaines (de maille).

Ce schéma, qui au fil du temps fut l'objet de nombreuses modifications fonctionnelles trop longues à décrire ici, est également à la base de l'armure *de tournoi* qui, pour des raisons de sécurité, vint à être modifiée ou complétée dans certaines de ses parties, quitte à y perdre en liberté de mouvement. Elle n'était pas tenue pour primordiale dans des jeux d'arme qui avaient des règles très strictes et une durée très limitée. Il en découle que, d'une manière générale, la protection de la tête est toujours plus renforcée, par l'adoption du grand bassinet (fig. 7), fermé et étouffant mais extrêmement sûr contre les coups de lance, de même que la partie droite de l'armure, par l'emploi du passe-garde, d'oreillons d'épaulières différents et de très grandes doubles cubitières, souvent de type dit « *a spalla di montone* ». On employait en outre un type spécial de selle, pratiquement dépourvu d'arçon postérieur. Les raisons de ces modifications sont d'ordre fonctionnel.

Au milieu du XVe siècle, les jeux d'armes qui sont effectivement pratiqués sont principalement le tournoi et la joute. Celle-ci est fondée sur une série d'assauts individuels, à la lance, entre des chevaliers qui s'affrontent en ayant leur adversaire sur la gauche[14]. La joute pouvait se transformer en outre en tournoi à pied, également pratiqué pour lui-même, où les adversaires s'affrontaient en combat singulier, le plus souvent à l'épée, en utilisant à l'occasion un type d'écu particulier, de forme réduite (qui est, au contraire, une arme typique des fantassins). Il est évident que, dans les deux cas (et les fresques de Pisanello à Mantoue en offrent une belle démonstration tout en représentant justement une joute qui ne tourne pas au combat singulier), les coups ne pouvaient venir que de la gauche, et ne menaçaient donc que la tête et la partie droite du corps combattant. Quant à la selle, la suppression de l'arçon postérieur permettait de renverser le chevalier qui, s'il avait résisté face au coup de lance en restant en selle, aurait risqué de ressentir de graves contrecoups dans les reins et le dos.

Quoi qu'il en soit, de telles modifications que nous trouvons ponctuellement notées dans certaines des médailles de Pisanello, étaient suffisamment visibles et standardisées pour être immédiatement reconnaissables comme des signes distinctifs d'un éventuel engagement dans un tournoi et leur présence était donc soulignée de différentes manières lors des cérémonies préliminaires au tournoi lui-même. De telle sorte

qu'elles apparaissent, pour la conscience collective, comme le *signum* de l'appartenance du chevalier à cette frange étroite de l'aristocratie qui était admise en lice en tant que dépositaire de la *courtoisie* et de la noblesse que l'on reconnaissait à la chevalerie du Moyen Âge et qui, idéologiquement, étaient les raisons fondamentales de l'exercice du pouvoir (de même que, plus tard, les puissants du XVIe siècle revendiqueront une ascendance «romaine» comme fondement idéologique de leur *imperium*[15]).

La légende l'«homme tout de fer», contée par Paul Diacre au sujet de Charlemagne, s'associe ainsi au mythe des «chevaliers antiques» évoqué par l'Arioste à partir des chansons de geste et des cycles arthuriens. Cela dessine l'image du guerrier triomphant non seulement pas tant grâce à sa valeur belliqueuse qu'aux idéaux chevaleresques dont il se faisait le champion et l'interprète. Et c'est pour cela que les Gonzague commandèrent à Pisanello, pour célébrer leur propre maison, non pas une grande composition quelconque ou bataille d'hommes d'armes, mais un cycle que des inscriptions identifient comme l'évocation du mythe arthurien[16]. Ils s'y firent même portraiturer de façon reconnaissable[17] et cela est si vrai que Boiardo, qui était à Mantoue alors que les fresques de Pisanello étaient encore visibles, pouvait toujours parler des Gonzague comme de *«gente leggiadra, nobile e gentile/ che sequite ardimento e cortesia»* («belles gens, nobles et gentiles/ qui suivent hardiesse et courtoisie»)[18]. *Ardimento* (hardiesse), précisément, mais aussi *cortesia* (courtoisie). Ce sont, dans l'imaginaire collectif, les vertus du parfait chevalier, et celles-ci prennent une forme visible dans le jeu d'armes qui en outre conserve par-devers lui quelque chose du sens sacré ancien de l'*ordalie*, le Jugement de Dieu[19].

Le cas de l'armure de parade, ou de cérémonie, est totalement différent. Elle ne paraît pas posséder, du moins durant cette période, cette régularité relative de solutions qui sera en revanche assurée au XVIe siècle par l'invention (milanaise) de l'armure *«all'eroica»* («à l'antique»)[20]. Le peu de documentation qui est à notre disposition, et qui provient principalement de sources iconographiques indirectes (peintures et dessins), signale pour cette époque l'existence de diverses formes d'équipement de luxe, tous de métaux précieux et d'étoffes de prix superposés aux armures proprement dites et indépendants de celle-ci. Elle signale aussi l'existence d'éléments rappelant les signes nobiliaires du personnage (panache aux couleurs de la maison, cimiers et écus avec les armes personnelles ou familiales et ainsi de suite). Il semblerait donc qu'il ne s'agissait pas vraiment d'armures spéciales mais plutôt de

l'une des si nombreuses formes d'ostentation de la richesse entendue comme une manifestation évidente du pouvoir.

En réalité, la situation est dans une certaine mesure plus complexe, même si je ne peux qu'à peine l'esquisser ici. La constance avec laquelle ces formes d'équipement apparaissent se rattacher avec le thème spécifique des armes – c'est-à-dire du pouvoir militaire réel – et avec les manifestations visuelles des tournois – c'est-à-dire de la vertu chevaleresque – laisse deviner que par de pareils spectacles on entendait offrir une sorte de message sublimal où les manifestations d'opulence étaient rattachées à leur origine, la *hardiesse*, et à sa justification idéologique, la *courtoisie*. L'armure de parade peut donc être considérée, dès le milieu du XVe siècle, comme un type spécifique, hybride dans sa forme visible mais homogène pour les buts qu'elle poursuit. Ce type pouvait être perçu comme le «signe» d'une condition supérieure à l'ordre social chargé de toutes les qualités et de tous les pouvoirs.

L'armure d'homme d'armes

Si l'on passe, à présent, à l'analyse plus précise des armures *pisanelliennes*, on peut aisément démontrer que trois de ces médailles (à l'effigie respectivement de Gianfrancesco Gonzaga, Sigismondo Pandolfo Malatesta et Malatesta Novello, voir fig. 10, p. 414) reproduisent sans aucun doute des armures *d'homme d'armes*, sans aucune des modifications caractéristiques des armures de tournoi ou d'apparat. Aux droits des deux autres (celle de Niccolò Piccinino et de Francesco Sforza), il y a un colletin et des épaulières d'armure du même genre (fig. 8) sans que l'on puisse toutefois en être absolument sûr[21]. Le fait le plus important est que ces représentations sont toujours associées, au droit comme au revers, à d'autres éléments figuratifs ou scriptuaires qui en confirment le message.

Dans la médaille de Gianfrancesco Gonzaga (Hill, n° 20), dont la datation vers 1440 est confirmée par l'analyse de l'armement[22], l'armure du condottiere (qui tient de la main droite le bâton de commandement) a pour complément celle du page (qui accompagne Gianfrancesco en portant la petite salade de bataille et le marteau d'armes[23]; fig. 9). L'ensemble se caractérise comme une armure de combat tout en permettant de trancher une question qui a retenu la critique à plusieurs reprises. Aussi bien Maria Fossi Todorow[24] que Giovanni Paccagnini plus tard ont, en effet, décelé une éventuelle relation entre

le revers de cette médaille et un dessin du Louvre (Inv. 2595 v; fig. 10) sur lequel est représenté effectivement un chevalier dans une attitude analogue et avec un fabuleux couvre-chef comparable. Mais le caparaçon du cheval, en étoffe, appartenant au type de parade, et le page qui suit le chevalier (et qui a son équivalent à Mantoue) porte un casque tout à fait différent (un petit armet de tournoi) et il tient une lance. Cela caractérise la scène comme la phase initiale d'une joute – la présentation – ce qui, de surcroît, justifie la présence des autres chevaliers et d'une dame. Il y a donc une différence profonde de signification entre les deux images, et cela exclut toute relation directe de l'une à l'autre.

En tout cas, l'image de Gianfrancesco Gonzaga, telle qu'elle est transmise par la médaille, est celle d'un condottiere en armes, avant la bataille. Il y a donc une étroite relation entre l'idée du revers et celle du droit où Gianfrancesco Gonzaga apparaît comme CAPIT. MAX. ARMIGERORUM, ce qui renvoie évidemment à ses qualités de chef de guerre [25].

Sur l'une des deux médailles de Sigismondo Pandolfo Malatesta (Hill, n° 34), le seigneur de Rimini est représenté deux fois, d'abord au droit (fig. 11) puis sur le revers (fig. 12), avec la même armure de guerre. Cela demeure incertain pour ce qui est du grand oreillon d'épaulière en repoussé [26] qui est également utilisée dans les tournois, mais le bâton de commandement, inconcevable dans un tournoi, et surtout la petite salade au robuste garde-nuque [27], que l'on porte à la bataille et qui était certainement complétée par une mentonnière qu'on ne peut lire sur la médaille, ne laissent aucun doute sur la justesse de cette interprétation. L'image est donc celle d'un condottiere en armes, et d'autres détails permettent d'apporter des précisions «historiques» à ce propos.

La date MCCCCXLV [1445] que l'on peut lire sur la grosse tour centrale de la muraille d'une ville, qui porte aussi en évidence le blason des Malatesta et le monogramme SP de Sigismondo Pandolfo, fait allusion selon toute vraisemblance à la conquête d'Arcevia (dénommée alors Roccacontrada), une cité fortifiée des Marches que Malatesta occupa en effet en 1445 [28]. La longue inscription du droit met en avant la condition de Sigismondo Pandolfo Malatesta comme ROMANE ECCLESIE CAPITANUS GENERALIS (capitaine général de l'Église Romaine), tandis que le terme ARIMINI paraît plutôt faire allusion à la patrie d'origine du modèle qu'à une réelle possession seigneuriale.

Il semble donc qu'il s'agisse d'une médaille en quelque sorte *commémorative* et où Sigismondo Pandolfo Malatesta serait représenté durant l'assaut final de la forteresse d'Arcevia. Le

type du caparaçon du cheval[29] paraît le confirmer : il est si rigide et paraît avoir été ouvragé avec des reliefs si nets que l'on a l'impression d'un travail du métal en repoussé (et qu'il s'agit donc d'une barde défensive plutôt que d'un harnais d'ornement).

Sur le revers de la médaille à son effigie (Hill, n° 35), Malatesta Novello apparaît à genoux, adorant le Christ en Croix (fig. 13), ce qui fait certainement allusion au vœu de fonder un hôpital du Crucifix que le condottiere avait prononcé à un moment critique de la bataille de Montolmo[30]. Par conséquent Malatesta porte ici une armure de guerre ; elle a été minutieusement analysée par un spécialiste de l'envergure de Lionello Boccia[31].

Le détail le plus intéressant est sans aucun doute le petit armet d'homme d'armes (fig. 14), doublé d'une ventaille lacée à l'arrière à l'axe de la roulette. Cette forme de protection supplémentaire se retrouve dans d'autres représentations de batailles de la même époque (par exemple dans les fresques de Castel Romano, aujourd'hui au Museo Diocesano de Trente). Pisanello semble l'avoir également étudié dans un dessin du Louvre (Inv. 2295 recto), qui représente par ailleurs diverses études d'armures de parade (fig. 15). La description de la protection du dos, qui montre plusieurs pièces superposées verticalement, est particulièrement intéressante, et plus encore celle des hanches, constituée d'un ensemble de pièces articulées (haut garde-reins et braconnières très moulantes se terminant en batte-cul). Cette solution était en 1445 parmi les plus originales et les plus modernes[32].

Il n'y a en tout cas pas de doute que Pisanello a portraituré Malatesta Novello dans l'armure qu'il utilisait effectivement à la bataille, conformément au statut de DVX EQVITVM PRAESTANS (valeureux chef de la cavalerie) que revendiquait pour lui l'inscription au droit de la médaille. Comme dans le cas de celle de Sigismondo Malatesta que nous avons déjà examinée, cette médaille a une fonction principalement commémorative et renvoie aux circonstances particulières d'un événement déterminé (la bataille de Montolmo et le vœu qu'elle entraîna). Quelle que soit la valeur *poétique* de la création pisanellienne, à propos de laquelle Salmi tenait à évoquer les miniatures du *Cœur d'amour épris*[33], cette médaille a pour sens explicite la transmission de l'image de l'homme de guerre en armes. Être tout à fait reconnaissable, être constamment associé à des références précisément militaires et jamais à des allusions symboliques et idéologiques plus diffuses et avoir le rôle de restituer et de transmettre une image historique, mais non diachronique, du personnage : il semble que ce soit cela, en

définitive, la valeur particulière que Pisanello confère à ses représentations d'armures d'hommes d'armes.

L'armure de tournoi

C'est aussi cela qui les différencie le mieux des représentations d'armures de tournoi, que l'on reconnaît indubitablement, à mon avis, sur les médailles de Filippo Maria Visconti (Hill, n° 21), de Sigismondo Pandolfo Malatesta (Hill, n° 33) et de Ludovico III Gonzaga (Hill, n° 36).

La représentation la plus indiscutable est indubitablement au revers de la médaille de Filippo Maria Visconti (Hill, n° 21) où l'on voit à proprement parler, il *caracolo*, c'est-à-dire le moment où les participants au tournoi caracolent devant la tribune avec leurs insignes et leurs lances levées, avant de les mettre « en arrêt », en position offensive. Le premier des chevaliers est sans doute Filippo Maria lui-même, qui porte comme cimier l'emblème des Visconti – *il biscione* (une grosse couleuvre avalant un enfant) – tandis que les autres participants sont d'une part un second chevalier, dépourvu de signes distinctifs, et d'autre part un page qui s'éloigne après avoir servi son maître (fig. 16).

Il ne semble pas douteux qu'il s'agisse d'un épisode de tournoi si l'on s'en remet à l'analyse d'éléments typiques tels que les lances, les armets fermés et le genre de la selle. On peut observer que l'équipement de l'épée – un estoc à garde droite – suggère une joute classique, en deux temps, à la lance puis à pieds. Cependant la scène peut être plus largement interprétée comme une exaltation des *vertus* chevaleresques du seigneur de Milan, avec toute une série d'allusions significatives à sa lignée.

Dans la tribune ouverte sur la droite – composante indispensable au *spectacle* de la joute (et qui figure aussi largement dans le cycle chevaleresque de Mantoue) – il n'y a pas de dames ni de dignitaires, mais une seule figure féminine, pourvue d'un sceptre, et où l'on reconnaît désormais la déesse Vénus [34] : celle-ci était considérée comme l'ancêtre des Visconti par son fils Anglus, personnage mythique qui aurait donné son nom au berceau de la famille, Angera, dont le nom est explicitement mentionné dans l'inscription au droit de la médaille [35]. Des éléments figuratifs qui font donc allusion, par un jeu continu de renvois internes, à la noblesse de la lignée (le cimier avec l'emblème), à l'exercice du pouvoir (le sceptre), et aux motivations mythiques de l'une et de l'autre (Vénus, Anglus) sont donc asso-

ciés au thème explicite de la participation au tournoi. Globalement, le sens de la médaille tient ainsi à l'amplification, par des signes visibles, de la dimension mythique de la personnalité de Filippo Maria Visconti, où fusionnent la *hardiesse* et la *courtoisie*. Celui-ci est donc porteur d'un idéal chevaleresque qu'il manifeste au tournoi et qui est le fondement premier de son pouvoir.

L'analyse de la seconde médaille de Sigismondo Pandolfo Malatesta (Hill, n° 33) se révèle plus complexe. On y voit au revers un guerrier armé de pied en cap que l'on peut identifier comme Sigismondo Pandolfo lui-même grâce à la présence de son cimier en forme de tête d'éléphant [36] et de son écu qui porte les armes «losangées» des Malatesta ainsi que le monogramme SI de Sigismondo lui-même [37] et qui est entouré des roses des Malatesta (fig. 17). Récemment, Luke Syson a tenté de donner la première interprétation globale de cette médaille. Selon lui, elle «fait pratiquement office d'annonce publicitaire pour son adresse à la bataille et elle légitime sans aucun doute son droit à gouverner Rimini et Fano grâce aux victoires qu'il a remportées» [38]. Interprétation avec laquelle je me permettrai d'être en désaccord en m'appuyant justement sur une lecture plus complète de l'armement du condottiere.

Il ne fait aucun doute, en effet, que Sigismondo Pandolfo porte sur cette médaille une armure d'homme d'armes et même une des armures les plus complètes et les mieux reproduites qu'ait représentées Pisanello. On a déjà fait état de sa ressemblance avec l'armure d'Ulrich von Matsch du château de Churburg (fig. 3) et il faut souligner la modernité de certaines solutions techniques telles que le plastron bombé doublé d'une braconnière en croissant de lune et nervurée, d'un type qui était à peine en usage en 1445 [39]. Cependant la présence d'un casque pourvu d'une couronne et d'un cimier, sur un arbre, à gauche, oriente l'interprétation dans une direction différente.

Il s'agit en effet d'une grand bassinet «à la française» (fig. 18) qui, étant donné son très grand poids et la structure de protection très importante de sa visière (qui empêchait toute vision latérale), ne pouvait être porté lors d'une bataille. On ne l'utilisait, de fait, que pour «courir à la barrière» (fig. 7), c'est-à-dire pour pratiquer un jeu de lance fort périlleux. Le fait que ce soit ce casque, et non celui réellement porté par Malatesta, qui soit doté de la couronne et de l'emblème familial, indique que son pouvoir seigneurial et sa *nobilitas* ne tiennent pas à sa maîtrise des armes, mais à sa capacité à transformer cette adresse en vertus chevaleresques qui se manifestent à la joute.

C'est pourquoi cette médaille, avec tout son appareil d'allusions nobiliaires (au revers) et de références au pouvoir réel (au droit), ne peut être considérée comme une pièce commémorative d'une bataille (telle que la reconquête sur Francesco Sforza de Fano)[40] mais plutôt comme une matérialisation sous une forme visuelle, subtile et allusive, d'une idée beaucoup plus élevée: Malatesta, en utilisant les armes non plus pour la pratique de la guerre mais pour le jeu de la joute – qui est une sublimation de la guerre en temps de paix – proclame posséder cette noblesse héréditaire et cet esprit courtois qui constituent la légitimation la plus authentique du pouvoir que puisse atteindre un chevalier.

La médaille dédiée à Ludovico II Gonzaga (Hill, n° 36) offre elle aussi des particularités figuratives qui méritent une étude approfondie avant d'être regardée comme simple «imitation» de celle de son père, Gianfrancesco Gonzaga, conçue pour exalter seulement les qualités militaires du condottiere[41]. Au droit (fig. 19), il semble en effet que Ludovico soit revêtu d'une armure d'homme d'armes, c'est-à-dire de bataille, parfaitement conforme à sa titulature CAPITANEUS ARMIGERORUM qui fait allusion à ses fonctions de capitaine général des troupes florentines, qu'il obtint en 1447[42]. Cela met l'accent spécifiquement sur ses qualités militaires, et la marque AA visible sur l'épaulière et qui est en tout point semblable à celle déjà relevée sur la médaille de Niccolò Piccinino, semble du reste aller dans le même sens[43]. Cependant, la signification que l'on peut prêter au revers est très différente (fig. 20): Ludovico Gonzaga y apparaît avec une armure de tournoi et tout cet appareil de symboles qui est l'une des constantes de ce type de représentation.

Les critiques sont revenus à plusieurs reprises sur les relations de la médaille de Ludovico Gonzaga avec les fresques du Palazzo Ducale (fig. 21) que Ludovico lui-même pourrait avoir commandées[44]. Cette relation laisserait aussi supposer une réalisation à la même époque et un objectif identique. La confrontation est tout à fait éclairante pour ce qui est de l'armure. Celle-ci présente de remarquables points communs – par exemple quant à la forme en coquille des épaulières – avec celles du chevalier *Malies de l'Espine* (dans la sinopia de Mantoue) et d'un des participants à la joute proprement dite[45]. Il y a néanmoins une différence déterminante quant au casque, qui est un de ces grands et lourds armets «à la vénitienne» d'un type si inhabituel qu'il doit s'agir d'une pièce d'armure «personnalisée». Sa structure est absolument spécialisée pour la joute. Et c'est vers la joute encore que le système selle-étrier bien fait pour désarçonner sans résistance l'adversaire incite à regarder.

On a donc ici, mais sous une forme différente, une redite de ce couple d'idées – guerre/tournoi – que l'on a déjà décrit pour la médaille de Sigismondo Pandolfo Malatesta, et il se manifeste par l'opposition entre le droit – image du condottiere en armes – et le revers qui donne à voir les vertus chevaleresques de Ludovico Gonzaga et porte l'emblème du tournesol[46]. Il n'est peut-être pas nécessaire de poursuivre davantage l'analyse symbolique, si l'on admet que Ludovico s'éloigne significativement du soleil, qui est dans son dos et représente le pouvoir, pour se rapprocher du tournesol, symbole de l'amour pour les choses les plus élevées de la vie[47]. Quoi qu'il en soit, on peut aisément soutenir que, comme dans les cas déjà pris en compte, le revers de la médaille évoque les vertus chevaleresques de Ludovico. La représentation peut donc être comprise dans toute sa complexité comme un rouage de ce projet d'exaltation de la dynastie qui avait dicté l'exécution du cycle « arthurien ».

Armures d'apparat

L'analyse des représentations d'armures d'apparat dues à Pisanello nous échappe davantage, semble-t-il, ne serait-ce qu'en raison de l'étroitesse du champ d'investigation. Il se limite en effet à l'une des médailles pour Alphonse V d'Aragon (Hill, n° 41) à laquelle il faut peut-être ajouter l'une des nombreuses médailles dédiées à Leonello d'Este (Hill, n° 24). Nous connaissons cependant plusieurs dessins préparatoires à la première, qui comportent des variantes significatives et permettent quelques observations non négligeables.

Au droit de la médaille Hill, n° 41 (fig. 22), en effet, Alphonse V d'Aragon est portraituré avec une armure que la forme de l'épaulière gauche, renforcée d'un large oreillon, caractérise comme une armure de tournoi, ce qui fait implicitement allusion à la dignité chevaleresque du souverain. En revanche, la couronne sur la droite évoque évidemment le pouvoir temporel et la salade sur la gauche a une garniture typique de l'*apparat*[48], avec ses ornements métalliques en bronze ou en argent[49], du blason aragonais et de l'aigle héraldique. On ne peut lire l'association de ces trois éléments symboliques que comme une exaltation du pouvoir d'Alphonse, de la noblesse de sa maison et de sa force d'âme qui le légitimaient au temps de paix. Ces idées sont mises en exergue tant au droit, où le roi d'Aragon est défini comme REX TRIVMPHATOR ET PACITIFCVS, qu'au revers, où figurent un aigle et les mots LIBERALITAS AVGVSTA.

De ce point de vue, la médaille marque sans aucun doute une évolution par rapport à ses dessins que l'on considère comme préparatoires, dont le contenu symbolique est assurément moins articulé et moins cohérent. Dans le premier de ces dessins (Louvre, Inv. 2306 r), le roi Alphonse V d'Aragon se présente avec la couronne et vêtu d'une armure d'*homme d'armes* caractérisée par son épaulière en plusieurs pièces et par le dos fait de plaques cannelées, peut-être d'influence allemande (voir fig. 30, p. 375). La représentation doit donc être comprise comme une exaltation de sa puissance militaire, et ce n'est pas par hasard que l'inscription omet toute référence explicite à la paix.

Dans le second dessin (Louvre, Inv. 2307), la représentation est maintenant identique, quant à sa structure, à celle du droit de la médaille, même si la garniture de la salade (qui porte un griffon héraldique sur la tempe et un cimier en forme de chauve-souris; fig. 23) fait l'objet d'une variante. La signification change néanmoins profondément du fait que dans la médaille une armure de tournoi remplace l'armure de parade du dessin où figure une singulière épaulière «*all'eroica*»[50] dont le sens reste incertain mais que l'on peut vraisemblablement associer au thème de la Prudence[51]. Ainsi, dans ce dernier cas l'accent est mis avant tout sur l'idée d'apparat, en rejetant pratiquement toute référence au pouvoir militaire et en soulignant en revanche les allusions à la noblesse de la maison d'Aragon.

Le projet pour le revers de la médaille étudiée dans le dessin, Inv. 2307, du Louvre (fig. 24) pourrait donc être reconnu dans un autre dessin du Louvre, Inv. 2486, où dominent les références héraldiques et où le roi apparaît dans un équipage d'apparat alors que l'armure n'y joue qu'un rôle tout à fait secondaire[52]. Quoi qu'il en soit, le thème fondamental dans ces deux derniers cas est l'ostentation du pouvoir d'Alphonse en tant que tel, au-delà de toute légitimation formulée, par allusion, en termes de puissance guerrière ou de noblesse chevaleresque. On peut se demander si en appliquant délibérément à Alphonse le qualificatif de DIVVS (divin), qui renvoie aux empereurs romains, l'on n'avait pas l'intention d'établir une justification d'un autre ordre, dans une certaine mesure *dynastique*, de son pouvoir.

Si cette analyse se révélait exacte, cela confirmerait d'une autre manière la chronologie relative des dessins et de la médaille, datée par ailleurs de 1449 et qui se place durant la dernière période d'activité de Pisanello comme médailleur. Ce qui est, à vrai dire, assez logique, puisque la présence à Naples d'une cour qui avait hérité de l'une des cultures les plus raffinées et les plus sophistiquées d'Italie, pouvait stimuler l'artiste

et l'inciter à réfléchir au sujet de la médaille et sur ses éventuelles corrélations «sémiotiques».

C'est également pour cela que je suis enclin à situer très tard la dernière des médailles à l'effigie de Leonello d'Este (Hill, n° 24) qui porte au revers la curieuse représentation de la tête d'enfant à trois visages cantonnée latéralement par deux genouillères à double ailette, terminées par des jambières en mailles métalliques (fig. 25): la représentation associerait de manière inédite un motif d'armure exceptionnellement limité à deux éléments tout compte fait secondaires et un motif héraldico-symbolique, de signification controversée.

En réalité, le motif des «trois visages», qui apparaît sous une autre forme dans les dessins de Pisanello[53], est trop manifestement identique à celui qui figure sur l'épaulière d'Alphonse V d'Aragon dans le dessin du Louvre, Inv. 2307[54], pour que l'on puisse attribuer cela au hasard. Il semble donc tout à fait vraisemblable que la médaille de Leonello soit à dater au plus tôt de 1444, année du mariage de celui-ci avec Marie d'Aragon, fille du roi de Naples[55]. Le motif devrait par conséquent être entendu comme une *devise* des Aragon, et le revers de la médaille dans son ensemble comme la représentation symbolique de ces noces qui scellèrent aussi l'union du pouvoir militaire de Leonello (les armes) et du pouvoir dynastique de Marie d'Aragon (la devise de la tête aux trois visages, élément d'apparat).

Conclusion

Des considérations de ce genre touchent cependant à des problèmes qui vont bien au-delà des limites de mon propos qui s'en tient, quant à lui, à la représentation des armes en tant que telles dans les médailles. En restant dans ce cadre, il me semble possible d'affirmer pour conclure que Pisanello fait preuve également dans ce domaine de la sensibilité visuelle qu'on lui reconnaît d'habitude, qu'il reproduit les armes de son temps sous leurs diverses formes avec une extrême vraisemblance, qu'il en pénètre en outre la valeur symbolique avec une exceptionnelle acuité et s'en sert comme d'un moyen pour donner cours au *message* particulier de la médaille. Il utilise ainsi l'armure d'*homme d'armes* pour souligner les valeurs spécifiquement militaires d'un personnage, avec ce que cela implique de connotation *historique*. Il privilégie en revanche l'armure de tournoi ou celle d'apparat quand il s'agit de souligner respecti-

vement les vertus chevaleresques ou la noblesse dynastique, avec ce que cela suppose de connotations diachroniques qui font office de légitimation symbolique de l'exercice du pouvoir.

D'une manière plus générale, si la médaille, en se définissant en quelque sorte comme un produit de série destiné à la transmission d'un *message* particulier, est, de toutes les expressions artistiques, la plus rebelle à quelque cantonnement que ce soit dans les limites d'un «art pur», et si, en présupposant une lecture analytique et historique des multiples contenus (figuratifs ou scripturaires) qui concourent – suivant l'intention de l'artiste ou du commanditaire – à la définition de ce message, l'art de la médaille échappe en tant que tel aux appréciations purement stylistiques ou techniques, alors ma communication volontairement et uniquement focalisée sur la représentation des armes, sur leur identification précise et, de proche en proche, sur leurs valeurs représentatives et symboliques, peut apparaître comme l'expérimentation d'une nouvelle méthode de recherche.

Notes

1. Sur le concept de «naturalisme» de Pisanello, voir Woods-Marsden, 1987 (2), p. 132-139.

2. Syson, 1994 (1), p. 474 *sq.*

3. Rossi, 1996, p. 233-235.

4. À cet égard, le grand oreillon de l'épaulière gauche et la cubitière en forme d'«épaule de mouton», qui, vers le milieu du XVᵉ siècle, ne survivait que dans les armures de tournoi, sont tout à fait significatifs. Il en va de même tant pour la forme des flancarts, découpés de façon rectangulaire comme dans les amures du tournoi peint par Pisanello à Mantoue (mais qui n'apparaît plus dans les armures de guerre de l'époque), que pour la poignée de la lance en forme de «sablier».

5. Huizinga, 1964, p. 137 *sq.*

6. Hill, 1930.

7. Pour une vue d'ensemble sur l'état des études, voir Thomas, 1958, p. 697 *sq.*; Boccia, 1980, p. 13 *sq.*

8. Voir Boccia et Coelho, 1967, n° 15.

9. Voir la salade (Inv. 04.3.925) conservée au Metropolitan Museum, à New York, qui fait partie d'une armure attribuée à Antonio dalla Croce.

10. Pour une analyse des armures représentées dans le cycle de Mantoue, voir spécialement Boccia, 1980, p. 56-62.

11. Hill (1930, p. 49-50) a noté la présence d'une marque AA couronnée sur les épaulières des armures de Niccolò Piccinino (Hill, n° 22), de Ludovico II Gonzaga (Hill, n° 36) et d'Alphonse V d'Aragon (Hill, n° 41), en y reconnaissant, à juste titre, la marque d'un armurier milanais.

12. Pour autant qu'elle soit lisible, cette marque présente de fortes affinités avec celle attribuée à Antonio Missaglia, qui, vers le milieu du XVᵉ siècle, avait assumé la direction de l'atelier milanais de son père, Tommaso, et était considéré comme un des plus importants armuriers du temps (voir Thomas, 1958, p. 720). On doit souligner que, contrairement à ce qu'affirme Hill lui-même, cette marque présente une structure différente de celle visible sur l'armure d'Alphonse d'Aragon, roi de Naples (AsA sous des chevrons entrecroisés), dans une médaille de Guacialotti (Hill, n° 745). Le type de cette marque, inconnue par ailleurs, appartient au dernier quart du XVᵉ siècle (et, en effet, la médaille peut être datée de 1484). Elle pourrait revenir à un armurier brescian (voir Rossi, 1972).

13. Rossi, 1987.

14. À cette époque, on ne pratiquait pas encore en Italie la meurtrière *«giostra alla carriera»* («joute à la carrière»), qui, en revanche, était en usage en Allemagne et durant laquelle le choc entre les chevaliers, placés respectivement d'un côté et de l'autre d'une petite palissade, intervenait alors qu'ils avaient pris de l'élan et à l'apogée de leur vitesse. Ce type de rencontre, qui devait coûter la vie à Henri II de France, imposa l'adoption de pièces supplémentaires de protection (visière, plastron, etc.), ainsi que de casques monumentaux et monstrueux, qui ne sont pas encore répertoriés pour l'époque de Pisanello.

15. Rossi, 1977, p. 152-153.

16. Bellù, 1987, p. 132 *sq.*

17. Antonucci, 1994, p. 52 *sq.*

18. Matteo Maria Boiardo, *Orlando innamorato*, II, 10, 1; cité par Woods-Marsden, 1987 (2), p. 139.

19. Huizinga, 1961, p. 137.

20. Voir Rossi, 1977, p. 153.

21. L'épaulière gauche qui est visible est celle de gauche. Elle ne semble pas «doublée» par l'oreillon de tournoi, qui toutefois est surtout reconnaissable dans une vue de face mais qui n'est pas celle adoptée par Pisanello. En tout cas Niccolò Piccinino (Hill, n° 22) semble effectivement avoir revêtu une armure de guerre, sur laquelle la marque AA de l'armurier est bien visible. Parallèlement, le condottiere y est désigné comme un autre Mars (ALTER MARS).

22. Comme on le sait, les critiques sont partagés entre les partisans d'une datation vers 1440 environ – s'appuyant essentiellement sur les affinités de composition avec la médaille de Jean VIII Paléologue (Hill et Pollard, 1967, n° 2) – et ceux d'une datation plus tardive, vers 1447 – contemporaine de l'exécution des fresques de Pisanello à Mantoue (voir Paccagnini, 1972 (1), p. 250-251 note 113; pour une discussion voir De Lorenzi, 1983, p. 29-31). En réalité, l'armure de Gianfrancesco Gonzaga se situe certainement vers 1435-1440, surtout en raison du type de l'oreillon de l'épaulière (voir pour celle-ci, l'armure 04.3.925 du Metropolitan Museum de New York, qui porte la marque d'Antonio della Croce), et de celle du cuissard à lunette, que l'on ne trouve pas antérieurement à l'armure AVANT de Glasgow (AGM, 39-65 e), attribuée à l'atelier d'Ambrogio Coiro.

23. Le marteau d'armes est parfaitement identique à deux autres conservés respectivement à Bologne (Museo Civico, 343) et à Turin (Armeria Reale, 1 24), communément datés de 1430 environ. Pour une identification erronée de l'objet comme une croix, voir Syson [1994 (1), p. 475].

24. Fossi Todorow, 1966, p. 34-35.

25. Pour une conclusion analogue, mais à partir de présupposés interprétatifs différents (et que je ne partage qu'en partie), voir Syson, 1994 (1), p. 475.

26. Cette forme particulière de renfort de l'épaulière gauche, qui présente un emboutissage important que l'on ne pratiqua qu'à partir des années 1440, est attestée dans divers exemplaires de destinations variées. Au droit, on l'aperçoit de profil, tandis que l'on voit bien l'épaulière droite avec sa barre d'arrêt, destinée à «retenir» l'épée de l'adversaire et par là caractéristique d'un combat au champ de bataille.

27. Pour un exemplaire très semblable, voir au Metropolitan Museum de New York (29. 158.3): ce type de protection de la tête est totalement absent, et ce n'est pas un hasard, dans les fresques mantouanes de Pisanello.

28. Hill et Pollard, 1967, p. 9.

29. On ne connaît aucune pièce originale de cette époque qui soit analogue (le caparaçon de l'empereur Frédéric III à Vienne, au Kunsthistorisches Museum, 505, est plus tardif; il est doté d'une croupière en lames qui fait défaut ici). Sa poitrinière présente pourtant la forme en croissant de lune des caparaçons de la fin du XVe siècle.

30. De Lorenzi, 1983, p. 27.

31. Boccia, 1980, p. 68.

32. Le système de protection du dos est relativement archaïque: on le trouve par exemple dans l'armure 04.3.925 du Metropolitan Museum de New York, attribuée à Antonio della Croce et que l'on peut dater vers 1435. À l'inverse, le haut garde-reins et le batte-cul à lames mobiles, articulées par des lacets de cuir, sont des innovations dont on n'a pas de témoignage par des pièces originales avant le milieu du siècle.

33. Voir Salmi, 1957 (2), p. 19.

34. Voir Degenhart, 1973, p. 410.

35. Voir De Lorenzi, 1983, p. 16.

36. L'éléphant était l'un des emblèmes préférés des Malatesta. Il est utilisé de manière plus «réaliste» dans une médaille que Matteo de' Pasti exécuta pour Sigismondo (Hill, n° 167).

37. Pour une discussion sur ce monogramme, voir Syson, 1994 (1), p. 478.

38. *Ibidem*, p. 478.

39. L'exemplaire original le plus ancien se trouve dans une armure provenant de la Madonna delle Grazie près de Curtatone et que l'on date communément de 1450.

40. De Lorenzi, 1983, p. 23.

41. Syson, 1994 (1), p. 479.

42. De Lorenzi, 1983, p. 33.

43. Voir note 11.

44. Voir en particulier De Lorenzi, 1983, p. 29-33 et aussi Syson, 1994 (1), p. 479.

45. Reproduite dans Paccagnini, 1972 (1), fig. 50 et 61.

46. Voir Syson, 1994 (1), p. 479. Pour une interprétation différente de la fleur comme un souci et pour d'autres analogies dans le cycle arthurien de Mantoue, voir Toesca, 1977, p. 355-356.

47. Syson, 1994 (1), p. 479.

48. Il faut souligner le fait que de telles ornementations ne sont attestées sur des pièces originales qu'à partir de la fin du XVᵉ siècle, et qu'elles sont généralement interprétées comme des «remplois» d'armures antérieures destinées à faire voir l'ancienneté de la lignée. Il y a toutefois de nombreux documents iconographiques qui témoignent de l'existence d'ornementations semblables dès le début du XVᵉ siècle, antérieurement donc à Pisanello.

49. Pisanello a dessiné des garnitures de ce type – mais exceptionnellement adaptées à des heaumes fermés – sur la feuille du Louvre (Inv. 2295 recto), qui ne semble pas cependant à mettre en relation avec une étude de médailles.

50. Boccia, 1980, p. 76.

51. Pour une synthèse sur les différentes interprétations du motif iconographique des trois visages, voir De Lorenzi, 1983, p. 29.

52. Sur le dessin, seule la partie inférieure de l'armure – les jambières avec des genouillères à ailes – est visible. Alphonse porte un surcot fastueux, recouvrant tout le buste, et un chapeau bizarre, tandis que le cheval est entièrement couvert par un caparaçon richement ouvragé que complète une têtière en forme de dragon. L'ensemble restitue l'image du souverain lors d'une parade, et le blason des Aragon, répété trois fois sous des formes différentes pour faire allusion aux liens de parenté de cette maison, est une évocation visuelle des *insignes* qui accompagnaient habituellement ce genre de circonstance.

53. Voir, par exemple, le dessin du Louvre, Inv. 2300, où les trois visages sont, cependant, ceux d'un homme barbu.

54. Pour d'autres occurrences du même thème, qui toutes se rattachent au milieu napolitain, voir Fossi Todorow, 1966, n°ˢ 165 et 166.

55. Pour une datation légèrement plus précoce, voir De Lorenzi, 1983, p. 20.

Fig. 1
Pisanello
La Vierge à *l'Enfant avec saint Antoine et saint Georges*, détail
Bois, dimensions d'ensemble 47 × 29,2 cm
Londres, National Gallery

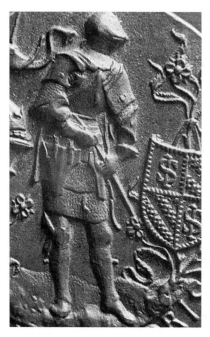

Fig. 2
Pisanello
Médaille de Sigismondo Pandolfo Malatesta
Revers, détail
Florence, Museo Nazionale del Bargello

Fig. 3
Pier Innocenzo da Faero, Antonio Missaglia et Giovanni Negroli
Armure d'Ulrich von Matsch
Sludern, château de Churburg

Fig. 4
Pisanello
Dessin préparatoire pour une médaille
représentant Alphonse V d'Aragon
Paris, musée du Louvre
Département des Arts graphiques, Inv. 2307

Fig. 5
«Maître A della mandorla»
Armet, décor à la vénitienne
Florence, Museo Nazionale del Bargello

Fig. 6
Tommaso Missaglia
Armure du comte Galeazzo d'Arco
Sludern, château de Churburg

Fig. 7
Francesco Missaglia
Grand bassinet à la française
Sludern, château de Churburg

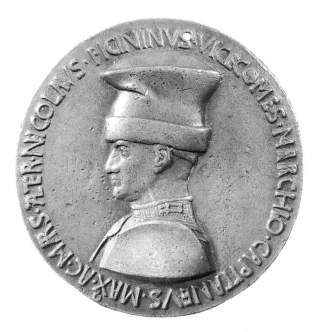

Fig. 8
Pisanello
Médaille de Niccolò Piccínino, droit
Paris, Bibliothèque nationale de France

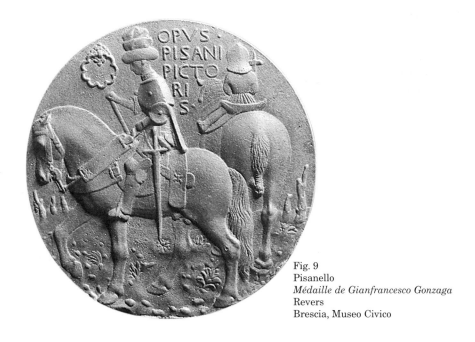

Fig. 9
Pisanello
Médaille de Gianfrancesco Gonzaga
Revers
Brescia, Museo Civico

Fig. 10
Pisanello
Une dame, des cavaliers, deux écuyers et un page dans un paysage
Plume et encre brune, tracé préparatoire à la pierre noire et au stylet, 25,8 × 18,8 cm
Paris, musée du Louvre, département des Arts graphiques, Inv. 2595 v

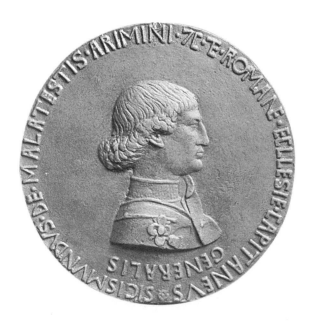

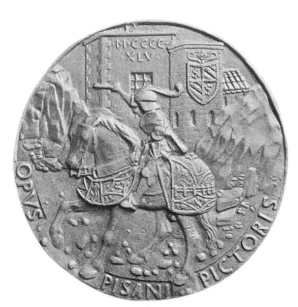

Fig. 11 et 12
Pisanello
Médaille de Sigismondo Pandolfo Malatesta
Droit et revers
Paris, Bibliothèque nationale de France

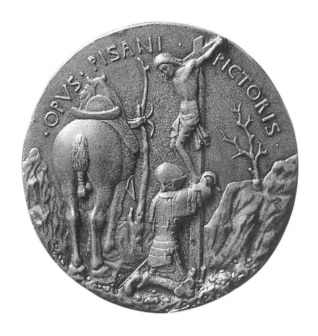

Fig. 13 et 14
Pisanello
Médaille de Malatesta Novello, vers 1445
Droit et détail
Florence, Museo Nazionale del Bargello

Fig. 15
Pisanello
Des casques à cimier et des canons, détail
Plume et encre brune, tracé préparatoire à la pierre noire (?)
Dimensions d'ensemble 28,7 × 20,6 cm
Paris, musée du Louvre, département des Arts graphiques, Inv. 2295

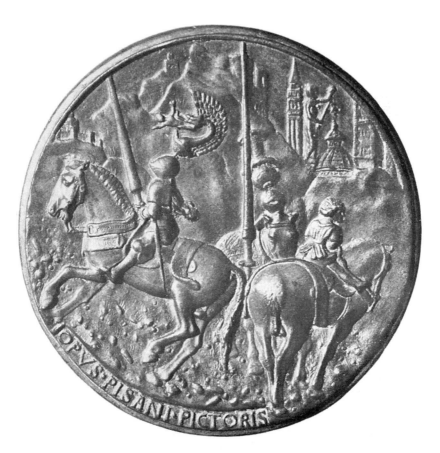

Fig. 16
Pisanello
Médaille de Filippo Maria Visconti, revers
Milan, Castello Sforzesco

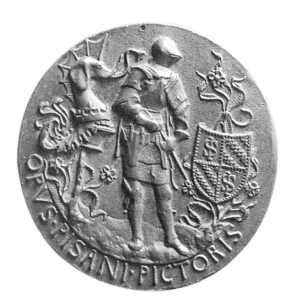

Fig. 17
Pisanello
Médaille de Sigismondo Pandolfo Malatesta, revers
Florence, Museo Nazionale del Bargello

Fig. 18
Détail de la figure 17

329

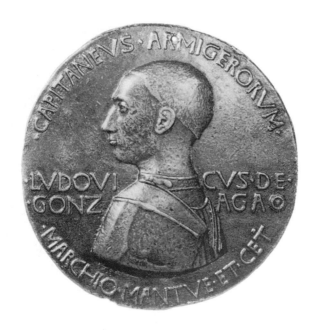

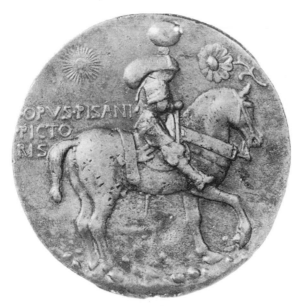

Fig. 19 et 20
Pisanello
Médaille de Ludovico III Gonzaga
Droit et revers
Washington, The National Gallery of Art, Samuel H. Kress Collection

Fig. 21
Pisanello
Le chevalier Malies de L'Espine, sinopia de la *Sala del Pisanello*
Mantoue, Palazzo ducale

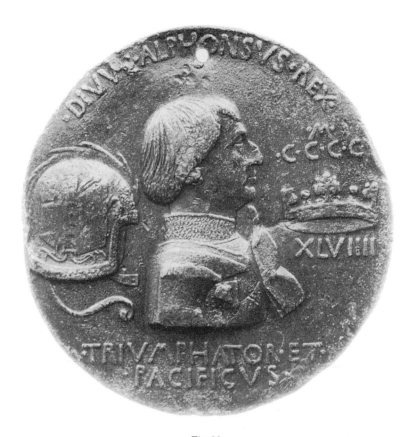

Fig. 22
Pisanello
Médaille d'Alphonse V d'Aragon
Droit
Washington, The National Gallery of Art, Samuel H. Kress Collection

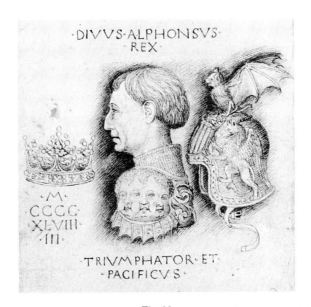

Fig. 23
Pisanello
Étude pour une médaille d'Alphonse V d'Aragon
Plume et encre brune, tracé préparatoire à la pierre noire, 16,9 × 14,5 cm
Paris, musée du Louvre, département des Arts graphiques, Inv. 2307

Fig. 24
Pisanello
Étude pour le revers d'une médaille d'Alphonse V d'Aragon
Plume et encre brune, tracé préparatoire à la pointe de plomb et au compas, 16,8 × 14,6 cm
Paris, musée du Louvre, département des Arts graphiques, Inv. 2486

Fig. 25
Pisanello
Médaille de Leonello d'Este, revers
Paris, Bibliothèque nationale de France

Pisanello
et l'art du portrait

Annegrit Schmitt
Conservateur à la Staatliche Graphische Sammlung,
Munich

*Traduit de l'allemand par Lydie Échasseriaud
et relu par Patricia Bleichner*

Pisanello, Actes du colloque, musée du Louvre/1996,
La documentation Française-musée du Louvre, Paris, 1998

Les portraits de Pisanello font partie des chefs-d'œuvre que nous a laissés la première Renaissance. Le portrait au sens où nous l'entendons aujourd'hui – c'est-à-dire la représentation d'un individu, en tant que genre artistique à part entière – en était encore à ses débuts, lorsque Pisanello en fit l'un des principaux fondements de son activité. Par la profonde sincérité de ses œuvres, Pisanello a doté l'art du portrait d'une place à part et lui a associé des valeurs nouvelles. Le pouvoir créateur de Pisanello n'est aussi manifeste dans aucun autre genre. Parmi les portraits conservés, le nombre des études d'après nature correspondant à des recherches formelles est plus important que celui des médailles ou des tableaux achevés. Chaque fois que l'artiste avait l'attention attirée par un visage, il le croquait dans son carnet d'esquisses. Les motifs bizarres ou exotiques l'attiraient tout particulièrement. La délicate petite esquisse d'une tête de jeune Noir (fig. 1) témoigne de cette attirance de Pisanello pour l'insolite[1]. Cette esquisse, exécutée par l'artiste dans un premier temps pour garder en mémoire une rencontre, a finalement trouvé place dans le cycle de fresques de Mantoue (fig. 2) où, formant contraste avec les chevaliers arthuriens blonds à la peau blanche, elle participe grandement à l'atmosphère de l'ensemble.

Les études de grand format liées à des commandes de portraits se distinguent du groupe formé par les esquisses de petit format comme la tête de jeune Noir. En tant que portraitiste, Pisanello s'était rapidement fait remarquer. Il avait su faire reconnaître son talent et gagner la confiance des plus grands : empereurs, princes, condottieres et humanistes demandaient leur portrait à cet artiste « divin », capable de livrer dans ses œuvres l'âme du modèle[2].

Le succès de Pisanello portraitiste reposait encore davantage sur ses talents de médailleur que de peintre. C'est

lui qui, de main de maître, a su donner aux plus grandes per-
sonnalités de son temps, dans le petit arrondi d'une médaille,
toute la noblesse du monumental, faisant ainsi du portrait en
médaille un véritable phénomène stylistique de la première
Renaissance. En raison de sa maniabilité, mais aussi de ses
possibilités de reproduction et de diffusion, la médaille n'au-
rait pu mieux répondre au désir naissant d'autoreprésentation
et de renommée éternelle. Vingt-cinq des portraits en
médailles de Pisanello nous sont parvenus, soit bien plus que
de portraits peints [3]. Chaque portrait, qu'il s'agisse ou non
d'une médaille, a été précédé d'études d'après nature. Les
quelques études qui ont été conservées correspondent, en rai-
son de la grandeur de leur format, de la liberté dont elles
témoignent sur le plan formel, mais aussi de l'acuité de l'ob-
servation, à des temps forts dans l'évolution du portrait
moderne d'après nature. C'est pourquoi nous commencerons
par examiner quatre études de portraits de grand format
dont l'exécution remonte à cette décennie mémorable au
cours de laquelle Pisanello a créé ses premières médailles : les
années 1430. Nous essaierons ensuite de déterminer,
en nous fondant sur ces dessins, s'il convient de considérer la
médaille de Jean VIII Paléologue, qui date de 1438, comme
la première médaille de Pisanello. Il y a en fait plusieurs rai-
sons d'en douter.

L'empereur Sigismond (1368-1437)

En septembre 1433, Pisanello eut l'occasion de ren-
contrer l'empereur germanique Sigismond de Luxembourg
au cours du séjour qu'effectua ce dernier, après son couron-
nement à Rome, à la cour des Este à Ferrare, puis à la cour
des Gonzague à Mantoue. En vue de l'exécution d'un tableau
et peut-être aussi d'une médaille, Pisanello réalisa alors des
études de portrait, dont deux nous sont parvenues et sont
conservées au Louvre (Inv. 2479 et 2339 ; fig. 3 et 4) [4]. Dans les
deux dessins, Sigismond est représenté strictement de profil.
Il apparaît une fois avec la chapka caractéristique qu'il porte
dans d'autres portraits, une autre fois la tête nue, ce qui
révèle la splendeur de sa longue chevelure ondulée. Ces deux
dessins diffèrent donc l'un de l'autre non seulement par l'ap-
parence donnée dans chacun des cas à l'empereur, ce qui
permet de penser que les circonstances respectives dans les-
quelles Pisanello a eu l'occasion de réaliser ces portraits de

Sigismond ne furent pas les mêmes, mais aussi par la fonction liée à leur destination. L'étude à la pierre noire représentant l'empereur avec sa chapka, esquissée de main de maître avec beaucoup de liberté, renvoie à une impression fugace notée de manière spontanée (Louvre Inv. 2479; fig. 3). Toute esquisse sommaire devait cependant être complétée par des études plus précises dès l'instant où l'exécution d'un portrait détaillé était envisagée. C'est en ce sens que fut en l'occurrence effectué le second dessin, pour lequel l'empereur a dû poser (Louvre Inv. 2339; fig. 4). Sur le plan formel, ce dernier porte les marques d'un travail plus long. Tout d'abord exécuté à la pierre noire, il a été repris et achevé à la plume. Il comporte en outre des notations de la main de Pisanello qui permettent d'en déduire la fonction. Ce sont des indications de couleur: gris pour l'œil, blanc pour les poils de barbe et gris blanc à la naissance de la barbe, entre la lèvre inférieure et le menton. Ces indications n'ont de sens que si l'artiste avait l'intention d'exécuter un portrait peint de Sigismond. Nul ne sait actuellement si le tableau en question a jamais vu le jour ou s'il a disparu.

Les chroniqueurs de l'époque ont décrit Sigismond comme un personnage rayonnant[5]. Cet homme de belle prestance, au visage agréable, répondait tout à fait, avec sa barbe soignée et sa longue chevelure ondulée, aux critères de beauté du style international aux alentours de 1400. C'est la raison pour laquelle les arts plastiques se sont purement et simplement inspirés des traits «idéaux» de son visage, mais aussi de sa chapka, qui faisait sensation, pour créer le type du souverain[6]. Le dessin de Pisanello conservé au Louvre (Inv. 2339; fig. 4) se distingue des autres portraits de l'empereur exécutés à la même époque par la fidélité du rendu du visage, mais aussi de l'âme qui l'habite.

En septembre 1433, date d'exécution des dessins de Sigismond par Pisanello, le monarque était âgé de soixante-cinq ans, et son noble visage montrait des signes de vieillissement: rides au front, à la racine du nez et sur la joue; veines gonflées à la tempe. Ces signes apparaissent moins dans l'esquisse exécutée rapidement (Louvre Inv. 2479; fig. 3) que dans l'étude qui, livrant soigneusement tous les détails du visage, s'apparente à un dessin achevé (Louvre Inv. 2339; fig. 4). C'est pourtant le style minutieux de ce dessin, tout en finesse, qui a conduit à mettre en doute son autographie. On a cru que l'exécution extrêmement soigneuse de ce dessin était incompatible avec la manière de l'artiste. Qui, parmi les collaborateurs de Pisanello, aurait cependant

réussi à rendre aussi finement le visage du monarque marqué par la lassitude de l'âge, tout en lui prêtant une telle grandeur? Lorsque ce dessin, en raison de son exactitude, fut considéré comme «trop appliqué et timoré»[7], il ne fut pas tenu compte du fait que d'autres dessins reconnus de la main de l'artiste montrent une même application et une même précision techniques là où Pisanello a recherché une reproduction exacte de la réalité, condition indispensable, en fin du compte, pour qu'il puisse plus tard l'exploiter dans ses propres œuvres.

À ce propos, il faut signaler une particularité du portrait de l'empereur (Louvre Inv. 2339; fig. 4), qui, en l'absence d'explication, a peut-être empêché par le passé de se faire une idée juste de ce dessin. Pour Pisanello, il était tout naturel de commencer par exécuter sur papier, à la pierre noire, les études de tête et les portraits, avant d'en préciser le dessin à la plume et à l'encre. Cette seconde étape était marquée par quelques priorités comme, par exemple, les lignes de contours ou la notation des hachures destinées à souligner les indications spatiales. Apportant un soin tout particulier à la représentation des yeux et des oreilles, l'artiste ne renonçait presque jamais, pour les dessiner, au subtil maniement de la plume (voir par exemple l'étude d'après nature d'une tête de femme, Louvre Inv. 2342 recto; fig. 5)[8]. Le portrait dessiné de l'empereur Sigismond ne fait pas exception. L'anomalie que présentait l'oreille gauche de ce dernier – la petite dépression située à la naissance supérieure du lobe, entre l'antitragus et le bord caudal de l'hélix – ne fit qu'augmenter l'intérêt que portait Pisanello à cette partie du visage[9]. Soulignée par la plume de l'artiste, cette anomalie attire le regard. Cette petite dépression représentée par Pisanello, puis par Albrecht Dürer (notamment dans le *Portrait de jeune homme*, Munich, Bayerische Staatsgemäldesammlungen Inv. 694; fig. 6), était vraisemblablement une anomalie naturelle[10].

Pisanello semble avoir été tout autant fasciné par une autre particularité de l'empereur, une décoration, également soulignée à la plume et à l'encre. Le 12 décembre 1408, Sigismond avait fondé, avec son épouse Barbara de Celje et des dignitaires hongrois, un ordre de chevalerie destiné à lutter contre l'incroyance. Cet ordre, auquel avait été donné le nom de «Société du Dragon» (*Societas Draconis*), avait choisi pour emblème un dragon surmonté du signe de la Croix. Cet emblème symbolisait la Résurrection du Christ et la victoire du bien sur le mal[11]. Dans le dessin, Sigismond porte cet emblème: il est fixé à son manteau par une chaîne ou un ruban.

L'œil est l'organe sensoriel que Pisanello s'est attaché à rendre avec le plus de nuances, et c'est ce qui permet de déterminer si l'œuvre est ou non de sa main. Il suffit en effet de comparer l'œil de l'empereur Sigismond tel qu'il apparaît dans le dessin de Pisanello (Louvre Inv. 2339; fig. 4) avec celui d'une étude de femme conservée au Louvre (Inv. 2342; fig. 5)[12] pour être saisi par la ressemblance. On retrouve dans les deux cas une paupière légèrement arquée, que prolongent de longs cils protégeant la pupille et l'iris. Le graphisme de l'orbite, du sourcil et de la racine du nez dénote en outre une maîtrise semblable de la nuance. Ces dessins présentent encore bien d'autres similitudes, la fermeté des contours et la précision de la description. Cette tête de femme est à mettre en relation avec la princesse de l'*Histoire de saint Georges*, peinte à fresque par Pisanello à Sant'Anastasia. Elle n'est donc que légèrement postérieure au portrait de Sigismond.

L'art de Pisanello présente encore une autre particularité: l'artiste a toujours doté d'un très grand pouvoir d'expression la beauté et le charme des chevelures ondulées, ruisselantes ou flottantes, et c'est en l'occurrence un domaine où sa maîtrise harmonieuse du trait n'a pu être égalée par ses élèves. À titre de comparaison, citons des peintures de Pisanello, par exemple les têtes des deux archanges peints en 1426 à San Fermo, antérieures d'environ sept ans au portrait de Sigismond[13], ou encore quelques têtes de la fresque de l'*Histoire de saint Georges*, peinte à Sant'Anastasia et postérieure au portrait de Sigismond (vers 1435-1438)[14]. Le rapprochement effectué avec ces autres têtes datant des années 1420 et 1430 fait en outre clairement apparaître que les ondulations souples de la longue chevelure de l'empereur correspondaient vraisemblablement moins à la véritable chevelure de cet homme, âgé de soixante-cinq ans, qu'à un type idéal en accord avec les conceptions du style gothique international.

Filippo Maria Visconti (1391-1447)

En raison de son mauvais état de conservation, le portrait de Visconti (dessin du Louvre Inv. 2483; fig. 7) a été retouché, ce qui lui vaut d'avoir perdu un peu de cette douceur caractéristique des autres études de portraits exécutées par Pisanello à la pierre noire[15]. Le réseau de hachures assez serrées qui apparaît à l'arrière-plan, créant un effet de contraste

contraire aux habitudes de Pisanello, s'est avéré être un ajout
ultérieur. De manière à permettre une lecture plus aisée, les
contours et en partie aussi le dessin intérieur du buste, ont été
retracés à la pierre noire. Ce portrait est celui de Filippo Maria
Visconti (1391-1447), duc de Milan, dont l'apparence physique
a été minutieusement décrite par Pier Candido Decembrio
(1399-1477), qui fut pendant de nombreuses années son secré-
taire et biographe [16]. Ainsi apprenons-nous de Decembrio que
Filippo Maria Visconti avait le regard vif, des sourcils
saillants, un nez court, une bouche large, un menton en
galoche et un cou épais, description à laquelle correspondent
tant le dessin du Louvre que le portrait en médaille exécuté
par Pisanello (fig. 7 et 8) [17]. Enea Silvio Piccolomini (1405-1464)
s'est montré, quant à lui, plus acerbe [18]. Selon lui, le dernier
Visconti avait une forte corpulence, la maigreur de ses jeunes
années ayant fait place dans les dernières années à une obé-
sité difforme. Il avait un visage «laid et effrayant, des yeux
démesurément grands au regard fuyant, une intelligence
vive» [19]; il était agité, tyrannique, méfiant, impénétrable.
Decembrio nous laisse aussi entendre que Filippo Maria
Visconti était moins aimé que craint de ses sujets: décrivant
les nombreux dispositifs de sécurité imaginés pour assurer la
protection du duc, il nous livre l'image d'un homme esseulé
qui, souffrant d'un délire de persécution, évitait toute appari-
tion en public. Cette disposition d'esprit explique que – comme
le rapporte encore Decembrio – le duc ne se soit jamais laissé
portraiturer par aucun autre artiste que Pisanello. Doté d'un
talent extraordinaire, Pisanello a exécuté un portrait qui
«donne l'impression de voir le duc respirer» [20].

L'étude de profil de Filippo Maria Visconti fait partie
de ces dessins préparatoires dont il est impossible de déter-
miner clairement la fonction. Elle pourrait en effet tout aussi
bien avoir été utilisée pour un portrait peint que pour la
médaille du duc. Dans les portraits esquissés en vue de l'exé-
cution d'une médaille apparaît souvent – mais pas toujours –
le contour circulaire de la médaille (voir Louvre Inv. 2306;
fig. 30). Le portrait de Jean VIII Paléologue exécuté en rela-
tion avec la médaille de ce dernier (Louvre Inv. 2478; fig. 12)
fait preuve, comme le portrait de Visconti, d'une conception
plus picturale (fig. 7). Les deux dessins ont en outre en com-
mun une plus grande proximité et spontanéité par rapport au
modèle, une approche du modèle plus immédiate et sponta-
née, tandis que les visages figurant sur les médailles,
créations ultérieures à caractère commémoratif, ont été pri-
vés de tout trait accidentel (fig. 8 et 10).

Malgré les interventions dont le portrait de Visconti (Louvre Inv. 2483 ; fig. 7) a plus tard fait l'objet, l'essentiel de l'œuvre a été préservé. Ce ne sont pas les traits du despote tout puissant que cette œuvre met en lumière, mais la disposition de l'âme d'un souverain perçu par Pisanello d'abord comme un être humain. Présenter Visconti tel un héros était le rôle de la médaille, dont l'arrondi convenait à un portrait isolé, dénué de tout décor (fig. 8). Le relief du buste – coupé à sa base – se détache puissamment sur le fond de la médaille. Tout comme les empereurs romains sur les monnaies, le duc milanais incarne le type du souverain tout-puissant, conscient de sa valeur.

Le rapprochement de diverses données historiques et stylistiques nous conduit à envisager tant pour le dessin que pour la médaille une date d'exécution se situant plutôt dans les années 1430 que dans les années 1440. Le désir de Visconti d'avoir une médaille à son effigie est attesté en 1431. Le 28 juin 1431, Pisanello lui adressa en effet de Rome une lettre dans laquelle il le priait de lui accorder un délai supplémentaire pour l'exécution de l'œuvre en bronze promise, en raison des peintures auxquelles il collaborait à la basilique Saint-Jean de Latran [21]. Que l'œuvre en question n'ait pu être qu'une médaille se conçoit aisément en raison des domaines d'activité de Pisanello.

Nous exposerons les raisons qui nous conduisent à considérer la médaille de Visconti comme une œuvre antérieure à 1438 après examen de la médaille de Jean VIII Paléologue. Quant au dessin, retenons dans un premier temps que, s'il s'agissait d'une œuvre du début des années 1430, sa date d'exécution coïnciderait plus ou moins avec celle du portrait de Sigismond (fig. 4). On retrouve en outre dans le dessin de Visconti – abstraction faite des interventions qu'il a subies ultérieurement – cet attachement au caractère plat de la surface qui est une des caractéristiques essentielles du portrait de Sigismond.

Jean VIII Paléologue
(1392-1448, empereur à partir de 1425)

C'est en 1438 que Pisanello eut pour la deuxième fois l'occasion, en sa qualité d'artiste, de rencontrer un grand personnage historique. Le 4 mars 1438, l'empereur byzantin Jean VIII Paléologue fit une entrée solennelle à Ferrare. Il

avait quitté Constantinople en compagnie de nombreux dignitaires de l'église grecque placés sous la houlette du patriarche de Constantinople, Joseph II, afin de participer, sur l'invitation du pape Eugène IV, au concile de l'Union des deux Églises transféré à Ferrare. Ce concile avait pour objectif l'union de l'Église grecque et de l'Église latine face au péril turc. Les dix mois de séjour de l'empereur byzantin à Ferrare – du début du mois de mars 1438 à la mi-janvier 1439 – offrirent de nombreuses occasions d'être témoin des curiosités et des extraordinaires démonstrations d'apparat d'une culture inconnue en Occident. Les œuvres de Pisanello qui peuvent être mises en relation avec cet événement d'une grande importance historique témoignent de l'état d'exaltation que connut l'artiste à cette occasion. La médaille destinée à Jean VIII Paléologue (fig. 10 et 11) vint en quelque sorte couronner cette période [22]. Les nombreuses études qui l'ont précédée nous permettent de suivre l'évolution de sa recherche formelle à travers divers moyens d'expression : Louvre Inv. 2363, 2468, 2478 (fig. 12), MI 1062 (fig. 13), Chicago 1961.331 (fig. 14) [23]. Ainsi, les dessins de Pisanello ayant conduit à la médaille de Jean VIII Paléologue relèvent de deux démarches différentes correspondant chacune à deux étapes de représentation formelle : d'une part, l'esquisse rapide permettant de fixer des impressions fugaces ; d'autre part, l'étude dont l'exécution soignée prend beaucoup de temps. Si les esquisses (Louvre Inv. MI 1062 ; fig. 13) montrent une maîtrise jusque là inégalée dans l'art de fixer sur le papier, par un raccourci évocateur, ce que l'œil perçoit l'espace d'un instant, d'autres études, exécutées très soigneusement (Chicago 1961.331 ; fig. 14) permettent, par leur précision même, de se faire une idée de l'aspect et de la fonction de quelques armes turques (arc dans son étui, carquois, cimeterre dans son fourreau) dont l'exotisme et le décor ont fasciné Pisanello.

C'est à la plume et à l'encre, et d'un trait nerveux, que Pisanello exécutait ses esquisses spontanées. Pour les études approfondies visant à une description minutieuse du sujet, il utilisait en revanche la pierre noire avant de se servir de la plume et de l'encre. Pertinence et réalisme caractérisent les deux types de dessins. C'est cependant le groupe constitué de dessins exécutés avec soin qui permet de penser que Pisanello entretenait des relations personnelles avec l'empereur, et connaissait son mode de vie ainsi que son entourage. Pendant son séjour à Ferrare, Jean VIII Paléologue, passionné par la chasse, ne put s'empêcher de

pratiquer son activité favorite, et ce, au mépris de ses obligations officielles. Dans ses mémoires, Sylvestre Syropoulos, haut dignitaire de l'Église d'Orient, nous apprend que les Grecs reprochèrent à Jean VIII Paléologue son manque d'intérêt pour les entretiens relatifs à l'union des deux Églises, et que son hôte, le marquis Nicolò d'Este, lui demanda de davantage respecter, au cours de ses expéditions de chasse, les biens de la population rurale et ses propres terres de chasse[24]. À cette image que livre de l'empereur un de ses contemporains correspond celle qui apparaît au revers de la médaille de Pisanello : là, Jean VIII Paléologue a été représenté en chasseur avec son arc et son carquois (fig. 11). La feuille conservée à Chicago (fig. 14) comporte des études d'armes de chasse qui ne pourraient mieux illustrer le soin que Pisanello apportait à la représentation sur le papier des objets observés. Deux dessins de chevaux, en relation avec la médaille de Jean VIII Paléologue, peut-être même exécutés à titre préparatoire (Louvre Inv. 2363 et 2468) ont aussi été conservés[25]. Ces chevaux aux naseaux fendus contrastent par leur gracilité avec les chevaux locaux qui apparaissent dans d'autres œuvres de Pisanello.

Le seul portrait dessiné de l'empereur byzantin qui nous soit parvenu semble aussi témoigner de l'existence de liens personnels entre les deux hommes (Louvre Inv. 2478 ; fig. 12). Par rapport à la médaille pour laquelle il est préparatoire, le dessin est inversé et donne l'impression d'une étude personnelle où n'apparaît pas encore la pénétration recherchée dans l'œuvre définitive. Dans ce dessin, les formes se fondent d'une manière informelle. Le chapeau, qui découvre une partie plus importante du front que sur la médaille, est porté avec désinvolture. Cinq boucles légères apparaissent à la place des trois grosses mèches torsadées que comporte la médaille. La pierre noire conduite avec souplesse a davantage cherché à estomper qu'à souligner le contour du profil et des formes intérieures. Sur la médaille, la forte présence des verticales et des horizontales du chapeau, l'accentuation des traits du visage donnent à cette effigie de l'empereur un caractère plus sévère et un aspect stylisé dans l'esprit d'une médaille antique.

Jean VIII Paléologue était âgé de 46 ans, lorsque Pisanello fit son portrait. L'artiste lui-même, parvenu à l'apogée de son activité, était alors à peine plus jeune. Il est tentant de confronter ce portrait de l'empereur avec les témoignages des chroniqueurs de l'époque, selon lesquels Jean VIII Paléologue était un souverain d'une majestueuse

solennité, qui intimait le respect. Les chroniqueurs nous apprennent en outre que, malade ou simplement souffrant, l'empereur dut plusieurs fois renoncer à assister aux séances du concile[26]. Les traits de Jean VIII Paléologue sur la médaille de Pisanello, et encore davantage dans le dessin correspondant, semblent du reste être ceux d'un homme souffreteux.

La médaille de Jean VIII Paléologue de 1438

Nombreux sont ceux qui considèrent la médaille de Jean VIII Paléologue comme la toute première médaille de Pisanello, bien que certains historiens de l'art, tels Adolfo Venturi et Giuseppe Biadego, aient déjà fait part de leurs réserves à ce propos[27]. C'est dans la lettre de Pisanello déjà évoquée, celle envoyée de Rome le 28 juin 1431 à Filippo Maria Visconti, qu'il est fait pour la première fois allusion à une œuvre en métal commandée à l'artiste[28]. Quoi de plus naturel que de considérer comme la médaille de Visconti cette œuvre en métal pour laquelle Pisanello demande un délai au duc de Milan en raison de l'activité qui le retient alors à Rome. L'artiste pourrait avoir commencé cette médaille peu après son retour de Rome et l'avoir achevée avant 1435. Pourquoi la médaille de Visconti devrait-elle être avoir été fondue vers 1440 ou peu après 1440, alors que ses caractéristiques stylistiques rappellent davantage les œuvres de Pisanello du milieu des années 1430 que celles des années 1440?

D'autres éléments permettent de penser que la médaille de Jean VIII Paléologue ne fut pas la première médaille exécutée par Pisanello: en septembre 1433 à Mantoue, Gianfrancesco Gonzaga fut élevé à la dignité de marquis par l'empereur Sigismond. À l'occasion de cet honneur qui lui était fait, le marquis fit distribuer des médailles en or et en argent[29]. Pisanello était alors, depuis le début des années 1420, l'artiste préféré des Gonzague. Étant donné que l'inscription qui apparaît sur la médaille de Gianfrancesco Gonzaga exécutée par Pisanello (fig. 15 et 16) fait tout autant référence à son rang de marquis qu'à son titre de capitaine général au service de Venise (*Capitaneus Maximus Armigerorum*), un titre qu'il conservera jusqu'en 1437, date à laquelle il passera ensuite au service de Filippo Maria Visconti[30], et étant donné que le décor de la médaille (droit et revers) présente indéniablement les caractéristiques stylistiques des débuts de Pisanello, on ne peut qu'adhérer aux

datations proposant pour l'exécution de la médaille de Gianfrancesco Gonzaga une date légèrement postérieure à 1433 mais antérieure à 1438 [31]. Parmi les vingt-cinq portraits en médailles de Pisanello, celui de Gianfrancesco Gonzaga est le seul qui dénote ce goût pour une mode raffinée présente également dans les premières œuvres de Pisanello, dont le langage formel trouve sa source dans la culture précieuse de l'art franco-bourguignon. Ainsi le buste de Gianfrancesco Gonzaga fait-il songer, avec sa silhouette allongée, son maintien gracieux et sa coiffe fort élégante, aux délicates figures en costumes contemporains créées par les frères Limbourg dans les *Très Riches Heures* – véritable chef-d'œuvre de l'art de cour français –, dont l'influence stylistique a été déterminante pendant de nombreuses années (fig. 17). La datation de la médaille de Gianfrancesco Gonzaga peu après 1433 se trouve en outre confirmée par le décor montrant au revers de la médaille le prince armé et à cheval (fig. 16). Très haut, le chapeau, qui entre curieusement en contraste avec la tenue de guerrier du condottiere, révèle lui aussi l'influence du goût qui fut celui de la cour de France vers 1400. L'attitude du cavalier et du cheval montrent en revanche que Pisanello connaissait bien la sculpture funéraire locale. Les deux statues équestres ornant respectivement le tombeau du chef des mercenaires, Paolo Savelli († 1405), à Santa Maria dei Frari de Venise [32] et celui de Cortesia Serego à Sant'Anastasia de Vérone (1432) ont servi de modèle [33]. La présence des deux condottieres à l'intérieur de ces églises renvoie au nouveau culte du héros au travers d'un monument dédié à la mémoire d'un seul homme, bien dans l'esprit de la Renaissance.

La médaille de Gianfrancesco Gonzaga semble cependant avoir subi l'influence de formes d'une tout autre nature. Le cheval que monte Gianfrancesco Gonzaga montre que Pisanello connaissait bien la plastique et l'esprit de l'Antiquité. À ses débuts, Pisanello avait effectué une copie de l'un des quatre chevaux de bronze ornant la basilique San Marco de Venise. Cette copie était allée rejoindre sa collection de motifs afin d'être utilisée à l'occasion (Louvre Inv. 2409 verso) [34]. Il suffit de mettre côte à côte la médaille de Gianfrancesco Gonzaga et cette copie de Pisanello pour se rendre compte de l'incidence qu'eut ce modèle antique sur la médaille : amble du cheval ; crinière courte et haut placée.

Comparée à la médaille de Filippo Maria Visconti (fig. 8), celle de Gianfrancesco Gonzaga présente certains traits archaïques. L'élégance marquée de ce portrait s'oppose à une caractérisation physionomique du modèle plus approfondie.

En revanche, le portrait de Visconti, avec ses réminiscences de la médaille antique, apparaît comme une œuvre charnière, en ce qu'elle est l'une des premières et des plus remarquables représentations d'une brillante personnalité de la Renaissance. Avec son acuité et son intensité, le portrait en médaille de Jean VIII Paléologue (fig. 10) correspond à un autre temps fort de cette évolution. Si l'artiste était parvenu, avec force galbes et reliefs, à donner une certaine dynamique à la puissance ramassée de Visconti, il choisit d'accorder une place plus importante à l'âme du modèle dans le portrait de l'empereur byzantin au regard tranquille, et ce, en ayant recours à de douces transitions. C'est au cours de sa période de maturité que Pisanello se mit à donner de plus en plus d'âme à ses portraits.

C'est cette dimension supplémentaire apportée au portrait de Jean VIII Paléologue qui confère un sens particulier au revers de la médaille, où l'empereur apparaît à cheval en tenue de chasse (fig. 11). La Croix qu'il rencontre sur son chemin lui fait lever la main avec humilité. Ce geste empreint de sérénité s'accorde avec la profondeur d'âme qui anime le portrait représenté sur l'avers de la médaille. L'esprit combatif d'un Visconti ne pouvait, quant à lui, être mieux illustré que par la scène qui traduit toute l'ardeur du combat (fig. 9). Là, les armes détermineront qui détient le pouvoir. C'est la raison pour laquelle se dresse à l'arrière-plan, sur une colonne très haute, une figure symbolisant le pouvoir de Visconti : cette figure féminine, semblable à un nu antique, tient une épée et un globe terrestre.

La richesse narrative de la médaille de Visconti, l'abondance de petites notations enlevées, ne pourraient-elles pas aussi correspondre à une phase de l'évolution stylistique de Pisanello ? La médaille de Visconti partage effectivement cette animation avec le tableau de la *Vision de saint Eustache*, une œuvre que Pisanello doit avoir exécutée vers 1435. Le lien conceptuel entre ces deux œuvres est attesté précisément par l'un de ces détails : toute la croupe du cheval de Visconti, y compris la jambe postérieure légèrement relevée, apparaît en sens inverse dans le tableau de saint Eustache. Nous savons que Pisanello n'a pas hésité à utiliser une seconde fois certaines de ses inventions, et ce dans des contextes différents. La médaille de Visconti et le tableau de saint Eustache sont en l'occurrence deux œuvres ayant été exécutées plus ou moins au même moment.

L'art de Pisanello médailleur évolue dans le sens de la simplification et de l'épuration. Toute scène narrative est

déjà absente du revers des médailles de Leonello d'Este fondues vers 1441: quelques objets, porteurs de messages d'ordre spirituel, ont en revanche pris une valeur symbolique. Cette évolution confirme également la chronologie proposée ici pour les premières médailles de Pisanello: peu après 1433, celle de Gianfrancesco Gonzaga; vers 1435, celle de Filippo Maria Visconti; 1438, celle de Jean VIII Paléologue.

Les portraits des Este

Aucune maison princière n'a su aussi bien que les Este mettre le talent de Pisanello au service du culte de ses représentants. Du vivant de Nicolò III d'Este (1383-1441), Pisanello peignit, en concurrence avec Jacopo Bellini, un portrait de Leonello d'Este, l'un des fils du marquis de Ferrare. Ce portrait était probablement celui qui est actuellement conservé à Bergame (fig. 18)[35]. Trois des six portraits en médailles de Leonello d'Este ont aussi vu le jour avant que ce dernier n'ait succédé à son père[36], soit avant le 10 décembre 1441. C'est entre cette date et celle du mariage de Leonello d'Este avec Marie d'Aragon, célébré en 1444, qu'ont été exécutées les trois médailles qui le présentent comme le seigneur («*Dominus*») de Ferrare, Modène et Reggio[37]. Aucune esquisse liée à l'une ou l'autre des six médailles de Leonello n'a été conservée. En revanche, des dessins nous sont parvenus qui permettent de penser que Pisanello a travaillé ultérieurement à d'autres portraits des Este. Des esquisses du visage de Nicolò, le père de Leonello, apparaissent associées à d'autres motifs dans deux dessins de Pisanello de la fin des années 1430 (Louvre Inv. 2276 et RF 519; fig. 19 et 20)[38]. Nous possédons par ailleurs deux études de portrait du jeune Borso (1413-1471), frère cadet de Leonello. Ces deux études (Louvre Inv. 2314 et 2322; fig. 21 et 22) sont vraisemblablement à mettre en relation avec l'exécution d'une médaille[39]. Nous ne connaissons aucune médaille de Pisanello qui leur corresponde. Sur une médaille – exécutée par Amadio da Milano, alors orfèvre à Ferrare depuis 1437 (fig. 23) –, le jeune Borso a cependant été représenté avec des traits extrêmement proches de ceux dont Pisanello l'a doté dans ses deux dessins[40]. La médaille exécutée par Amadio da Milano à l'effigie de Leonello est elle-même proche de celles créées par Pisanello à l'effigie du même homme[41]. Ainsi peut-on se demander si l'orfèvre n'aurait pas travaillé d'après des

esquisses dues à la main du plus éminent portraitiste du moment, Pisanello [42]. Deux médailles de Nicolò III d'Este attribuées à Amadio da Milano pourraient aussi avoir eu pour modèles deux dessins de Pisanello, à savoir les dessins du Louvre Inv. 2276 et RF 519 déjà évoqués (fig. 19 et 20).

Il est actuellement impossible de dire si Pisanello a lui-même transposé en médailles [43] ou dans des tableaux les portraits de Nicolò et de Borso qui figurent dans ses dessins, mais un dernier exemple de portrait, celui de Ginevra d'Este (1419-1440), sœur de Leonello et de Borso, atteste à nouveau son activité de portraitiste [44]. Pour ce tableau, comme pour le portrait peint de Leonello d'Este conservé à Bergame (fig. 18), aucune étude préparatoire ne nous est parvenue.

Leonello d'Este (1407-1450)

Les portraits de Leonello d'Este par Pisanello livrent l'image d'un souverain cultivé qui, lui-même proche des humanistes, était très attaché à la «*studia humanitatis*». Éduqué par Guarino da Verona, Leonello d'Este avait étudié les textes anciens, et les considérait déterminants pour la formation tant de l'esprit que de l'âme. «Dans le monde littéraire, il faisait du reste figure tout autant d'initié que de mécène.» [45] Leon Battista Alberti – qui, en signe d'admiration et d'amitié, dédia au prince trois de ses ouvrages (*Philodoxeus*, *Teogenio* et *De equo animante*) [46] – fit partie un certain temps du cercle d'humanistes qui évoluait autour de Leonello d'Este. Dans son *Teogenio*, Alberti propose une image du monde qui faisait l'objet de vifs débats dans l'entourage de Leonello [47]. Alberti explique que, contrairement aux animaux, dont le corps a été pourvu par la nature d'éléments protecteurs – laine, poils, piquants, plumes ou écailles –, l'homme vient au monde «*couché*», «*faible*» et «*nu*» («*l'uomo solo stia languido giacendo nudo e in cosa niuna non disutile e grave a sé stessi*») [48]. Exposé à l'hostilité du monde environnant et victime de sa propre imperfection, l'homme voit sa vie dépendre de l'humeur de la déesse Fortune. Il lui suffit cependant d'utiliser sa raison, de s'astreindre librement à une éthique et de renoncer au faste pour connaître la liberté et le bonheur, et par là même, une relation à la vie et à la mort équilibrée. Cette idée de l'homme, perçu comme un être qui naît dans la plus grande simplicité et la plus grande nudité [49] mais qui a la possibilité, par sa force et son énergie,

de faire de grandes choses, se trouve illustrée au revers de trois médailles à l'effigie de Leonello d'Este [50]. Là figurent, à la place des scènes narratives habituelles, des nus symboliques ou des objets allégoriques. L'intention qu'avait Leonello d'Este de révéler à travers les médailles sur lesquelles il était représenté l'esprit et l'éthique de sa cour apparaît clairement. Si les programmes iconographiques des médailles de Leonello d'Este et des humanistes n'étaient pas imaginables sans le modèle antique, les solutions formelles adoptées par Pisanello l'auraient été encore moins. Au cours des années 1431-1432, les créations formelles de Pisanello, qui travaillait alors aux fresques de la basilique du Latran, s'inspiraient fortement de l'exemple fourni par les statues et les sarcophages romains. C'est en copiant des œuvres antiques qu'il exerçait son œil à la perception de la beauté changeante des corps, de la multiplicité des positions, des mouvements et des angles de vue possibles. L'alliance de l'idéal antique et de la vision personnelle de l'artiste a trouvé son expression la plus parfaite au revers des médailles de Leonello d'Este où des nus ont été élevés au rang d'allégories.

Si au revers des six médailles de Leonello d'Este sont représentés six thèmes uniques, qu'on ne peut confondre en raison de leur portée symbolique, le droit de ces médailles, qui porte le portrait du prince, semble répondre à un principe inverse, celui de la répétition. Sur cinq médailles réapparaît en effet presque à l'identique le profil sec de Leonello d'Este (fig. 24) qui, en raison du cadrage étroit du buste représenté et de la sévérité du visage, fait songer aux monnaies romaines (fig. 25).

Sous l'influence de Guarino (1374-1460), Jules César était devenu à la cour des Este, en raison de ses talents d'homme d'état et d'écrivain, mais aussi en raison de ses qualités humaines, l'objet d'une vénération tout à fait symbolique. Cette admiration sans bornes valut à Leonello d'Este d'être associé à César, et donc de bénéficier en partie de la renommée de cet immortel [51]. Pisanello lui-même contribua à alimenter ce culte voué à César : en 1435, il fit en effet cadeau à Leonello d'Este d'un portrait de César qu'il avait peint lui-même, répondant ainsi au désir très vif qu'avait Leonello d'Este de posséder un portrait de cet homme [52]. Ce portrait de César a aujourd'hui disparu, mais, comme l'a signalé Mario Salmi, un exemplaire des *Vitae virorum illustrium* de Plutarque réalisé peu de temps après pour Malatesta Novello (fig. 26) permet probablement de s'en faire une idée [53]. Le portrait de César qui figure dans ce manuscrit

présente des similitudes avec le profil idéalisé qui apparaît sur une monnaie datant du règne d'Auguste (fig. 25)[54]. Il est vraisemblable qu'il existait un lien encore plus étroit que ne le laisse supposer l'enluminure du manuscrit entre les monnaies antiques et le portrait de César aujourd'hui disparu. Pisanello, qui avait dessiné des copies de monnaies antiques, avait par ce biais étudié la physionomie des empereurs de l'Antiquité. Le dessin d'une monnaie à l'effigie de César nous est même parvenu (Louvre Inv. 2315 gauche; fig. 27)[55]. Nous savons en outre, grâce à Angelo Decembrio, que Leonello d'Este était collectionneur de monnaies romaines, ces pièces venant compléter ses lectures de Suétone[56]. Cette vénération pour les empereurs romains, en particulier pour Jules César, permet de comprendre pourquoi le portrait de Leonello d'Este semble avoir été stylisé jusqu'à obtention d'un type idéal, à l'instar des portraits apparaissant sur les monnaies romaines (fig. 24).

En ce sens, les médailles de Leonello d'Este correspondent à un tournant dans l'œuvre de Pisanello, car tant l'avers que le revers équivalent à une adhésion absolue aux idéaux de la Renaissance et ouvrent de nouvelles voies à la représentation de la dimension humaine des souverains. Cette nouvelle tendance atteindra son paroxysme au travers de trois médailles d'Alphonse V d'Aragon, créées par Pisanello à la cour de Naples en 1448-1449[57].

Alphonse V d'Aragon (1394-1458)

Le format des médailles d'Alphonse V d'Aragon indique déjà la grandeur intérieure que le roi de Naples souhaitait se voir prêter sur les médailles de Pisanello: il voulait y voir représentés sa puissance politique, sa dignité d'homme et son esprit. Les médailles à l'effigie d'Alphonse V d'Aragon ont en effet un diamètre de 11 centimètres, contre 10 cm pour les médailles exécutées par Pisanello à l'effigie d'autres princes, ou même 7 cm pour cinq médailles portant le portrait de Leonello d'Este. Alphonse V d'Aragon s'est toujours fait représenter en armure, avec la couronne. Ce fut en outre le premier prince de la Renaissance à reprendre à son compte dans la titulature des médailles le terme « *Divvs* » qui figure sur les monnaies à l'effigie des empereurs romains. L'un de ses portraits le qualifie en outre de « *Trivmphator et Pacificvs* » (fig. 28)[58]. Au revers d'une des médailles, Alphonse V d'Aragon apparaît en « *Venator Intrepidvs* », c'est-à-dire en

chasseur intrépide tuant un sanglier[59]. Ce geste symbolise la légitimité de son pouvoir. C'est un sarcophage romain illustrant l'histoire d'Adonis qui a servi de modèle formel[60]. Le chasseur habillé qui apparaît sur le sarcophage a été remplacé sur la médaille de Pisanello par un chasseur d'une nudité «héroïque», allusion à la transcendance du souverain. Et l'aigle qui partage sa proie avec d'autres rapaces sur la médaille datée de 1449 servait à exalter la munificence d'Alphonse V d'Aragon, sa «*Liberalitas Augvsta*»[61]. Ce motif a été emprunté à un texte de Pline. Le Moyen Âge l'avait déjà repris et interprété de manière symbolique dans les *Fiori di Virtù*[62]. Il est possible que le traitement formel du motif s'inspire d'une monnaie grecque d'Akragas (Agrigente)[63].

Tant d'un point de vue thématique que formel, les médailles créées par Pisanello à l'effigie d'Alphonse V d'Aragon font partie de ces œuvres artistiques qui sont à placer au même rang que les œuvres littéraires des humanistes pour ce qui est de la «*rinascità*» de l'esprit, dans la mesure où elles ont conduit à la gravité et aux conceptions formelles de la Renaissance. Cette disposition d'esprit transparaît aussi au travers d'une étude du portrait d'Alphonse V d'Aragon due à Pisanello (Louvre Inv. 2311; fig. 29)[64]. Le dessin, qui ne fait que 12 cm de haut, a une force d'expression proche de celle des médailles.

Ce n'est que lorsque la première esquisse exécutée sur le vif à la pointe de métal a été achevée à l'encre d'un trait de plume enlevé que le portrait a revêtu toute sa puissance. Représenté de trois quarts, le buste d'Alphonse V d'Aragon se détache sur un fond constitué de divers types de hachures. Ces hachures prennent la forme tantôt de longues courbes concentriques exécutées à la pointe de métal et entourant mollement la calotte crânienne, tantôt de petites obliques parallèles exécutées à la plume et pointées vers le contour du visage et du cou. Si ces hachures sont déjà d'une grande force, le dessin de l'intérieur du visage accentue encore l'impression de vigueur et de tension. Au dessin énergique de la chevelure correspond l'accentuation dynamique de la commissure des lèvres, du menton et de la racine du nez. On retrouve dans d'autres dessins de Pisanello de la même époque – dans les deux esquisses exécutées pour l'une des médailles d'Alphonse V d'Aragon, par exemple (Louvre, Inv. 2306; fig. 30) – ce type d'accentuations audacieuses ainsi qu'une même générosité dans le trait[65]. Les deux esquisses mentionnées, qui ont toujours été considérées comme des œuvres de la main de Pisanello, permettent d'attribuer avec certitude à Pisanello l'étude de portrait de trois

quarts d'Alphonse V d'Aragon, dont l'authenticité a été parfois mise en doute. Dans les ébauches des médailles figurent des accentuations similaires, encore plus subtiles et plus audacieuses, servant aussi à souligner les traits du visage. L'accentuation de la commissure des lèvres, qui apparaît ici, équivaut à une signature.

De telles œuvres justifient la position clé qui revient à Pisanello pendant la période charnière entre le Moyen Âge et la Renaissance, particulièrement au travers de ses portraits en médailles. Si pour le portrait de l'empereur Sigismond, d'une rare élégance, et celui de Gianfrancesco Gonzaga, d'une grâce indéniable, Pisanello a encore eu recours à des formes d'expression relevant du «style international adopté par les cours vers 1400», les portraits d'Alphonse V d'Aragon – dessins et médailles confondus – illustrent, par la gravité et la dignité qui s'en dégagent, la disposition d'esprit des débuts de la Renaissance.

Notes

1. Paris, Louvre Inv. 2324. Fossi Todorow (1966, n° 379 avec bibliographie) l'a à tort exclu du corpus de Pisanello et de celui de ses élèves. La redécouverte et la publication, en 1967, par Giovanni Paccagnini des fresques de Mantoue confirment l'appartenance de cette tête de noir à l'œuvre de Pisanello, conformément à l'opinion émise précédemment par les historiens de l'art, avant même la mise à nu de la fresque correspondante. Paccagnini, 1972 (1), p. 241-242; Degenhart, 1973, p. 394.

2. Les auteurs qui faisaient alors l'éloge de Pisanello évoquaient généralement – souvent en relation avec les portraits et figures de l'artiste – le don que ce dernier avait reçu de Dieu. Porcellio (Giovannantonio de'Pandoni, vers 1405-1485), par exemple, commença ainsi son élégie *In Laudem Pisani*:
«*Si qua per ingenium et dignitos divina putamus,*
Ingenii si nunc pictor et artis habet
Ille es qui miras pingis, Pisano, figuras
Perpetuaque viros vivere laude facis.» (Venturi, 1896, p. 62)
Dans l'*Epigramma ad Pisanum Pictorem Praestantissimum* de Tito Vespasiano Strozzi (1424-1505), rédigée avant 1443, figure le passage suivant:
«*Denique quicquid agis, naturae iura potentis*
Equas divini viribus ingenii.» (Venturi, 1896, p. 53 et 54)
Basinio de Parma (1425-1457), qui désirait voir son propre portrait immortalisé sur une médaille – a exprimé son désir – dans une élégie de soixante dix-huit vers, rédigée vers 1447-1448 – par ces mots flatteurs:
«*Me quoque, si fas est, inter divina memento*
Munera iam facili fingere velle manu,
Ut puer aeterna celatus imagine vivam;
Perpetuusque tua laude superstes ero.» (Venturi, 1896, p. 56-57)
L'effet produit par le portrait de Leonello d'Este dû à Pisanello constitue le thème d'un poème rédigé par Ludovico Carbone (1430 - 1485) vers 1460:
«*Numquam illam (Leonelli) aspicio, quam Antonius Pisanus effinxit, quin mihi lacrimae ad oculos veniant: ita illius humanissimos gestus imitatur.*» (Zippel, 1902, p. 405-407).

3. Si l'on considère que les portraits mentionnés, vers 1447-1448, par Basinio dans une de ses élégies étaient des portraits en médailles et si on leur ajoute les médailles qui ont disparu mais pour lesquelles il existe des dessins préparatoires (Louvre Inv. 2314, 2322, 2319), on obtient alors un total de trente-quatre portraits en médailles. L'élégie de Basinio a été publiée dans Venturi, 1896, p. 56 et 57.

4. Otto Fischer fut le premier en 1933 à identifier les dessins du Louvre Inv. 2479 et 2339 comme étant des portraits de l'empereur Sigismond. C'est également Fischer qui a daté ces deux dessins de l'année 1433, année au cours de laquelle Sigismond séjourna, après son couronnement à Rome, du 9 au 19 septembre, à la cour des Este à Ferrare et du 21 au 29 septembre à la cour des Gonzague à Mantoue.

5. Au sujet des textes livrant un portrait de Sigismond, voir Scheffler, 1910, p. 335 et 336.

6. Kéry, 1972; Knauer, 1977, p. 173-196.

7. Zoege von Manteuffel, 1909, p. 152. Fossi Todorow (1966, n° 265) a émis l'idée, comme auparavant Zoege von Manteuffel, que les parties exécutées à la plume et à l'encre seraient des ajouts ultérieurs, et que même l'exécution à la pierre noire du premier état du dessin ne serait pas compatible avec le style de Pisanello. Le dessin du Louvre, Inv. 2476, a été

admis par Fossi Todorow (1966, n° 4), tandis que Zoege von Manteuffel (1909, p. 159) l'a rejeté de l'œuvre de Pisanello.

8. Fossi Todorow, 1966, n° 7; Degenhart et Schmitt, 1995, p. 140 fig. 155, p. 143, p. 157.

9. Je remercie le docteur Eckhard Fixson de Hambourg des indications qu'il m'a fournies sur l'anatomie de l'oreille.

10. La petite dépression du lobe de l'oreille apparaît aussi dans le portrait de l'empereur Sigismond exécuté par Dürer à titre posthume (Nüremberg, Germanisches Museum, Gm 168).

11. Au sujet de cette décoration, voir Bassermann-Jordan, 1909, p. 87 et 88, fig. 110; Neumann, 1962, p. 430, n° 509; Wilckens, 1978, p. 161, n° 187 et fig. Voir aussi Kéry, 1972, p. 29.

12. Voir note 8.

13. Degenhart et Schmitt, 1995, fig. 78 et 80.

14. *Ibidem*, fig. 167 à 169.

15. Zoege von Manteuffel (1909, p. 160) et Fossi Todorow (1966, n° 304) ont tenu ce dessin pour une copie. Hill, qui l'a tout d'abord considéré de la main de Pisanello (1905, p. 124), a par la suite (1929, p. 24) remis en question son rattachement à l'œuvre de l'artiste.

16. Decembrio, éd. Muratori (éd. Carducci et Fiorini, 1925), p. 1 à 438. Le chapitre 50 de la biographie est consacré à l'apparence physique de Visconti. Voir Venturi, 1896, p. 57 et 58. Pier Candido Decembrio a achevé en octobre 1447 la biographie de Filippo Maria Visconti, décédé le 13 août 1447, et l'a soumise pour approbation à Leonello d'Este. Venturi, 1896, p. 57 et 58, pl. XXXVI et XXXVII.

17. Hill, 1930, p. 8, n° 21.

18. Widmer, 1960, p. 404-407: «*Fuit autem Philippus ingenti corpore, in iuventute macer, in senectute pinguissimus, deformi facie ac terribili, instabilibus ac pregrandibus oculis, ingenio preacri et callido...*».

19. *Ibidem*, p. 405.

20. Decembrio, éd. Muratori (éd. Carducci et Fiorini), 1925, p. 292 et 293: «*... cuius effigiem quamquam a nullo depingi vellet, Pisanus ille insignis artifex miro ingenio spiranti parilem effinxit.*»

21. La lettre de Pisanello, qui faisait partie de la collection d'autographes de Benjamin Fillon (1819-1881) et qui a été vendue aux enchères à Paris en 1879, a aujourd'hui disparu. Le fait que cette lettre ait été de la main de Pisanello a été par la suite mis en doute. Müntz, après avoir considéré qu'elle était de la main de l'artiste (1878, p. 47), est revenu sur sa position en 1889. Ont considéré cette lettre comme un document autographe: Venturi, 1896, p. 34; Biadego, 1908, p. 840; Brenzoni, 1952, p. 66 et 67; Woods-Marsden, 1988, p. 187 et 188, note 10; Syson, 1994 (1), p. 51, p. 53 notes 36 et 37.

Dans la lettre adressée de Rome à Filippo Maria Visconti, Pisanello a indiqué le jour et le mois de son courrier, mais pas l'année. C'est du corps de la lettre que Müntz (1878) a déduit l'année 1431: dans cette lettre, datée d'un 28 juin, l'artiste prie en effet le duc de Milan de reporter au mois d'octobre suivant l'exécution de l'œuvre en bronze prévue en raison des fresques qu'il effectue alors dans une église (Saint-Jean de Latran). Ces fresques ont été achevées avant le 29 février 1432, et Pisanello a dû quitter Rome le 26 juillet 1432, puisque c'est la date à laquelle le pape Eugène IV lui a accordé une escorte pour la visite de plusieurs villes d'Italie. Ces conclusions reposent sur les recherches effectuées par Hans-Joachim Eberhardt pour le *Corpus der italienischen Zeichnungen*.

22. Hill, 1930, p. 7, n° 19; Scher, 1994, p. 44 à 46, n° 4-4a.

23. Chicago, Art Institute, Inv. 1961.331: Fasanelli, 1965, p. 36-47; Fossi Todorow, 1966, n° 58; Vickers, 1978, p. 417-424; Joachim et Folds McCullagh, 1979, p. 20 et 21; Paris, Louvre Inv. 2363: Fossi Todorow, 1966, n° 43; Paris, Louvre Inv. 2468: Fossi Todorow, 1966, n° 33; Paris, Louvre Inv. 2478: Fossi Todorow, 1966, n° 301. Comme Zoege von Manteuffel (1909, p. 159), Fossi Todorow a fait de ce dessin une œuvre vénitienne de la seconde moitié du XVᵉ siècle. Le dessin avait été autrefois considéré comme une œuvre de la main de Pisanello. Plus récemment, Fasanelli (1965, p. 41, fig. 2, p. 47) a également défendu ce point de vue. Paris, Louvre Inv. MI 1062: Fossi Todorow, 1966, n° 57; Fasanelli, 1965, p. 36 à 47; Vickers, 1978, p. 417-424.

24. Gill, 1964, p. 113; Laurent, 1971, p. 297 et 299.

25. Fossi Todorow, 1966, pl. LII et XLIII.

26. Gill, 1964, p. 115 et 116.

27. Venturi (1896, p. 80) et Biadego (1909, p. 188) ont daté la médaille de Gianfrancesco Gonzaga des années 1433 à 1437, la situant ainsi avant celle de Jean VIII Paléologue. Patrignani (1952-1953, p. 63 à 75), Magnaguti (1965, p. 3 à 10) et Syson [1994 (1), p. 474 et 475, n° 74 et 75] ont aussi proposé des analyses allant dans le même sens.

28. Voir note 21.

29. Hill, 1930, p. 5 n° 14.

30. Gianfrancesco Gonzaga fut capitaine général de la République de Saint-Marc de mars 1432 à septembre 1437. Au milieu de l'année 1438, il se mit au service de Filippo Maria Visconti.

31. Voir note 27.

32. Wolters, 1976, p. 229-230, n° 155.

33. *Ibidem*, p. 254 et 255, n° 192.

34. Paris, Louvre Inv. 2409. Fossi Todorow, 1966, n° 52, pl. LXIII. Au recto de la feuille (Fossi Todorow, pl. LXII) figure un attelage de buffles sous un joug. Il est peu probable que Pisanello ait lui-même créé ce motif, car il s'agissait d'un motif traditionnel, qui figurait dans les carnets de modèles, comme en témoignent plusieurs documents. Degenhart et Schmitt, 1968, 1/2, p. 484, n° 450; p. 626, n° 635.

35. Chiarelli, 1972, n° 88; Lehmann-Brockhaus, 1990, p. 19 et 20; Degenhart et Schmitt, 1995, p. 221, 226 et 227.

36. Hill, 1930, p. 8-9, n°ˢ 24, 26-27.

37. *Ibidem*, p. 9, n° 28-31.

38. Ces deux dessins (Louvre Inv. 2276 et RF 519) ont aussi été considérés comme des portraits de Gianfrancesco Gonzaga. Voir Fossi Todorow, 1966, p. 85-86, n° 67-68.

39. Paris, Louvre Inv. 2314: dessin considéré par Fossi Todorow (1966, n° 59) comme une œuvre de Pisanello. Paris, Louvre Inv. 2322: l'authenticité de ce dessin a été mise en doute par Fossi Todorow (1966, n° 89), mais d'autres auteurs considèrent qu'il est véritablement de la main de Pisanello.

40. Hill, 1930, p. 20, n° 69. La médaille porte la signature de l'artiste.

41. *Ibidem*, p. 20, n° 68. La médaille porte aussi la signature de l'artiste.

42. Syson [1994 (2), p. 10-26] a réussi à établir que les orfèvres médailleurs du XVᵉ siècle et du début du XVIᵉ siècle travaillaient en collaboration avec des peintres. Il n'était donc pas rare de voir des peintres intervenir au niveau du dessin des

portraits destinés à être reproduits sur de futures médailles. C'est ainsi que Syson défend l'idée d'une collaboration entre Pisanello et Amadio da Milano pour la médaille de Borso et la médaille de Leonello exécutées par l'orfèvre. Il considère, comme nous, que les deux dessins de Pisanello représentant Borso (Louvre Inv. 2314, 2322; fig. 20 et 21) ont dû servir de modèles à Amadio da Milano pour les médailles correspondantes.

43. Vasari compte une médaille de Borso d'Este parmi celles exécutées par Pisanello. Voir Venturi, 1896, p. 3-4.

44. Sur le langage métaphorique du portrait de Ginevra d'Este, voir Degenhart et Schmitt, 1995, p. 226-227.

45. Voigt, 1893 (I), p. 564.

46. *Philodoxeus*, comédie parue en 1436 dans une édition revue et corrigée. *Teogenio*, dialogue sur le contraste entre la nature et l'homme. Dialogue rédigé vers 1440 en langue vulgaire. *De equo animante*. Traité sur le dressage des chevaux, né d'une discussion sur la statue équestre de Nicolò d'Este († 1441). Traité rédigé en latin en 1442.

47. Alberti, éd. Grayson, 1966, II, p. 53-104.

48. *Ibidem*, p. 90.

49. Le thème de la nudité est au centre d'une discussion fictive sur le statut du poète et de l'artiste imaginée par Angelo Decembrio et censée avoir eu lieu à la cour de Leonello d'Este (*De politia litteraria*, pars LXVIII). Au cours de cette discussion, le prince aurait orchestré le concert des voix en faveur d'une représentation de l'homme dans sa nudité première. Les vêtements, soumis aux aléas de la mode, peuvent à un moment donné sembler ridicules, mais la nature (le corps nu) est par essence une œuvre d'art qui conserve toute sa valeur et qui n'est pas marquée au coin du

temps (Decembrio, éd. Baxandall, 1963, p. 304-326; voir en particulier p. 312-320).

50. Hill, 1930, nos 26, 27 et 30.

51. Guarino de Vérone rédigea un commentaire de *La Guerre des Gaules* de César, qu'il dédia en 1435 à Leonello d'Este. La même année, au cours d'une controverse aujourd'hui célèbre, Guarino opposa les qualités de César à l'argumentation de l'humaniste florentin Poggio Bracciolini, qui, partisan de la République, faisait valoir la supériorité de Scipion sur César. Voir Sabbadini, 1891, p. 101, 103 et 115-117; 1916, II, n° 668-670.

52. Ce portrait de César aujourd'hui disparu, que Pisanello avait fait remettre par un serviteur à Leonello d'Este en 1435, apparaît dans l'inventaire de la «guardaroba estense» de 1494, accompagné de la description suivante: «*una capsa quadra in forma di libro, dov'è Julio Cesare in uno quadretto di legno cum le cornice dorate*». Voir Venturi, 1896, p. 38; Dülberg, 1990, p. 33 et 34.

53. Le portrait de César apparaît dans le premier des trois volumes des *Vitae virorum illustrium* de Plutarque conservés à Cesena (Biblioteca Malatestiana Ms. S XV. 1, S. XV. 2, S. XVII. 3). Ce manuscrit, richement enluminé, a été daté des années 1450 à 1460. Voir Salmi, 1957, p. 91-95; Mariani Canova, 1991, p. 121-129.

54. Degenhart et Schmitt, 1995, p. 221.

55. Paris, Louvre Inv. 2315 recto. Voir Schmitt, 1974, p. 198-199, fig. 87; Blass-Simmen, 1995, p. 114, fig. 133.

56. Decembrio, éd. Baxandall, 1963, p. 324 et 325.

57. Hill, 1930, p. 12, nos 41 à 43; Pane, 1975, p. 121-134; Woods-Marsden, 1990, p. 11-37.

58. *Ibidem*, n° 41.

59. *Ibidem*, n° 42.

60. Au sujet du sarcophage relatant l'histoire d'Adonis, voir Degenhart et Schmitt, 1960, p. 122-123 ; Bober et Rubinstein, 1986, p. 64-65, n° 21. Au sujet de la copie du sarcophage effectuée par Pisanello, voir Degenhart et Schmitt, 1960, p. 99, p. 113 ; Cavallaro, 1988, p. 98, 100 n° 27 ; Blass-Simmen,1995, p. 114 ; Schulze Altcappenberg, 1995, p. 55 et 56.

61. Hill, 1930, n° 41.

62. Hill, 1905, p. 197-198 ; Wittkower, 1977, p. 121.

63. Franke et Hirmer, 1972, p. 62, n° 173, fig. 60 ; Degenhart et Schmitt, 1995, p. 214.

64. Paris, Louvre Inv. 2311. Fossi Todorow (1966, n° 88) considère que cette œuvre n'est pas de la main de Pisanello.

65. Fossi Todorow, 1966, n° 75 : Pisanello.

Fig. 1
Pisanello
Tête de jeune Noir,
de trois quarts vers la gauche
Pointe de métal sur parchemin
7,8 × 5,5 cm
Paris, musée du Louvre, Inv. 2324

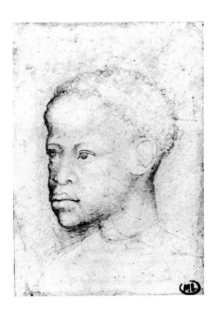

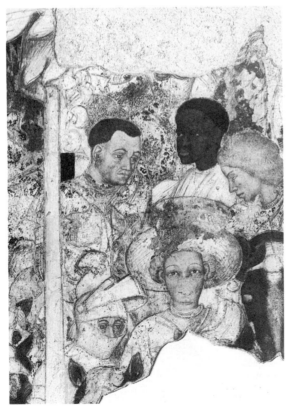

Fig. 2
Pisanello
Groupe de chevaliers
Fresque de la
Sala del Pisanello, détail
Mantoue, Palazzo ducale

361

Fig. 3
Pisanello
L'empereur Sigismond de Luxembourg,
coiffé d'un chapeau, vu en buste,
de profil vers la gauche
Pierre noire sur papier
31,4 × 20,7 cm
Paris, musée du Louvre, Inv. 2479

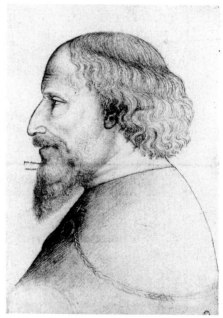

Fig. 4
Pisanello
L'empereur Sigismond de Luxembourg,
vu en buste, de profil vers la gauche
Pierre noire sur papier, partiellement
reprise à la plume et encre brune
33,3 × 21,1 cm
Paris, musée du Louvre, Inv. 2339

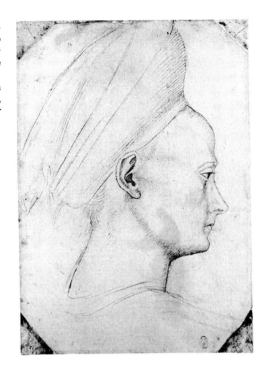

Fig. 5
Pisanello
Étude de femme
Plume et encre brune
sur papier, tracé préparatoire`
à la pierre noire, 24,6 × 17,2 cm
Paris, musée du Louvre,
Inv. 2342 r

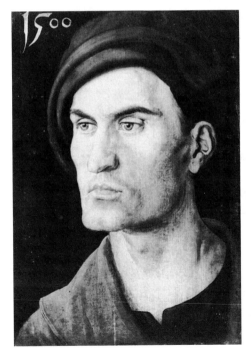

Fig. 6
Albrecht Dürer
Portrait de jeune homme, 1500
Bois, 29,1 × 25,4 cm
Munich, Bayerische
Staatsgemäldesammlungen
Alte Pinakothek, Inv. 694

363

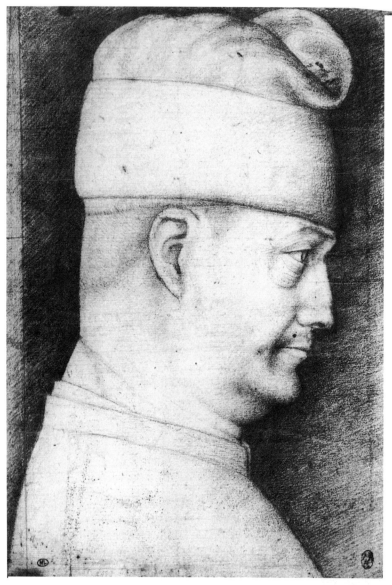

Fig. 7
Pisanello
Filippo Maria Visconti, coiffé d'un bonnet, en buste et de profil vers la droite
Pierre noire sur papier, 29,1 × 19,8 cm
Les hachures à l'arrière-plan correspondent à un ajout ultérieur
Paris, musée du Louvre, Inv. 2483

Fig. 8
Pisanello
*Filippo Maria Visconti,
duc de Milan*
Médaille
Droit : buste du duc
Florence, museo nazionale
del Bargello

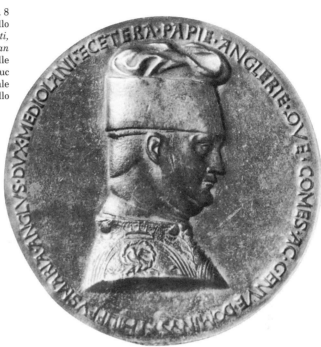

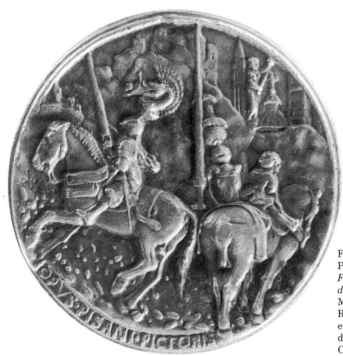

Fig. 9
Pisanello
*Filippo Maria Visconti,
duc de Milan*
Médaille
Revers : le duc en armure
et à cheval en compagnie
de deux écuyers
Collection privée

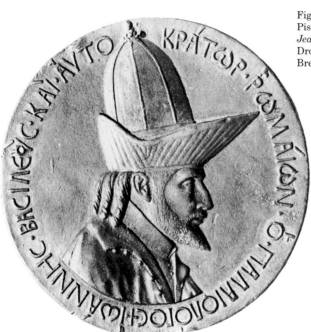

Fig. 10
Pisanello
Jean VIII Paléologue, 1438
Droit : buste de l'empereur
Brescia, Museo Civico

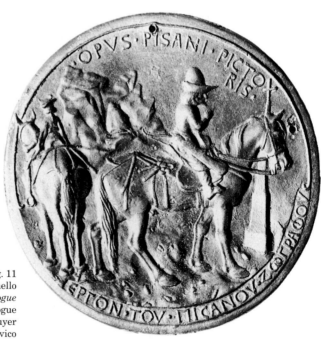

Fig. 11
Pisanello
Jean VIII Paléologue
Revers : Jean VIII Paléologue
en chasseur avec un écuyer
Brescia, Museo Civico

Fig. 12
Pisanello
Jean VIII Paléologue, en buste,
de profil vers la gauche
Pierre noire sur papier, 26 × 19 cm
Paris, musée du Louvre, Inv. 2478

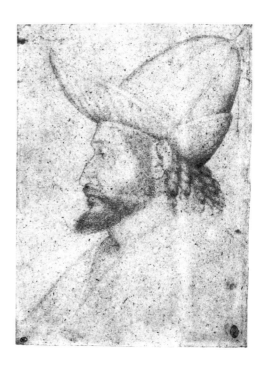

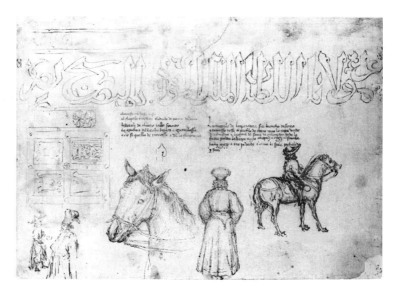

Fig. 13
Pisanello
Études préparatoires à la médaille de Jean VIII Paléologue
Plume et encre sur papier, 20 × 28,9 cm
Paris, musée du Louvre, Inv. MI 1062, recto

367

Fig. 14
Pisanello
Un arc dans sa gaine et un carquois
Plume et encre brune sur papier, 26,6 × 19 cm
Chicago, The Art Institute, Inv. Margaret Day Blake Collection, 1961.331, v

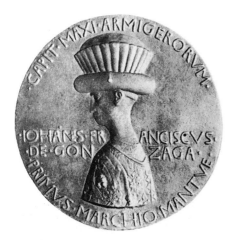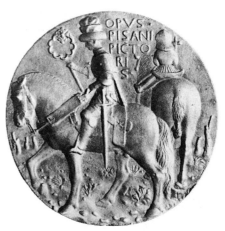

Fig. 15 et 16
Pisanello
Médaille de Gianfrancesco Gonzaga
Brescia, Museo Civico

Fig. 17
Les frères Limbourg
Les Très Riches Heures du duc de Berry
Mois d'avril, détail
Chantilly, musée Condé, Ms. 65, f° 4v

Fig. 18
Pisanello
Portrait de Leonello d'Este
Tempera sur bois, 29,5 × 18,4 cm
Bergame, Accademia Carrara, Inv. 919

Fig. 19
Pisanello
Portrait de Nicolò III d'Este,
en buste, de profil vers la gauche
Plume et encre brune sur papier
21,1 × 14,5 cm
Paris, musée du Louvre
Inv. 2276, détail

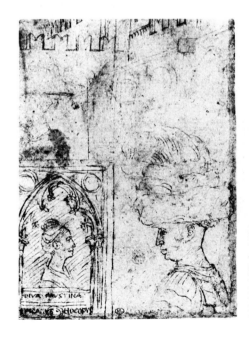

Fig. 20
Pisanello
Portrait de Nicolò III d'Este,
en buste, de profil vers la gauche
Plume et encre brune sur papier
24,3 × 18 cm
Paris, musée du Louvre
Inv. RF 519, détail

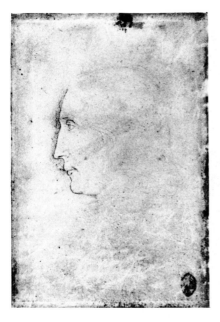

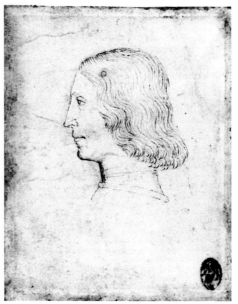

Fig. 21
Pisanello
*Tête de Borso d'Este,
de profil vers la gauche*
Pointe de métal sur parchemin
13 × 8,8 cm
Paris, musée du Louvre, Inv. 2314

Fig. 22
Pisanello
*Tête de Borso d'Este,
de profil vers la gauche*
Pointe de métal repassée à la plume et
encre brune sur parchemin, 9,3 × 7,4 cm
Paris, musée du Louvre, Inv. 2322

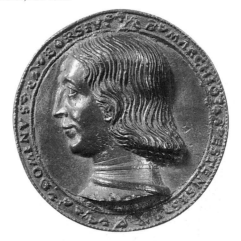

Fig. 23
Amadeo da Milano
Borso d'Este
Médaille
Berlin, Staatliche Museen

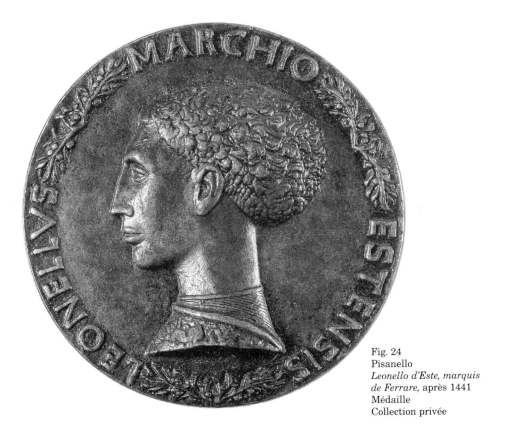

Fig. 24
Pisanello
*Leonello d'Este, marquis
de Ferrare*, après 1441
Médaille
Collection privée

Fig. 25
*Jules César, portrait de profil
idéalisé*
Monnaie frappée sous Auguste
(vers 36 av. J.-C.)

373

Fig. 26
Portrait de César dans
Plutarque, *Vitae virorum illustrium*
Cesena, Biblioteca Malatestiana Ms. S. XV. 1, f° 27v

Fig. 27
Pisanello
Quatre médaillons avec des têtes d'hommes de profil affrontées deux à deux
(Jules César, Auguste, Alexandre le Grand et l'Hercule de l'époque impériale)
Plume, compas et encre brune, lavis brun,
tracé préparatoire à la pierre noire
Papier lavé de sanguine, 21,7 × 19,3 cm
Paris, musée du Louvre, Inv. 2315, r

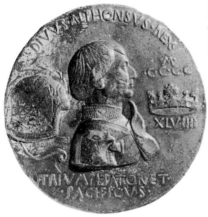

Fig. 28
Pisanello
Alphonse V d'Aragon
Médaille
Londres, British Museum

Fig. 29
Pisanello
Alphonse V d'Aragon,
vue en buste, de trois quarts
vers la droite
Pointe de métal, partiellement
reprise à la plume et encre brune
sur parchemin, 13 × 8,8 cm
Paris, musée du Louvre,
Inv. 2311

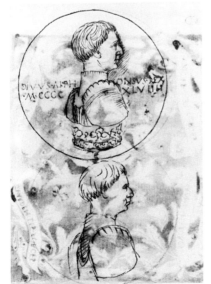

Fig. 30
Pisanello
Deux études pour le droit d'une
médaille d'Alphonse V d'Aragon
Plume et encre brune sur papier,
tracé préparatoire à la pierre noire
20,6 × 14,8 cm
Paris, musée du Louvre, Inv. 2306

375

*O*pus pisani pictoris
Les médailles de Pisanello
et son atelier*

Luke SYSON
Curator of Medals, Department of Coins and Medals,
British Museum, Londres

Traduit de l'anglais par Jeanne Bouniort

Pisanello, Actes du colloque, musée du Louvre/1996,
La documentation Française-musée du Louvre, Paris, 1998

En 1456, Bartolomeo Facio rédigea une courte biographie de Pisanello : que l'on ait pu inclure dans une série de biographies d'hommes célèbres [1] un homme qui vivait essentiellement de sa peinture est révélateur d'une certaine attitude à l'égard de l'artiste. Cette nouvelle orientation devait aboutir aux biographies de Michel-Ange par Vasari et Condivi : l'artiste était désormais perçu comme un concepteur-réalisateur, soutenu par son seul génie dans son travail de création solitaire. La découverte de la diversité des mains qui ont travaillé à la voûte de la chapelle Sixtine a mis à mal ce mythe, mais tout le monde a accepté sans se poser de questions que Pisanello soit un artiste de ce genre comme le voulait Facio, mais aussi d'autres érudits humanistes qui s'étaient employés à chanter ses louanges, Guarino da Verona, Tito Vespasiano Strozzi, Basinio da Parma. Il faut donc se demander ce qu'a pu faire Pisanello pour mériter cette forme de consécration humaniste : des écrits en prose ou en vers exprimant le sentiment qu'une personne possédait en propre des dons uniques et bien identifiables. Le désir d'imiter et de rivaliser avec les Anciens entraînait la nécessité de trouver des équivalents modernes aux artistes célèbres de l'Antiquité. En fait, affirmer que tel artiste était un nouveau Phidias ou surpassait Apelle devenait presque lassant à force d'être répété. Mais ces artistes devaient travailler de manière à justifier leur renommée classicisante. Par conséquent, on est en droit de s'interroger sur les qualités qui ont valu cette sorte de gloire à Pisanello en particulier, et sur la façon dont ses méthodes de travail pouvaient avoir répondu à ces nouvelles attentes.

La médaille constituait en soi l'objet du retour à l'antique *par excellence*, que les humanistes et les princes lettrés tenaient pour un auxiliaire manifeste du savoir. S'il n'est plus

de mise d'en attribuer l'invention à Pisanello[2], c'est tout de même lui qui, le premier, l'a vulgarisée, et ce fait seul semblerait suffisant pour le désigner comme un digne continuateur des Anciens. Toutefois, Pisanello était célèbre avant d'avoir dessiné la moindre médaille. Et cette renommée, formulée en termes humanistes, a peut-être, la première, donné l'idée que la médaille pourrait convenir à ses talents. La signature : *OPVS PISANI PICTORIS* « œuvre de Pisanello, peintre », qui occupe une grande place sur ses médailles, renvoie assurément à son autre activité qui est la principale. Et la signature est la première donnée à prendre en compte pour une telle recherche[3]. Elle transmet un message selon lequel les œuvres en question doivent être tenues pour des créations de ce célèbre peintre. Mais que signifie-t-elle ? Si c'est le talent individuel qui est ainsi glorifié, le commanditaire désirait-il que la médaille soit une création unique, entièrement conçue et réalisée par Pisanello lui-même ? Et, si telle était la chose convenue, qu'en était-il en fait ? Le concours qui eut lieu au début de l'année 1441 entre Pisanello et Jacopo Bellini pour peindre le portrait de Leonello d'Este indique un intérêt pour le style propre de chacun des deux artistes[4]. Il en va de même pour le désir parfois obsessionnel, manifesté vers la fin du XVe siècle, de se procurer des œuvres de certains artistes renommés, tels Andrea Mantegna[5] ou Léonard de Vinci[6], dans lesquelles le sujet comptait moins que l'identité de son auteur. Mais, si la théorie de l'art à cette époque donnait à l'artiste un statut individuel héroïque et par là-même encourageait une telle attente, la nature des ateliers et la collaboration de spécialistes rendaient les choses assez différentes. La division entre conception et exécution, qui a pu amener des artistes tels que Cosmè Tura[7] et Antonio Pollaiuolo[8] à élaborer des dessins de broderies, tapisseries et pièces d'argenterie, se retrouve également dans le domaine de la médaille. En 1472, le Milanais Zanetto Bugatto a signé dix énormes médailles en or (aujourd'hui perdues) aux effigies de Galeazzo Maria Sforza et de Bonne de Savoie[9]. Les documents parvenus jusqu'à nous révèlent toutefois que son rôle s'était limité à leur conception. Elles ont été modelées et fondues par des spécialistes. Pisanello lui-même a certainement conçu des projets destinés à être réalisés par d'autres, et notamment, vers la fin de sa carrière, des dessins pour des étoffes exécutées à Naples [10]. Auparavant, à la fin des années 1430, il semble avoir fourni des dessins utilisés par un autre médailleur, lorsque son portrait dessiné de Borso d'Este a été copié en médaille par Amadio da Milano[11]. Peut-être ce simple fait nous autorise-t-

il à supposer d'autres collaborations plus discrètes dans des œuvres signées de Pisanello.

Par ailleurs, il est parfaitement évident que Pisanello avait un grand atelier, réunissant, on peut le supposer (en l'absence plus ou moins complète de preuves dans les documents [12]), des assistants et des élèves qui le suivaient de ville en ville, ainsi que d'autres qu'il recrutait sur place. La grande quantité de dessins qui reprennent ses modèles de personnages et d'animaux ou qui sont exécutés selon ses techniques, et dont l'attribution continue d'alimenter des controverses, atteste du même coup l'homogénéité de l'atelier et le grand nombre d'assistants et d'élèves qui y étaient employés. Annegrit Schmitt a récemment isolé un des collaborateurs de l'atelier, en l'identifiant de manière convaincante avec Bono da Ferrara, qui a signé un *Saint Jérôme* (Londres, National Gallery) comme «disciple de Pisanello», et qui serait intervenu en outre dans les fresques de Sant'Anastasia [13]. Cette éventualité, à propos d'une peinture murale, ne saurait nous surprendre. Mais, parmi les autres artistes dont on a raisonnablement supposé qu'ils avaient travaillé dans l'atelier de Pisanello, plusieurs se sont fait connaître tout particulièrement, sinon exclusivement, en tant que médailleurs: le Véronais Matteo de'Pasti [14], Antonio Marescotti de Ferrare [15], Paolo da Ragusa [16] et, peut-être, Pietro da Milano [17]. Dès lors, il n'est pas inutile de se demander comment l'idée de l'artiste-héros et la pratique des ateliers de la Renaissance se rejoignent dans les médailles de Pisanello: si elles sont toutes des œuvres personnelles, comme la signature pourrait le laisser croire, ou s'il y a eu, de temps en temps, l'intervention de l'atelier. Et si les dessins faits pour ces médailles étaient vraiment tous, comme la littérature tend à l'admettre, de Pisanello lui-même?

Aucun document ne prouve que Pisanello ait eu des collaborateurs pour l'une ou l'autre de ses médailles signées. La seule façon possible pour établir un modèle d'explication pour les médailles et donc de repérer leurs différences, est d'examiner attentivement les caractères stylistiques des pièces elle-mêmes. Et l'on ne pourra avoir aucune ligne directrice, aucune vue d'ensemble, si l'on n'établit pas une chronologie des pièces. Le classement établi par George Francis Hill a été inlassablement répété, à la façon d'un mantra, et n'a fait l'objet que d'une seule véritable tentative de modification. Mais comme il repose sur certains présupposés d'histoire de l'art, il doit être quelque peu revu. On ne peut pas admettre automatiquement, par exemple, que l'exécution

d'une médaille, ou de n'importe quelle sorte de portrait, se situe à la date exacte où l'artiste et son modèle se trouvaient en un même lieu. Même s'il y a eu une séance de pose, l'artiste a très bien pu achever son œuvre des mois, voire des années, plus tard. D'autre hypothèses sont tout simplement extravagantes. Si un personnage a été protraituré en peinture à une date précise et vérifiable, il serait absurde de croire que tous les autres portraits de cette personne réalisés par le même artiste, ou même tous les portraits des autres membres de sa famille, ont dû être exécutés à la même époque.

Il existe pourtant d'autres données que l'on peut invoquer à bon droit pour étayer une chronologie. Une des médailles de Pisanello est bien documentée, ce qui en fait la seule pièce qui peut être datée avec une certitude absolue, et cinq autres portent des dates. Quoiqu'on ait pu montrer que, sur les médailles de Matteo de' Pasti aux effigies de Sigismondo Pandolfo Malatesta et d'Isotta degli Atti, ce genre d'inscription renvoyait à des événements importants dans la vie des personnes commémorées, et non pas à l'année où elles ont été faites [18], rien n'interdit de penser, dans le cas des médailles de Pisanello, que les dates qui y sont portées n'associent pas ces deux types de renseignements. Une troisième catégorie de médailles peut être approximativement datée par la titulature des personnages représentés. Et, enfin, des mentions dans des textes et des citations dans d'autres œuvres d'art, datées ou que l'on peut dater, fournissent des *termini ante quem* pour beaucoup de pièces.

L'utilisation de la biographie de l'artiste pour établir une chronologie de ses médailles pose plus de problèmes. Puisqu'il n'avait pas besoin de se trouver physiquement au même endroit que les personnes figurées sur ses médailles, la liste de ses déplacements incessants ne serait d'aucun secours. Les liens de Pisanello avec les cours de Mantoue, de Ferrare et de Milan remontent tous aux années 1420 ou au début des années 1430, de sorte que, si sa présence est attestée à plusieurs reprises dans l'une ou l'autre de ces villes, on ne peut rien en déduire de concret quant à la date des médailles reliées à ces cours [19]. D'autre part, la biographie de Pisanello ne nous apprend rien sur la chronologie des médailles des Malatesta, car l'artiste n'est documenté ni à Rimini ni à Cesena. La seule exception à la règle est le royaume de Naples, où Pisanello était installé vers la fin de 1448. Il a eu des contacts avec la cour avant cette date, mais il est très peu probable qu'il ait été vraiment employé par le roi Alphonse d'Aragon ou par son courtisan Iñigo d'Avalos. Il

serait par conséquent vicieux de dater leurs portraits en médaille avant la fin de la décennie.

Si l'on place dans l'ordre chronologique les médailles pour lesquelles on a des dates sûres, il doit être possible de déterminer les caractéristiques du style de Pisanello et de mettre en lumière une évolution générale ainsi que les changements intervenus dans ses priorités artistiques. Une telle analyse doit être basée sur le fait qu'il s'agit d'un artiste accompli, qui, néanmoins, réussit de mieux en mieux à surmonter les difficultés intellectuelles et de composition soulevées par la création des médailles. Il ne serait pas bon d'être trop dogmatique. Cependant, c'est seulement en entreprenant ce genre d'exercice que l'on pourra isoler des tendances dominantes et, tout aussi important, repérer les irrégularités de technique, ou des baisses apparentes de qualité susceptibles de trahir l'intervention d'un tiers.

N'était-ce la présence de la signature, on aurait peine à croire que la première et la dernière des médailles signées et datables soient les œuvres du même artiste. Nous allons donc commencer par regarder de plus près le début et la fin du parcours numismatique de Pisanello. Parmi les cinq petites effigies de Leonello d'Este, trois le présentent simplement comme *LEONELLVS MARCHIO ESTENSIS*. Elles doivent se situer avant son accession au marquisat de Ferrare en décembre 1441, car il est invraisemblable qu'un titre de noblesse aussi important ait pu être omis. Elles représentent donc le premier *terminus ante quem* certain des médailles de Pisanello. L'une d'elles, avec au revers un enfant tricéphale, s'intègre assez difficilement dans le groupe [20]. Les deux autres, dont les revers associent des emblèmes de Leonello d'Este à deux hommes nus, présentent des caractéristiques communes [21] (fig. 1 et 2). Les portraits, réalisés d'après le même modèle, sont rendus avec un relief très léger dans l'arête du nez et qui contraste avec celui, fort et plutôt volumineux, de la pommette et des cheveux. Le médailleur a manifestement cherché à restituer le volume de la tête et sa charpente osseuse, et la démarche est essentiellement naturaliste et, d'évidence, documentaire. Ces procédés de sculpture sont renforcés par le soin porté par l'artiste à rendre les détails de la surface. De très légères incisions dans la cire du modelage indiquent les rides du cou, et la tête semble couronnée par des boucles. Le même souci du détail se manifeste aussi dans les rameaux d'olivier au rendu un peu trop méticuleux qui rythment l'inscription et dans le brocart raffiné du costume du marquis. Le buste, coupé droit comme

par le cadre d'un panneau rectangulaire, n'est en consé-
quence pas adapté à la configuration de la médaille ni à
l'inscription qui entoure l'image.

Les efforts pour obtenir un effet de relief convain-
cant sont également perceptibles sur l'autre face des
médailles. Sur l'une d'elle, le revers mystérieux représente
deux hommes front contre front et qui portent des corbeilles
de rameaux d'olivier, tandis que, derrière eux, la pluie tombe
dans deux vases. La différence d'âge entre les deux figures est
explicitée par le ventre et le postérieur flasques de celle de
droite. Cette notation réaliste indique que l'artiste a utilisé
des études d'après nature, mais il a eu du mal à rendre le rac-
courci du bras droit et de la jambe gauche de l'homme le plus
âgé. Cette scène et celle de l'autre revers, où les hommes se
sont assis pour dialoguer devant une colonne surmontée d'un
mât où est hissée une voile gonflée par le vent, se déroulent
au sein d'un espace fictif, dans un décor escarpé. Cependant,
l'aspect peu précis et mou du fond rend la position relative
des personnages et des emblèmes difficile à évaluer. Pisanello
a également eu des difficultés à placer ses signatures, qui
rencontrent, fâcheusement, l'horizon, et, dans le revers à la
colonne et à la voile, le point après PISANI flotte, isolé, entre le
sommet du mât et la vergue. Les signatures semblent avoir
été insérées alors que la représentation imagée était achevée.

Pour les deux médailles, la technique de modelage
était la même. Bien qu'il y ait un fort relief, la surface est
obtenue, non seulement en rajoutant de la cire, mais aussi en
la grattant (davantage que dans les œuvres postérieures) le
long des contours, de sorte que, par exemple, les nus semblent
s'enfoncer dans le fond, car la cire a été grattée afin de sup-
primer la marque du contour. Bon nombre des détails sont
exécutés à l'aide d'un instrument pointu, qui a servi à inciser
ou à piquer.

Il est difficile de déterminer la date exacte de ces
médailles. En 1435, Leonello a payé à Pisanello une image de
Jules César. On ne sait pas très bien s'il s'agit d'une peinture,
comme le supposent la plupart des auteurs, d'une monnaie
ancienne ou d'une médaille[22]. Cette dernière hypothèse, qui
n'est pas à exclure, donnerait à penser que Pisanello avait
déjà une activité de médailleur à ce moment-là. Dans ce cas
(mais il faut rester prudent en l'absence de documents), il a dû
commencer les petites effigies de Leonello d'Este, alors que ce
dernier n'était pas encore marquis. Leur parenté de style
avec la médaille de Filippo Maria Visconti est un élément
important, sur lequel je reviendrai plus loin. Il convient égale-

ment de se demander s'il est plausible que Leonello ait commandé autant de médailles en même temps, dans la période qui précède et qui suit immédiatement son investiture.

Pisanello a exécuté la médaille en l'honneur d'Iñigo d'Avalos en 1449-1450, alors qu'il se trouvait à Naples où Iñigo était *mayordomen* (sénéchal)[23] (fig. 3). Elle se différencie nettement des effigies de Leonello, tant par sa conception que par son exécution. Le relief du portrait est très faible et les modulations de plans extrêmement subtiles. La physionomie, adoucie et simplifiée, s'accorde autant avec la construction harmonieuse du profil qu'avec l'équilibre de la composition dans le cadre même de la médaille. Ainsi, par exemple, le visage lisse et fin est encadré par la forme en T de la coiffure, ce qui donne de la stabilité et un effet spectaculaire, sans aucune indication de la forme de l'arrière de la tête ou du cou, et l'oreille, déplacée vers le haut et l'arrière, vient s'encastrer entre le bourrelet du chapeau et la bande de tissu qui retombe. Le col de fourrure fait ressortir la souplesse de l'étoffe par le contraste des matières et cale la base de la composition – l'épaule d'Iñigo – qui est également la partie la plus saillante de l'image. La légende sert à relier le bord du chapeau à la base de l'effigie, de manière à unir le texte et l'image, le nom et l'apparence physique. La coupe du buste épouse l'arrondi de la médaille, et la composition se rattache au champ de la médaille, à sa surface très plate, par l'arrière du chapeau, qui en touche le bord. L'image semble bien un portrait mais manque de réalisme parce que l'élément documentaire perceptible dans les effigies de Leonello a totalement disparu ici. On ne retrouve pas non plus la méthode de modelage qui faisait appel aux incisions et grattages pour les effets décoratifs.

Le revers révèle la même tendance à la simplification et la même volonté de parvenir à une corrélation complète entre le texte et l'image. La sphère est située dans un grand plan équilibré par les inscriptions et les éléments héraldique et ne les domine pas. Les détails du modelé de la terre, de la mer et du ciel se découpent sur la surface plane, permettant à l'observateur qui prend la médaille dans la main d'apprécier pleinement l'agencement rationnel des vagues et des étoiles. L'emplacement de l'inscription est calculé à la perfection, les caractères sont homogènes et élégants, et les mots séparés par des points régulièrement espacés. Le très faible relief, la qualité abstraite de l'emblème et, tout spécialement, du portrait, la fusion totale entre le texte et l'image, tout démontre que Pisanello a bien saisi la

fonction intellectuelle de la médaille et les possibilités offertes par cette forme d'art. Cette pièce est significative de l'art de la médaille, ses liens avec la peinture et les autres types de sculpture sont devenus beaucoup moins explicites.

Comment Pisanello est-il arrivé à la médaille d'Iñigo d'Avalos ? En fait, on peut suivre son itinéraire stylistique avec ses recherches dans l'élaboration des compositions qui ont amené l'artiste des médailles de Leonello à la pièce napolitaine. Les deux médailles commémorant les *condottieri* Francesco Sforza et Niccolò Piccinino peuvent être datées par les titulatures : la première se situe après l'accession de Sforza au rang de seigneur de Crémone en octobre 1441, et la seconde après 1439, année où Piccinino entre au service de Filippo Maria Visconti – car le duc de Milan est mentionné dans la légende –, mais avant 1442, date à laquelle il se rallie à nouveau au roi Alphonse de Naples. On retrouve beaucoup de caractéristiques des médailles de Leonello dans ces deux pièces, encore que le revers de celle de Sforza comporte quelques éléments troublants qui nous obligent à la laisser de côté pour l'instant. La pièce en l'honneur de Piccinino ne pose pas ce genre de problème [24] (fig. 4). La tête au relief très marqué traduit la volonté d'obtenir une image ressemblante. Cela dit, on sent également une sensibilité grandissante aux ressources de ce *medium*, dans l'opposition entre des détails aussi minutieux que le rendu du collier à chaînons et des portions de surface moins travaillées, comme le chapeau et l'armure. De plus, l'artiste a fait un tout de la légende et de la tête. L'inscription encercle le portrait, en contournant le sommet incurvé du chapeau et la coupe arrondie de la base, si bien que la forme abstraite de la médaille s'impose davantage et produit un très bel effet.

Le revers reste aussi très proche des médailles de Leonello par son style et sa conception. Le griffon de Pérouse, qui allaite patriotiquement le petit Piccinino et son maître Braccio da Montone, associe sa fonction allégorique à une image naturaliste. Le pelage et les plumes sont méticuleusement observés, mais le fond reste volontairement ambigu. Les pattes et les ongles du griffon pénètrent dans la légende, de même que les cailloux répandus sur le sol se confondent avec les points qui séparent les mots.

La médaille commémorant le second mariage de Leonello d'Este [25] porte au revers la date de la cérémonie, 1444 (fig. 5). Elle a donc été exécutée deux ou trois ans après la paire milanaise. La démarche de Pisanello s'est modifiée dans l'intervalle. Cette médaille a été évidemment sculptée

par la même main. Le traitement de l'aile de Cupidon et celui des pattes et du flanc du lion est très proche de celui du griffon de Piccinino. Cependant, l'artiste a commencé à chercher un moyen d'unir intimement le texte et le portrait au droit, et a introduit une tension entre la création d'un espace feint et le fait que l'image soit placée sur une surface plane, et créé une alliance réussie entre l'observation naturaliste et les agencements symboliques. Ainsi, Pisanello a inscrit le nom de Leonello sur une ligne horizontale, en travers du portrait, et la titulature sur un arc de cercle en bordure de la médaille. Les deux inscriptions se rencontrent d'une façon plutôt maladroite, car il n'y a pas assez de place pour les deux. Au revers, en revanche, la composition superbement agencée, consolidée par la stèle derrière la crinière du lion, ne contient pas un trait qui ne soit soigneusement calculé par rapport aux autres. On remarquera, par exemple, la façon dont la forme de Cupidon et de son rouleau de musique répond à celle de la gueule du lion. Et, encore plus important, la méthode de modelage a changé. Il n'y a plus de rides ni de relief prononcé, et les traits du visage se fondent dans un tout harmonieux. L'emblème du mât et de la voile, destiné à signaler qu'il faut identifier le lion à Leonello, s'intègre véritablement au paysage, mais la signature placée au-dessus de la tête de Cupidon transforme le ciel en une surface plane capable de servir de support à un message.

L'une des deux médailles de Sigismondo Malatesta est datée 1445 au revers [26] (voir fig. 11 et 12, p. 325). Le faible relief reste comparable à celui de la médaille de Leonello réalisée l'année précédente. Le revers dénote un effort pour réunir la figure équestre, la date et la signature, ainsi que les armes de Malatesta, au sein d'un ensemble harmonieux. La composition s'ordonne autour de l'opposition entre les horizontales de l'architecture à l'arrière-plan et les obliques du cheval, du cavalier et des rochers.

La médaille de Cecilia Gonzaga porte au revers la date de 1447 et une personnification de la Chasteté [27] (fig. 6). Le frère de Cecilia, Ludovico, marquis de Mantoue, était devenu capitaine général des troupes florentines en 1447. Ce titre figure au droit de la médaille exécutée en son honneur [28], qui ne peut donc pas remonter à une époque antérieure (voir fig. 19 et 20, p. 330). Ces deux œuvres doivent dater de la même année et nous rapprochent encore de celle d'Iñigo d'Avalos. Le relief du droit de la médaille de Cecilia est si peu profond qu'il semble presque plat et Pisanello a prolongé le portrait jusqu'au bord de sorte que l'inscription est interrom-

pue par Cecilia elle-même. La médaille de Ludovico a offert à
Pisanello encore une autre occasion de manipuler habilement
le naturalisme, l'artifice et les procédés de composition. La
légende, au droit, est répartie autour du portrait d'une
manière recherchée mais maintenant bien lisible. La figure
équestre, au revers, dénote une observation directe de la
nature. Elle est placée dans un paysage simplifié, où l'horizon
ondoie doucement sous le ventre du cheval. Il y a un soleil
dans le ciel. Ce n'est pas un simple soleil, mais l'un des
emblèmes de Ludovico. D'ailleurs, le ciel non plus n'est pas un
simple ciel : il sert de support à un autre emblème, le tourne-
sol, et à la signature de Pisanello.

Dans une lettre du 19 août 1448, Leonello d'Este
écrivait à Pier Candido Decembrio : «*Tandem evellimus a
manibus Pisani pictoris numisma vultus tui et illud his
anexum ad te mittimus*» («Nous avons enfin arraché aux
mains du peintre Pisano la médaille [*numisma*] à ton image
et nous te l'expédions par ce courrier [...]») [29]. La médaille [30]
était donc tout juste terminée à cette date, et l'on y trouve
déjà la plupart, sinon la totalité, des éléments mis en évi-
dence dans celle d'Iñigo d'Avalos (fig. 7). Le portrait finement
modelé occupe une part importante de la surface, révélant le
plaisir que l'artiste a pris à dessiner ce profil au contour
épuré. Le livre, pourvu d'une série de signets répartis symé-
triquement, est posé sur une saillie rocheuse, mais rien
n'indique comment il tient en position verticale et il semble
s'appuyer sur le fond, où la signature se déploie, elle aussi,
symétriquement.

Ce tour d'horizon a donné une idée du processus de
l'évolution de Pisanello en tant que médailleur. Il a aussi
montré que toutes ces œuvres sont le fruit d'une même intel-
ligence et d'une même main. Il ne s'agit pas seulement de
types physionomiques ou d'inscriptions qui se répètent, mais
du même artiste développant son expérience d'une œuvre à
l'autre, sur le double plan de la technique et des idées.
Cependant, il nous reste à examiner les médailles où l'on
reconnaît l'esprit et la main de ce même artiste, et dont la
datation habituelle paraît maintenant un peu surprenante. Si
cette définition chronologique du style de Pisanello médailleur
est acceptée, ces pièces doivent pouvoir s'y intégrer.

Certaines datations traditionnelles ne soulèvent
aucun problème. Deux autres petites médailles de Leonello
s'accompagnent de sa titulature complète [31] (fig. 8 et 9). Les
portraits présentent un relief très prononcé. Les revers, où
sont figurés respectivement un lynx aux yeux bandés et un

homme nu couché devant un autre emblème de Leonello, le vase avec les ancres, procèdent d'une méthode de modelage semblable à celle des premières médailles en l'honneur du marquis. On estime généralement qu'elles ont été faites juste après son investiture, et une date à la fin de 1441 ou en 1442 s'accorde bien avec les indications fournies par le style.

Sigismondo Malatesta a pris la ville de Fano en 1445, et la seconde médaille qui le représente est évidemment postérieure à cette date [32] (fig. 10). Le portrait et la légende sont bien liés sur le droit, et au revers, l'artiste a placé Sigismondo en armure, son écu et son cimier, ainsi que la signature sur un fond plat, en y introduisant un peu de l'abstraction sophistiquée des médailles fondues à la fin de la décennie. Par conséquent, cette pièce est sans doute un peu plus tardive que celle qui porte une figure équestre au revers, mais elle n'a pas dû être exécutée plus d'un an après.

La médaille de Vittorino da Feltre est généralement datée juste avant ou juste après sa mort en février 1446 [33] (fig. 11). Elle est très proche de celle de Pier Candido Decembrio, par la finesse de son modelé, la régularité de l'inscription et la relation harmonieuse entre le texte et l'image. L'hypothèse d'un portrait posthume paraît très vraisemblable : la médaille pourrait dériver d'une peinture antérieure représentant le célèbre érudit. Cette œuvre date probablement de 1447, tout comme la médaille de Ludovico Gonzaga, qui fut l'élève de Vittorino.

On a toujours considéré que la première médaille de Pisanello, en fait la première «véritable médaille de la Renaissance», était celle représentant Jean VIII Paléologue [34] (voir fig. 10 et 11, p. 366). On pense généralement que l'artiste l'a exécutée à Ferrare en 1438-1439, au moment du concile de l'union des églises d'Orient et d'Occident, et que l'idée de créer ce nouveau genre d'objet lui a été inspirée par la présence d'un empereur dans la ville. C'était un moyen de conserver une image du souverain, en imitant notamment les pièces franco-bourguignonnes représentant Constantin et Héraclius et qui passaient alors pour des œuvres antiques [35]. Il est cependant important de souligner qu'il n'y a aucune raison de supposer que Pisanello ait exécuté la médaille pendant le séjour de l'empereur en Italie. Deux dessins, qui ont été mis en rapport avec cette visite, portent des annotations de couleurs et ont été probablement exécutés en vue d'une peinture [36]. En tout cas, personne ne pense qu'il s'agit d'une commande de l'empereur. Dans le domaine de la médaille, objet de collection commémorant un prince, un

savant ou un autre personnage célèbre, le modèle du portrait n'en n'était pas toujours le commanditaire. Ne serait-il pas possible, alors, que Pisanello ait fait, à l'intention d'une clientèle de collectionneurs, la médaille de l'empereur quelque temps après le départ de celui-ci, d'après une peinture antérieure ? Elle est reproduite en grisaille dans le décor peint par Giovanni Badile dans l'embrasure de la fenêtre de la chapelle de San Girolamo dans l'église Santa Maria della Scala, à Vérone, que des documents datent de 1443-1444 [37]. En fait, la décoration de l'intérieur des cadres des fenêtres doit être postérieure à 1445-1446, parce qu'elle reproduit également la médaille de Pisanello figurant Sigismondo Malatesta en vainqueur de Fano [38]. Pisanello a pu exécuter celle de Jean VIII Paléologue n'importe quand avant cette date, et, effectivement, son modelé et sa composition la rapprochent davantage de la médaille des noces de Leonello que des plus petites pièces représentant le marquis, ou que de la paire milanaise. Le portrait a un modelé plat, le buste est coupé en arrondi et l'image se relie bien avec l'inscription. Des détails ponctuent de larges plans, et surtout ceux du visage et de la barbe. Les revers de ces deux œuvres présentent, également, bien des ressemblances : la signature placée sur le fond qui fait office de ciel, la finesse des caractères de l'inscription, la pente rocheuse qui détermine une diagonale à l'arrière-plan, équilibrée par une croix dans un cas et par une stèle dans l'autre, et, enfin, la tête du cheval qui se découpe sur le paysage de la même façon que celle du lion. De toute évidence, Pisanello a eu du mal à restituer la perspective du deuxième cheval et de son cavalier, mais dans l'ensemble, la construction, l'ambition et la technique des deux revers sont très proches.

La datation de l'autre médaille à laquelle Hill donne une date avancée, celle de Gianfrancesco Gonzaga, a déjà été mise en doute [39] (voir fig. 15 et 16, p. 369). Actuellement, la date varie entre la fin des années 1430 (où je la situais auparavant) et les environs de 1447, ce qui en ferait un portrait posthume, contemporain de la médaille de son fils, Ludovico Gonzaga. En réalité, cette dernière opinion doit être la bonne. La raideur quelque peu inexpressive de la figure s'explique sans doute par le fait qu'elle copie un modèle bien antérieur (elle donne à voir un jeune homme), peut-être dû à Pisanello lui-même, et ne signale pas forcément une œuvre de jeunesse. Comme ses autres portraits plus tardifs, elle est conçue d'une façon géométrique, la tête et le chapeau équilibrés par le torse, et son relief plat est particulièrement proche de celui de la médaille de Cecilia Gonzaga. Les deux faces sont moins

cohérentes que sur la médaille de Ludovico Gonzaga, qui en est la plus proche. Cependant, la conception générale, les grandes dimensions des cavaliers (beaucoup plus grands que dans les médailles de Filippo Maria Visconti, Jean VIII Paléologue et Sigismondo Malatesta) par rapport à la surface de la médaille, la position de l'emblème au revers et la disposition de la légende au droit, tous ces aspects semblent indiquer que la médaille de Gianfrancesco Gonzaga n'a pu précéder que de très peu celle de Ludovico.

En juin 1431 ou 1432, Pisanello, alors à Rome, promettait à Filippo Maria Visconti de lui envoyer un objet en bronze à Milan, et la présence de l'artiste est attestée à Milan en mai 1440. Il aurait pu exécuter sa médaille en l'honneur du duc à l'une ou l'autre de ces dates, mais aussi dans cet intervalle, ou plus tard [40] (voir fig. 8 et 9, p. 365). D'après Pier Candido Decembrio, le duc ne permettait qu'au seul Pisanello de faire son portrait, et l'on est tenté de le croire, car toutes les représentations ultérieures de Filippo Maria Visconti s'inspirent de l'image conçue par Pisanello. La médaille est généralement datée de 1440 ou 1441, parce que l'artiste travaillait à Milan à cette époque et parce que c'est la période où se situent les pièces de Francesco Sforza et de Niccolò Piccinino. Mais il semble bien improbable que le duc ait attendu aussi longtemps pour faire faire son portrait. Cette médaille s'apparente étroitement, par son style, aux plus petites pièces de Leonello d'Este, qu'elle a dû précéder. Le portrait, au relief très marqué, s'inscrit maladroitement dans le cercle délimité par la légende fine et serrée : le chapeau la touche en haut, tandis que la coupe convexe du buste s'oppose à l'arrondi du bas. Le revers est le plus pictural de tous ceux que Pisanello a créés, dans la mesure où l'on dirait un peu un cercle découpé à l'emporte-pièce dans une version miniature des fresques de Sant'Anastasia, et c'est le moins adapté à la forme de la médaille [41]. Le relief a le même aspect rembourré, qu'au revers des petites médailles de Leonello, avec les cavaliers qui s'enfoncent dans la surface, et très peu d'effet de profondeur dans le modelé. Tout cela contraste nettement avec l'effigie de Jean VIII Paléologue, qui présente une tension subtile entre le relief et la surface plane où il repose.

La médaille de Malatesta Novello [42] est habituellement située en 1445 pour la simple raison qu'une des médailles de son frère porte cette date (fig. 12). En fait, il s'agit d'une des médailles que Pisanello a modelé avec le plus de sensibilité et sa composition est savamment étudiée. Sa date ne doit pas être éloignée de celle d'Iñigo d'Avalos. Le

revers, qui représente un Malatesta en armure embrassant une croix sculptée, a été mis en relation avec son vœu, prononcé après la bataille de Montolmo en 1444, de faire construire un hôpital dédié à la Sainte Croix. Malatesta a tenu sa promesse en 1452 et la médaille pourrait même commémorer l'achèvement des travaux. Elle trouverait aisément sa place dans la période comprise entre 1450 et la mort de l'artiste en 1455, sur laquelle les documents restent muets. Là encore, on doit se fonder, par exemple, sur l'examen des inscriptions, dont les caractères très réguliers signalent, comme nous l'avons vu, les œuvres tardives de Pisanello. De même, il faut remarquer la relation entre le portrait et la légende, au droit, où les deux parties du nom de Malatesta Novello remplissent exactement l'espace libre de part et d'autre du cou dont l'inclinaison semble calculée pour faciliter cette répartition et même pour suivre la ligne du dernier A de MALATESTA. Au revers, l'artiste a créé une illusion d'espace, d'une façon picturale par le raccourci du cheval et d'une façon sculpturale grâce au bras gauche du Christ, qui est projeté vers le spectateur, au-delà de la surface de la médaille, et recouvre partiellement le P de PICTORIS. En même temps, il conserve l'idée même de plan de la médaille, où il place l'inscription. La branche d'arbre, sur la droite, a la même épaisseur et le même relief que les lettres de la signature, de sorte que ce motif, par sa relation visuelle avec toute la scène, prend corps à la surface de la médaille. Dans son hommage à Pisanello, rédigé en 1447 ou au début de 1448, Basinio da Parma énumère les portraits du maître, avec manifestement l'intention d'être complet. Il cite une peinture représentant le duc, qui a peut-être servi de point de départ pour la médaille. Sans doute est-il significatif que, comme les médailles de Ludovico et Gianfrancesco Gonzaga, cette pièce ne soit pas mentionnée par Basinio.

Les œuvres dont nous avons parlé jusqu'ici semblent en accord avec la qualité que l'on attend de la signature. Elles paraissent toutes avoir été conçues et exécutées par Pisanello seul. Mais des différences, soit de technique soit de qualité, entre ces pièces et le groupe de médailles que je vais examiner, ne peuvent s'expliquer que par une intervention de l'atelier.

Une petite médaille grossièrement modelée à l'effigie de Leonello, portant au revers l'emblème du vase aux ancres, est signée PISANVS F (fig. 13). Le fait que cette signature n'apparaisse nulle part ailleurs n'est pas une raison suffisante pour y voir seulement un ajout tardif, comme le fait George Francis Hill, ou pour proposer une curieuse attribution de la

médaille à Nicholaus[43]. Cela dit, même un coup d'œil rapide suffit à exclure l'idée que Pisanello soit l'auteur de cette médaille. Il n'est pas impossible, en revanche, que l'on ait affaire à l'un des premiers exemples de transposition de ses projets par d'autres sculpteurs. L'emblème était déjà connu, et les composantes iconographiques du portrait ne s'éloignent guère du répertoire de Pisanello.

Aucune autre médaille ne présente un tel décalage entre les niveaux de qualité de conception et d'exécution. On rencontre des problèmes plus particuliers avec la plus grande des deux médailles représentant Pisanello lui-même (voir fig. 1, p. 287). Alors qu'elle était attribuée depuis longtemps à Marescotti, un auteur a relancé récemment l'hypothèse d'un autoportrait[44]. Le revers manque d'ambition, encore que l'absence d'image puisse procéder d'un choix stratégique de la part d'un artiste soucieux de se faire connaître dans les milieux intellectuels. Le modelé du portrait ne porte pas la marque de Pisanello, mais il semble probable que la composition s'inspire d'un dessin ou d'une peinture autographe. On ne peut déterminer si Pisanello a confié l'exécution de cette œuvre à quelqu'un de son atelier, ou si elle a été réalisée sans son accord d'après un portrait préexistant. La première éventualité paraît plus vraisemblable. Ce serait donc un autoportrait réalisé en collaboration et qui jetterait un éclairage précieux sur la notion de paternité des œuvres au Quattrocento. Hormis ce cas d'espèce, toutes les autres médailles portant la signature de Pisanello sont d'une telle qualité que personne ne songe à mettre en doute la paternité que revendique la signature. Il existe toutefois de profondes différences entre l'une des médailles, signée, de Leonello, ornée d'un enfant tricéphale au revers[45], et le reste de la série (fig. 14). Alors que toutes ces médailles présentent un relief accusé et une structure anguleuse, celle-ci se caractérise sur ses deux faces par un modelé d'une mollesse étrangère à Pisanello. Au droit, les lèvres et les sourcils ont un aspect de caoutchouc, tandis que la chevelure tient plutôt du chou-fleur. Les caractères de la légende ont des dimensions variables et, même sur le plus bel exemplaire, conservé à Modène[46], ils sont loin de posséder la netteté des inscriptions qui accompagnent les autres médailles de Leonello. Il faut donc conclure à l'intervention d'un collaborateur. À l'appui de cette théorie, on peut invoquer un dessin qui est sans doute une esquisse d'atelier et doit dater du milieu des années 1430[47].

Les médailles de Belloto Cumano[48], de Francesco

Sforza[49] et d'Alphonse V d'Aragon appartiennent à une autre catégorie, car la répartition des rôles entre Pisanello et ses assistants devient plus compliquée. Sur les deux faces de la médaille de Belloto Cumano, la taille et l'espacement des caractères sont irréguliers, surtout par comparaison avec les inscriptions portées au revers des pièces de Vittorino da Feltre et de Cecilia Gonzaga, où des vides comme celui qui sépare le L du V de la date seraient impensables (fig. 15). La facture de la tête et de la belette est plus rudimentaire que réellement simplifiée, le traitement de l'épaule laissant particulièrement à désirer. La façon de modeler a été récemment rapprochée par Davide Gasparotto de celle de l'«autoportrait». Les éléments du revers, un peu entassés les uns sur les autres, semblent copiés d'après des médailles dessinées et réalisées par Pisanello, comme les trois souches d'arbres empruntées au revers de celle de Gianfrancesco Gonzaga, et dont l'échelle mal calculée donne l'impression que la belette se promène dans une forêt de bonsaïs. Basinio da Parma mentionne bien une image de Belloto Cumano dans son inventaire des portraits de Pisanello, mais il pourrait s'agir une peinture qui aurait servi de modèle pour la médaille. Sinon, la seule présence de la signature sur cette dernière a pu inciter Basinio à inclure cette pièce dans sa liste.

La médaille de Francesco Sforza, pourtant conçue comme un pendant à celle de Niccolò Piccinino, ne semble pas entièrement autographe (fig. 16). Le modelé du portrait, au droit, est probablement de la main de Pisanello. Le buste est coupé d'une façon trop étroite et l'énorme chapeau est trop grand par rapport à la tête et l'épaule de Sforza, rendant ainsi la composition plutôt instable, mais l'arrière du chapeau et l'épaule ont été alignés verticalement afin de rendre la forme abstraite du portrait contre le fond d'une façon plus satisfaisante. La légende circulaire gondole un tant soit peu, avec ses O plus petits que les autres lettres. C'est une caractéristique des premières médailles de Pisanello et qui disparaît dès la seconde moitié des années 1440; mais ce déséquilibre a été tellement exagéré au revers qu'il en devient suspect. Les attributs du condottiere cultivé que fut Francesco Sforza sont évoqués dans un mélange de naturalisme et de symbolisme comparable à celui du griffon de Piccinino. On perçoit une volonté de relier entre elles la signature et l'image, en faisant pénétrer dans l'inscription l'extrémité de la crinière, la pointe de l'épée, le pommeau et, fort judicieusement, les livres. Cette attitude presque ludique à l'égard du naturalisme porte la marque indéniable de

Pisanello. La facture plutôt heurtée de la tête du cheval est cependant troublante, car on n'y reconnaît pas la délicatesse habituelle de Pisanello. Son aspect mécanique rappelle les dessins de chevaux attribués à Bono da Ferrara. Il semble donc probable qu'un assistant ait exécuté le revers, là encore, d'après des dessins de Pisanello.

Les trois médailles d'Alphonse d'Aragon incitent à penser que les méthodes de collaboration n'étaient pas toujours transparentes. L'une de ces œuvres porte la date de 1449 et une autre n'a pas de signature, ce qui amène aussitôt à ce demander quel en est exactement l'auteur. Les rapports entre Pisanello et son atelier après son arrivée à Naples font l'objet d'un débat devenu explosif depuis que Maria Fossi Todorow a réattribué à l'atelier un ensemble de dessins donnés jusque-là au maître, tous relatifs à des projets napolitains. Parmi ces dessins figurent des études pour les médailles d'Alphonse d'Aragon que Dominique Cordellier a récemment réintégrées dans l'œuvre de Pisanello. Des doutes importants subsistent toutefois autour de ces attributions. Une feuille particulièrement problématique présente au recto un profil du roi exécuté à la plume, et au verso des croquis d'oiseaux de proie [50] (fig. 17). Son style un peu sec la rapproche du dessin considéré comme une copie du portrait de Filippo Maria Visconti par Pisanello [51]. Une autre feuille, presque certainement de la même main, représente Alphonse entre son casque et sa couronne, avec la date de 1448 partiellement raturée [52] (voir fig. 23, p. 333). Maria Fossi Todorow y voit une copie d'après Pisanello, et estime que l'inscription incertaine est apocryphe. De fait, c'est surtout la *composition* qui laisse perplexe. C'est un dessin inhabituel pour une médaille puisqu'il ne comporte aucune indication du format circulaire, et ne présente que des inscriptions résolument horizontales. Cependant, Maria Fossi Todorow se trompe quand elle parle de copies. La date biffée serait des plus étranges dans ce contexte. Il s'agit vraisemblablement d'esquisses préparatoires pour la médaille qui en est la plus proche, celle où Alphonse est qualifié de TRIVMPHATOR ET PACIFICVS, et dont le revers s'orne d'une allégorie de la LIBERALITAS AVGVSTA, l'aigle laissant de moindres rapaces se nourrir du cadavre d'une chevrette [53] (fig. 18).

Si ces dessins ne sont pas autographes, ils semblent confirmer que Pisanello faisait parfois appel à des membres de l'atelier pour dessiner ses médailles. L'aspect de l'œuvre définitive laisse supposer que le rôle de l'assistant ne s'arrêtait pas au dessin. En regard des compositions très étudiées

qui ornent le droit et le revers des médailles de Pier Candido Decembrio ou d'Iñigo d'Avalos, la médaille avec la *Liberalitas Augusta* manque de structure. Le droit, au relief notablement accentué, présente, plutôt qu'une composition unifiée, des éléments qui paraissent avoir été assemblés au hasard. Le casque n'est pas dans le même système perspectif que la couronne et vient buter contre la nuque du roi. Son épaulière lui rentre maladroitement dans le menton. La date, particulièrement bizarre, n'est pas vraiment horizontale mais n'épouse pas non plus le contour de la couronne.

Au revers, un même manque de discernement apparaît dans la disposition de l'inscription et dans les maladresses de la composition. On remarquera notamment l'effet malheureux produit par le museau de la chevrette coincé entre l'aile d'un oiseau et la tête d'un autre, ou bien la branche qui se plante dans la gorge du vautour.

Les plus anciennes fontes de la médaille d'Alphonse d'Aragon ornée d'un char de triomphe au revers n'ont pas de signature (fig. 19). C'est une donnée dont il faut tenir compte quand on examine un ensemble de croquis préparatoires à cette médaille [54] (fig. 20). Maria Fossi Todorow les trouve hésitants, et ils semblent effectivement moins assurés que les deux profils du roi dessinés sur une autre feuille [55]. Curieusement, la faute dans le mot *triumphator* (avec un *n* au lieu du *m*) se répète chaque fois. Cependant, de même que pour la médaille pour laquelle ils ont été faits, on ne peut pas catégoriquement les refuser à Pisanello. La pièce finie [56] est aussi plus proche, par son style et sa facture, notamment par son relief très faible, de certaines médailles de Pisanello. Certains aspects, à commencer par la qualité des inscriptions, soulèvent quelques interrogations. Mais, de manière générale, cette œuvre est plus cohérente que la médaille de la *Liberalitas*. Pour expliquer l'absence de signature, on a supposé que Pisanello était parti de Naples à ce moment-là. Il semble même possible que son atelier, désormais capable de bien imiter le style et les composantes de ses médailles, ait continué en son absence à en réaliser, ou qu'il ait en tout cas réalisé celle-ci au moins. Et dans ce dernier cas, l'assistant était plus doué que le médailleur de la *Liberalitas*. Il faudrait examiner de près les liens stylistiques de cette œuvre avec l'un ou l'autre des disciples napolitains de Pisanello, mais la question doit pour le moment être laissée ouverte.

Bien entendu, on peut aussi imaginer que Pisanello commençait une médaille qu'un autre terminait ensuite, et qu'il travaillait sur le modèle en cire avec des assistants.

C'est l'hypothèse qui vient à l'esprit au sujet de la troisième effigie d'Alphonse d'Aragon quand on examine les deux exemplaires, en bronze et en plomb, conservés au British Museum[57] (fig. 21 et 22). Le revers, représentant un roi rajeuni et dévêtu qui s'apprête à donner le coup de grâce à un sanglier, soulève justement cette question. Les variations de qualité à l'intérieur de la pièce, qui vont du modelé assuré du revers, où l'on reconnaît les contrastes de matière typiques de Pisanello, aux hésitations dans les caractères de la légende et le haut relief du portrait, pourraient déjà indiquer qu'il s'agit d'une œuvre de collaboration. Mais, il y a d'autres indices. Les deux exemplaires du British Museum sont de toute évidence basés sur le même modèle, mais ils présentent quelques différences, petites mais non négligeables. Des retouches sont intervenues entre la fonte du bronze et celle du plomb. Au revers, les broches du sanglier ont changé de forme. Dans le portrait, le nez d'Alphonse est devenu plus petit et une fossette est apparue sur le menton. Cette dernière modification est particulièrement révélatrice, car elle rend le portrait plus conforme aux autres images du roi créées par Pisanello et son atelier. Il ne peut s'agir que d'une rectification volontaire, effectuée selon toute probabilité par le maître en personne. Ce fait et les disparités au sein de cette œuvre même tendent à prouver que les médailles de Pisanello pouvaient être le fruit d'un travail collectif.

Puisqu'il semble bien, maintenant, que la signature du maître pouvait figurer aussi sur des pièces modelées par son atelier, on peut aussi se demander si Pisanello n'aurait pu emprunter ailleurs l'inspiration de ses compositions. Les auteurs sont restés assez réticents envers cette idée, et pourtant on peut trouver chez Pisanello des exemples d'éléments antérieurs et remaniés. Les revers de deux médailles de Leonello semblent s'inspirer de compositions élaborées par d'autres artistes (ou avoir une source d'inspiration commune avec elles). Le lynx aux yeux bandés provient apparemment d'une médaille antérieure de Nicholaus[58] (fig. 23). Quant au motif de l'enfant tricéphale, sa présence dans la bordure d'une peinture murale à Schifanoia laisse supposer que c'est une invention de quelqu'un d'autre[59]. Ces devises étaient conçues pour être répétées dans une variété de contextes. Le portrait appartient à la même catégorie: destiné à être ressemblant et facilement copié quand son modèle ne pouvait pas poser. Pisanello devait recourir à des représentations préexistantes quand le modèle était mort – comme Vittorino da Feltre ou Gianfrancesco Gonzaga – ou bien cloîtré dans un

couvent – comme Cecilia Gonzaga. Il semble aussi avoir basé son portrait de Ludovico Gonzaga sur une petite médaille antérieure à l'accession de celui-ci au marquisat de Mantoue[60] (fig. 24). Pour tous ces exemples, on a pu désigner les prototypes correspondants. Pour d'autres, on n'a peut-être pas identifié les sources d'inspiration parce que Pisanello les a complètement transformées. Dans la version de Nicholaus, le lynx n'est qu'une figure héraldique figée. Sur la médaille anonyme, Ludovico a les yeux écarquillés et le menton fuyant. Pisanello s'est servi de ses études d'après nature pour rendre ses portraits réalistes et de son intelligence de la composition pour leur donner de l'élégance. Il les a «pisanellisées», et on les identifie immédiatement comme siennes. Mais qu'est-ce donc qui rend son style si instantanément reconnaissable?

Pisanello n'a cessé de réutiliser ses propres motifs. Le bélier des fresques de Sant'Anastasia devient une licorne au revers de la médaille de Cecilia Gonzaga[61] et le Christ en Croix de la *Vision de saint Eustache* réapparaît au revers de celle de Malatesta Novello[62]. La chevrette tuée par le dragon dans la fresque de l'*Histoire de saint Georges* est l'animal que l'aigle aragonais laisse aux oiseaux de proie, ses vassaux, sur la médaille en l'honneur d'Alphonse[63]. Pisanello n'agissait pas ainsi par pure paresse. Ces sortes de répétitions étaient monnaie courante à la fin du Trecento et au début du Quattrocento. Cependant, alors que les artistes avant lui utilisaient volontiers des recueils de modèles créés par d'autres, Pisanello s'était constitué lui-même un répertoire en travaillant d'après nature. Les motifs en question portaient donc sa marque personnelle. Guarino, Facio, Strozzi et les autres lui font tous une place à part pour ses représentations de la nature. Des éloges de ce genre, attendus étant donné leur origine intellectuelle, n'en étaient pas moins légitimes. Quand ces humanistes ont élaboré leurs louanges, ils ont surtout souligné l'esprit et l'acuité de Pisanello comme peintre animalier, comme peintre de chevaux en particulier, et comme portraitiste. Ces qualités l'avaient fait connaître avant même qu'il devienne médailleur, mais les médailles étaient perçues comme le véhicule idéal pour ses talents particuliers. Elles comportaient en effet, par définition, un portrait et un revers souvent orné de chevaux, d'oiseaux et d'autres animaux, ce qui, je le souligne, n'était pas un pur hasard. Ainsi, tous ses titres de gloire se trouvaient amplement justifiés.

La majorité des médailles de Pisanello sont des œuvres personnelles, comme nous l'avons vu. La signature

de plus en plus imposante soulignait encore son rôle. Elle devenait par là même une manière d'affirmer sa réputation. Mais les œuvres exécutées en collaboration avec l'atelier donnaient lieu à la même affirmation. Cette pratique n'avait rien d'abusif. Soit qu'elles aient été dessinées par Pisanello lui-même, soit que, si tel n'était pas le cas, elles aient été faites dans son style. Tandis que Pisanello réutilisait ses dessins, les membres de son atelier les copiaient à de multiples reprises. Ses élèves et ses assistants s'étaient manifestement exercés à reproduire son style personnel. Le style était donc bien celui de Pisanello, et, par conséquent, il était fondé à revendiquer toutes les médailles issues de son atelier.

La célébrité de son style même constituait un argument décisif pour les commandes de médailles. N'oublions pas que ces objets portent tous l'image de quelqu'un d'autre, qu'ils sont faits pour commémorer la personne dont l'effigie orne le droit. Les médailles représentent une alliance entre la renommée de l'artiste et l'image qui y est représentée. Le commanditaire profite de la réputation de Pisanello pour asseoir la sienne (ou celle de la personne représentée si ce n'est pas lui). La signature occupe une place de premier plan parce qu'elle fait partie du message. Même lorsque Pisanello n'a pas réalisé lui-même toutes les étapes de la conception et de la fabrication de la médaille, l'utilisation d'éléments venant visiblement de lui justifiait sa signature.

Notes

* Je remercie Marta Ajmar, Johannes Röll et, tout particulièrement, Peta Motture, Wendy Fisher et Fiona Leslie au département des sculptures du Victoria and Albert Museum. Ma gratitude va également à Alison Wright, pour ses conseils avisés concernant aussi bien ma communication au colloque Pisanello que diverses questions d'histoire de l'art abordées au fil des ans. Enfin, je voudrais dédier cet article à Lorne Campbell pour marquer (à retardement) son départ du Courtauld Institute où il a sensibilisé toute une génération d'étudiants à l'importance de l'analyse stylistique.

1. Les trois autres artistes figurent parmi les hommes célèbres dont Facio retrace la vie : Gentile da Fabriano, Jan Van Eyck et Rogier Van der Weyden. Voir Cordellier, 1995, p. 162-167, doc. 75. La première analyse de ce texte, et la meilleure, est celle de M. Baxandall, 1964, p. 90-107, en particulier p. 105-106.

2. Michel Pastoureau, 1990, p. 164, se demande si la médaille aurait pu exister sans Pisanello et se moque des auteurs qui veulent à toute force lui en attribuer la paternité.

3. Ce n'est pas le lieu ici d'examiner la question compliquée des signatures d'artistes. Disons tout de même qu'il faut se garder d'interpréter la mention *pictoris* dans la signature de Pisanello comme un indice que son rôle consistait essentiellement à dessiner les médailles. C'est plutôt une publicité pour son autre activité principale, et un rappel de sa célébrité. Le dessin de trois hommes en grand costume conservé au British Museum (Cordellier, 1996 (2), p. 110-112, n° 59 ; Inv. 1846-5-9-143), qui constitue une œuvre autonome, porte une signature où l'artiste ne précise pas sa qualité de peintre.

Il n'est pas inutile de rappeler dans ce contexte que Vecchietta a apposé sur son retable de l'*Assomption,* au Duomo de Pienza, la signature OPVS LAVRENTII PETRI SCVLTORIS DE SENIS. Voir L. Cavazzini, 1993, p. 136-139, n° 9. Francesco Francia se déclare toujours orfèvre sur ses peintures signées. Ainsi, la *Vierge en gloire* du Duomo de Ferrare porte la signature FRANCISCVS FRANCIA AVRIFEX FACEBAT, tandis que l'on peut lire sur la *Madonna del gioiello,* à la Pinacoteca de Bologne, la mention autographe OPVS FRANCIAE AVRIFICIS. Voir Lipparini, 1913, p. 39 et 86, qui reproduit un petit tableau de 1512 figurant *La Sainte Famille,* alors dans la collection de lord Northbrook, et qu'il attribue légitimement à l'atelier malgré la présence de la signature du maître. Voir également Heinemann, 1963, t. I, p. 291, n° MB19 : une peinture de la *Vierge à l'Enfant et un donateur* qui porte la signature de Giovanni Bellini alors que, de toute évidence, elle est due à un assistant. Ce tableau est passé en vente chez Christie's le 13 décembre 1996 (p. 184-185 du catalogue).

J'ai abordé la question de la collaboration dans les médailles de Pisanello dans un précédent article, où j'évoquais aussi le rôle de la signature, et qui a servi de point de départ pour la présente contribution. Voir Syson, 1994 (2), p. 10-26 et 41-42, ill. 18, 20.

4. Baxandall, 1963, p. 314-315 ; Cordellier, 1995, p. 96-100 et 120-122, doc. 38, 52.

5. Lodovico Gonzaga tenait absolument à s'attacher les services de Mantegna, qui a accepté son invitation en janvier 1457, mais repoussé sa venue. Mantegna n'a pas seulement été consulté sur le dessin de la chapelle, au Castello San Giorgio, mais reçu carte blanche pour la décoration. Voir Lightbown, 1986, p. 65 et 76-77.

6. Quand Isabelle d'Este a voulu remplacer son portrait par une pein-

ture de Léonard de Vinci sur le thème du *Christ parmi les docteurs*, elle accordait visiblement moins d'importance au sujet du tableau qu'à son auteur. Voir Luzio, 1888, p. 34-35.

7. Cosmè Tura a dessiné à maintes reprises des cartons de tapisseries et de broderies, notamment en 1459 et en 1467. Il a conçu également un projet de service de table en argent, exécuté dans un atelier de Venise en 1472-1473. Voir Ruhmer, 1958, p. 80-82. Deux tapisseries de la *Déploration* réalisées d'après un carton de Cosmè Tura sont conservées respectivement dans la collection Thyssen-Bornemisza et au Cleveland Museum of Art. Voir Forti Grazzini, 1991, t. II, p. 246-253, nᵒˢ 67-68.

8. Entre 1469 et 1480, Pollaiuolo a dessiné vingt-sept broderies sur le thème de la vie de saint Jean-Baptiste pour les vêtements liturgiques du Baptistère de Florence. Le dernier paiement est intervenu en 1487, mais le document ne cite pas le nom de l'artiste. Voir Ettlinger, 1978, p. 156-159.

9. Motta, 1916, p. 235-248; Syson, 1994 (2), p. 10-11.

10. Voir par exemple Cordellier, 1996 (2), p. 445-446, n° 313 (Louvre, Inv. 2537).

11. Cordellier, 1996 (2), p. 377 et 379-380, nᵒˢ 255-256 (Louvre, Inv. 2314, 2322).

12. Toutefois, le sauf-conduit de 1432 délivré par le pape Eugène IV fait allusion aux «*socii et familiares*» de Pisanello (Cordellier, 1995, p. 48-50, doc. 15), Leonello d'Este a payé une effigie de Jules César à un serviteur de Pisanello en 1435 (*ibidem.*, p. 67-69, doc. 22), et c'est à un «*garçone del Pisanello*» que Carlo de'Medici a acheté trente médailles d'argent en 1455, après la mort de l'artiste (*ibidem.*, p. 160-162, doc. 160). Bien entendu, rien ne permet d'affirmer que tous ces membres de l'entourage

de Pisanello peignaient ou sculptaient, mais c'est plus que probable.

13. Schmitt, 1995, p. 229-266.

14. Pour un bon exposé sur la carrière de Matteo comme dédailleur, voir Pier Giorgio Pasini, 1973, p. 41-75; et *idem*, 1987, p. 143-159, qui ne résout pas, toutefois, le problème de sa formation.

15. Il n'existe toujours pas d'étude digne de ce nom sur Antonio Marescotti. Actif à Ferrare jusqu'en 1462, il a signé sa première médaille en 1444. Voir Hill, 1930, p. 22-25.

16. Paolo da Ragusa était assistant de Donatello à Padoue en 1447. Comme toutes ses médailles datent de 1450, on peut dire qu'il les a exécutées à Naples pendant le séjour de Pisanello dans cette ville ou juste après le départ de celui-ci. Étant donné les parentés de style avec les médailles de Pisanello, il est permis de supposer que Paolo est passé de l'atelier de Donatello à celui de Pisanello, où il aurait encore travaillé comme assistant. Voir Hill, 1930, p. 13-14.

17. La première mention de Pietro da Milano figure sur les documents relatifs à l'arc du Castel Nuovo, à Naples, en 1452-1453. Il avait déjà un atelier à son nom à Raguse (actuelle Dubrovnik) avant son arrivée à Naples, et il est donc fort improbable qu'il ait vraiment travaillé dans l'atelier de Pisanello. Pourtant, le style de ses médailles (Hill, 1930, p. 15-16, nᵒˢ 51-56) doit tout à Pisanello. Une autre piste vient à l'esprit. On dit souvent que Pietro da Milano a conçu l'arc du Castel Nuovo. Or, il se pourrait bien que Pietro ait travaillé d'après un projet de Pisanello, dont témoignerait le dessin fort discutable d'un *Frontispice architectural* dû à l'atelier de Pisanello [Rotterdam, Museum Boymans-Van Beuningen, Inv. I. 527; Cordellier, 1996 (2), n° 290, p. 415 et 418-419], qui présente d'étroites affinités de style avec

les dessins d'atelier pour des médailles à l'effigie d'Alphonse d'Aragon évoquées un peu plus loin dans le présent article. George L. Hersey (1973, p. 22-23) pense que ce dessin n'a aucun rapport avec le Castel Nuovo, mais ses arguments sont réfutés, sans doute d'une manière correcte, par Hanno-Walter Kruft, 1994, p. 35-66 et 393 (avec une bibliographie complète sur Pietro da Milano, p. 207, note 14). Les paiements ultérieurs à des sculpteurs employés sur le chantier de l'arc semblent indiquer que les artistes avaient formé une équipe pour la circonstance. On ne sait pas où était Pisanello entre 1450 et sa mort en 1455. S'il est resté à Naples, Pietro da Milano a certainement travaillé auprès de lui, peut-être directement sous ses ordres. Cela ne doit rester qu'une hypothèse, mais les relations entre les deux artistes mériteraient quelques recherches supplémentaires.

18. Une réflexion approfondie sur la présence de la date de 1446 au revers de bon nombre de ces médailles de Matteo est proposée, sans conclusion réelle, par Luciano, 1996, p. 3-17.

19. Sa première œuvre pour la cour de Mantoue est attestée en 1424-1425 (Cordellier, 1995, p. 33-34, doc. 8), pour la cour de Milan en 1431 ou 1432 (*ibidem*, p. 46-48, doc. 14) et pour la cour de Ferrare en 1432 ou 1433 (*ibidem*, p. 50-52, doc. 16).

20. Hill, 1930, p. 8-9, n° 24; Turckheim-Pey, 1996, p. 383-384, n^os 261-262; Rugolo, 1996, p. 151-153, n° 6. Pour chaque médaille de Pisanello, les deux catalogues des expositions Pisanello de 1996, à Paris et à Vérone, et le *Pisanello* édité par Lionello Puppi en 1996 donnent une bibliographie mise à jour. Il n'est donc pas nécessaire d'indiquer d'autres références, mais il est utile de préciser les renvois dans le catalogue de George Francis Hill, et de signaler les auteurs qui contestent ses dates ou attributions. En revanche, je laisserai de côté les divergences d'interprétations iconologiques, qui n'entrent pas dans le cadre de mon propos.

21. Sur la médaille portant le motif du mât et de la voile, voir Hill, 1930, p. 9, n^os 25-26; Turckheim-Pey, 1996, p. 386 et 392, n° 263; Gasparotto, 1996, p. 383, n° 84; Rugolo, 1996, p. 150-151, n° 5. Sur la médaille figurant deux hommes aux corbeilles, voir Hill. 1930, p. 9, n° 27; Turckheim-Pey, 1996, p. 386 et 392-393, n° 264; Gasparotto, 1996, p. 384, n° 85; Rugolo, 1996, p. 148-149, n° 4 (qui en ne reproduisant que le droit se trompe de médaille).

22. Selon Salmi [1957 (1), p. 91-95] l'image en question pourrait avoir été une peinture en rapport avec une miniature d'un manuscrit des *Vitae virorum illustrium* de Plutarque conservé à la Biblioteca Malatestiana de Cesena (voir Toscano, 1996, p. 136-137, n° 74). D'autres ont suggéré plus récemment qu'il pouvait s'agir d'une médaille. Voir Molteni, 1996, p. 99, n° 3. Dominique Cordellier, 1996 (2), p. 136, n° 73, fait un rapprochement intéressant avec un dessin du Louvre (Inv. 2265) figurant le profil de Jules César face à celui d'un inconnu. Il est à noter que, sur cette feuille, le buste de César a une coupe arrondie, ce qui pourrait étayer l'hypothèse que l'image perdue était une médaille.

23. Hill, 1930, p. 13, n° 44; Turckheim-Pey, 1996, p. 453, n° 319; Gasparotto, 1996, p. 410-411, n° 98 (l'exemplaire reproduit est celui de la Bibliothèque nationale de France à Paris, et non pas celui du British Museum à Londres); Rugolo, 1996, p. 188-190, n° 23.

24. Hill, 1930, p. 8, n° 22; Turckheim-Pey, 1996, p. 202, 204, 212, 213, n° 123; Rugolo, 1996, p. 160-162.

25. Hill, 1930, p. 10, n° 32; Turckheim-Pey, 1996, p. 390 et 397-398, n^os 272-273; Gasparotto, 1996, p. 386-387, n° 87; Rugolo, 1996, p. 157-159, n° 9.

26. Hill, 1930, p. 34, n° 34; Turckheim-Pey, 1996, p. 401 et 404, n° 277; Rugolo, 1996, p. 167, n° 13 (l'exemplaire reproduit, conservé au British Museum, n'est pas une fonte en bronze, comme indiqué par erreur, mais en plomb).

27. Hill, 1930, p. 11, n° 37; Turckheim-Pey, 1996, p. 337, 342 et 407-409, n°ᵒˢ 224 et 285; Gasparotto 1996, p. 396-397 n° 91; Rugolo, 1996, p. 170-173, n° 16. Les trois publications de 1996 ont malencontreusement confondu le très bel exemplaire de la Bibliothèque nationale de France reproduit par Hill avec d'autres, de qualité inférieure, également conservés à la Bibliothèque nationale de France. On trouvera une bonne photographie récente de la fonte, publiée en 1930, dans le catalogue de l'exposition de Washington et New York, 1994, p. 52-53, n° 7.

28. Hill, 1930, p. 11, n° 36; Turckheim-Pey, 1996, p. 407 et 411-412 n° 286; Rugolo, 1996, p. 169, n° 15 (une fonte en plomb présentée par erreur comme du bronze).

29. Cordellier, 1995, p. 147-148, doc. 65.

30. Hill, 1930, p. 11-12, n° 40; Turckheim-Pey, 1996, p. 406 et 408, n° 282; Rugolo, 1996, p. 176-177, n° 19 (là encore, la médaille est en plomb, et non en bronze comme indiqué par erreur).

31. Sur la médaille au lynx, voir Hill, 1930, p. 9 n°ᵒˢ 28-29; Turckheim-Pey, 1996, p. 388 et 395, n°ᵒˢ 266-267; Vérone, 1996, p. 385, n° 86; Rugolo, 1996, p. 154-155 n° 7. Sur la médaille ornée du vase aux ancres, voir Hill, 1930, p. 9-10, n°ᵒˢ 30-31; Turckheim-Pey, 1996, p. 389 et 396-397, n°ᵒˢ 270-271 qui donne une date entre 1441 et 1444; Rugolo, 1996, p. 156-157, n° 8.

32. Hill, 1930, p. 10, n° 33; Turckheim-Pey, 1996, p. 401-404, n° 278; Rugolo, 1996, p. 165-166, n° 12.

33. Hill, 1930, p. 11, n° 38; Turckheim-Pey, 1996, p. 402 et 404-405, n°ᵒˢ 279-280; Rugolo, 1996, p. 173-174, n° 17.

34. Hill, 1930, p. 7, n° 19; Turckheim-Pey, 1996, p. 202 et 209-210, n° 119; Gasparotto, 1996, p. 366-367, n° 77; Rugolo, 1996, p. 144-146. Aucun des auteurs des notices citées n'a jugé bon de remettre en cause la date de 1438-1439 habituellement acceptée.

35. Deux exemplaires de la médaille d'Héraclius figuraient dans les collections du Castello Estense, à Ferrare, en 1436 [Bertoni et Vicini, 1909, p. 92, n°ᵒˢ 1650-1651; Franceschini, 1993, p. 180, f° 37: «*Medaia una d'ariento dorado cum una testa da uno di ladi et da l'altro uno caro, buxà in mezzo medaia una de ariento cum uno volto da uno lado et uno caro da l'altro. masiça de ariento*»(«Une médaille d'argent avec une tête d'un côté et un char de l'autre, frappé au milieu. Une médaille d'argent avec un visage d'un côté et un char de l'autre, d'argent massif»). Cela veut dire que les deux médailles en question étaient connues très tôt dans toute l'Italie, en tout cas bien avant la réalisation de l'effigie de Jean VIII Paléologue. Mais il serait simpliste de dire que leur influence s'est exercée seulement à la naissance de la médaille. C'étaient les «antiques» les plus importants du genre, qui ont dû servir de référence permanente jusqu'à la découverte de la supercherie. Voir l'introduction de Mark Jones dans *Why Fakes Matter: Essays on Problems of Authenticity*, Londres, 1992, p. 7-8.

36. Cordellier, 1996 (2), p. 195-199 et 206, n°ᵒˢ 112-113 (Louvre, Inv. MI 1062, et Chicago, The Art Institute, Margaret Day Blake Collection, 1961.331).

37. Osano, 1959, p. 51-82; Mœnch, 1996 (1), p. 98 sous n° 48, et p. 109 sous n° 58.

38. Voir la reproduction dans Rugolo, 1996, p. 166.

39. Sur la question de la date, les avis restent partagés. Sylvie de Turckheim-Pey (1996, p. 406-407, n° 284) résume le débat sans prendre fermement position, mais l'œuvre est placée dans le catalogue entre celle de Decembrio (achevée en 1448) et celle de Cecilia Gonzaga (datée de 1447). Un lien a pu être fait avec la cérémonie d'investiture de Gianfrancesco en septembre 1433. On sait en effet qu'il a fait réaliser à cette occasion des médailles en or et en argent, portant une image de son portrait en pied (Hill, 1930, p. 5, n° 14). Aucun exemplaire n'est parvenu jusqu'à nous. Voir Biadego, 1909-1910, p. 188, Magnaguti, 1921, p. 79, n° 6 ; et Martinie, 1930, p. 26. Hill (1930, p. 7-8, n° 20) écrit que la médaille a «probablement été exécutée entre 1439 et 1444 [année de la mort de Gianfrancesco], plus près de la première date». C'est cette opinion, en contradiction avec la précédente, que j'ai suivie en 1994 (1), p. 53, note 37, p. 475-476 n° 75, où je proposais toutefois de déplacer la date limite antérieure vers 1435, en laissant ouverte la possibilité que cette médaille ait précédé l'effigie de Jean VIII Paléologue. Rugolo (1996, p. 163-165, n° 11) penche pour une date aux alentours de 1444. George Hill (1905, p. 169) avait situé initialement la médaille vers 1446-1447, et cette hypothèse est largement admise à présent. Voir par exemple Paccagnini, 1972 (2), p. 114, n° 76 ; Graham Pollard, 1984, p. 33, n° 3 ; Rossi, 1995, p. 394-395, n° V.1, V. Aa ; Gasparotto, 1996, p. 394-395, n° 90. Il faut souligner que cette date plus tardive ne repose pas sur l'hypothèse d'une date située vers la fin des années 1440 pour les fresques mantouanes (voir note *infra*). Le célèbre dessin représentant une cavalcade conduite par Gianfrancesco, ou quelque chose d'approchant, a servi de source d'inspiration pour le revers, mais il a fallu utiliser des images préexistantes pour les deux faces de la médaille, puisque le marquis était mort. Le dessin a dû être exécuté quelques années avant la médaille. Voir Cordellier, 1996 (2), p. 141, 146-147

et reproduction p. 143, n° 77 (Louvre, Inv. 2595).

40. Hill, 1930, p. 8, note 21, situe la médaille vers 1441. C'est la date généralement admise. Voir par exemple Turckheim-Pey, 1996, p. 215, n° 127. Je l'ai remise en question en 1994 (p. 53, note 36), où je proposais un rapprochement hypothétique avec la lettre de 1431 ou 1432. Davide Gasparotto (1996, p. 378-379, n° 82) évoque la même hypothèse, poursuivie avec plus de conviction par Ruggero Rugolo (1996, p. 138-143, n° 1). Même si l'on ne peut avoir la certitude que l'objet en bronze était bien une médaille, une date précoce, vers 1435-1440, reste la plus plausible compte tenu du style.

41. Les ressemblances vont au-delà de la réutilisation d'éléments divers, coutumière à Pisanello. Le revers emprunte sa conception d'ensemble et sa composition à la fresque. C'est pourquoi une date vers le milieu des années 1430 est plus probable.

42. Hill, 1930, p. 10-11, n° 35 ; Turckheim-Pey, 1996, p. 302 et 304, n° 195, p. 399 et 400, n° 275 ; Gasparotto, 1996, p. 292-293, n° 89 ; Rugolo, 1996, p. 168, n° 14.

43. Hill, 1930, p. 21-22, n° 76.

44. Hill, 1930, p. 24, n° 87 (attribuée à Marescotti) ; Shchukina, 1994, p. 58-59, n° 10 (attribuée à un maître ferrarais inconnu) ; Stone, 1994, p. 3-5 (attribuée à Pisanello) ; Syson, 1994 (1), p. 53 note 43, et p. 481-482, n° 84 (attribuée à un anonyme, peut-être ferrarais, d'après un dessin de Pisanello) ; Turckheim-Pey, 1996, p. 34, n° 1 (attribuée à Marescotti) ; Gasparotto, 1996, p. 364-365, n° 75 (attribuée à Pisanello et un maître anonyme, peut-être ferrarais). Voir aussi Cordellier, 1996 (2), p. 17, qui avance l'hypothèse d'un portrait posthume, laquelle n'exclut pas la possibilité que la médaille soit réalisée d'après un dessin autographe de Pisanello.

45. Hill, 1930, p. 8-9, n° 24; Turckheim-Pey, 1996, p. 383-384 et 392, n°ˢ 261-262.

46. Corradini, 1991, t. II, p. 64-65, n° 5.

47. Cordellier, 1996 (2), p. 157 et 162-163, n° 87 (Louvre, Inv. RF 421).

48. Hill, 1930, p. 11, n° 39; Turckheim-Pey, 1996, p. 406 et 409, n° 283; Rugolo, 1996, p. 174-175, n° 18.

49. Hill, 1930, p. 8, n° 23; Turckheim-Pey, 1996, p. 205 et 215, n° 128.

50. Fossi Todorow, 1966, p. 164, n° 302; Cordellier, 1996 (2), p. 428 et 434, n° 299 (Louvre, Inv. 2481).

51. Cordellier, 1996 (2), p. 204 et 214-215, n° 126 (Louvre, Inv. 2484).

52. Fossi Todorow, 1966, p. 118-119, n° 160; Cordellier, 1996 (2), p. 428 et 435-436, n° 301 (Louvre, Inv. 2307).

53. Hill, 1930, p. 12, n° 41; Turckheim-Pey, 1996, p. 428-429 et 435, n° 300; Gasparotto, 1996, p. 400-401, n° 93; Rugolo, 1996, p. 177-183, n° 20.

54. Fossi Todorow, 1966, p. 119, n° 61; Cordellier, 1996 (2), p. 430 et 437, n° 302 (Louvre, Inv. 2317).

55. Fossi Todorow, 1966, p. 89, n° 75; Cordellier, 1996 (2), p. 433 et 439-440, n° 308 (Louvre, Inv. 2306).

56. Hill, 1930, p. 12, n° 43; Turckheim-Pey, 1996, p. 431 et 438, n° 303; Rugolo, 1996, p. 187-188, n° 22.

57. Hill, 1930, p. 12 n° 42; Turckheim-Pey, 1996, p. 432-433 et 438-439, n°ˢ 305-306; Gasparotto, 1996, p. 406-407, n° 96; Rugolo, 1996, p. 184-186 n° 21 (reproduit l'exemplaire en bronze du British Museum, Inv. George III,

Naples 3). Sur l'exemplaire en plomb (1875-10-4-1), voir Syson, 1996, p. 140.

58. Hill, 1930, p. 21, n° 75; Turckheim-Pey, 1996, p. 388 et 397, n° 268 (qui donne curieusement une date légèrement postérieure à 1443).

59. Varese, 1989, p. 167.

60. G. Habich (1922, p. 97), a perçu un rapport avec l'œuvre de Pisanello, mais il suppose que le portrait a été réalisé d'après un dessin de Pisanello. Hill (1930, p. 5, n° 15) réfute cette théorie. Voir également Rossi, 1995, p. 397-398, n° V4. Étant donné que Pisanello n'était plus libre de ses allées et venues après ses démêlés avec les autorités vénitiennes en 1440, il n'a peut-être pas pu se rendre en personne à Mantoue. On comprendrait alors pourquoi tous ses portraits de Mantouans semblent s'inspirer d'images préexistantes, exécutées par Pisanello ou par d'autres artistes. Cette explication aurait aussi l'avantage d'éliminer la possibilité de situer ses célèbres fresques vers la fin des années 1440 tout en fournissant une raison possible de leur abandon.

61. Marini, 1996, p. 232-236 n° 26. Un dessin de bouc, par Pisanello, se rapporte aux deux images. Voir Cordellier, 1996 (2), p. 336 et 341-342 n° 222 (Louvre, Inv. 2412).

62. Une étude pour les mains du Christ vues en perspective est conservée. Cordellier, 1996 (2), p. 301-304 n° 194 (Louvre, Inv. 2368), examine la relation entre ce dessin, la médaille et le tableau de la National Gallery.

63. La réutilisation est signalée par Turckheim-Pey, 1996, p. 435, n° 300, Gasparotto, 1996, p. 400 et par Rugolo, 1996, p. 180-181 (repr.).

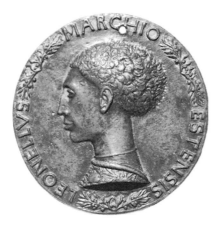
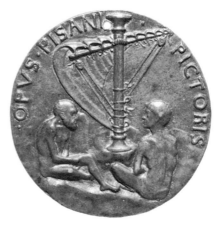

Fig. 1
Pisanello
Médaille de Leonello d'Este
Bronze
Londres, British Museum, Department of Coins and Medals, Inventaire George III-Ferrara M25

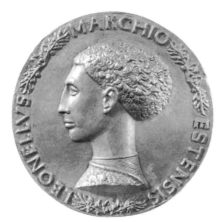
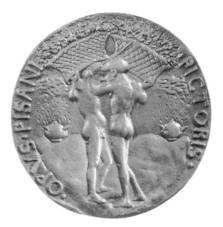

Fig. 2
Pisanello
Médaille de Leonello d'Este
Bronze
Paris, Bibliothèque nationale de France, Cabinet des Médailles, Inventaire Armand-Valton 33

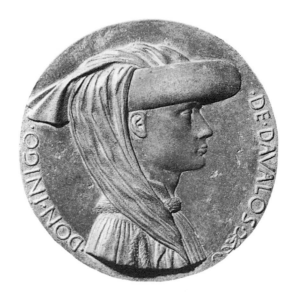

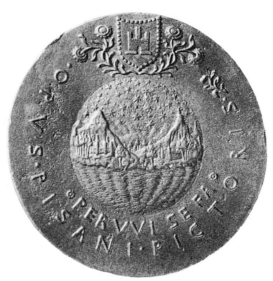

Fig. 3
Pisanello
Médaille d'Iñigo d'Avalos
Bronze
Washington, The National Gallery of Art, Inventaire Samuel H. Kress Collection 1957.14.614

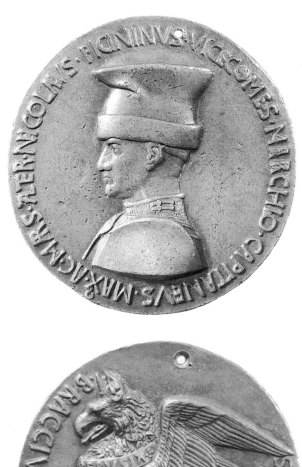

Fig. 4
Pisanello
Médaille de Niccolò Piccinino
Bronze
Paris, Bibliothèque nationale de France, Cabinet des Médailles, Inventaire Armand-Valton 11

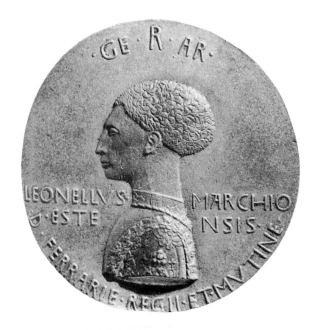

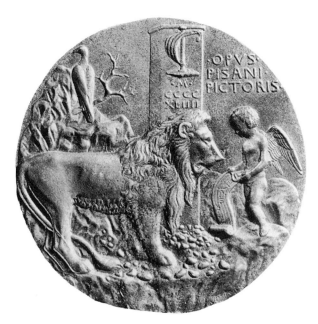

Fig. 5
Pisanello
Médaille de Leonello d'Este
Plomb
Berlin, Staatliche Museen, Müntzkabinett, anc. Benoni-Friedlaender 1868

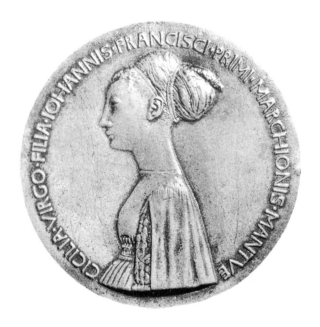

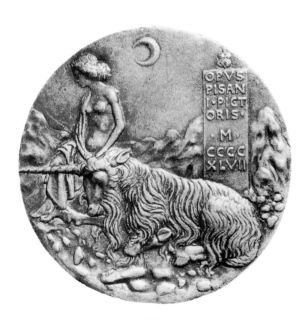

Fig. 6
Pisanello
Médaille de Cecilia Gonzaga
Bronze
Paris, Bibliothèque nationale de France, Cabinet des Médailles, Inventaire Ital 1972.5

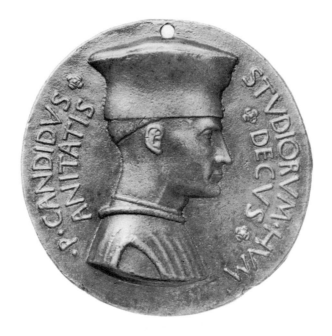

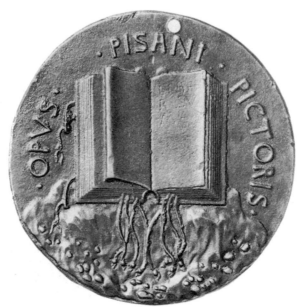

Fig.7
Pisanello
Médaille de Pier Candido Decembrio
Bronze
Milan, Civiche Raccolte Numismatiche, Inventaire M.O.9.1403 Comune N.27

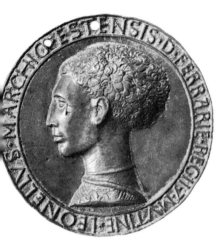
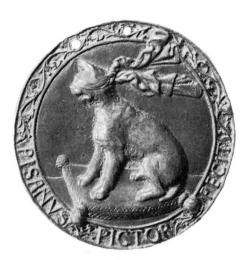

Fig. 8
Pisanello
Médaille de Leonello d'Este
Bronze
Londres, British Museum, Department of Coins and Medals
Inventaire George III-Ferrara M27

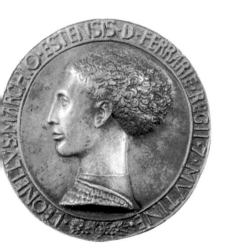
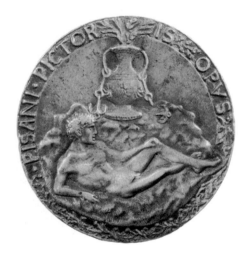

Fig. 9
Pisanello
Médaille de Leonello d'Este
Bronze
Paris, Bibliothèque nationale de France, Cabinet des Médailles, Inventaire Armand-Valton 12

413

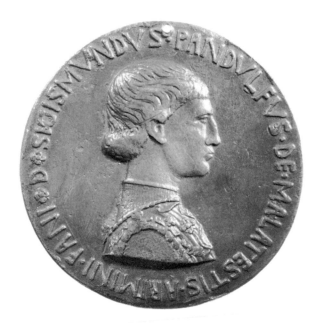

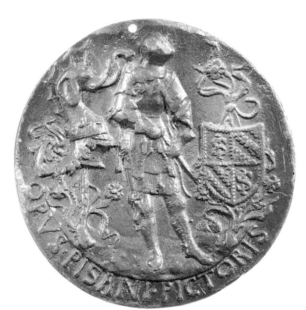

Fig. 10
Pisanello
Médaille de Sigismondo Pandolfo Malatesta
Bronze
Paris, Bibliothèque nationale de France, Cabinet des Médailles, Inventaire Méd. Ital. 9

Fig. 11
Pisanello
Médaille de Vittorino da Feltre
Bronze
Santa Barbara (Cal.), University Art Museum, Sigmund Morgenroth Collection, Inventaire

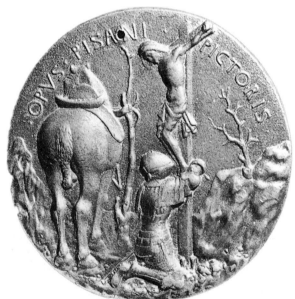

Fig. 12
Pisanello
Médaille de Domenico Malatesta
Bronze
Washington, The National Gallery of Art, Samuel H. Kress Collection 1957.14.607

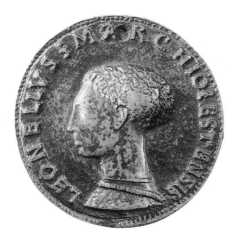

Fig. 13
Anonyme transposant un projet de Pisanello
Médaille de Leonello d'Este
Bronze
Paris, Bibliothèque nationale de France, Cabinet des Médailles, Inventaire Armand-Valton 45

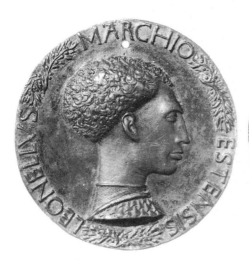
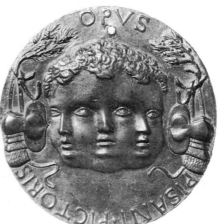

Fig. 14
Pisanello et collaborateurs
Médaille de Leonello d'Este
Bronze, Washington, The National Gallery of Art, Kress Collection A.742-6A

417

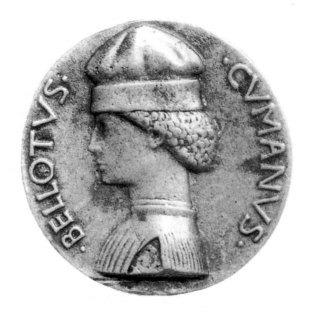

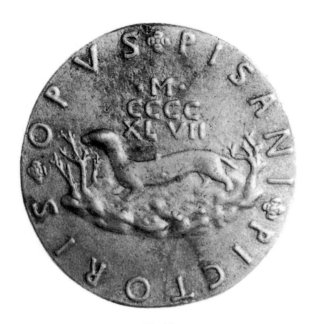

Fig. 15
Pisanello et collaborateurs
Médaille de Belloto Cumano
Bronze
Milan, Civiche Raccolte Numismatiche, Inventaire M.O.9.1402

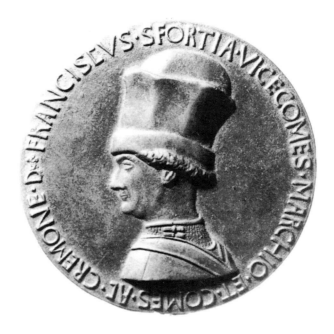

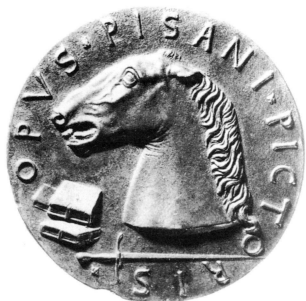

Fig. 16
Pisanello et collaborateurs
Médaille de Francesco Sforza
Bronze
Berlin, Staatliche Museen, Müntzkabinett, cat. Friedlaender n° 18

419

Fig. 17
Atelier de Pisanello
Alphonse V d'Aragon de profil vers la droite, au verso, *Cinq études de rapaces*
Paris, musée du Louvre, département des Arts graphiques, Inv. 2481

Fig. 18
Atelier de Pisanello
Médaille d'Alphonse V d'Aragon, revers
Bronze
Florence, Museo nazionale del Bargello

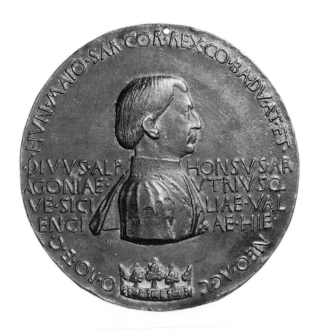

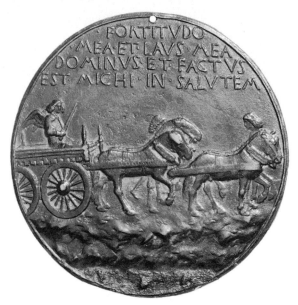

Fig. 19
Atelier de Pisanello
Médaille d'Alphonse d'Aragon
Bronze
Londres, British Museum, Department of Coins and Medals,
Inventaire Collection George III-Naples M2

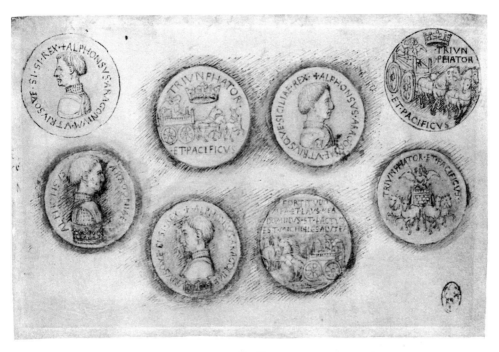

Fig. 20
Pisanello ou atelier
Droit et revers de quatre médailles d'Alphonse d'Aragon « Triumphator et Pacificus »
Paris, musée du Louvre, département des Arts graphiques, Inv. 2317

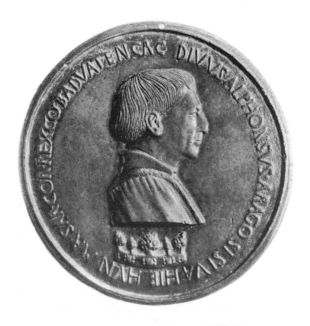

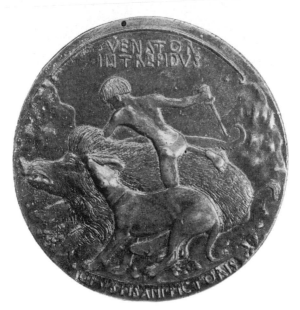

Fig. 21
Pisanello et collaborateur
Médaille d'Alphonse V d'Aragon
Bronze
Londres, British Museum, Department of Coins and Medals
Inventaire Collection. George III-Naples 3

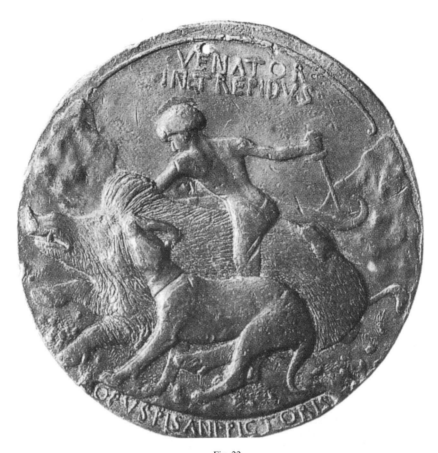

Fig. 22
Pisanello et collaborateur
Médaille d'Alphonse V d'Aragon, revers
Plomb
Londres, British Museum, Department of Coins and Medals, Inventaire 1875-10-4-1

Fig.23
Nicholaus
Médaille de Leonello d'Este
Bronze
Paris, Bibliothèque nationale de France, Cabinet des Médailles, Inventaire Armand-Valton 55

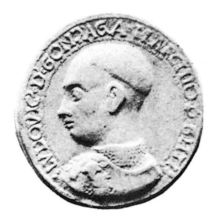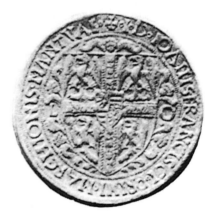

Fig. 24
Anonyme
Médaille de Ludovico Gonzaga
Bronze
Berlin, Staatliche Museen, Müntzkabinett

La fortune critique de Pisanello médailleur (XVᵉ-XIXᵉ siècle) Essai de bilan

Vladimir Juřen
Ingénieur d'études au CNRS, Paris

Pisanello, Actes du colloque, musée du Louvre/1996,
La documentation Française-musée du Louvre, Paris, 1998

Le plus ancien texte sur les médailles de Pisanello est, selon toute probabilité, une poésie latine composée avant 1443 par le jeune Tito Vespasiano Strozzi, élève de Guarino et poète attaché à la cour de Ferrare. La médaille n'est, toutefois, jamais nommée. Le poète se contente de présenter l'œuvre du médailleur sous forme de lieux communs empruntés au discours classique sur la sculpture. Pisanello, dit-il en substance, est non seulement le peintre supérieur aux gloires de la peinture antique Zeuxis et Apelle, mais aussi le sculpteur qui a gagné la renommée universelle pour avoir surpassé ses anciens confrères grecs, le ciseleur Mentor et les sculpteurs Polyclète, Lysippe et Phidias [1] :

> «*Illustris nec te tantum pictura decorat,*
> *Nec titulos virtus haec dedit una tibi,*
> *Sed policleteas artes et Mentora vincis,*
> *Cedit Lysippus, phidiacusque labor...* ».
> («Ce n'est pas que le prestige de la peinture
> qui te pare,
> Ce mérite n'est pas ton seul titre de gloire :
> Tu l'emportes aussi sur les œuvres de Polyclète
> et sur Mentor,
> Lysippe et l'art de Phidias te cèdent le pas».)

L'acte de baptême de la médaille moderne ne date, en fait, que du 1er février 1446. Il s'agit d'un récit fait, apparemment en italien, par Sigismondo Pandolfo Malatesta, seigneur de Rimini et commanditaire de Pisanello dès 1445, au cours d'un banquet à Rome chez le cardinal Prospero Colonna et résumé dans une lettre latine de l'historien Flavio Biondo à Leonello d'Este, marquis de Ferrare [2] : «Malatesta a raconté au cardinal et à moi-même», écrit Biondo, «que vous aviez

fait frapper une dizaine de mille de *nummi* en bronze à la manière des anciens princes romains ; ils ont d'un côté votre portrait accompagné de votre nom ; ce qu'ils ont de l'autre côté, Malatesta n'a pas su le dire, même après un effort prolongé de mémoire. Colonna a fait l'éloge de l'ingénieuse idée et de l'imitation de l'ancienne pratique, imitation qui va vous inciter à suivre vos rivaux en amour de la gloire et de la renommée dans toutes les autres choses propres à procurer une réelle et durable gloire ». Le mot *nummus* signifiait jusqu'alors la monnaie en général et une petite unité monétaire en particulier [3], en italien *medaglia* [4]. Mais le portrait n'apparaît sur les monnaies de Ferrare que sous Borso, successeur de Leonello [5]. On sait d'autre part que les monnaies des « princes romains » imitées par Leonello d'après Malatesta n'avaient pas, avant le XVIIIᵉ siècle, la fonction de numéraire pour tous les interprètes. Certains les prenaient pour des pièces commémoratives sans valeur monétaire, distribuées à titre de don [6]. Le premier et le plus influent est le numismate et collectionneur vénitien Sebastiano Erizzo qui croit pouvoir affirmer dans un ouvrage préfacé en mai 1559 : « *le medaglie* [...] *furono battute solo ad onore, memoria e grandezza de i Principi. Onde li giudico, che le medaglie fossero donationi di essi Principi* [...] » [7] (« les médailles [...] n'étaient frappées qu'en hommage, à la mémoire et à la gloire des princes. J'en déduis qu'elles leur servaient de don »). Cette thèse, déjà combattue en 1555 par le graveur Enea Vico [8], est cependant antérieure. Ce que Malatesta appelle d'après Biondo les *nummi*, probablement la traduction de *medaglie*, et considère comme équivalents modernes des monnaies impériales, sont en somme les médailles de Leonello, œuvres de Pisanello [9], de Nicholaus (Baroncelli ?) [10] ou d'Amadio da Milano [11].

Le nom est pourtant long à s'imposer. La *medaglia* est un mot qui ne sera appliqué à une médaille de Pisanello qu'en 1465 [12]. La majorité de ses contemporains préfère des périphrases, telles que « image éternelle » [13], « bronze fondu » assurant l'immortalité [14], « statues en bronze » [15] et « ouvrages en bronze et en plomb » [16]. Le seul à employer un synonyme de *nummus*, *numisma*, est, en 1448, Leonello d'Este [17].

La double terminologie, *nummus* ou *numisma*, et lieux communs ou périphrases, semble traduire deux conceptions de la médaille moderne alors toute récente et de sa genèse : la restauration d'une ancienne pratique apparemment mal comprise et un genre de sculpture sans précédent, bref une innovation. Si tel est bien le cas, de pareilles préoccupations seront vite oubliées et pour bien longtemps. La

médaille moderne n'aura pas d'histoire avant la seconde moitié du XVIIᵉ siècle.

Mais Pisanello médailleur est tout autant copié par ses contemporains et les artistes de la seconde moitié du Quattrocento que commenté par les lettrés. Les premières copies de ses médailles ont été repérées dans les fresques peintes en 1443-1444 par Giovanni Badile dans l'église Santa Maria della Scala à Vérone [18], dans un carnet de dessins, constitué par un artiste inconnu dans le nord de l'Italie vers 1450 [19], dans la *Bible* de Borso d'Este, enluminée entre 1455 et 1461 [20], dans le portrait de l'humaniste Pietro d'Avenza, sculpté peu après 1457 sur la façade du Duomo de Lucques [21], dans les profils de Constantin et de Ponce Pilate, représentés par Piero della Francesca dans le cycle d'Arezzo et dans la *Flagellation* d'Urbin [22], dans un manuscrit vénitien de Taccola à Paris [23], sur les tuiles de Saint-Marc à Rome, datées de 1467 [24], dans un manuscrit napolitain de 1471 [25], dans un *Homme illustre* du studiolo de Federico da Montefeltro à Urbin, Vittorino da Feltre [26], et dans quantité d'initiales peintes, de tableaux et d'estampes qui représentent pour la plupart des personnages de l'histoire ancienne [27]. Le carnet est un recueil de modèles. Les portraits de Pietro d'Avenza et de Vittorino da Feltre montrent que les médailles de Pisanello sont devenues de bonne heure une importante source iconographique. Constantin, Ponce Pilate et les personnages de l'histoire ancienne, tous copiés plus ou moins librement d'après le portrait de Jean VIII Paléologue avec son «*cappelletto alla greca*», sont, au moins en partie, des reconstitutions archéologiques fondées sur un contresens qui consistait à confondre la mode byzantine de l'époque avec celles des anciens Grecs, témoin Vespasiano da Bisticci: «Depuis un millénaire et demi ou plus, les Grecs n'ont jamais changé leur manière de s'habiller et portaient alors [en 1439] les mêmes vêtements que ceux qui avaient été les leurs en ces temps-là» [28]. L'idée de faire reproduire des médailles sur les tuiles de Saint-Marc a été tout légitimement attribuée au pape Paul II et mise en relation avec sa passion de collectionneur. Les médailles reproduites dans les fresques de Giovanni Badile, dans la *Bible* de Borso d'Este et dans le manuscrit napolitain n'ont, à l'évidence, d'autres fonctions que décorative. Un cas à part est, enfin, la copie de Taccola où les éléments des médailles de Filippo Maria Visconti et de Francesco Sforza, ajoutés aux illustrations sans aucun souci d'intégration, seraient une allusion aux années passées par le destinataire probable, le condottiere Bartolomeo Colleone, au

service de Milan (fig. 1 et 2). Ainsi, restaurateur des médailles impériales ou novateur pour les lettrés, Pisanello médailleur est un documentaliste et fournisseur de modèles pour les artistes.

À partir des années 1480, l'intérêt suscité jusque-là par Pisanello médailleur va progressivement diminuer en Italie. Les auteurs de trois listes des artistes modernes, Giovanni Santi vers 1484-1487 [29], Pomponio Gaurico en 1504 [30] et Raffaello Maffei en 1506 [31], ne lui consacrent chacun qu'un bref rappel. Seule la valeur documentaire de ses avers reste d'actualité à en juger par les portraits de Filippo Maria Visconti sculptés à la Chartreuse de Pavie et peints dans plusieurs manuscrits [32]. C'est, en revanche, en France qu'il retiendra, peu après 1515, l'attention d'un dessinateur anonyme, l'auteur du manuscrit français 24461 de la Bibliothèque nationale de France [33].

Le manuscrit est, en substance, un recueil de modèles tirés en partie des poésies d'Henri Baude et d'autres textes, en partie d'œuvres d'art, principalement des estampes italiennes et de deux médailles de Pisanello, celle de Leonello d'Este, relative à son mariage en 1444 [34], et celle d'Alphonse d'Aragon, datée de 1449 [35]. Le dessinateur a représenté le revers de la première et les deux faces de la seconde, respectivement aux folios 116r [36] et 139r (fig. 3 et 4). L'avers, qui montre le profil du roi Alphonse coiffé « à l'écuelle » selon la mode bourguignonne [37], son nom et ses titres, n'a subi aucune modification majeure. Les revers sont au contraire radicalement revus et corrigés. Le premier (voir fig. 5, p. 410), une adaptation figurative du proverbe grec « L'amour enseigne la musique » cité et commenté par Plutarque (*sympos.* 1, 5) [38], représente, sur un fond de paysage avec un cippe et l'aigle héraldique des Este, Leonello lui-même en lion et un amour qui lui apprend à chanter en lui présentant une partition suffisamment détaillée sur certains exemplaires pour avoir la chance d'être un jour identifiée [39]. L'autre, expliqué par le mot *Liberalitas Augusta*, écho du *Liberalitas Augusti* des monnaies impériales [40], est une allégorie de la générosité qu'il figure conformément à un texte médiéval, les *Fiori di Virtù*, par un aigle partageant sa proie avec d'autres oiseaux [41]. Les dessins ne montrent que les figures principales, le lion, l'amour et l'aigle. Les autres éléments, parfois importants comme les oiseaux et la proie, sont à l'évidence jugés superflus. Le premier revers est en outre transformé, par la substitution du mot HUMILITAS VINCIT à la signature, en un triomphe de l'humilité, vertu chrétienne par excellence. Les

modèles sont donc mal compris et implicitement critiqués pour leur accumulation de détails.

En 1550, paraît dans les *Vies* de Vasari la première biographie de Pisanello, réunie avec celle Gentile da Fabriano [42]. Celle qui a déjà été écrite peu après la mort de l'artiste par l'humaniste génois Bartolomeo Facio ne sera publiée qu'au XVIIIe siècle [43]. L'œuvre du médailleur n'a cependant, aux yeux de Vasari, qu'un intérêt secondaire. Lui qui fait au peintre le compliment de l'annexer à l'école florentine par le biais d'un apprentissage chez Andrea del Castagno, incompatible avec les dates, n'a qu'une seule phrase pour le médailleur : « Il faisait également d'excellents bas-reliefs et exécuta les médailles de tous les princes d'Italie, en particulier du roi Alphonse Ier » [44]. La *Vie de Gentile da Fabriano et de Pisanello* est de celles qui seront considérablement augmentées dans l'édition de 1568 [45]. Mais l'attitude de Vasari à l'égard de Pisanello médailleur ne change pas pour autant. Certes, il s'est beaucoup informé auprès de ses correspondants de Vérone et il a beaucoup lu dans l'intervalle. Aussi peut-il mentionner le poème de Strozzi, rappeler un texte de Flavio Biondo [46], citer une lettre de Giovio, faire état de l'usage des médailles de Pisanello comme modèles des portraits et en énumérer quelques-unes. Aucune d'entre elles, toutefois, n'est de Pisanello et il manque toujours l'essentiel, la perspective historique. L'historien de l'architecture, de la sculpture, de la peinture, de la gravure et même de la glyptique de la Renaissance n'est pas celui de la médaille moderne.

La lettre de Giovio, citée par Vasari d'après l'édition de 1560 et fréquemment exploitée par la suite, est une réponse, datée de Florence le 12 novembre 1551, au duc Cosimo qui lui a fait parvenir par un secrétaire un revers signé par Pisanello pour expertise. Le choix de l'expert a été dicté aussi bien par la renommée de Giovio historien que par celle de son musée, la galerie de portraits à Côme, où, bien entendu, ne manquaient pas des copies des médailles de Pisanello [47]. Giovio commence par évoquer les fresques de Saint-Jean de Latran, continue par un jugement global sur Pisanello médailleur et termine par une liste, pour le moins confuse, de ses médailles qu'il dit posséder :

> « Vittor Pisano, éminent peintre très renommé au temps des papes Martin V, Eugène IV et Nicolas V, a peint les deux murs de la nef de Saint-Jean de Latran avec beaucoup de bleu d'outre-mer ; elle en est si chargée que les barbouilleurs de notre temps,

en montant sur les échelles, ont cherché plusieurs fois à effacer ce bleu d'outre-mer qui doit à sa qualité d'exception de ne pas s'intégrer à la chaux et de ne jamais s'altérer. Il fut aussi très habile dans le travail du bas-relief que les artistes considèrent comme particulièrement difficile en raison de sa position entre la peinture qui est plane, et la sculpture qui est en ronde bosse. Aussi connaît-on de sa main des médailles des princes célèbres, fort louées. De grand module, elles ont la taille exacte du revers avec le cheval caparaçonné que m'a envoyé Guidi. J'en possède plusieurs dont celle du grand roi Alphonse aux longs cheveux, avec un heaume de capitaine au revers; celle du pape Martin au revers décoré des armes des Colonna; celle de Mahomet qui prit Constantinople, représenté à cheval en costume turc, un fouet à la main; celle de Sigismondo Malatesta, avec au revers dame Isotta de Rimini; et celle de Niccolò Piccinino coiffé d'un bonnet allongé, avec le revers que Guidi m'a fait parvenir et que je renvoie. J'ai encore une superbe médaille de Jean VIII Paléologue, empereur de Constantinople, qui porte la curieuse coiffure à la grecque que les empereurs avaient coutume de porter. Cette médaille fut faite par Pisanello à Florence au moment du concile réuni par Eugène IV, auquel participa cet empereur, et porte au revers la croix du Christ soutenue par deux mains, latine et grecque, lesquelles se sont mises d'accord sur la doctrine si controversée de la consubstantialité du Père et du Saint-Esprit à travers le Fils. »[48]

La lettre de Giovio a le principal mérite de nous apprendre que Pisanello est, un siècle après sa mort, un artiste peu connu et que ses peintures ne plaisent pas à tous, à preuve le passage sur les fresques de Saint-Jean de Latran, mais que ses médailles sont recherchées par des collectionneurs et admirées par des connaisseurs pour être des démonstrations d'une aptitude particulièrement chère à la critique maniériste, la virtuosité dans la solution de problèmes artistiques[49].

C'est pour d'autres raisons encore qu'une médaille de Pisanello, celle d'Iñigo d'Avalos (voir fig. 3, p. 408), sera interprétée, chantée en latin et illustrée par le précepteur de son descendant Tommaso, l'humaniste Giuseppe Castiglione,

dans une note sur Homère, publiée en 1594. Après y avoir établi que le fameux bouclier d'Achille, décrit dans l'*Iliade* (18, 483-608) et représentant l'Univers en abrégé, a servi de modèle à Hésiode et à Virgile pour des descriptions analogues, Castiglione ajoute :

> « À un commentaire sur Homère ressemble de près une grande médaille en bronze, en italien *medaglione*, qui m'a été offerte l'année dernière par Luigi Ruccelai, fils de l'illustre Horace. Il y a un siècle et plus, le peintre Pisan a gravé sur l'avers le portrait et le nom d'Iñigo d'Avalos et sur le revers l'Univers, à savoir terre, ciel et mer, avec sa signature et le mot italien PER VVI SI FA qui veut dire : Cela s'est fait pour vous. Ce souvenir de l'ancêtre des d'Avalos en Italie, je l'ai donné à mon tour, accompagné de mes vers, à Tommaso d'Avalos, descendant au quatrième degré d'Iñigo... »[50].

Le revers qui représente bien, à travers une convention iconographique, l'image de l'univers[51], serait alors la première des reconstitutions modernes du bouclier d'Achille[52]. Le poème qui suit n'est rien d'autre qu'un développement de la même idée, intitulé : «*Ad Thomam Davalum de Inici Davali numismate Josephi Castalionis carmen*» :

> «... En homme avisé, [Pisan y] représenta les cimes de l'Olympe, ajouta les constellations de l'Ourse, des Hyades et d'Orion, puis la Terre au milieu, des bois, des animaux, des villes, deux châteaux sur les sommets des montagnes, et en bas le littoral retentissant des vagues et la vaste étendue de l'Océan, constituant ainsi le monde pour son héros. On dit que l'infatigable Vulcain a confectionné dans les forges de l'Etna un pareil bouclier pour le grand Achille... »[53].

Le poète s'est, cependant, inspiré moins de Pisanello que d'Homère et, d'après le passage sur l'Olympe, de l'*Ilias latina*, une ancienne adaptation de l'*Iliade*[54]. L'illustration est, quant à elle, un bois anonyme qui reproduit sans la moindre modification l'avers et le revers de la médaille (fig. 5). C'est la plus ancienne gravure d'après une médaille de Pisanello et aussi la plus fidèle de toutes avant le XVIIIᵉ siècle. Une médaille de Pisanello peut donc être appréciée également comme don, comme monument commémoratif,

comme document archéologique et comme prétexte d'un exercice littéraire.

Onze ans plus tard, en 1605, un professeur à Ingolstadt et érudit de la Compagnie de Jésus, Jacob Gretser, fait paraître le troisième et dernier tome de son traité historique sur la Croix, réédité en 1616, dont la majeure partie est consacrée à l'analyse de documents numismatiques qui comprennent la médaille de Jean VIII Paléologue à cause de la scène représentée sur le revers. Gretser décrit en détail les deux faces en transcrivant au passage la légende et la double signature, grecque et latine, propose une interprétation du revers et y ajoute son appréciation de Pisanello. L'interprétation, la première en date, repose sur la fausse supposition, selon laquelle la médaille a été faite à Constantinople par un peintre venu de Pise. Le revers représenterait un office qui avait lieu, d'après Georges Codinus[55], le 1er septembre de chaque année devant une croix sur l'ancien forum de Constantinople en présence du patriarche et de l'empereur. En ce qui concerne l'appréciation, c'est la plus sévère des condamnations. Pisanello médailleur n'est pour Gretser qu'un documentaliste sans talent :

> « Le peintre pisan aurait pu taire le nom de sa ville natale. Rien en effet, sur sa médaille ne mérite de grands éloges, à part le témoignage sur l'adoration de la Croix. Il l'a pourtant ajouté persuadé peut-être que son savoir-faire va compter pour la critique moins que son intention. »[56]

Mais ce n'est pas une attitude isolée dans l'Allemagne du début du XVIIe siècle.

L'antiquaire des Habsbourg, Ottavio Strada, est, entre autres, l'auteur des *Vies des empereurs et césars romains* publiées après sa mort par son fils, en 1615, à Francfort. C'est, selon une formule en vogue depuis le XVIe siècle, une suite de notices biographiques illustrées par des monnaies et des médailles. Celle de Jean VIII Paléologue est du nombre (fig. 6)[57]. Mais Strada confond l'empereur avec son homonyme mort en 1391, Jean V Paléologue. De plus, la médaille a été sévèrement corrigée par l'illustrateur qui a notamment cru devoir réduire la tête et la longueur du corps du cheval monté par l'empereur. La datation de Strada et les corrections de l'illustrateur, peut-être l'auteur lui-même, font de Pisanello un piètre animalier du XIVe siècle. Le malentendu ne saurait être plus grave.

Le verdict de Gretser et son interprétation erronée de la signature *Opus Pisani pictoris* ne manqueront pas de provoquer, entre 1621 et 1625, une réaction en Italie. C'est une lettre latine de Lorenzo Pignoria, un éminent antiquaire de Padoue et collectionneur de médailles, surtout de celles de Pisanello [58], adressée à un ami écossais, l'étruscologue et juriste Thomas Dempster, et publiée en 1628. Pignoria part d'un entretien avec Dempster sur la faillibilité en général, qu'il illustre dans la suite par le passage de Gretser sur la médaille de Jean VIII Paléologue dont il possède un «très bel exemplaire», pour conclure par une apologie et une bibliographie de Pisanello [59] :

> «Il est bien regrettable qu'un homme aussi savant se soit exprimé de la sorte. Mais n'oublions pas que nous ne sommes que des êtres humains. Pisano, appelé ainsi par son patronyme et nullement d'après sa ville natale, était un éminent peintre en même temps que médailleur qui se qualifiait de peintre dans la signature de ses médailles et de médailleur dans celle de ses peintures en raison de sa compétence d'artiste [60]. Pomponio Gaurico le mentionne dans son traité *De la sculpture* en disant : *"Le peintre Pisano assez ambitieux pour avoir fait sa propre médaille."* [61] De plus, Onofrio Panvinio dit dans son ouvrage sur les véronais qui se sont illustrés en savoir etc., que Pisano était, selon le témoignage de Flavio Biondo, un Véronais chanté dans un poème de Guarino [62]. Je possède plusieurs médailles de Pisano, assez grandes et œuvrées par une main indiscutablement experte. Pisano est aussi évoqué avec sympathie par Vasari ou ce Borghini [63] et dans une lettre italienne de Giovio.» [64]

L'attitude des collectionneurs et des connaisseurs italiens à l'égard de Pisanello médailleur n'a manifestement pas changé depuis Giovio.

Un accueil tout aussi favorable lui est réservé aux Pays-Bas où Jacob De Gheyn grave, avant 1629, quatre de ses avers en ajoutant des mains aux portraits, et Rembrandt introduit, après 1653, Gianfrancesco Gonzaga copié d'après le revers de sa médaille dans le quatrième état des *Trois Croix* [65].

En 1678 et en 1680, d'autres gravures d'après une médaille de Pisanello, celle de Jean VIII Paléologue, sont publiées à Paris, dans deux ouvrages historiques de Charles

du Cange, une dissertation sur les monnaies byzantines [66] et une histoire de Byzance [67]. Du Cange dit dans le premier, que la médaille appartient à Giovanni Lazara, un collectionneur bien connu de Padoue [68], que Giovio en fait l'éloge dans le texte cité par Vasari et que Victor Pisanus était un éminent sculpteur «de son temps et des temps précédents». Il n'en reste pas moins que le graveur a tenu à corriger son modèle en raccourcissant le corps du cheval. Pisanello animalier ne cesse pas décidément d'éveiller la méfiance.

Le P. Claude Du Molinet, bibliothécaire de Sainte-Geneviève au temps de Du Cange, n'est pas des auteurs pratiqués par des historiens de Pisanello. Les historiens des collections sont les seuls à se souvenir de lui pour avoir fondé le cabinet de la bibliothèque Sainte-Geneviève et collaboré, de 1684 à sa mort en 1687, à l'organisation de celui de Louis XIV [69]. C'est pourtant le P. Du Molinet qui, le premier, a tenté, dans son *Histoire des papes à travers les médailles*, parue en 1679, et dans un petit traité postérieur, resté en manuscrit, *L'Origine des médailles modernes* [70], de reconstituer les débuts de la médaille moderne et de déterminer l'importance historique de Pisanello médailleur.

Dans l'*Histoire des papes*, le P. Du Molinet ne fait que constater, après avoir cité d'après Vasari, le témoignage de Giovio sur la médaille de Martin V par Pisanello:

> «[...] en ces temps-là, autour de 1430, l'usage des médailles pour honorer des princes et des hommes illustres fut introduit – ou plutôt repris aux anciens Romains – en Italie d'où il se répandit et, pour ainsi dire, se transporta dans d'autres pays. Je ne connais, en effet, aucun médailleur antérieur à ce Victor Pisanello, peintre de Vérone. Il a modelé en cire et ensuite fondu en bronze, non seulement le portrait de Martin V, mentionné plus haut, mais aussi d'autres hommes éminents de son temps, comme le dit Giovio. Aussi est-il l'auteur de très grandes médailles coulées et signées OPVS PISANI PICTORIS, par exemple celles d'Alphonse, roi de Sicile, de Jean VIII Paléologue, de Francesco Sforza, de Sigismondo Pandolfo et d'autres, que je possède». [71]

Cette thèse est, en revanche, développée et nuancée dans le traité manuscrit qui mérite d'être examiné de plus près. L'introduction est une définition du sujet (f° 1r):

«Nous appelons médailles modernes celles des rois, des princes et des illustres de l'Europe, qui ont vescu depuis environ trois siècles.»

Suivent une présentation du classement par pays adopté pour le Cabinet du roi et une rétrospective avec une digression sur la célèbre médaille d'Héraclius :

«Pour remonter à la source de ces médailles, il faut sçavoir que les antiques, tant celles que nous appellons médaillons, que celles qui estoient aussi des monnoies, ont pris [f° 1v] fin avec l'Empire romain du temps de l'empereur Honorius [...] Depuis [...] Honorius, qui vivoit l'an 400, jusqu'en 1420 qui sont plus de mil ans, on ne voit plus que de simples monnoies d'une fabrique fort grossière dont les revers n'ont rien de singulier, ny aucun monument des actions des empereurs qui puisse servir à l'histoire. On trouve un certain médaillon moulé et réparé de l'empereur Heraclius grand [f° 2r] comme la paume de la main, qui est d'or, au Cabinet du roy[72], que je crois estre le même qui a appartenu autrefois à Jean duc de Berry en l'an 1415 qui se voit décrit dans son inventaire. On y voit cet empereur tiré sur un char avec des lampes au dessus qui est une espèce d'apothéose ; mais on peu juger par la fabrique de cette pièce qu'elle n'est pas du temps d'Heraclius, mais du temps du Concile de Florence, qui se tint l'an 1439, ressemblant fort au dessin de la médaille de l'empereur des Grecs qui assista à ce Concile.»

Puis l'auteur propose une datation et une explication de l'apparition de la médaille moderne :

«Nous ne sçaurions en effet rechercher guère plus loin l'origine de nos médailles modernes, et voicy commet j'en ay découvert la source. J'ay trouvé qu'elle [f° 2v] est émanée de la peinture qui après avoir esté négligée et ensevelie dans l'oubli l'espace de plus de mil ans, aussi bien que tous le reste des beaux arts, est comme ressuscitée environ le commencement du quinziesme siècle de 1400. Les peintres de ce temps-là qui commençoient à faire des dessins plus corrects et moins secs, sur du bois, et mesme des portraits, s'avisèrent d'en ébaucher aussi

en cire qu'ils firent jetter en fonte, avec un revers qui representoit quelque chose qui convenoit à la personne dont ilz vouloient faire la médaille».

Après quoi vient la liste des premiers médailleurs :

> «Un des premiers de ces peintres faiseurs de médailles, dont je trouve le nom, est appellé Pisani ou Pisanelli, dont nous avons une médaille de Ferdinand [*sic*] roy d'Aragon et de Sicile de l'an 1449 [f° 3r] et de Jean empereur de Constantinople, qui vint au Concile de Florence l'an 1439, au bas desquelles on lit ces mots *Opus Pisani pictoris*. En voicy encore une autre d'un peintre appellé Bolduc qui est presque de mesme temps. Elle représente [*blanc*] ; on y lit aussi *Opus Bolducis pictoris*. C'estoit la coutume en ces premiers temps que les ouvriers mettoient leurs noms sur leurs médailles ; comme on y voit celuy de Sperandeus, de Quaglia, de Matheus Pastus et d'autres».

La fin est une sorte d'épilogue qui contient un historique de la médaille frappée en Italie et en France, l'éloge de Camelio, le Raphaël de la médaille selon l'auteur, une évocation de l'introduction de la médaille moderne en France et de sa diffusion européenne et quelques détails sur la collection de Louis XIV.

Le traité du P. Du Molinet est le plus important et le plus original de tous les textes écrits sur la médaille moderne avant le XIXᵉ siècle. La médaille cesse d'être, pour la première fois, un document iconographique ou historique pour devenir un monument étudié pour lui-même, pour son auteur et pour son style. De plus, le P. Du Molinet démontre que la médaille d'Héraclius, moderne à ses yeux, est antérieure à celle de Jean VIII Paléologue en l'identifiant à titre d'hypothèse avec la pièce décrite en 1416 sous le n° 1191 dans l'inventaire du duc de Berry, le manuscrit Lf. 54 de la bibliothèque Sainte-Geneviève :

> «Item, un autre joyau d'or roont, de haulte taille, où il a d'un des costez la figure d'un empereur appellé *Eracle* en un croissant, et son tiltre escript en grec, exposé en françois en ceste manière : *Eracle en Jhesu Crist Dieu, féal empereur et moderateur des Romains, victeur et triumphateur tousjours Auguste* ; et de ce mesmes costé a escript en latin : *Illumina*

vultum tuum Deus; super tenebras nostras militabor in gentibus; et de l'autre est la figure dudit empereur tenant une croix, assis en un char à trois chevaux, et dessus sa teste a plusieurs lampes, et au milieu du cercle où sont lesdictes lampes a escript en grec exposé en françois ce qui s'ensuit: *Gloire soit es cieulx à Jhesu Crist Dieu qui a rompu les portes d'enfer et rachatée la croix saincte, imperant Eracle*. Et est ledit joyau garni entour de quatre saphirs et quatre grosses perles, et pend à une chaiennete d'or engoulée de deux testes de serpent». [73]

La même démonstration ne sera faite de nouveau et indépendamment de lui que plus de deux siècles plus tard par l'éditeur des inventaires du duc de Berry, Jules Guiffrey [74]. Jusqu'alors, la médaille d'Héraclius, œuvre franco-flamande voisine de 1400 (fig. 7), passe tour à tour pour authentique et pour un faux postérieur à Pisanello [75] qui serait *eo ipso* l'inventeur de la médaille coulée. Le P. Du Molinet est, enfin, le premier auteur qui établit la relation entre l'apparition de la médaille moderne et celle de l'art de la Renaissance.

Les idées du P. Du Molinet vont être relayées, largement diffusées et imposées par trois numismates, Filippo Buonanni, Ridolfino Venuti et le P. Louis Jobert. Buonanni et Venuti se font l'écho, l'un en 1696 [76] et l'autre en 1744 [77], de la thèse exposée dans l'*Histoire des papes*. Le P. Jobert, lui, connaît le traité manuscrit et en résume l'essentiel dans sa *Science des médailles* qui, parue en 1692, plusieurs fois rééditée et traduite en latin (1695), en anglais (1697), en italien (1728), et en néerlandais (1728) devient une bible pour les numismates des Lumières. Il ne cite pas sa source, mais il est trahi par une erreur corrigée seulement dans l'édition de 1739 [78], la confusion d'Alphonse d'Aragon avec Ferdinand:

«La curiosité des médailles, comme celle de la belle peinture, n'a recommencé qu'au quinzième siècle, c'est à dire depuis 1400, après avoir esté ensevelie l'espace de près de 1000 ans, avec les tristes restes de la majesté romaine. Ce fut donc seulement alors par les soins de certains peintres comme du Pisan et du Bolduc, qu'on vit reparoistre des medailles d'un dessein et d'un relief considérable. Celle de Ferdinand, roy d'Aragon en 1449. Celle de Jean empereur de Constantinople dix ans auparavant.» [79]

La *Science des médailles* est, à son tour, la source du cheva-
lier de Jaucourt qui fait entrer Pisanello en 1765 dans
l'*Encyclopédie* [80] :

> «Ce fut d'abord par les soins d'un Pisano, d'un
> Bolduci, et de quelques autres artistes, qu'on vit
> reparoître de nouvelles médailles avec du dessein et
> du relief. Le Pisano fit en plomb, en 1448, la médaille
> d'Alphonse, roi d'Aragon; et dix ans auparavant, il
> avoit donné celle de Jean Paléologue...».

Entre-temps et jusqu'à la fin du XVIIIe siècle, la litté-
rature sur Pisanello médailleur et des gravures d'après ses
médailles continuent à se multiplier et à se diversifier. En
1718, Bartolomeo Dal Pozzo, biographe des artistes de
Vérone, rappelle l'emploi des médailles de Pisanello comme
modèles des portraits sans entrer dans le détail [81]. Une indi-
cation sur la notoriété de Pisanello est fournie en 1726 par
Apostolo Zeno lorsqu'il écrit le 14 septembre de Vienne à son
frère au sujet de la médaille avec le portrait du médailleur,
conservée dans la collection impériale: «*artifice di medaglie
molto eccellente, come sapete*» [82] («médailleur de très haut
niveau comme vous le savez bien»). En 1729, un historien, pro-
fesseur successivement à Altdorf et à Göttingen, Johann David
Köhler, se met à rédiger et à publier à Nüremberg un hebdo-
madaire numismatique, les *Historische Münzbelustigungen*,
qui fera connaître en Allemagne quatre médailles de
Pisanello, celles de Sigismondo Pandolfo Malatesta, de
Cecilia Gonzaga et d'Alphonse d'Aragon avec l'allégorie de la
générosité au revers. Les deux médailles de Malatesta sont
décrites dès le numéro 2 de 1729. Les numéros 10 et 17 de
1745 sont entièrement consacrés aux deux autres. Les deux
médailles sont, comme dans tous les autres cas, reproduites,
décrites et expliquées à la lumière des sources écrites.
L'optique de Köhler est essentiellement historique. La
médaille d'Alphonse est, néanmoins, qualifiée d'excellente
(«*ein vortrefliches Schaustück*»). Dans l'intervalle, en 1732,
est parue à Vérone la *Verona illustrata* de Scipione Maffei qui
y commente la médaille de Jean VIII Paléologue, la fait
reproduire, pour la première fois sans retouches, d'après un
exemplaire de sa collection, en mentionne deux autres, celles
de Malatesta Novello et de Vittorino da Feltre, souligne la vir-
tuosité des raccourcis et déclare Pisanello le premier
médailleur moderne et le plus grand de son temps [83]. La
médaille de Malatesta Novello (voir fig. 12, p. 416) est, en

1738, décrite, reproduite et mise en rapport avec sa fondation de l'Hôpital de la Sainte-Croix à Cesena, dans un ouvrage posthume de l'historien Giovanni Battista Braschi[84]. Un autre historien, Anton Francesco Gori, publie en 1740, une analyse et une nouvelle gravure de la médaille de Jean VIII Paléologue dans le catalogue de la collection numismatique des grands-ducs de Toscane. Pisanello est pour lui avant tout le restaurateur de la médaille[85]. La suite de quatre médailles de Leonello d'Este est accessible dès 1750 à travers les gravures insérées par un collaborateur de Muratori, Filippo Argelati, dans une édition de documents numismatiques[86]. Deux ans plus tard, Claude Gros de Boze, commis à la garde du Cabinet du roi, fait savoir à ses confrères de l'Académie des inscriptions et belles-lettres dans une communication sur un médaillon de Justinien, que Pisanello, auteur de la médaille de Jean VIII Paléologue entre autres, «n'est guère connu des artistes que sous le nom du Pisan»[87]. Les médailles de Pisanello circulaient donc dans des ateliers. Depuis 1759, l'Europe savante peut découvrir, dans l'édition de Vasari, procurée par Giovanni Gaetano Bottari, le portrait de Pisanello, gravé d'après la médaille appartenant à Mariette[88]. La seconde version de la même pièce et six médailles de Pisanello font partie de la collection Mazzuchelli à Brescia, cataloguée en 1761 par Pier Antonio Gaetani[89]. En 1773, le catalogue d'une autre collection qui comprenait un important groupe de médailles de Pisanello, le cabinet Muzell-Stosch, est publié par un médecin, Johann Karl Wilhelm Möhsen[90]. Onze médailles sont enfin gravées dans un grand recueil de portraits, constitué avant 1730 par le poète et antiquaire impérial Carl Gustav Heräus et publié en 1828[91]. Aucun artiste de sa génération n'est, à la fin du XVIIIe siècle, aussi connu que lui.

Au XIXe siècle, la bibliographie de Pisanello médailleur s'ouvre par la «*Contribution à l'histoire des monnaies et médailles modernes*», publiée en 1805 à Dresde par Johann Friedrich Hauschild, premier historien de la médaille moderne après le P. Du Molinet. Pisanello, rapporte l'auteur non sans réserves, est «généralement tenu pour l'inventeur de la médaille coulée»[92]. Le début d'une nouvelle histoire de la médaille moderne, restée inachevée, est un article de 1810, signé par les «Amateurs d'art de Weimar», pseudonyme de Goethe et de son ami suisse Heinrich Meyer, peintre et historien de l'art[93]. L'article comprend une introduction et une suite chronologique de notices historiques et critiques sur des médailleurs du XVe siècle, représentés dans

le cabinet de Goethe. Le plus ancien médailleur moderne connu est, d'après Goethe et Meyer, toujours Pisanello. Mais le plus grand du Quattrocento est Sperandio qui serait parvenu, dans un cas, à abolir «les frontières entre l'art et la vie»[94]. Pisanello n'est loué que pour une «naïve simplicité et une véritable application dans l'imitation, qualités qui, peut-on sans doute affirmer, étaient le patrimoine commun de tous les maîtres du XVe siècle»[95]. Les «Amateurs d'art de Weimar», se font, en l'occurrence, porte-parole d'une esthétique romantique qui va façonner l'image de Pisanello médailleur pendant bien longtemps[96]. Six ans plus tard, en 1816, un député français, Joseph-François Tôchon d'Annecy, trouve, dans une période pour le moins mouvementée, le loisir pour rédiger et publier à Paris la première monographie sur une médaille de Pisanello, celle de Filippo Maria Visconti. La publication, une plaquette de 24 pages in-4° avec une planche, est justifiée par la «rareté, le mérite de l'ouvrage, la réputation de l'artiste à qui nous le devons, le nom du prince dont il nous a conservé les traits»[97]. L'intérêt documentaire de la médaille l'emporte, en réalité, sur le mérite. Pisanello, écrit l'auteur, a contribué à la «renaissance» de la médaille sans avoir «réussi à lui rendre son éclat»[98]. La plaquette de Tôchon d'Annecy, aujourd'hui oubliée, a donné lieu en 1817 à un compte rendu de Ennio-Quirinio Visconti, conservateur au Louvre, qui en profite pour faire connaître sa conception de Pisanello médailleur, basée sur l'esthétique du classicisme:

> «Il fut le premier, après la renaissance des arts, à introduire l'usage des médailles qui ne devoient pas servir de monnoie [...] Le travail de Victor Pisano a quelque chose de hardi dans la composition du revers [en question], et on y remarque ces raccourcis de chevaux qu'il se plaisoit à introduire dans ses ouvrages [...] On voit par les médaillons de Pisano, que c'est lui qui a donné le premier exemple du mauvais goût de représenter des paysages sur les médailles: mais, attendu l'état d'imperfection où étoient les arts du dessin à son époque, on peut l'excuser [...]».[99]

Pisanello n'a plus besoin d'excuses pour les auteurs du *Trésor de numismatique et de glyptique*, publié à Paris en 1834 sous la direction de Charles Lenormant, futur conservateur au Cabinet des Médailles. C'est, d'après eux, le «plus

habile sans contredit» des médailleurs italiens du XVᵉ siècle [100]. En 1840, Heinrich Bolznathal ne peut, dans son histoire de la médaille moderne, que confirmer la thèse du P. Du Molinet et commencer par Pisanello [101].

Dans la seconde moitié du XIXᵉ siècle, les écrits sur Pisanello médailleur ne se comptent plus. Les plus importants et toujours actuels sont les catalogues publiés en 1879 par Alfred Armand, collectionneur et architecte de la gare Saint-Lazare, en 1880 par Julius Friedlaender, le conservateur du musée de Berlin, avec les photographies des œuvres, et en 1881 par le numismate Aloïs Heiss, et l'étude déjà citée de Guiffrey qui a établi en 1890, à l'aide des inventaires du duc de Berry, l'existence des médailles antérieures à Pisanello, ses probables modèles [102]. Si Pisanello perd ainsi un titre de gloire, celui de l'inventeur de la médaille, il en a acquis, depuis Friedlaender [103], un autre qui rend justice à la qualité de son travail: jugé le plus grand de tous les médailleurs, il est devenu, selon la formule de Charles Ephrussi, «le prince de la médaille» [104].

Notes

1. Venturi, 1896, p. 54 doc. 34 et Cordellier, 1995, p. 116 doc. 48.

2. Biondo, 1927, p. 159-160 n° 6: «[...] *cardinali et mihi Malatesta narraverit: nummos te ad decem millia aëneos vetustorum principum Romanorum more cudi curavisse, quibus altera in parte ad capitis tui imaginem tuum sit nomen inscriptum, altera autem pars quid habeat, cum diu oblivioni reluctatus voluerit dicere, nequivit. Laudavit Columna ingenium, laudavit vetusti moris imitationem, quae videatur te impulsura ut, quorum aemularis gloriae et famae amorem, vestigia quoque in ceteris, quae veram ac solidam afferunt gloriam, sequaris»*. Voir Hill, 1905, p. 143 note; *idem*, 1911, p. 260 et Scher, 1989, p. 14, qui ne connaissent le passage que par le résumé de Voigt, 1893, p. 563.

3. Du Cange, 1845, p. 658: «*Denarius, minutior moneta...*».

4. Battaglia, 1975, p. 1004.

5. *Corpus nummorim Italicorum*, X, Rome, 1927, p. 430 *sq.*

6. Schnapper, 1988, p. 133, et Haskell, 1995, p. 20.

7. *Discorso sopra le medaglie de gli antichi*, Venise, s.d., p. 49.

8. *Discorsi sopra le medaglie de gli antichi*, Venise, 1555.

9. Turckheim-Pey, 1996, p. 383, n^os 261-264 et p. 395-398, n^os 266, 267, 270-273.

10. *Ibidem*, p. 396, n° 268.

11. *Ibidem*, p. 396, n° 269.

12. Lettre de Bernardo Benedusio à Ludovico Gonzaga, Bologne, le 28 mai 1465: «[...] *la medaglia vechia del Pisano*». Cordellier, 1995, p. 173 doc. 80.

13. Basinio de Parme, poésie *Ad Pisanum pictorem ingeniosum et optimum*, 1447-1448: «*puer aeterna celatus imagine*». Venturi, 1896, p. 56 doc. 35 et Cordellier, 1995, p. 139 doc. 61.

14. Porcellio, poésie *In laudem Pisani pictoris*, avant août 1448: «[...] *effigies humanas aere refuso / Non hic mortales morte carere facit?*». Venturi, 1896, p. 62 doc. 39 et Cordellier, 1995, p. 62 doc. 39, p. 147 doc. 64.

15. Privilèges accordés à Pisanello par Alphonse d'Aragon, 1449: «*sculpture enee Pisani*». Venturi, 1896, p. 60 doc. 38 et Cordellier, 1995, p. 152 doc. 68.

16. Bartolomeo Facio, *De viris illustribus*, 1456: «*opera in plumbo atque aere*». Venturi, 1896, p. 65 doc. 43 et Cordellier, 1995, p. 167 doc. 75.

17. Lettre à Pier Candido Decembrio: «[...] *evellimus a manibus Pisani pictoris numisma vultus tui*». Venturi, 1896, p. 58 doc. 37 et Cordellier, 1995, p. 148 doc. 65.

18. Osano, 1987, p. 9-22, en particulier p. 11.

19. Trente, Museo provinciale d'arte. Voir Scheller, 1963, p. 189-190, n° 27.

20. Act. Modène, Biblioteca Estense, Ms. V. G. 12 = lat. 422. Voir Hermann, 1900, p. 149.

21. Middeldorf, 1977, p. 263-265, et *idem*, 1981, p. 19-20.

22. Babelon, 1939, p. 544-552; Weiss, 1966, p. 22-32, et Ginzburg, 1983, p. 60 et 73.

23. Bibliothèque nationale de France, ms. lat. 7239. Voir Avril, 1984, p. 130-131, n° 113, avec bibliographie dont Degenhart et Schmitt, 1982, p. 74, 76, 90, fig. 149.

24. Stevenson, 1888, p. 439-477, et Weiss, 1958, p. 29-30.

25. Paris, Bibliothèque nationale de France, ms. lat. 12947. Voir Avril, 1984, p. 174-176, n° 154.

26. Paris, musée du Louvre, vers 1474-1476. Voir Cordellier, 1996 (2), p. 405, n° 281.

27. Babelon, 1939, et Weiss, 1966, p. 19-28, pl. XIV-XVI.

28. *Vite di uomini illustri del secolo XV*: «*I Greci, in anni mille cinque-cento o più, non hanno mai mutato abito: quello medesimo abito ave-vano in quello tempo, ch'eglino ave-vano avuto nel tempo detto*». Éd. P. d'Ancona et E. Aeschlimann, Milan, 1951, p. 16.

29. «[...] *in medaglie e in pictura, el Pisano*». Venturi, 1896, p. 19 doc. 10, et Cordellier, 1995, p. 186 doc. 91.

30. «*Pisanus Pictor in se celando ambiciosissimus*». Venturi, 1896, p. 66 doc. 45, et Cordellier, 1995, p. 190 doc. 94.

31. «*Et paulo supra nostram memo-riam Pisanellus pictor simul et fic-tor*». Cordellier, 1995, p. 192 doc. 95.

32. Cordellier, 1996 (2), n° 126 et Turckheim-Pey, 1996, n° 127.

33. Omont, 1902, p. 390-392, Bohat-Regond, 1979, p. 245-253, Baude, 1988, p. 26. Le manuscrit est daté après 1515 par un dessin (f° 138v) d'après l'avers d'une médaille de François I^{er}. Voir Anne-Marie Lecoq, *François I^{er} imaginaire. Symbolique & politique à l'aube de la Renaissance française*, Paris, 1987, p. 218-220.

34. Turckheim-Pey, 1996, p. 397-398, n° 272-273.

35. *Ibidem*, 1996, p. 435, n° 300.

36. Copie du XVI^e siècle: bibliothèque de l'Arsenal, ms. 5066, f° 116r.

37. Beaulieu et Baylé, 1956, p. 63.

38. Plutarque, *Œuvres*, trad. J. Amyot, XVIII, Paris, 1802, p. 38-43.

La musique est une leçon adoptée par les éditeurs de Plutarque jusqu'au XIX^e siècle et progressivement aban-donnée par la suite au profit d'une autre, la poésie. Voir Plutarque, *Œuvres morales*, éd. et trad. F. Fuhrmann, IX, Paris, 1972, p. 36. Le proverbe sera popularisé par Érasme, *Adagia*, Paris, 1558, f° 917: «*Musicam docet amor. Plutarchus adducit et hoc adagium trochaico versu expressum* [...] *Sensus est, amo-rem ad industriam excitare animum, artiumque et omnis elegantiae magis-trum optimum esse.*» («L'amour enseigne la musique. Plutarque rap-porte aussi cet adage en vers tro-chaïque. [...] Le sens en est que l'amour stimule l'esprit et qu'il est le meilleur professeur des arts et de la distinction.»)

39. Communication privée du pro-fesseur L. Lockwood qui mentionne la médaille dans son ouvrage *Music in Ferrara 1400-1505*, Oxford, 1984, p. 39, 43, note 13, et p. 71. Cité aussi dans Cordellier, 1994, p. 59.

40. Gnecchi, 1907, p. 74-75.

41. Wittkower, 1987, p. 121-122.

42. Venturi, 1896, p. 1-4; Cordellier, 1995, p. 214-215 doc. 103, I.

43. Éd. Mehus, 1745. Voir *supra* note 16.

44. «[...] *fu eccellentissimo ne'bassi rilievi, e fece le medaglie di tutti i principi di Italia e quelle del Re Alfonso I massimamente*», Venturi, 1896, p. 3; Cordellier, 1995, p. 215.

45. Venturi, 1896, p. 1-4; Cordellier, 1995, p. 215-217 doc. 103, II.

46. Venturi, 1896, p. 62 doc. 40; Cordellier, 1995, p. 151 doc. 67.

47. Alphonse d'Aragon, Niccolò Piccinino (pris pour Braccio da Montone et Filippo Maria Visconti. Voir Müntz, 1900, p. 63, 65 et 76.

48. «*Vittor Pisano, eccellente pittore, fu in gran fama al tempo di Papa Martino, Eugenio e Nicola, e dipinse tutte due le parti della nave grande di San Giovanni Laterano con molto azurro oltramarino; talmente ricca, che i pittorelli dell'età nostra si sono più volte sforzati, montando con le scale, a rader via il detto azurro; il quale per la dignità della sua preciosa natura, nè s'incorpora con la calcina, nè mai si corrompe. Costui fu ancora prestantissimo nell'opera de'bassi rilievi, stimati difficilissimi da gli artefici; perche sono il mezo tra il piano delle pitture e 'l tondo delle statue. E perciò si veggono di sua mano molte lodate medaglie di gran principi, fatte in forma maiuscola, della misura propria di quel riverso che il Guidi m'ha mandato del cavallo armato. Fra lequali io ho quella del gran Re Alfonso in zazzera, con un riverso d'una celata capitanale; quella di Papa Martino, con l'arme di casa Colonna per riverso; quella di Sultan Maomete, che prese Constantinopoli, con lui medesimo a cavallo in habito turchesco, con una sferza in mano; Sigismondo Malatesta, con un riverso di madonna Isotta d'Arimino, & Nicolò Piccinino con un berrettone bislungo in testa, col detto riverso del Guidi, il quale rimando. Et oltre questi ho ancora una bellissima medaglia di Giovanni Paleologo, Imperatore di Costantinopoli, con quel bizarro cappello alla grecanica, che solevano portar gl'imperatori. Et fu fatta da esso Pisano in Fiorenza, al tempo del Concilio di Eugenio, ove si trovò il prefato Imperatore; c'ha per riverso la Croce di Cristo, sostentata da due mani, verbi grazia dalla latina, e dalla greca; le quali consentirono in quella parola tanto disputata del consubstantialem Patri per Filium, parlando dello Spirito Santo*». Giovio, éd. 1958, p. 209-210, n° 382 et Cordellier, 1995, p. 202-203 doc. 102. La traduction citée est celle de Goguel, 1983, p. 53, complétée ici par l'auteur.

49. Gombrich, 1976, p. 120-131.

50. G. Castiglione, *Homeri, Hesiodi et Vergilii locus collocatus. Numisma Inici Davali*, dans *Variae lectiones et opuscula*, Rome, 1594, p. 82-83 : «[...] *Ad Homeri autem commentum propius accedit amplissimum ex aere numisma, sive ut in Italia vulgari sermone loquimur, il medaglione, quod proximo superiore anno Aloysius Oricellarius, Horatii clarissimi viri, filius, nobis dono dedit; quo in numismate ex altera quidem parte Inici Davali effigiem, et nomen, ex altera vero mundum, terram scilicet, caelum, ac mare Pisanus pictor cum suo nomine, et sententiola vulgaribus verbis concepta, PER VVI SE FA, id est Tibi fit, centum, et eo amplius ab hinc annis excuderat. Nos Thomae Davalo Inici abnepoti* [...], *gentis suae in Italia auctoris monumentum, nostris acuctum versibus, dedimus*». Réédition, G. Roberti, *Miscellanea erudita*, I, Parme, 1690, p. 81-83. Le mot du revers veut, en réalité, dire : «Cela s'est fait aujourd'hui même», étant rédigé en catalan. Voir Turckheim-Pey, 1996, p. 453 n° 319.

51. Pour un autre exemple de la même convention dans l'art de la même époque, voir Ludovici et Calvino, 1974, p. 31, repr.

52. Pour d'autres reconstitutions modernes, voir Fittschen, 1973, p. 3-4.

53. G. Castiglione, *op. cit.* (n. 50), p. 84 : «[...] *hic aetherium prudens effinxit Olympum / Addidit Arcturumque Hyadasque et Orionis ensem / In medio Terram posuit saltusque ferasque / Oppidaque, et summis geminas in montibus arces. / Undisonumque infra litus, camposque liquentes / Oceani, totumque viro subtexuit Orbem. / Mulciber Aetnaeis clypeum fornacibus acer / Formasse ingenti talem narratur Achilli / [...]*». Éd. Venturi, 1896, p. 67 doc. 47 et éd. Cordellier, 1995, p. 230 doc. 108, qui suivent G. Roberti.

54. Éd. Baehrens, 1883, p. 49-51. Homère ne mentionne pas l'Olympe.

55. G. Codinus, *De officiis constantinopolitanis*, 15. Éd. Migne, *Patrologia graeca*, 157, Paris, 1866, f°ˢ 95-96.

56. Gretser, 1616, III, lib. I, cap. 26, f° 1879 : «*Pictor Pisanus poterat nomen patriae suae reticere : quia nihil in nummo, praeter testimonium cultae crucis, quod laudem admodum mereatur. Adiecit tamen, ratus forsan precium non tam ex arte, quam ex mente sua aestimatum iri*».

57. Strada, 1615, p. 375 n° 403.

58. Voir Pignoria à Peiresc, Padoue, le 20 octobre 1600, Paris, Bibliothèque nationale de France, ms. fr. 9538, f ° 34r : «*Io son stato li giorni passati a Venetia, dove ho acquistato* [...] *una medaglia di Francesco Carrara il giovane in rame assai grande*» («J'étais ces derniers jours à Venise, où j'ai acquis [...] une assez grande médaille en cuivre de Francesco da Carrara le Jeune.»), et Tomasini, 1632, p. 23 : «*Tabellarum, et historiarum magnus numerus, inter quas eminent Pisani pictoris, et statuarii maxima toreumata, quae vocamus Italice Medaglioni.*» («Nombreux tableaux et compositions figuratives parmi lesquelles se distinguent de très grandes ciselures appelées en italien *medaglioni*, œuvres du peintre et sculpteur Pisano.») Le cabinet de Pignoria a été en grande partie acquis, après sa mort (1631), par un collectionneur français, Gaspard Coignet. Voir Schnapper, 1988, p. 198. Pignoria n'intéresse les historiens que depuis peu de temps. Voir Benedetti, 1984, p. 319-336 ; Volpi, 1992, p. 71-127 ; *idem*, 1992, p. 48-80 ; Konečný et Juřen, 1992, p. 35-41.

59. Pignoria, 1628, p. 65-66, n° 20 : «*Quae sane nollem dicta ab homine eruditissimo ; verum meminerimus homines nos esse. Pisanus hoc nomine proprio, non quidem a patria appellatus, fuit insignis pictor, idemque coelator, qui ob peritiam artis se in coelaturis pictorem, in picturis coelatorem inscribebat ; eiusdem meminit*

Pomponius Gauricus in libro de sculptura hisce verbis, Pisanus Pictor in se coelando ambitiosissimus. Item Onufrius Panvinius in opusculo de urbis Veronae viris doctrina etc. illustribus, qui testimonio Blondi Veronensem fuisse ait, Guarini carmine decantatum. Eiusdem Pisani plura eaque grandiora sunt apud me numismata, manu plane artifici scalpta. Meminerunt et Georgius Vasarius seu ille Borghinus ; et Paulus Iovius epistola Italice scripta, luculenter sane». Pignoria a eu recours à la seconde édition de Gretser, légèrement différente de la première.

60. Assertion gratuite. Pisanello ne s'est qualifié de médailleur (*coelator*) dans aucune de ses signatures.

61. Voir *supra*, note 30.

62. Panvinio (1530-1568), 1621, p. 70 : «*Subjicit Blondus ibidem : Sed unus Veronae superest, qui fama caeteros nostri saeculi faciliter antecessit, Pisanus nomine, de quo Guarini carmen extat, quod Guarini Pisanus inscribitur*» («Biondo ajoute dans le même passage : Mais un Véronais qui l'emporte sans peine en renommée sur tous les autres [peintres] de notre temps, est toujours en vie : il s'appelle Pisano et fait l'objet d'un poème de Guarino, intitulé *Pisano de Guarino*»). Le témoignage de Flavio Biondo est aussi mis à profit par Vasari, éd. Venturi, 1896, p. 62 doc. 40 et éd. Cordellier, 1995, p. 151 doc. 67.

63. Voir *supra* notes 42 et 45. Borghini ne parle pas de Pisanello.

64. Voir *supra* note 48.

65. Middeldorf, 1976, p. 36-44.

66. Du Cange, III, 1678, p. 47, pl. IV.

67. Du Cange, 1680, partie I, p. 245. La gravure est un burin signé de Pierre Giffart et réutilisé par A. Banduri, 1718, p. 777.

68. Pomian, 1987, p. 107, 324, notes 165 et 166.

69. Schnapper, 1988, p. 283-286. Cat. exp. Paris, 1989, et Sarmant, 1994, p. 54-55.

70. Paris, bibliothèque Sainte-Geneviève, ms. 2494, f^os 1r-6v. Voir Kohler, 1896, p. 364.

71. 1679, préface, s. p.: «[...] *temporibus illis, anno circiter 1430. in gratiam Principum ac illustrium virorum incoeptus fuit numismatum usus, seu potius a priscorum Romanorum aetate apud Italos restitutus, ex quibus ad caeteras manavit et quasi migravit nationes. Nullum eorum authorem et artificem Victore illo Pisanello Veronense pictore deprehendo antiquiorem: is enim non solum vultum Martini V. de quo superius, sed et virorum suo aevo praestantiorum, ut Iovio placet, in cera effinxit, ac deinde metallo solide fundit, inde ingentis molis varia conflata sunt ab eo numismata, puta Alphonsi regis Siciliae, Ioannis Palaeologi, Francisci Sfortiae, Sigismundi Pandulphi, et aliorum, quae pene me servantur eius nomine et charactere sic signata, OPVS PISANI PICTORIS*».

72. Dérobé au Cabinet des médailles en 1831 avec d'autres pièces.

73. Éd. Guiffrey, 1894, vol. I, p. 72-73.

74. Guiffrey, 1890, p. 87-116.

75. Schlosser, 1897, p. 75-86; Weiss, 1963, p. 129-143; Jones, 1979, p. 35-44; Scher, 1989, et Lavin, éd. Poeschke, 1993, p. 67-78. La gravure reproduite ici est un bois, passé jusqu'à présent inaperçu, publié dans un traité de Jan Van Gorp, *Opera hactenus in lucem non edita*, Anvers, 1580, p. 246, pour illustrer un passage sur les lampes suspendues des anciens.

76. Buonanni, 1696, p. 1: «[...] *nullum* [...] *ex historiarum monumentis deprehendi antiquiorem Victore Pisanello, veronensi pictore* [...]» («aucun [médailleur] n'est documenté avant Victor Pisanello, peintre de Vérone»).

77. Venuti, 1744, p. XVI: «*Praeclaros inter artifices primus occurit Victor Pisanus, seu Pisanellus, quem nonnulli patria veronensem credunt*» («Le premier en date parmi les célèbres médailleurs est Victor Pisano ou Pisanello, originaire de Vérone selon plus d'un auteur»).

78. Jobert, éd. 1739, vol. I, p. 91. L'auteur de ces remarques est un antiquaire oublié de Carpentras, Joseph Bimbard de la Bastie.

79. Jobert, éd. 1692, p. 46.

80. Vol. X, Paris, 1765, p. 241.

81. Dal Pozzo, 1718, p. 9.

82. Zeno, 1752, p. 446 n° 224.

83. Maffei, 1732, p. 361-363.

84. Braschi, 1738, p. 296.

85. Gori, 1740, II, p. 27-33 et VI, pl. 1.

86. Argelati, I, 1750, p. 64, pl. LI, n^os 2-5.

87. Gros de Boze, 1759, p. 531.

88. Vasari, éd. G. Bottari, I, 1759, planche entre les pages 364 et 365 et notes complémentaires p. 39. Il s'agit de la version avec le bonnet. Mariette a envoyé à Bottari le dessin de la médaille avec quelques précisions le 14 juillet 1758. Voir *Raccolta di lettere sulla pittura, scultura ed architettura*, éd. G. Bottari, V, Rome, 1766, p. 263-265 n° 148.

89. Gaetani, 1761, p. 75-80, pl. XI, 5, XII, 1, 3, 4, XIII, 1, et XV, 1, 2.

90. Möhsen, I, 1773. Inaccessible.

91. C. G. Heräus, *Bildinisse der regierenden Fürsten un berühmter Männer... von Schaumünzen zusammengestelt*, Vienne, 1828, pl. XI. 1, XXXI. 1, 4, LI, 1-5, et LVI, 2. 10.

92. J. F. Hauschild, *Beytrag zur neuern Münz- und Medaillen-Geschichte*, Dresde, 1805, p. 19.

93. «Beytrage zur Geschichte der Schaumünzen aus neuerer Zeit», *Jenaische allgemeine Literatur-Zeitung*, 17, 1810, n° 1, p. I-VIII. Voir H. Kuhn, *Gepräpte Form. Goethes Morphologie und die Münzkunst*, Weimar, 1949, p. 16, et Pollard, 1987, p. 166, qui fait aussi état d'un témoignage sur l'intérêt porté aux médailles de Pisanello par Flaxman.

94. Goethe et Meyer, art. cité (n. 93), p. VI: «*die Schranken zwischen Kunst und Leben*».

95. *Ibidem*, p. II: «*naive Einfalt und treu nachahmenden Fleiss, Eigenschaften, die, man kann wohl sagen, ein gemeines Erbgut aller Meister des 15ten Jahrhunderts waren*».

96. Voir E. Babelon, «Pisano (Vittore), dit Pisanello», *Nouvelle biographie générale publiée par MM. Firmin Didot*, XL, Paris, 1862, f° 329: «On possède de lui une foule de grands médaillons très recherchés des amateurs [...]; le style en est facile et large, l'expression naïve, le dessin correct; les raccourcis sont d'une hardiesse rare.»

97. Tôchon d'Annecy, 1816, p. 5.

98. *Ibidem*, p. 16.

99. *Journal des savans*, mars 1817, p. 173-176.

100. Lenormant, 1834, p. 1.

101. Bolznathal, 1840, p. 36.

102. Guiffrey, 1890. Voir aussi Guiffrey, 1891, qui, cependant, a tort de soutenir que les médailles des Carrara ne sont pas frappées, mais coulées. Voir Schlosser, 1897, p. 66.

103. Friedlaender, 1880, p. 78: «*Pisano's Medaillons, die ältesten unter den grossen gegossen und sicherlich auch die schönsten*» («Les médaillons de Pisano, les plus anciens parmi les coulés de grand module et aussi, à coup sûr, les plus beaux»).

104. Ephrussi, 1881, p. 168.

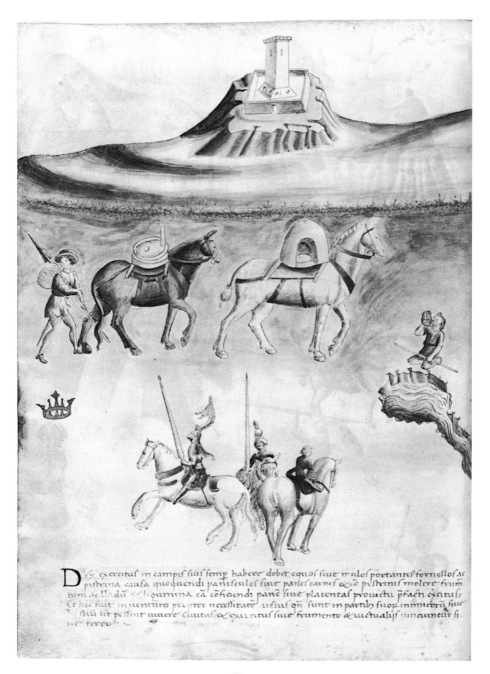

Fig. 1
Mariano Taccola
De machinis bellicis, vers 1459
Paris, Bibliothèque nationale de France, ms. lat. 7239, f°14v

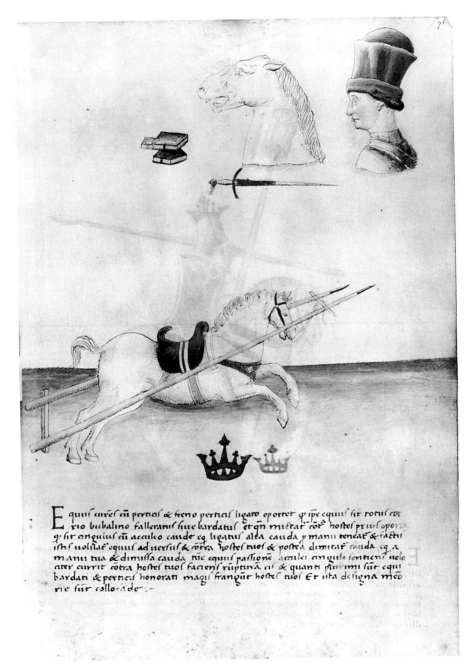

Fig. 2
Mariano Taccola
De machinis bellicis, vers 1459
Paris, Bibliothèque nationale de France, ms. lat. 7239, f° 71r

Fig. 3
Recueil de modèles, après 1515
Paris, Bibliothèque nationale de France,
ms. fr. 24461, f° 116r

Fig. 4
Recueil de modèles, après 1515
Paris, Bibliothèque nationale de France,
ms. fr. 24461, f° 139r

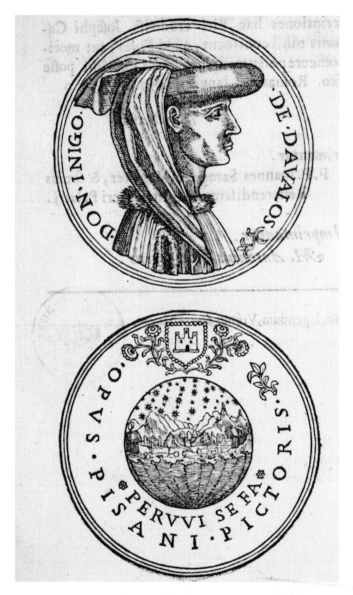

Fig. 5
Gravure d'après la médaille d'Iñigo d'Avalos par Pisanello, bois
dans Giuseppe Castiglione,
Varie lectiones et opuscula, Rome, 1594, p. 85

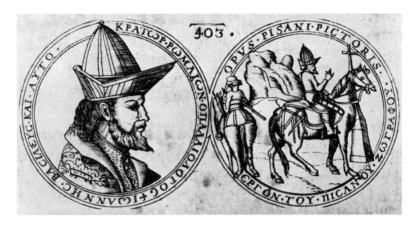

Fig. 6
Gravure d'après la médaille de Jean VIII Paléologue par Pisanello, burin
dans Ottavio Strada, *De vitis imperatorum et caesarum romanorum*,
Francfort, 1615, p. 375

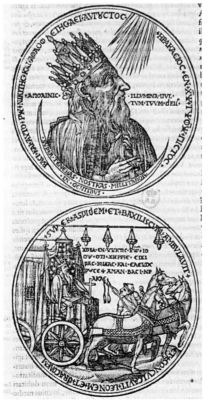

Fig. 7
Gravure d'après la médaille de
l'empereur Héraclius, bois
dans Jan Van Gorp, *Opera hactenus in
lucem non edita*, Anvers, 1580, p. 246

··· SAGIM ···

Achevé d'imprimer en novembre 1998
par l'imprimerie SAGIM à Courtry (77)

Imprimé en France

Dépôt légal : novembre 1998
N° d'impression : 3059